谨以此书纪念王希孟绘制《千里江山图》卷910周年

深深感谢叶恭绰、韩慎先、唐兰、王以坤、谢稚柳、
徐邦达、启功、张珩、杨仁恺、王逊、刘久庵、王伯敏、
薄松年、傅熹年、聂崇正、杨新、单国霖、单国强、
王连起等数代学人（按生年排序）对《千里江山图》
卷的学术贡献

百问千里

王希孟《千里江山图》卷问答录

余 辉 著

人民美术出版社

北京

图书在版编目（CIP）数据

百问千里：王希孟《千里江山图》卷问答录 / 余辉
著. -- 北京：人民美术出版社, 2020.5
ISBN 978-7-102-08498-5

Ⅰ.①百… Ⅱ.①余… Ⅲ.①山水画—绘画评论—中
国—北宋 Ⅳ.①J212.26

中国版本图书馆CIP数据核字(2020)第017474号

百问千里
——王希孟《千里江山图》卷问答录
BAI WEN QIAN LI
——WANG XIMENG 《QIAN LI JIANGSHAN TU》 JUAN WENDA LU

编辑出版 **人民美术出版社**
　　　　　（北京市朝阳区东三环南路甲 3 号　邮编：100022）
　　　　　http://www.renmei.com.cn
　　　　　发行部：（010）67517601
　　　　　网购部：（010）67517743

作　　者　余　辉
责任编辑　王青云　金萌萌　贾默君
装帧设计　徐　洁
责任校对　马晓婷
责任印制　宋正伟
制　　版　朝花制版中心
印　　刷　雅迪云印（天津）科技有限公司
经　　销　全国新华书店

版　次：2020年5月　第1版　第1次印刷
开　本：710mm×1000mm　1/16
印　张：22.25
印　数：0001—3000册
ISBN 978-7-102-08498-5
定　价：79.00元

序

因为肉体生命之局限，人生在世之际，有智慧的人会尊崇两样东西：高效与经典。高效使人在同样的时间成本内创造更多的价值，而经典则因为其自身的价值在时间长河中获得永生。二者共通之处即在于突破时空的局限，触摸永恒。特别是对于从事文化、艺术的学人，他们希望自己的思想和技艺被后来者所研习、传承，通过对本职工作的孜孜以求进而创造出超越自身生命的成果。

"百问"系列丛书就是这样一套研究经典、介绍经典的丛书。首先，能够被丛书作者选为"百问"的都是在艺术史中存世并值得深入研究的经典，比如这套丛书的首册《百问千里——王希孟〈千里江山图〉卷问答录》，故宫博物院研究馆员余辉先生对画史上最为重要的一幅青绿山水，传为王希孟的《千里江山图》卷发起了追问。全书从《千里江山图》卷属于什么画科、被哪本书著录过、何时何地被展出过、现藏于何地谈起，逐渐由浅入深，追问王希孟身份的真伪，他与蔡京与当

朝皇帝宋徽宗的关系，以及《千里江山图》卷在北宋王朝结束后流传的经过，在流传过程中图卷题文与跋文的位置变动、作者考证，全卷前后印章的钤印时间，归属者考证，等等。在围绕作品的基本问题交代清楚后，余辉先生又对《千里江山图》卷所描绘的自然及人文景观，该卷创作时的文化、艺术背景娓娓道来，借助现代的检测设备与方法对该卷所用的物质材料进行比对分析，并研讨这样一个巨制在艺术史中的影响。在全书后六分之一部分，余辉先生对研究《千里江山图》卷过程中所涉及的研究方法、原则与心得进行了梳理总结，是针对研究的再研究，展现了他的治学方法与理念等。

此外，除了研究经典、介绍经典，"百问"系列本就是追求经典的丛书。全书文字、排版、配图、制作都是经过反复锤炼之后的结果。

2017 年，余辉先生先在《故宫博物院院刊》2017 年第 5 期中发表研究文章《细究王希孟及其〈千里江山图〉》。同时，故宫博物院举办"千里江山——历代青绿山水画特展"，《千里江山图》卷再次与公众见面，引起了社会的广泛关注。基于这两点，我特邀余辉先生在《中国美术》期刊开辟专栏。余辉先生接受了这一邀请，并期望这一连载既能通俗易懂、老少咸宜，同时文章内容、结论又要严肃，经得起推敲。最终，我和余辉先生商议，文章以"一问一答"的形式呈现，并约定在连载完毕后，将各期内容集结为书，随即在人民美术出版社出版。

从 2017 年第五期开始，直至 2018 年第六期，《百问千里——王希孟〈千里江山图〉卷问答录》间断性地在《中国美术》上连载了六篇，共计"百问"。此次"百问"期间，经历了《千里江山图》暨青绿山水画国际学术研讨会""跨千年时空看《千里江山图》——何为历史与艺术史的真实"论坛，以及《中国美术报》《美术观察》《中国书画》《收藏》等报刊上刊

载对《千里江山图》卷的研究。一时间，各方学者在论坛、纸媒、网媒上对《千里江山图》卷及相关问题展开了热烈讨论，提出了很多与余辉先生相同或相左的问题与意见。除了梳理自己的疑问，余辉先生还在"百问"中就他者的质疑进行及时回应。也正因为如此，在每期脱稿后，他都对自己的初稿不断地完善、扩充，对个别观点反复调整，直至刊物下厂印刷方肯罢手。而在本书的成形过程中，书稿也是不断更新：开始时本以为在《中国美术》所连载的经过三审三校流程的文稿，直接复制即可转换为书稿，然而在 2018 年年底我接到最新的书稿却是十章的内容，新稿将原六篇连载文章整合、重组，主要补充了对《千里江山图》物质材料的研究，以及作品背后文本故事的推测、考证；而后，在 2019 年的 3 月书稿又调整为十二章，增加了对本书所涉及研究方法、研究心得的再讨论，并在一些历史细节上增添了新的观点、证据……再审读、校对……直至同年 5 月初定稿。从《细究王希孟及其〈千里江山图〉》到《百问千里》最终敲定，共耗时近三年，历经改版无数次。

客观来说，文稿不断调整，给编辑过程确实增添了不少的工作量，为此余辉先生本人也是非常谦逊地和我这样的"年轻人"一再道歉，然而这都是不必的。因为，在我每次打开邮箱，读到新稿时，我都不由得欣喜和兴奋：通过对这些新内容的阅读，我不劳而获就可知晓对于《千里江山图》卷的最新研究成果。在编辑生涯中，我为能参与这样一本著作的编辑工作而感到幸运和自豪，并为自己浅薄的资历给此书作序而感到惶恐不安。

最后，要特别说明一下设计"百问"这一形式的初衷：通常，读者在阅读论文时只能读到研究过程和结论，但是不知道作者未成文的思考过程，更不知道作者分析思路的形成甚至是曲折的失败经历。但在"百问"系列中，研究者的突破与迂回都会

随着他思路的推进而由浅入深、由易到难、由经验到超验，娓娓道来。这就是"百问"系列最为突出的特色——弄清研究者背后的故事。期待"百问"能成为一套记录、阐释"经典"艺术作品的"经典"丛书！

王青云

2019 年 8 月 16 日

中国美术出版总社

自序
说在前面

　　20 世纪 70 年代中后期，我那个时候还是一个"以工代教"的中学教师。在每个月中旬，我每天都要到大院的传达室等邮车送来的《美术》杂志，那是当时中国唯一的国家级美术刊物。在 1977 年 4 月中旬，我意外地看到了《美术》第 3 期的封底和中间的彩色插页里刊登了北宋王希孟《千里江山图》卷，在第 43 页里刊登了一篇署名舒华的文章《〈千里江山图〉简介》，尽管简略了一些，但这是"文革"结束后我读到的第一篇美术史文章，如同甘霖，读后颇为惊叹和惭愧，我比王希孟还"大"一岁呢！后来我到故宫工作才明白不是相当专业的笔杆子是很难发表这样的文章。这篇文章的作者就是故宫博物院的聂崇正先生，我们习惯叫他"老聂"。我对王希孟与《千里江山图》卷的认识也就从那时开始形成了……

　　近 40 年过去了，2011 年，故宫出版社要我写一本书，名叫《故宫藏画的故事》。王希孟的《千里江山图》卷当然是不可缺少的"故事"，草就了一篇《丹青不负少年头——北宋

王希孟〈千里江山图〉卷》，但没有进行深入的研究。

6年后，也就是2017年秋天，王希孟《千里江山图》卷再次与观众见面，引起了社会公众、中央媒体和艺术史界的极大关注。我作为故宫宋元绘画的研究人员，应允做了一些探索。

人民美术出版社《中国美术》杂志副主编王青云先生在展览期间建议连续刊载我关于王希孟和《千里江山图》卷的探索性文章，我总觉得这种长篇大论会拖累刊物。我的想法是把发表形式弄得轻松一些，以两个人按专题对答和讨论的形式，用一种自然活泼的方式展示出作者思考的方法、过程和结果，其中包括调查、访谈和收集资料的阶段，夹叙夹议、边考边论，还要分析不同的观点，所有这些都佐以大量的图片予以论证，论文写作的论证思路也就萌发于其中，还不能失去学术的严肃和严谨。有许多是通常的研究论文不愿发表的过程性内容，我不回避走过的弯路和经历的挫折，将思考问题的整个过程一股脑儿都端出来，希望年轻的学者多了解一些形成研究结果的过程。

讨论的核心问题就是如下几点：如何读图，即从图像材料中揣摩出与这个画家相关的历史文化信息；如何充分利用好文字类的文献，即在题跋和古籍等文字材料里获知更多的相关信息；如何利用现代科技，即通过科技手段发现新的物证。所有这些查证和思维活动都控制在可能的范围里，即怎样有效使用直接证据、有限使用间接证据。

本书在最后就研究王希孟及其《千里江山图》卷的方法、手段和态度等方面的得失进行专题对话，试图总结出一些规律性的东西，得出一些初步的理论认识，力求向进入艺术史写作阶段的学子们提供一些可以借鉴和汲取的东西。

当然，这个"设问者"的确不容易，"他"大大激发了我的思考，除了有"他"自己的提问之外，"设问者"把听过我

讲座的北京大学、中国社会科学院、中央美术学院、中国美术学院、国家画院、浙江大学、南京师范大学等二十余所院校的师生和科研机构的学者们提出的问题，加上不同观点者的相反意见，全部汇集于此，我一一作答。

上述的大半部分对话已经分主题连载在《中国美术》2017年的第5、6期和2018年的第1、3、5、6期中。本书汇集这六期的内容，加以修正和补充，并增加了许多新的内容。可以说，在出版界和艺术史界，以这种轻松对话、热烈讨论的方式发表学术研究的经过和结果是一种新的尝试，以求增强可读性。

我曾经问过老聂，什么样的学术书叫"有可读性"。老聂倚身做了一个舒服的姿势："躺在沙发上一口气看完。"

祝阅读者读书愉快！

余 辉

2019 年 4 月 30 日

目 录

一 引子 ⋯⋯⋯⋯⋯⋯⋯⋯⋯⋯⋯⋯⋯⋯⋯⋯ 001

二 探讨王希孟其人 ⋯⋯⋯⋯⋯⋯⋯⋯⋯⋯ 005

三 蔡京与王希孟 ⋯⋯⋯⋯⋯⋯⋯⋯⋯⋯⋯ 035

四 追溯《千里江山图》卷的鉴藏史 ⋯⋯⋯ 053

五 宋徽宗的审美观与《千里江山图》卷 ⋯ 083

六 《千里江山图》卷画了些什么 ⋯⋯⋯⋯ 117

七 《千里江山图》卷的诗意与赏析 ⋯⋯⋯ 157

八 《千里江山图》卷的诸多背景 ⋯⋯⋯⋯ 177

九 《千里江山图》卷的材料检测与分析 ⋯ 189

十 《千里江山图》卷的艺术影响 ⋯⋯⋯⋯ 209

十一 《千里江山图》卷求证十八法 ⋯⋯⋯ 239

十二 《千里江山图》卷研究的研究 ⋯⋯⋯ 253

结语 ⋯⋯⋯⋯⋯⋯⋯⋯⋯⋯⋯⋯⋯⋯⋯⋯⋯ 285

参考文献 ⋯⋯⋯⋯⋯⋯⋯⋯⋯⋯⋯⋯⋯⋯⋯ 293

附录 王希孟《千里江山图》卷著录 ⋯⋯⋯ 297

后记 ⋯⋯⋯⋯⋯⋯⋯⋯⋯⋯⋯⋯⋯⋯⋯⋯⋯ 301

图版 ⋯⋯⋯⋯⋯⋯⋯⋯⋯⋯⋯⋯⋯⋯⋯⋯⋯ 305

一

引 子

1.1 问：故宫博物院在 2017 年 9 月展出北宋王希孟的《千里江山图》卷，这个展览的背景是什么？

答：故宫博物院要举办"千里江山——历代青绿山水画特展"，王希孟的《千里江山图》卷是其中最重要的展品。台北故宫博物院曾在 1995 年举办过"青绿山水画特展"，同年还出版了《青绿山水画特展图录》，但他们那边没有重要的早期青绿山水作品的真迹。故宫博物院老专家王连起先生多次建议，办一个以青绿山水为题的大型展览，一方面希望学术界能够关注这个古老的画科，另一方面，青绿山水画也是老百姓喜闻乐见的古代山水画。

1.2 问：故宫博物院以前展出过《千里江山图》卷吗？

答：该图是在 1953 年由文化部文物事业管理局（现国家文物局）随新中国成立初收集来的三千多幅历代书画移交故宫博物院的。这一年的 11 月，该图与其他数百件书画第一次与首都观众见面，朱德、董必武等党和国家领导人到绘画馆（现珍宝馆）参观，其中就包括王希孟的《千里江山图》卷。直到 1978 年秋季的展览，是该图 20 世纪的最后一次出库，故宫

的照相室特地拍摄了12英寸的彩色正片，以备出版原大印刷品，那意思好像是说以后大家就看看大幅的印刷品吧。

1.3 问：为什么以后不展了呢？

答：限于当时的认识，担心画上的青绿颜色会脱落，画中起首部分等处已发现有颜色颗粒脱落的现象，这一下就封存了三十多年。其实这是清末以前的旧伤，经过文物保护专家的论证，在保障"休眠期"的前提下，该图尚可展出，但操作必须严格小心。因此，《千里江山图》卷分别在2009年9月和2013年5月在故宫武英殿书画馆和其他历代名画一起展出过。过去我们的确没有系统地展过青绿山水，只是在其他的绘画展览里插入一些青绿山水，这一次是专门以一个小画科来展出历代青绿山水，并突出北宋王希孟的《千里江山图》卷。过去没有专门以此为题展出，那是因为艺术史界不太关注，我们也不够重视，很少有专家、学者发表研究青绿山水的论文。因为在古代，这一类画的作者大多数是工匠画家，少数是文人画家。现在提倡工匠精神，当然要展一展古代工匠的绘画成就，这是咱们民族绘画的传统，同时还要举办一个国际性的学术研讨会。

1.4 问：您刚才说到青绿山水是一个"小画科"？

答：是的，它隶属于山水画科下的一个子画科，在古代是以绘画技法来区别的，指那种设色以青绿颜色为主的山水画，其表现手法比较工致细腻，在技法上被称为工笔。《千里江山图》卷就是这么一件代表作。与青绿山水相对应的是墨笔写意山水、浅绛山水等。古代以内容来划分山水画的子画科还有界画楼台、树石等。

问：这张画也是《石渠宝笈》著录的上等之作?

答：是的，它被著录在《石渠宝笈·初编·卷之五上·贮御书房》（图1-1），可以在第154页至156页上查到（故宫博物院、北京书同文数字化技术有限公司联合研制，电子版）。乾隆皇帝非常喜欢这张画，在画上还题了一首七律诗。

分廣三丈八尺六寸

宋李嵩貨郎圖一卷上一等　　　　　　　　　　　　貯御書房
素絹本着色畫欵識云嘉定辛未李從順男嵩
畫卷前有梁清標印一印卷後有孫承澤印一
印前隔水有家在北澳蕉林居士二印拖尾有
蒼巖子蕉林秘玩二印……卷高八寸廣二尺一寸
七分

宋王希孟千里江山圖一卷上一等　貯御書房
素絹本着色畫無欵識名見跋中卷前編煕殿
寶一璽又梁清標印蕉林二印……卷後一印漫漶
不可識前隔水有蕉林書屋二印拖尾有梁清標
三印後隔水蒜京記云政和三年閏四月一日
賜希孟年十八歲昔在畫學爲生徒召入禁中
文書庫數以畫獻未甚工上知其性可教遂誨
諭之親授其法不踰半歲乃以此圖進上嘉
因以賜臣京謂天下士在作之而已……有梁清標
印河北棠村二印押縫有安定冶溪漁隱二印
引首有蕉林收藏一印拖尾金溥光跋云予自
志學之歲獲覩此卷迄今已僅百過其功夫巧
家慶心目尚有不能周遍者所謂一回拈出一

宋馬遠幽風圖一卷上一等　　　　　　　　　　　　貯御書房
素絹本着色畫凡十七段每段節錄本詩數語
無欵姓名見跋中卷中幅押縫河北棠村印凡
十五前隔水有蕉林書屋一印後隔水押縫有
秋碧蒼巖冶溪漁隱三印拖尾完跋云都尉
笑公庭見馬龍眠一卷又開沈石田東村一卷
此卷舊以爲馬遠畫而高宗書甚有意越而
婦女容態無一毫邪僻意思之令人肅然而
敬若此者要非遠不能也……至田野紡織之事
端莊靜雅自有國有家者以補二三郎其書則出當
豈其失去而取諸别本以補足邪其書者自
時肉夫人手而用乾卦並御書印耳知書者自

977

1.6 问：我们知道，研究古代绘画，首先要弄清的就是画中的内容，这往往会在画名里体现出来，我们想弄清楚该图的图名是怎么来的。《石渠宝笈·初编》著录的图名就是《千里江山图》吗？

答：是的，《石渠宝笈·初编》是根据画卷外包首上的题签"王希孟千里江山图"。乾隆皇帝于丙午年（1786）在该图之首的题画诗首句"江山千里望无垠"也是得自这个题签。

1.7 问：它以前也是这个图名吗？

答：这个问题值得研究。清初宋荦的诗句里称该图是"设色山水"[1]，极可能宋荦沿用了前人对这类绘画的惯称"设色山水"。据梁勇研究，这是元以前对这类山水画的统称[2]，是相对于"墨笔山水"而言的。再往前捯，就是北宋的蔡京、元代的僧溥光，他们都为该图题写了题跋，但都没有提及画名。蔡京称"此图"，溥光称"此卷"。如果该图有一个具体地名的画名，他们不会不提到。很可能在北宋，该图的画名比较抽象，会不会就叫"千里江山"，书写在最初的题签上？这个问题咱们可以放在后面讨论，当你基本掌握了宋代山水画的发展脉络，就会清楚了。在古代，图画完成后，装裱完必须在题签上题写画名，便于登录，这是一千多年的规矩。古人给画取名主要有三大种：具体的、抽象的以及介于两者之间。画名有的是作者定的，有的是后人定的。在故宫的画库里，叫《山水图》的、《花鸟图》的太多了，这是抽象的；具体的如清代禹之鼎《王士禛放白鹇图》卷、清代王翚《唐人诗意图》轴，有具体人物和表现主题；介于两者之间的如北宋王诜《渔村小雪图》卷等，没有具体地点，这一类画名的情感因素多一些。

[1]〔清〕宋荦，《论画绝句》，黄宾虹、邓实编《美术丛书》初集第五辑，上海：神州国光社，民国三十六年秋四版增订，58页。

[2] 见中国艺术研究院2017届梁勇博士论文《元代青绿山水的考察与辨伪》。

二

探讨王希孟其人

2.1 问：王希孟是个什么样的画家？他十七八岁如何画出这么一幅大作？

答：问得好，在研究古代绘画之前，最好能把该图的作者以及相关人物缕析一下，再进入赏析阶段，许多细节就会知其所以然了。不过,弄清楚王希孟的生平事略是非常"烧脑"的，因为关于他的文字材料非常少，宋代唯一的一条是当时的宰相蔡京在《千里江山图》卷后的题文。

2.2 问：这不是《千里江山图》卷后面的跋文吗？您怎么说是题文呢？难道它是写在前面的吗？

答：它原本是在前面的，所以我称它是题，这里先留一个悬念吧，等说到后面你就明白了。

2.3 问：这么复杂？您是以此题作为认识《千里江山图》卷的基础，当今怎么看蔡京这个人？

答：是的，辨字先识人。蔡京是有肖像的，据清代胡敬《西清札记》考，那件北宋佚名的《听琴图》轴上右侧着红衣者即是（图2-1，故宫博物院藏），姑且在此作为一个参考吧。

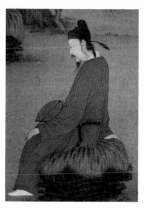

图2-1《听琴图》轴中蔡京形象

2.4 问：按宋代的官服制度，蔡京在当时至少在三品以上了，应该服紫色，怎么会是四五品官穿的朱服呢？

答：《听琴图》的场合是比较私密的，不必着公服，徽宗本人不也是道士打扮吗？说起蔡京（1047—1126，字元长），应该记住他四次入朝的经历。他是兴化仙游（今属福建）人，熙宁三年（1070）登进士第，先任职地方官，后累官中书舍人，负责起草朝廷文告，这是他第一次入朝。1101年，徽宗即位，蔡京被贬到杭州，提举洞霄宫（图2-2）。供奉官童贯到杭州访求江南名家书画和珍宝，蔡京百般巴结，委托童贯将他画的屏幛、扇带等物带到宫里。童贯每天都有呈献，并附上诸多好评，引起徽宗对蔡京的好感。他第二次入朝与童贯有关。崇宁元年（1102），徽宗调蔡京知大名府，为尚书左丞。次年（1103），升任左仆射，他用群小、行苛政，令州县都仿照太学三舍法考试选官，建辟雍。1104年，促成徽宗建立画学，建党人碑，进一步迫害旧党残余。崇宁五年（1106），蔡京连续升官至司空等，改封魏国公。是年正月，西方出现长尾彗星，有谏者言此系听蔡京计建党人碑惹怒上苍所致，于是徽宗罢去所有蔡京建置的事务。蔡京免官为开府仪同三司、中太一宫使。大观元年（1107），徽宗又想起他了，任他为左仆射，后一跃为太尉、太师，这是他第二次入朝拜相。蔡京就是这么一个人，他很会给朝廷出主意、办事情，但他的许多营私活动常常会触怒周围的人，每当他当红的时候，总有人要去扳倒他。徽宗从平衡的角度考虑，对蔡京的态度先是用、贬结合，最后就偏倚他了。1112年，蔡京第三次入朝为相，期间又被免，到1124年第四次为相，一直侍奉徽宗到1125年退位。

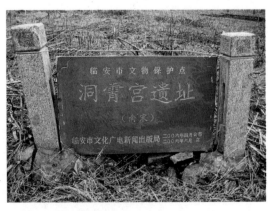

图2-2 今杭州洞霄宫遗址

过去是把蔡京钉在奸臣的耻辱柱上的，最近几年学界对他的评价发生了一些微妙的变化，有学者认为蔡京不光为徽宗办了许多享乐靡费的丑事，为社会还是办了一些实事，如兴办学校、修建水渠等，他还尝试政府养老、收容乞丐等公益救助，还真有点现代社会管理的意识，但不太成功，落下诟病。因此说，蔡京还够不上奸臣，明代王夫之把蔡京定位在"弄臣"，还是比较恰当的，毕竟是奸臣祸国、弄臣误国嘛。不过，就蔡京对王希孟画成《千里江山图》卷这件事而言，算得上是个能臣了。

2.5 问：在研究这段题文之前，按照你们博物馆人的习惯是一定要解决真伪问题的吧？

答：是的，蔡京题文是真迹，我没有任何怀疑，诸多前辈鉴定家也没有提出过质疑。看题跋的真假，主要依据三个方面：笔迹、内容和背景。

其一是书法笔迹有没有问题。蔡京的书法早年受宗兄蔡襄的启蒙，后转师多家，相继师法唐代徐浩、沈传师、欧阳询，最终深法"二王"，以此为归。他长于行、草，还参用徽宗的书法韵致。蔡京因误国之罪，被后人剔除出"宋四家"，以蔡襄代之。蔡题与他在1110年题写在徽宗《雪江归棹图》卷（故宫博物院藏）后跋文（图2-3）的书风和笔性是一致的，两者前后只相差三年左右，具有很强的可比性，均行气贯通自然、结字紧凑有度、行笔灵秀遒美，真可谓不曾浪得虚名。

2.6 问：请停一下，反方提出蔡题为伪作，其重要依据之一是"京"字款出现了明显的问题，即"京"字腿短且不正，并举出蔡京的几个"长腿京"名款为标准件，这引起一定的关注。

答：为此我去了一趟台北故宫博物院，看了几件蔡京的跋

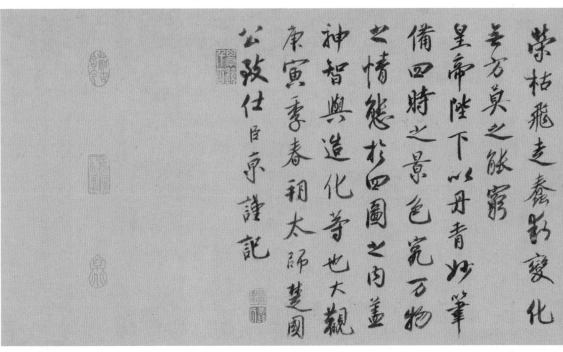

图 2-3 蔡京　跋宋徽宗《雪江归棹图》卷

荣枯飞走森新变化
万方莫之能穷
皇帝陛下以丹青妙笔
备四时之景色兑万物
之情态於四圖之内盖
神智与造化等也大观
庚寅季春朝太师楚国
公致仕臣京谨記

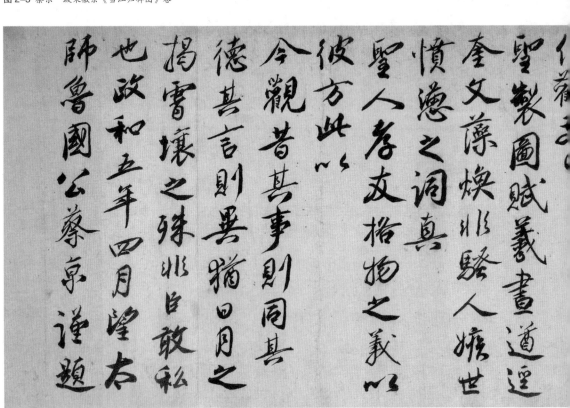

图 2-4 蔡京　跋唐玄宗《鹡鸰颂》

聖製圖賦羲畫道遷
奎文藻煥非騷人墟世
憤懣之詞真
聖人答友格物之義以
彼方此以
今觀昔其事則同其
德甚言則異猶日月之
揭雲壞之殊非臣敢私
也政和五年四月望右
師魯國公蔡京謹題

臣伏觀

御製雪江歸棹水遠

無波天長一色群山皎

棹行客蕭條鼓棹中

流片帆天際雪江歸棹

之意畫矣天地四時之氣

臣聞唐有天下不能

追法先王其政之所施

與士之所學皆同乎流

俗合乎汙世其文鄙朴

無復風雅闕而不中榘

魏為趄泊西遺風條烈

章之美伏蒙

無可稽考世稱明皇

脊令頌最為翰墨文

宣示真蹟其書札洞

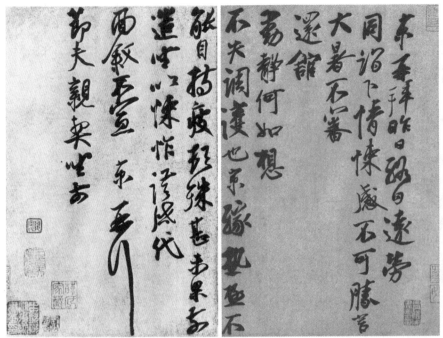

图2-5 蔡京 《致节夫亲契》帖

[1] 台北故宫博物院有多位专家学者根据《文会图》轴中出现的瓷器，认为其下限可以到14世纪之前。见林柏亭主编，《北宋书画特展》，台北故宫博物院，2006年版，162页。

文。首先，反方举出的几个标准件中，有一个是有问题的，即旧作宋徽宗《文会图》轴（台北故宫博物院藏）上蔡京题字落名款的"京"字腿最长，却是元、明人制作的赝品，[1] 造假者就是利用人们以偏概全的偏见来达到他们的目的。

2.7 问：但问题并没有解决，《千里江山图》卷蔡题"京"字款有差异，款字的下半部分的确是反方提出的那样——比其他"京"字款的长腿短了许多，有点歪，我觉得应该考虑反方的意见。

答：书家书写名款的字形有一定的矩度，但不会固定得很死，总有一定的变化幅度。以"京"字款为例，并非一成不变，蔡京有时写成"宽肩""窄肩"的"京"，有时写成"口"字、"曰"字"京"，还有时写成"长腿""中长腿"的"京"，等等。

图 2-6 蔡京 《书尺牍》　　　　　　　　　　图 2-7 蔡京 题北宋佚名《听琴图》轴

蔡京的《致节夫亲契》帖（图 2-5，台北故宫博物院藏）的名款连笔顺都发生了明显的变化，"京"字也变成了"中长腿"。因此，鉴定名款切不可像比对印章那样，以一画长短论真伪。鉴定"京"字款不能光看腿的长短，更要看名款的本质，即笔力、笔性和笔韵以及行笔的习惯是不是蔡京的，如字形倚斜的程度，笔画的弯曲度、速度、力度等，还应当将款书的行气与全文联系起来看，详见"《千里江山图》卷蔡题与蔡京其他书作字体比较表"（见后表一）。不难发现宋徽宗《雪江归棹图》卷跋、唐玄宗《鹡鸰颂》跋（图 2-4，台北故宫博物院藏）、《书尺牍》（图 2-6，台北故宫博物院藏）、《致节夫亲契》帖和北宋佚名《听琴图》轴（图 2-7，故宫博物院藏）上的题诗均为一人所书，其笔性多少有一些和米芾相近的倚斜动感和恣意态度，这个人就是蔡京。

表一：《千里江山图》卷蔡题与蔡京其他书作字体比较表					
《千里江山图》卷题（1113）	《雪江归棹图》卷跋（1110）	《鹡鸰颂》跋（1115）	《书尺牍》	《致节夫亲契》帖	《听琴图》轴题

表一：《千里江山图》卷蔡题与蔡京其他书作字体比较表（续一）

《千里江山图》 卷题（1113）	《雪江归棹图》 卷跋（1110）	《鹡鸰颂》跋 （1115）	《书尺牍》	《致节夫亲契》帖	《听琴图》轴题
昔		昔			
畫		畫			
學		學			
求			求	求	
甚				甚	
生	生 生				
人		人			
中		中			中

表一：《千里江山图》卷蔡题与蔡京其他书作字体比较表（续二）					
《千里江山图》卷题（1113）	《雪江归棹图》卷跋（1110）	《鹡鸰颂》跋（1115）	《书尺牍》	《致节夫亲契》帖	《听琴图》轴题
文		文 / 文	文		
書	畫	書			
以 / 以	以	以 / 以		以	以
其 / 其	甚	其 / 其			
之	之	之			

《千里江山图》卷题（1113）	《雪江归棹图》卷跋（1110）	《鹡鸰颂》跋（1115）	《书尺牍》	《致节夫亲契》帖	《听琴图》轴题
表一：《千里江山图》卷蔡颙与蔡京其他书作字体比较表（续三）					

表一：《千里江山图》卷蔡题与蔡京其他书作字体比较表（续四）					
《千里江山图》卷题（1113）	《雪江归棹图》卷跋（1110）	《鹡鸰颂》跋（1115）	《书尺牍》	《致节夫亲契》帖	《听琴图》轴题
千		千		千	千
士		士			
在			在		
作				作作	
西		西			
京	京	京	京	京	京

2.8 问：只谈风格，说服力是不够的，要拿出硬证据。

答：好吧，那只有借助高像素电子图片来客观、理性地分析蔡题"京"字腿短的缘由（图2-8）。蔡京用的是宋代的双丝

绢，由于磨损的原因，绢面多处开裂，大修时出现了问题。根据其经纬线的平整程度，发现其中许多字都出现了歪斜，如整个"京"字出现了纬线左高右低的倾斜趋向，需要向左旋转3°[2]才能使经纬线横平竖直，"小"字复正、腿脚不歪，说明修复师将"京"字摆歪了3°。"京"字的上半部分出现了纵向开裂，绢面纬线略呈波纹状，下半部分的"小"画中间横向开裂了，短了一小截，绢的纬线缺了几股丝，修裱师[3]将下半截"小"字绢块往上提了两三毫米，盖住了断裂的缝隙。由于中间少了一段笔画，"小"字的左侧出现了上段笔画细、下段笔画粗的"阶梯式"变化，导致其高度至少短了两三毫米。根据"京"字的比例关系，整个"小"字笔画原本约七八毫米高，减高约25%。"京"字左侧的中部由于多边开裂，造成绢块剥落，"小"字左边的点随之而去，修复师用另外一小块黄绢填补了这个缺位，"小"字右面的点，蔡京有修改，将小点改为大点，此属正常现象。整个"京"字没有任何补笔，但修补得比较粗糙。这是请了故宫博物院文保科技部的材料专家一起观察所得出的结果。

图2-8 蔡题的"京字款"

2.9 问：这个短腿"京"，能不能复原到当初的状态？

答：你可以在计算机上将"京"字向左旋转，调整3°，经纬线横平竖直，"小"字笔画自然垂正。"借用"蔡京在三年前（1110）写在徽宗《雪江归棹图》卷题中的"京"字款补上缺笔，并模拟修复蔡题的"京"字款，这极可能接近蔡题"京"字款的本来面目（图2-9）。事实上，蔡京的"京"字款的确不太会有"短腿京"，但是"长腿京"或"中长腿京"不就在你眼前了吗？

2.10 问：果真如此！那蔡题过了笔迹关了。原来这是古

图 2-9 "京"字款的本来面目　　1.全身向左旋转 3°，复正　　2.下降竖钩 0.2cm，复位　　3.补上缺笔

代的修裱师把这块绢挪了位，腿骨接短了，还弄歪了，误导别人了。这是哪个朝代的裱画工修补的呢？

答：最后一个修复的人是清初的梁清标，他是雇人做活。有一个叫张镠（字黄美）的裱画师兼书画商帮他裱过画，不知道是不是他干的，这个人活干得实在是太糙了，这种动名款的地方是要百倍小心的。

因此说，对古代书画真伪的鉴定，必须要掌握的原则是：综合比较、全面分析；抓住细节，说清道理。切不可被细节误导，采取以偏概全、过度猜疑的思维方式。

2.11 问：您根据蔡题材料的经纬线出现严重异常的现象，分析出是梁清标雇用的修复师马虎拼接造成了"京"字款下半截变形，这个分析结果还是能让人接受的。一般来说，书家是不会在书写名款的时候改笔，是吧？

答：通常来说，书家最熟悉自己的款字，不会写错的。

2.12 问：您看"京"字款放大后，这个地方也有异常，右边的点里面明显藏着一个小点，与大点呈交叉状，给我的感觉是这个点没写好，不得不重写，改成了一个大点，蔡京怎么

可能连写自己的名款都会改笔呢？

答：我注意过这个问题，这要联系起来看，你看蔡京的其他款字是不是这样的（见表一（续四）："京"字栏）。

2.13 问：果然是这样，除了他给唐明皇李隆基《鹡鸰颂》作跋之外，差不多右边的点里面都有伏笔，只是明显不明显罢了。这个问题有些复杂，怎么解释？

答：细节呈现历史。要知道，蔡京独相朝中，四进四出，屡遭磨砺，城府是很深的。我认为这是他书写款字的一个小手段，悄悄地做一个暗记，便于识别他人造自己的假字或假公文，这类名款往往是他在独处的时候完成的。这个例子在过去不是没有，有的人用针在名款的固定部位悄悄地戳一个洞，也是为了防伪。那么蔡京跋李隆基《鹡鸰颂》怎么没有作暗记呢？这很可能是他在一次雅集活动中题写的，其弟蔡卞也在场作跋，在大庭广众之下，他就不方便做什么暗记了。多人在场，当然能证明此书系他所作。所以说，对一个问题进行举证分析，一定不要凭感觉，也不要孤立地看，要尽可能看全与之相关的材料，再考虑下结论。

2.14 问：那第二个内容如何考释？

答：看内容是否有问题。蔡题首句不唐突、尾句无断意，语句精炼完整，结构首尾呼应，从开头的获赐到最后的领旨，中间夹以希孟的简历和徽宗施教的经过，还有创作所耗费的时间等，题记的要素基本俱全。特别值得注意的是：蔡京题文里提到希孟从"画学"里为"生徒"，后被"召入禁中文书库"。前者是徽宗在 1104 年建立的皇家绘画学校；后者禁中文书库有两个，一个是金耀门文书库，另一个是与书艺局并列的文书库。画学和文书库在古代职官机构史上都具有唯一性，只在北

图2-10 蔡京 题《千里江山图》卷

宋出现过，画学的成员为"生徒"，是当时的惯称，这些都是蔡京最熟悉的机构，是后世造假者不可能编造出来的文字内容。下面就是题文的内容，共77个字：

> 政和三年闰四月一日（一作八日）赐。希孟年十八岁，昔在画学为生徒，召入禁中文书库。数以画献，未甚工。上知其性可教，遂诲谕之，亲授其法。不逾半岁，乃以此图进。上嘉之，因以赐臣京，谓天下士在作之而已。（图2-10）

过去我们对这段题文缺乏深入研究，认为王希孟是在北宋政和年间（1111—1117）为画院学生，政和三年（1113）18岁时画成此卷……王希孟在画院当学生，受到画院的艺术教育和画家们的熏陶，接触文书库所藏古代书籍、画迹。当初是把画学和画院弄混了，也错把文书库当作皇家画库了。经过20世纪80年代以来对北宋皇家翰林图画院和画学的研究，基本上弄清了这两个地方不同的性质。

2.15 问：其三呢？

答：其三是书法背景有没有问题。其中包括书写的时间、地点、事由是否可能。

2.16 问：我明白了，蔡题有年款，就可以寻找作者书写时的背景情况，一方面是核实前面的结果，另一方面是加深理解其文字内容。如果政和三年（1113）闰四月一日的时候，他不在开封而在其他什么地方，那么就有问题了。

答：是这个理儿。先说说蔡京这个人吧：事实上，他当时就在开封，而且正得意着呢。1112 年 2 月，也就是蔡京第四次入朝，他从杭州被召回入相，官复太师，赐第京师。3 月 8 日，徽宗在内苑太清楼特地赐宴蔡京，场面很大，蔡京作了《太清楼侍宴记》，表达了他的感激之情，同时也担心朝廷"乃用害京者继其位，使别其贤否，而中外纷然，民怨士怨，财匮力屈，朕亦焦心劳思矣"。5 月，他赴都堂议事，重掌实权。11 月，蔡京被封为鲁国公。1113 年，蔡京编修完《哲宗实录》。在这一段时间里，他开始与童贯翻脸了，还与郑居中争权、与王黼反目、与亲弟弟蔡卞相煎，一下子他感觉被孤立了，因此他一定要死死围住徽宗，投其所好，以增强自己在政治上的地位。这不，是年闰 4 月他获赐王希孟的《千里江山图》卷，那得好好显摆一番。徽宗借王希孟之作激励蔡京"天下士在作之而已"，要他做一些有为的大事情，当下之事就是要推广王希孟的画法。可以说，蔡京的题文与一年前写的《太清楼侍宴记》具有一定的对接关系。[4]

2.17 问：这就是说，这段题文是蔡京在 1113 年闰 4 月 1 日写于开封，时任宰相，时间、地点都对得上，事由也很清楚，是获赐后对徽宗的谢辞，还有记述王希孟的简历、感言和称颂。

[4] 冯海涛先生曾撰文将蔡题与一年前的《太清楼侍宴记》联系起来分析，见《臣子怎敢接受帝王的"千里江山"？——〈希孟千里江山图〉卷中的"隐义"》，刊于《中国美术报》网，2017 年 11 月 16 日。

根据题中的内容，徽宗此前对蔡京是有个别的御告。蔡京题文的真伪问题解决了，那么就可以相信题中的具体内容了。根据蔡京的题文，很明确，王希孟是先去了画学，后到了文书库。蔡题中的"画学"是个什么机构？

答：崇宁三年（1104），宋徽宗创建了专门培养绘画专业学生的学校，这就是画学，相当于我们今天的美术专科学校，这是中国历史上唯一出现的皇家绘画学校，独立校史六年，并入翰林图画院17年，到北宋灭亡共23年。

2.18 问：是什么原因促使宋徽宗想起来办美术学校呢？

答：据南宋邓椿《画继》卷一《圣艺》载，1101年，徽宗即位之初，建造道教五岳观，土木工程完成了，接着就要画好几铺墙的道教壁画。徽宗要招考天下画界名手来绘制，应召者达数百人之多，招考官命他们当场应试作画，先说好了的：画得好的可以留下来参加五岳观的壁画绘制活计。遗憾的是，考生们的画大多数都令徽宗很不满意，这让他颇有感叹。为了专事培养绘画人才，提高未来翰林图画院画家的绘画技能和综合修养，徽宗打算开办一所美术专科学校——画学。这个"益兴画学"的目的是为了"教育众工"。[5]北宋有过三次兴学的高潮，每一次都与当朝宰相密切相关：第一次是范仲淹的"庆历兴学"，直接管理和资助地方州学；第二次是王安石的"熙宁元丰兴学"，重在改革培养和选拔人才的制度；第三次是蔡京的"崇宁兴学"，大力培植文化、艺术人才。北宋画学就是在这个大背景下建立起来的，当时与画学一起建立的学校还有书学、算学、医学等，当时称之为"崇宁四学"。

2.19 问：画学是在崇宁三年（1104）建的，王希孟是在这个时候入的画学吗？

[5]〔南宋〕邓椿，《画继》，《画史丛书》（一），上海人民美术出版社，1986年版，3页。

答：不太可能，算一下王希孟的年龄，崇宁三年（1104）他大概才9岁。

2.20 问：怎么计算王希孟的年龄？

答：根据蔡京的题文，蔡京是1113年题写的，他说"希孟年十八岁"，这就是说，在蔡京题字的时候，王希孟18岁了。古人说年纪都是虚数，不是周岁，现在都说王希孟是18岁画成《千里江山图》卷，其实是17周岁。蔡京说王希孟画这张画的时间是"不逾半岁"，王希孟应该是于1112年初秋至1113年初春绘成《千里江山图》卷。要知道，画完后还要由宫里的裱画匠装裱，装裱这么一张将近十二米长的超长巨制，在人力物力全保障的前提下，至少要花一个多月的时间。这个时间量我请教过故宫博物院的装裱师、研究馆员单嘉玖女士。完工后按常规必须登记造册，才能送到徽宗跟前。徽宗当然要把玩一番，按照他的行事习惯，还得请朝臣和图画院里的画家来观赏，显摆一番他指授不凡的本领，等到赐给蔡京的日子，可不是到了"闰四月"了嘛！由此上推17年，即王希孟生于哲宗朝绍圣三年（1096），画《千里江山图》的时候，还没有18岁呢！

再回到他上画学读书的年纪。1104年，他才9岁，进画学是不太可能的，因为去画学是要住校的，这意味着要有一些独立生活的能力。一般来说，9岁的孩子再聪明，也很难做到生活自理。他大概是在1107年进画学的，这个时候他12岁，生活上会有一些自理能力了，不过就这小小年纪而言，已经是提前进画学了，通常是"十五志于学"，这是要有官人从中斡旋的。在当时，画学的学生叫"生徒"，而宋代文献里说到的"画学生"，其实不是现代意义的学生，那是画家到了翰林图画院之后的一个最低级的职位，共40人，在这之上还有

艺学、祗候、待诏等职位。翰林图画院在当时简称画院，归属内侍省。

2.21 问：王希孟于 1107 年进入画学是怎么推算出来的？

答：这是根据宋代太学的学习与考试周期大体推算出来的。有关画学的文献材料很少，在《宋史·职官志》和《宋会要辑稿》里有一点，虽粗略，但弥足珍贵。因为画学的招考、管理等教育体制基本上是参考北宋太学制定的，太学相当于今天的大学，如报考太学，必须有品官推荐，画学招收生徒也是这样。太学没有明确的学制，大概为三年，这是怎么知道的呢？太学生须完成太学的考试，其中包括每年一次的公试、两年一次的会试和相当于毕业考试的上舍试，差不多需要三年的时间才能全部完成这些考试，这正好与大多是三年一次的进士考试相衔接，故太学系统的学习时间大概为三年。那么画学的学习时间绝不会超过太学，也会是三年左右。徽宗于 1104 年建画学，招收了第一批生徒，三年后的大观元年（1107），第一批生徒结业，必然会招收第二批生徒，王希孟就在这个时候进来了，一学就是三年。

2.22 问：王希孟为何不是 1110 年第三批入学，在 1113 年结业被"分配到"禁中文书库呢？

答：这个时间点与蔡京的题文内容不吻合。如果他 1110 年入学，没人关照，那么 1113 年结业就更不可能去文书库了。还要留出徽宗对他施教和画《千里江山图》的时间。这些和王希孟艺术人生中的一位"贵人"有千丝万缕的关系。再者，1110 年，画学带着一部分生徒并入画院。

2.23 问：王希孟在画学都学了些什么呢？

图 2-11 王希孟读过的类似书种：左为南梁萧统编《文选》（北宋国子监刊本）、右为东晋郭璞注《尔雅》（南宋国子监刊本）

答：画学的课程设置是相当科学的，应该是徽宗和蔡京的心血所在，可以说，现在的美术学院是在此基础上的发展。画学的课程可分为文化课和专业课。文化课即为提高生徒们综合性的文化素养，其中包括篆字书写和口头及书面语言的表述能力，"《说文》《尔雅》《方言》《释名》教授，《说文》则令书篆字、著音训，余书皆设问答，以所解艺观其能通画意与否"（图 2-11）。为了因材施教，画学也考虑到生徒的出身和家庭地位，在生徒中分出"士流"[6] 和"杂流"[7] 两类，安排他们分开居住，物以类聚、人以群分嘛。其学习文化方面的内容各有不同："别其斋以居之。士流兼习一大经或一小经，[8] 杂流则诵小经或读律。"

2.24 问：王希孟是"杂流"还是"士流"？

答：蔡京在题文里录了徽宗的一句话"天下士在作之而已"。徽宗把王希孟比喻为"天下士"，显然他必定出生于"士流"家庭，即有一些地位的读书人之家；再者，徽宗是不可能去诲谕、提携一个"杂流"出身的生徒。徽宗认为王希孟"其性可教"，这也是"士流"的一个特性，即读书多、见识广、悟性高。

[6] "士流"是指通过科举中第文人的后代。

[7] "杂流"是特指非科举中第者的后代，前辈系由军班、进纳、上书献策、守御、捕盗、奉使等途径补受官职者，还有吏人、匠人、术人和医人。

[8] 《新唐书·选举志上》载："凡《礼记》《春秋左氏传》为大经，《诗》《周礼》《仪礼》为中经，《易》《尚书》《春秋公羊传》《谷梁传》为小经。"宋吴曾《能改斋漫录·记事二》载："政和八年御笔：'……自今学道之士，所习经以《黄帝内经》《道德经》为大经。《庄子》《列子》为小经，外兼通儒书，俾合为一道。大经，《周易》；小经，《孟子》。'"

2.25 问：把"士流"要读的科目与王希孟联系起来，这不就是他的"课程表"吗？我给列在这里了：

表二：画学士流"课程表"				
文化课总科目	大经	小经	古文字学	音韵和博物学
文化课子科目	《诗》 《礼记》 《周礼》 《春秋左氏传》 《黄帝内经》 《道德经》	《庄子》 《列子》 《论语》 《孟子》 《孝经》	《说文》 《尔雅》 习篆字	《方言》 《释名》
绘画课	佛道、人物、山水、鸟兽、花竹、屋木			

答：从逻辑上说是这么一张"课程表"，大概需要三年才能学完，这也是王希孟在画《千里江山图》卷之前的知识结构。可以确信，他习过小经，这是"士流"和"杂流"的共同课，即《易》《尚书》《春秋公羊传》《谷梁传》，还会有《庄子》《列子》等，小经在学官口授时，随即成诵。可见画学的课程是相当繁密和沉重的。看来学校的文化课对他们灌输的主要是儒家哲学思想、上古历史和文学等，培养他们作画体现古意的潜能。当然，生徒们也会研读一些先贤的诗词歌赋，获得基本的文学素养。专业课即"画学之业，曰佛道，曰人物，曰山水，曰鸟兽，曰花竹，曰屋木"[9]。在这里，"佛道"排在首位，那是因为北宋皇家修建了许多寺观如五岳观、龙德官等，其建筑内部有大量的宗教人物壁画急等着他们学成后去绘制；人物排在第二，是要直接为官廷服务，重在皇室肖像画和历史人物故事画；山水则排在第三，那是徽宗考虑到装堂饰壁的需要和其他一些特殊的用途。估计王希孟最好的功课应该是山水画了，为他未来画《千里江山图》卷打好了基础。画学是一个相当安定的读书学画的教学机构。画学里的生徒和太学生一样，享受朝廷给予的膳食住宿和文具等，此外还会免费提供

[9]《宋史》（卷一五七），《选举志三》，北京：中华书局，1977年版，3688页。

画具。画学先是与当时的皇家高等学府太学一样隶属于国子监，只是比太学低一档。米芾（1051—1107）在54岁时被召为书画学博士，也是在这里。所谓"博士"在宋代是御赐给行业里的领军人物，强化其督导作用。米芾身跨书学、画学两校，可惜米芾很可能来不及教到王希孟，就死在王希孟入学的这一年了。

从王希孟的《千里江山图》卷可以探知北宋宫廷绘画教育的特性：在掌握多种画科的基础上，具有"速成"的效应，注重培养实际操作的能力，还要有创意，提高生徒画大画、画长卷的驾驭水平，以适应今后之需要，因为当初徽宗要建画学的背景是应试者画不了大壁画呀。

2.26 问：画学在开封什么地方？

答：这个问题问得好，做艺术史研究，要尽可能多地知道当时与之相关的一切事物，其中包括细节，这就是一个细节问题。画学和书学紧挨在一起，都在国子监里，具体地点由"国子监擗截屋宇充"[10]，也就是在国子监的一栋房子里开辟了一个场所给了画学和书学，这十分便于书学与画学生徒们的交流。当时画学生徒的名额是30人，王希孟就曾在这里读书学画。据《东京梦华录》卷二《朱雀门外街》载，国子监的地理位置很优越，出大内南门宣德门即御街，往南穿过内城朱雀门，跨过蔡河上的龙津桥，桥南东侧就是国子监，画学、书学便在那里。当然原址早没有了，我在开封山陕会馆陈列室里拍到北宋开封城的沙盘，国子监的模型也做在里面（图2-12）。从北宋开封地图来看，画学离太学、贡院和城南闹市不远[11]，这里有当时开封最有名的街心夜市和享乐场所等。这个细节告诉我们，王希孟是生活在一个文化气息浓厚、城市生活热闹的地方，说明他在这里会得到许多见识。由于黄河多次泛滥，北

[10]〔宋〕章如愚撰，《山堂考索·后集》（卷三〇），《士门》（中国基本古籍库电子版），104页。

[11]〔南宋〕孟元老，《东京梦华录》（卷二），《朱雀门外街》，济南：山东友谊出版社，2001年版。

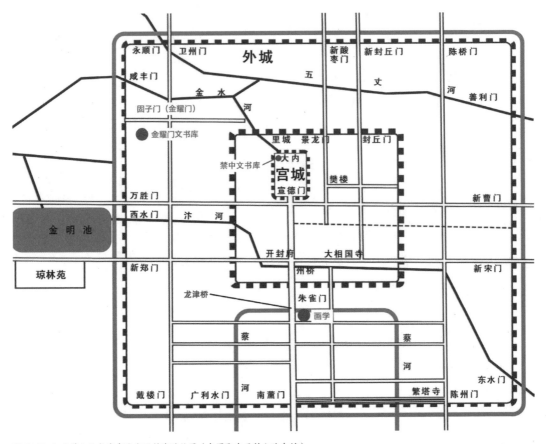

图 2-12-1 画学和文书库在北宋开封城的位置（本图取自开封山陕会馆）

图 2-12-2 顺着这条朱雀门外大街一直往南，过龙津桥右拐就是画学（本图取自开封山陕会馆）

图 2-12-3 国子监毗邻画学（本图拍自开封山陕会馆北宋开封沙盘）

宋开封城在现在开封城的七八米之下，除了铁塔和繁塔，当年开封的繁华无一存世。

2.27 问：看来，王希孟在画学获知不少。按理，画学的生徒们最后也要与太学生们一样，要完成一定的考试，是吧？

答：当然，差不多三年的画学学业就要结束了，最后一关就是考试。画学的考试取自太学的方式和要求："三舍试补升降以及推恩如前法，唯杂流授官止自三班借职以下三等。"[12] "士流"和"杂流"的绘画考试要求却是一样的："考画之等，以不仿前人，而物之情态形色具若自然，笔韵高简为工。"[13]

[12] 同注[9]。

[13] 同注[11]。

2.28 问：画学的结业考试有要求，我看比现在美术学院研究生的考试要求都高，学了三年，不但不能模仿前人，而且还要有创意，画的景物光生动还不行，还要有笔韵，不过这"高简"作怎么讲？ "工"又怎么讲？

答：《宋史·选举志三》对"工"有专门的阐释："笔韵高简为工。"[14] 这里的"工"未必是指"工致细腻"，而是说构思要有所用心，画风要高雅简洁。

[14] 同注[9]。

2.29 问：王希孟这么学，下一步不就应该去画院了吗？

答：按理应该是，不过进画院也是要参加考试的，这一说到画院的考试，那比画学的考试要求又高了。画学出来的生徒，绘画技艺都过关了，关键在于构思的创意如何。徽宗亲自出题招考，往往以古人的诗句为题，要求学子们曲尽其意，还要给人以无尽的遐想。关于这个考试问题，我在后面会专门谈。

2.30 问：那王希孟怎么样了？

答：你是知道的，他被"召入禁中文书库"，这说明他没有考上画院，也没有贵人帮他。

2.31 问：那文书库在禁中，一定是宫里的一个好去处吧？

答：北宋朝里有两个文书库，一个被称作"金耀门文书库"，一个就是蔡京说的"禁中文书库"。两个文书库都是管理档案的机构。

2.32 问：奇怪，两个文书库的前缀怎么都是用地名呢？

答：李夏恩先生解答了这个问题，他认为一定是两个同名的机构，为了便于区别，当时的官员们就在行文中习惯在文书库前面加上了地名，以防出错。在宋代的文献里，只要提到那个存放税务档案的文书库，大多加上"金耀门"三个字。"金耀门文书库"位于开封外城西北角金耀门（一作固子门）[15]内（图2-13），那个地方比较偏，它是北宋朝廷存放国家税赋档案的库房，是国家档案机构，不属于皇家。至道元年（995），

[15] 金耀门在后周时称"肃政门"，宋太平兴国四年（979）九月改此名。三司文书库位于此门之内，故名。

图2-13 壁垒森严的金耀门文书库（本图拍自开封山陕会馆北宋开封沙盘）

宋太宗力求建立严格的税收档案制度，敕令中央的盐铁、度支、户部三司和地方都要建立架阁库，地方将"所管若干户、夏秋二税、桑功正税及缘科物，用大纸作长卷，排行实写，送州覆校定，以州印印缝，藏于长吏厅侧"[16]。地方的此类档案都要送交北宋中央财赋机关的档案室——三司架阁库，时间一长，积攒了十年，档案堆不下了。于是真宗在1005年增设了专门管理这些财税档案的库房。据《续资治通鉴长编》载，景德三年（1006），"是冬，置金耀门文书库，掌三司积年案牍，以三班一人监之"[17]。

[16]〔南宋〕杨仲良，《皇宋通鉴长编纪事本末》（卷一四），清嘉庆宛委别藏本（中国基本古籍库电子版），103页。

[17]〔南宋〕李焘，《续资治通鉴长编》（卷六四），《清文渊阁四库全书》（中国基本古籍库电子版），734页。

2.33 问：那金耀门文书库与三司架阁库有什么不同？

答：金耀门文书库是北宋中央的税务档案机构，架阁库是税赋机构里的档案库房。架阁库管理五年以内的档案，到了五年就放不下了，必须送交金耀门的文书库归档，故金耀门文书库是管理五年以上的各类财赋档案。也就是说，金耀门文书库是管理税务档案的总库房。

2.34 问：这我明白了，那么蔡京说的"禁中文书库"是个什么地方？

答：李夏恩先生根据金耀门的文书库是有地名来限定的，那一定还有一个文书库。这提示了我，我经过反复查阅才弄清楚。南宋陈均《九朝编年备要》载有"后苑作、书艺局、文书库等之赏"[18]的文句，这里所说的"文书库"极可能就是蔡京所说的"禁中文书库"。

[18] 原文为"后苑、书艺局"，缺字，应为后苑作。

2.35 问：那这个"禁中文书库"是干什么的呢？

答：这要通过对书艺局的研究才能了解"禁中文书库"的性质，因为它们是在一起的。王称《东都事略》载："书艺局

为睿思殿文字外库，专主出外，传上旨。"徽宗所在的睿思殿、宣和殿在皇城内西北角，书艺局为文字外库，与书艺局并列的文书库当不在远，它的职责与书艺局有关。顾名思义，"禁中文书库"经管书艺局转来的诏命文稿、墨迹档案和书作等，它和书艺局、后苑作一起属于皇家的内设机构，而不是中央政府下的机构。

2.36 问：书艺局是个什么来历？

答：具体地说，书艺局是翰林书艺局的简称，属于内诸司之下，它的前身是太宗建立的翰林御书院，神宗元丰改制成书艺局，徽宗朝长期由太监梁师成把持，其职责是"掌书诏命赐以及供奉书籍笔墨琴奕，有待诏、艺学、书学祗候、学生"[19]。后来的供职者大多是来自书学的生徒。1100年，书学并入了书艺局。[20] 与书艺局并列的文书库会与之有一定的关系，其位置大概与书艺局相近，当在禁中，或离禁中不远，故蔡京在行文中用"禁中文书库"区别于金耀门的文书库。

2.37 问："禁中文书库"是不是就在"禁中"？

答：北宋大内的公务用房极为有限，一些中央机构和皇家机构会设在官外。如掌管图书、修史的秘书省和掌理音乐的大晟府以及管理礼乐等之事的太常寺都设在宣德楼一带，六部之一的礼部在朱雀门外街，[21] 等等。直到明清，许多禁中机构都在大内之外，如北京东二环内的南新仓是明代皇家官仓，明代的东厂、西厂是禁中直接听命于皇帝、执掌诏狱的特务机构，分别在东、西皇城之外。清代掌理监察的中央机构御史衙门在大内之外的北海东门外。可以说古代"禁中"机构尤其是库房之类未必都在大内，甚至未必在皇城。

[19]〔清〕徐松辑，《宋会要辑稿》（中国基本古籍库电子版），4056页。

[20] 李慧斌，《北宋末年翰林书艺局与时政关系考论》，刊于《福建师范大学学报（哲学社会科学版）》，2014年第6期。

[21]〔南宋〕孟元老，《东京梦华录》（卷二），14页。

2.38 问：有人以为供职于"禁中"的就是宫女，戏谑这个供职于"禁中文书库"的王希孟莫非是个"女身"，看来是不了解古代中央和皇家机构的用房制度。现在两个文书库都弄清楚了，那么王希孟会委身于哪一个文书库呢？您曾经撰文说是在金耀门文书库。

答：当时我是在资料还不全的情况下推定的，现在不一样了。根据王希孟的专业，他在与书艺局并列的文书库的可能性比在金耀门文书库要大得多。

2.39 问：他在文书库都干些什么呢？

答：虽然管理的档案内容不同，但两个文书库干的活都差不多。根据金耀门文书库库员的岗职范围和行事模式，王希孟的差事无非就是对书艺局移交来的文本墨迹进行登录、排架等琐碎事务，根据库内的工作程序，也会像基层库员一样"用大纸作长卷，排行实写"[22]。不过，这在客观上为今后王希孟画高头大卷打下了控制画幅的基础。我们现在把相关的档案放在一个叫"卷宗"的袋子里，源于宋代的账本是以一卷或若干卷为一宗，而不是册装的。文书库吏员们的琐碎事务是要进行"应帐、凭由、文旁，令逐手分于每卷上批凿库务名目、某年月、凭由道数，写签帖，封记印押讫……不得辄有损坏散失"[23]。这种终日拘泥于绳墨之间的枯燥生活对王希孟来说意味着被排出行外，与此前画学的笔墨生涯脱节了。

[22]〔清〕徐松辑，《宋会要辑稿·食货》（卷七〇），北京：中华书局，1957 年版，8240 页。

[23]〔清〕徐松辑，《宋会要辑稿·食货》（卷五二），北京：中华书局，1957 年版，7308 页。

2.40 问：他为什么愿意待在这里呢？

答：那是没有办法，他要糊口啊！反过来可以证明这个"士流"的家境并不富足，他不能过公子哥儿那样的生活。应召到这里来，也是要有条件的，估计也是要考一考的，那画学里学的那些足够他应付的了，加上画学与书学在一起上课，对他的

书法也会有所提高。文书库的文案活计主要是登记、录账那些事儿，估计王希孟的字不会差。

2.41 问：他做这么一个行当能有多少收入？

答：这又是一个细节问题，这个问题要能搞明白的话，就能弄清他后来与徽宗的关系了。首先，档案库房是一个品级较低的职能机构，以金耀门文书库为例，库监是最高官员，才正八品。《宋会要辑稿·食货》五二载："金耀门文书库差三司军大将二人充专副，月给食钱二千。"文书库副职的吃饭钱两千钱，当然还会有其他的犒赏。

2.42 问：这两千钱是个什么概念？

答：两千钱就是两贯（2000枚）铜钱。这么跟你说吧，按当时的物价，一枚铜钱可以喝一碗豆浆或一大碗茶，两枚铜钱可以买一个馒头，要是吃羊肉，对不起，120个铜钱买一斤，开封人爱吃羊肉，价高。这下你就知道这文书库副职的生活待遇了：一个月挣一千个大馒头，要奢侈的话，也就十几斤羊肉。轮到文书库这个新来的小跟班王希孟，能有多少收入？差不多得减半了，粗茶淡饭刚够两个人开销的。

2.43 问：用现在的话说，他是毕业后没找到符合专业的工作，不得不转行了，够悲催的了。难道他不想离开文书库吗？

答：从他后来那么拼命作画来看，怎么不想呢？不过，他在等一个人回到宫里，这个人会帮他找机会的。

2.44 问：这个人是谁啊？

答：你可先查查北宋末的宫廷历史，下次咱们再接着聊。

三

蔡京与王希孟

3.1 问：还没有说完王希孟，又带出帮他的人了，那王希孟在等谁帮他呢？不会是蔡京吧？

答：正是蔡京。学术研究就是这样，经常是"拔出萝卜带出泥"。要讲述古画背后的故事，首先要弄清楚相关人物之间的关系。在说到蔡京的时候，还会带出北宋的其他事情。

3.2 问：那么他与蔡京有什么关系呢？是不是因为蔡京给王希孟的画题了字？

答：是因为先有关系，后来才题字的。根据蔡京题文[1]的内容来看，得知蔡京对王希孟的年龄、经历，如先上画学、后去文书库干活以及在徽宗那里获得赐教等，都非常了解，这就是说他们此前就相识了。蔡京称他为"希孟"，这是他的名。在古代，只有长辈才可以称晚辈的名，平辈以下"直呼其名"是不礼貌的，平辈之间大多称字。以年龄来看，蔡京比他大50岁，论辈分，蔡京够得上是王希孟的祖辈了。

3.3 问：不过蔡题里没有说他姓王啊，我事先也做了功课，宋代编的《百家姓》里根本没有希姓，可今天都说他姓王，这

[1] 题与跋：写在书籍、字画等前后的文字，总称题跋，但是两者有细微的区别：就书画而言，"题"指写在作品前面的，如引首与画心位置的文字，而"跋"指写在作品后面的文字。蔡京为《千里江山图》书写的文字，其位于长卷前后的位置问题一直是争论的焦点。本书认为蔡京文字原本在画作卷首，在后来的流传与收藏过程中，画作被重新装裱，并且将蔡京这段题字挪到卷尾。详见本书第四章"关于《千里江山图》卷的鉴藏史"。

是从何说起的呢？现在反方说宋代根本就没有"王希孟"这个人！

答：首先，希孟姓什么与深入认识和研究该图没有太大的关系，但元代的孟𬒈姓不姓赵，那就太重要了。既然说到这儿了，不妨说说缘由。他姓王当然不会是从天上掉下来的，故宫博物院的原副院长、书画专家杨新先生在《故宫博物院院刊》1979年第2期撰文《关于〈千里江山图〉》，查证出"清初梁清标的标签上及宋荦的《论画绝句》中才提出希孟姓'王'"。

3.4 问：这是不是您曾经说过的关于王希孟材料中的一条？

答：就是。这条题签材料远离北宋五百多年，但不是空穴来风，是来自收藏者。据杨新先生的看法，梁清标曾是《千里江山图》卷的主人，他曾将大批家藏书画重新装裱或修裱，破损严重的固然需要重新贴签。我认为，根据书画装裱的基本规矩，希孟姓王的信息极可能是来自外包首旧裱上面的旧签，估计原签上面会是"王希孟千里江山图"几个字，具备题签的基本内容：作者的姓名和图名。一定是太残破了，无法保留。王希孟年二十余卒的信息也来自《千里江山图》卷外包首的宋签上的附注里，极可能是在梁清标重裱时，因磨损过度，被裁去了。

3.5 问：反方提出这不可能，梁清标入藏陆机《平复帖》（图3-1）卷（故宫博物院藏）时，宋徽宗的题签"晉陆机平复帖"[2]（图1）不是没有被裁去吗？

答：陆机《平复帖》卷里宋徽宗的题签是内签，不太会严重受损，现在裱在前隔水上。

3.6 问：您凭什么说"晉陆机平复帖"诸字是内签？陆机《平复帖》的内签已经有了，那就是紧贴卷首的十个字："原内

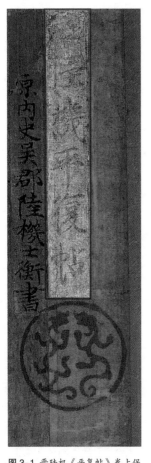

图3-1 晋陆机《平复帖》卷上保留了徽宗书写的内签

[2] 题签"晋陆机平复帖"中，"晋"字已经模糊不清。

史吴郡陆机士衡书。"我认为它就是外签，破损得比较严重了，梁清标重裱的时候没有丢弃它，裱到卷首了。

答：研究古代书画不但要看清留下的遗迹，还要看到丢失的信息。那个内签不是十个字，是12个字，少了"晋平"二字。陆机曾任平原内史，不是"原内史"，因此人称"陆平原"。徽宗的题签的确是内签，您看，上面还钤着他的双龙朱文圆印以及"宣""和"朱文连珠印，钤在前裱和卷首之上，梁清标重裱的时候没有动它。

3.7 问：我明白了。您再谈谈外包首吧。

答：外包首是起保护画卷作用的，手卷受到磨损，最外一层的外包首题签首当其冲。当外包首磨烂了，就会影响到画心（图3-2）。如果外包首的宋签能保留下来，我认为梁清标是不会丢弃的，会裱在卷首，这是一个收藏家最基本的素质和对残留信息的处理办法。

3.8 问：外包首会不会就没有题签？

答：这绝不可能，必须要有的，这是千年不破的规矩。以古今书画装裱的基本程序、样式而论，《千里江山图》卷第一次裱完后必定是要粘贴题签的，题签至少有两处，位于外包首的外签和里面画幅之前的内签。作者的姓和名必定在外包首题签上，这也是裱作的基本要求。这个规矩早在春秋战国的简牍时代就形成了。汉末至魏晋形成的书画装裱规矩实际上来自简牍的装帧形式，将简牍穿缀起来的书卷叫策，卷前的第一、二片简牍必须是空白的，叫"赘简"或"赘牍"（相当于手卷的引首），在它们的背面（相当于手卷的外包首）必须写上作者名和书名或篇名，叫"题签"。将书策从尾部卷成一卷时，"题签"必然露在外面，便于查找（图3-3）。这就是外包首题

图3-2 手卷上外题签与内签的位置和样式

图 3-3-1 战国简册开头的赘简和题签（中国文字博物馆复制）　　图 3-3-2 清梁清标在《千里江山图》卷外书写的题签

签的由来。同样，为方便存取和检视书画，书画外包首题签的信息也是相对完整的，这往往是古代书画著录书获取的直接信息。画幅内的题签有时会省去朝代和作者姓名，故不作为著录所用。宋代的装裱师不会置千年装裱之规而不顾，取消了《千里江山图》卷外包首的题签吧？不过，迄今为止，早期的外包首题签由于年代久远、破损严重，很少有保存下来的。即便是保留到今天的北宋宣和装，也没有保留下外包首题签，但不等于过去没有。

3.9 问：那关于其他书画的外包首题签，文物档案里有记载吗？

答：古代的书画著录书所记录作品名称，都是来自外包首题签。文物档案就是当今的著录，档案的第一条信息就来自外

包首题签。它是文物的身份，根据这个信息，记在文物账、文物档案里，再根据这个，做成画套和画盒的题签。在几个地方出现的作者名和作品名都必须是一致的。您说它重要吗？

3.10 问：能举一些例子吗？

答：有的。古代有许多绘画特别是五代以前的画上是不署名款的，全有赖于内签和外包首题签上的作者名加以区别。如五代卫贤《高士图》卷无作者名款，全有赖于卷首徽宗的题签"卫贤高士图"，另附小注"梁伯鸾"，点出该图所绘系汉代隐士梁鸿、孟光举案齐眉的故事。书画外包首题签的尺码要略大于内签，提供的信息首先必须有时代、作者、品名，其题签往往会附上一到两行小字，涉及与作者或藏家的重要事宜，作为补注信息，这是古今藏家经常使用的记录形式。如清宫旧藏明代唐寅《西山草堂图》卷（大英博物馆藏）的包首上有一行小楷题签："唐寅西山草堂图。赐南书房供奉户部侍郎臣于敏中。"这是藏家于敏中关于此图出宫前后的去向记录（图 3-4）。这种传统一直延续下来，如民国藏家吴湖帆在元代黄公望《剩山图》卷题签上书写道："画苑墨皇元黄子久富春山居图真迹。吴氏梅景书屋秘宝。"据书写外包首题签的内容和形式来推定，宋荦关于王希孟的死讯极可能来自该图宋代外包首题签上的补注。原物主得知作者发生了变故，补注两行小字是完全可能的。外包首题签下面的小字通常可写两行，很可能是记录王希孟生平的地方，但外签长期暴露和被触碰，最容易受损。古书画受损，首当其冲的是外包首题签。古人对这类损坏严重的外包首题签是无法修复的，往往是一裁了之，张择端《清明上河图》卷的题签也是被明末裱匠裁掉的。因此，迄今为止，极少看到元以前的外包首题签。

图 3-4　清于敏中自书唐寅《西山草堂图》卷题签

图 3-5 顾复《平生壮观》（上海古籍出版社，2011 年）

3.11 问：为什么这幅图不叫"青绿山水"呢？

答：故宫博物院的梁勇先生在他的博士论文《元代青绿山水的考察与辨伪》（中国艺术研究院 2017 届）里考证过，"青绿山水"这个说法是在元代形成的，唐宋称之为"设色山水"或"著色山水"，是相对于"水墨山水"的概念而言的。梁清标的题签里的画名会有根据的，从南宋初出现的一系列叫"千里""万里"的山水长卷，很可能源出于该图的画名。他和受雇的裱画工会做一些手脚，但画蛇添足影响其藏品可信度的事儿是不会干的。杨新先生认为："因为目前我们还没有找到第三条有关王希孟的生平材料，这里暂从梁、宋说法。"近几月，北京画院研究员吕晓女士发现明末遗民顾复的《平生壮观》（图 3-5）里提到王希孟，据吕晓女士考证，"《平生壮观》有清道光间蒋氏宋体精抄本。卷前有清初藏书家、学者徐乾学康熙三十一年（1692）夏五月作的序。可见该书成书年代不晚于 1692 年"。据谢巍在《中国画学著作考录》的考证，宋荦的《论画绝句》当撰于康熙三十二年至三十三年（1693—1694）之间。也就是说，后者晚于前者一两年，这算是新找到的一条信息吧，只不过是同时期的三条信息。

3.12 问：顾复的《平生壮观》和宋荦的《论画绝句》是怎么说的？

答：顾复说：

> 曩与王济之评论徽庙绘事，落笔若有经年累月之工，岂万机清暇所能办。济之曰："是时有王希孟者，日夕奉侍道君左右，道君指示以笔墨畦径，

希孟之画遂超越矩度，而秀出天表。曾作青绿山水一卷，脱尽工人俗习。蔡元长长跋备载其知遇之隆。今在真定相国所。"予始悟道君诸作，必是人代为捉刀而润色之，故高古绝伦，非院中人所企及者也。[3]

[3]〔明〕顾复，《平生壮观》（卷七，中国基本古籍库电子版），120页。

顾复记录了这么一件事情：画商王济之知道梁清标府上藏着一个叫王希孟的画家画的一卷青绿山水，有蔡京的跋文。王济之（一作际之），乃都门（北京）人，活动于明末清初，经营古董买卖，也擅长装裱，在鉴识上有"都门王济之，江南顾维岳"之誉。他常帮梁清标从江南进货，明末清初吴其贞《书画记》卷四里有记述。再读读宋荦的诗句：

> 宣和供奉王希孟，天子亲传笔法精。进得一图身便死，空教肠断太师京。

然后附上小注：

> 希孟天资高妙，得徽宗秘传，经年作设色山水一卷进御。未几死，年二十余。其遗迹只此耳。徽宗以赐蔡京。京跋云：希孟亲得上笔法，故其画之佳如此，天下事岂不在乎卜之作之哉！今希孟已死，上以兹卷赐太师，臣京展阅深为悼惜云。[4]

[4]〔清〕宋荦，《西陂类稿》（卷一三，中国基本古籍库电子版），114页。

杨新先生基本认同宋荦之说是指王希孟亡于二十岁出头这个说法。

3.13 问：王希孟二十余岁早亡的信息是从哪里来的呢？

图 3-6 宋荦像

答：这个信息宋荦是不会瞎编的，他也不会给梁清标"背书"，故宫博物院的许多老专家也是这么认为。宋荦是"官二代"，他曾被康熙皇帝赐予"清廉为天下巡抚第一"的荣冠（图3-6），他犯不上为这类事情说假话。如果蔡京的题文是悼词，那么，王希孟应该是卒年18岁呀，怎么到了宋荦那里成了"未几死，年二十余"呢？这个"未几死，年二十余"的信息很可能也是来自前面所提到的外包首旧题签上的小字注释，古人常常会在题签下面写几句关于作者的生平。宋荦将破损的题签内容与蔡题混在一起说了，很可能题签字也是蔡书，否则宋荦不会混为一谈的。宋荦与梁清标有师友之谊，梁清标的藏品，宋荦是有条件看到的。从宋荦的言语来看，他大概是凭记忆回忆了蔡题，对蔡京题文的理解是有根本性错误的，他认为蔡京写的是悼文。其实从蔡题里面看不出什么悲情来，王希孟还活着。因此说，希孟早卒的事情是有可能的。不妨再重读一下蔡京的题文。

蔡题让人觉得十分反常。徽宗对王希孟的评价是超高的："天下士在作之而已。"这个意思就是说"天下的贤德之能人就做了这些事情"。王希孟被视为"天下士"了，徽宗还从来没有这样高度评价一个当朝画家。按理，王希孟最起码应该进入翰林图画院。按题文题写简历的规矩是一定要把最高或最后的身份、职位写上去的，但蔡京没有。请注意，徽宗用典出自《史记》卷八十三《鲁仲连邹阳列传·鲁仲连》："（新垣衍）始以先生为庸人，吾乃今日知先生为天下之士也。"战国末期的齐国人鲁仲连为解决他国之间的武力纠纷、实现和平，却不取回报。后来，人们以"天下士"特指德才非凡而不图所报的人士。透过这个典故，可以得到三条实质性的重要信息：其一，王希孟被喻为"天下士"，隐藏了我们一直所不知道的出身问题，他应属于"士流"子弟，这有益于认知他的家

庭背景。其二，徽宗只能给予王希孟荣誉，没有任用他，因为"天下士"是不图回报的（任职）。也许王希孟遇到了无法被任用的情况。特别是"而已"，意即"就这些了"，婉转地说王希孟就画到这里了，此后不可能再画了……其三，蔡京将像王希孟那样"作之"，即领旨在宫廷画坛推进大青绿山水的画法。

3.14 问：“其二”最重要，蔡题为什么没有说出王希孟的窘况？

答：不是蔡京不说，而是徽宗没有赐予王希孟职位。既然徽宗这么认同王希孟和这件作品，按照当时的规矩和徽宗的习惯，要赐职位的。因此，蔡京也只能写到"上嘉之"为止，意味着王希孟仅仅是得到了徽宗的美誉和奖赏。王希孟没有被启用，这是不正常的，也是很奇怪的，这不符合宋代的神童制度，也不是徽宗的性格。一个少年画月季称旨，徽宗都会赐绯，获赐绯的地位是很高的啊！类似的事例不胜枚举。希孟历时半年绘成六平方米多的长卷难道还敌不过这位少年的"斜枝月季"吗？这不会是希孟有什么过失，也不是徽宗的疏忽，通过研究宋代的任职制度可以推定，即在什么特殊情况下对优异试子不赐职位。在古代，进士和候任者患了大病，是不能授予职位的，至少是暂不授予职位。如北宋朱长文（1041—1098），字伯原，苏州人，年未弱冠就登进士第，不幸的是，因坠马伤了腿脚，他不得不主动请辞。

3.15 问：那就是暂从旧说，待研究。

答：是的，王希孟画完《千里江山图》卷后，再也没有第二件作品，也没有任何其他记载，是不是没了音讯？这是 个疑问。这就是说，在艺术史研究中，如果你对某个历史事实或

某个文献有疑问，但拿不出推翻旧论的证据，不要轻易否定旧论，应保持旧说，也可以提出疑问。杨新先生的这个态度是可取的，至今，我和许多同道也是这么看。

3.16 问：毕竟这两个朝代的史料中间隔了五百多年。那么，王希孟二十岁出头就离世了只能作为一种可能。有一种说法是古代画青绿的画家大多不长寿，南宋的赵伯骕只活到59岁，明代的仇英也只活了五十多岁，清宫画家王炳临完王希孟的《千里江山图》卷就死了，估计也很年轻，是不是青绿颜料里面有什么毒性或放射性物质？

答：这个猜测我也听说过，缺乏科学依据，在传统绘画颜料里，唯有藤黄是有毒性的，只要不吸吮蘸有藤黄的毛笔就不会有问题。古代死得早的水墨画家也大有人在，就说宋代吧，王诜、米芾都死于57岁，南宋的葛长庚才活到37岁，等等。仇英很瘦，身体不会好，加上接受的"订单"忙不过来，恐怕也是过于劳累，走得早了些。但也有活得长的呀，明末蓝瑛画过许多青绿山水，活到八十多岁，其弟子刘度的寿命也不短。我看，如果王希孟真的早亡的话，多半是因赶工所累，《千里江山图》卷的画面相当于六平方米的面积，以当代工笔画家的经验和作画条件而言，至少需要半年的时间才能完成，更何况当时的北宋。王希孟画这幅画整整越过了1112年开封的冬季，要知道，开封冬季适合作画的光照平均每天不会超过四个时辰。此外，古代画家作画是要自己研磨颜料的，还要调胶、调色，很费时的，如果有徒弟的话，这些活儿就让徒弟干了。这对一个十几岁的少年来说，无论是体力还是精力都会透支过大……当然这仅仅是一个顺势推断，与绘画颜料无关。不过他画中的笔力比较羸弱，他的身体恐怕不会那么强壮。

3.17 问：那他为什么要这么玩命赶工呢？是不是与蔡京有关？

答：这就又回到蔡京身上了。赶工未必与蔡京直接有关，这幅图按理是徽宗敕令的命题作画，那一定是有时限的，因为入翰林图画院都是要通过考试的，王希孟也不例外。蔡京在徽宗面前常常既是出主意的人，又是督办的人，宫廷绘画的事情他没有少操心，蔡京必然会过问此事。

3.18 问：您上次说过，就冲王希孟在文书库当个小跟班，就说明他的家境不会富足，那蔡京为什么愿意帮助他这么一个寒士呢？是不是蔡京的内心还有同情和善良的一面？

答：这不是蔡京的良心发现。蔡京对希孟的态度并非纯出于提携后学，他早就被冠名"有手段"，这不是我说的，这可是他亲儿子蔡绦在《铁围山丛谈》卷六里说的。《宋史·奸臣》里说他的恶性是"天资凶谲，舞智御人"，也就是说，他为人凶残多变，总是喜欢使用许多小伎俩来控制他人为自己服务。他提携王希孟必定是有所图谋的。他为了巴结徽宗，揣摩徽宗喜好奇异事物的特性，不停地向徽宗觐献珍奇异宝，献神童也是一例，他要拿年轻的王希孟向徽宗买个好。蔡京在这个里面玩的是君臣之间的情感设计，年轻的王希孟仅仅是他准备的一枚小棋子而已。大凡宫中的此类事情，只要有蔡京掺和，不会没有他的用心。当然，蔡京不会谁都去提携一番，只要是他这个圈子里的人，他都会动心思，如他还给自家的佣人办了个官，以扩大他在宫中的势力。

3.19 问：那他为什么会对一个小孩子这么用心呢？

答：蔡京这么做，在某种程度上也是出于职守，也就是恪守宋代的神童制度。这个神童制度早在宋太祖朝就形成了，宋

太祖赵匡胤专门设立了童子科，以适应世代"以文治国"的需要。许多蒙童读物都是在宋代诞生的，宋真宗、王安石分别著有《劝学文》，司马光作有《劝学歌》等，盛行培养童子读书。从宗室到庶子都受到了北宋汪洙《神童诗》的影响："天子重英豪，文章教尔曹。万般皆下品，唯有读书高。"还有北宋初的《百家姓》等，为蒙童编教材的风潮在南宋也歇息不下，如著名学者王应麟编撰的《三字经》，大哲学家朱熹的《朱子家训》等。《宋史》卷一百五十七《选举志（二）》就明确规定："凡童子十五岁以下，能通经作诗赋，州升诸朝，而天子亲试之。"这就是说，地方官员必须逐级向上呈报15岁以下的神童，皇帝要亲自面试的，这在北宋早已形成制度了，可见重视的程度。据《宋史·本传》记载，神童有王禹偁、孔文仲、蒋堂等，还有七岁会作诗的黄庭坚，十岁就"闻古今成败，辄能语其要"的苏轼。蔡京自己小的时候也是一个神童，他24岁中了进士。他弟弟蔡卞更厉害，13岁就中进士了。当时神童出产最多的地方是福建和江西，朝廷不断刷新赐予同进士或学究出身者的年龄，直到真宗朝三岁的福建人蔡伯希，刷新才停摆了。他是宋代最小的童子科神童，真宗赐诗曰："七闽山水多才俊，三岁奇童出盛时。"[5]

[5]〔北宋〕阮阅编《诗话总龟》卷之一甲集（中国基本古籍库电子版），1页。

　　福建在当时的确出了许多神童，相传宋徽宗和七岁的黄泳在朝上一起背诵《诗·小雅·天宝》时，黄泳因机智避讳而获赐。黄泳（1102—？），字宗永，号四印居士，福建莆阳城关人，著有《四印居士集》（已轶）。据南宋人李俊甫《莆阳比事》记载，黄泳三岁的时候，书一过目辄成诵。大观二年（1108）应童子科，徽宗亲摘诗"知（应为如）南山之寿"起头，黄泳接"不骞不坠"。徽宗问为何用"坠"字？黄泳答："诗人不识忌讳，臣安敢复道？"徽宗笑而奇之，将他带到后宫挨个见后妃，她们争相赏赐黄泳金钱财物。次年，赐黄泳五经及第，

图 3-7 殿前柱廊拱眼壁的位置（截选自张择端《清明上河图》卷局部）

官做到终通判郢州。[6] 当黄泳随徽宗到了后宫，见到墙上挂有《美人昼寝图》，奉徽宗旨意当即挥毫，作《题昼寝宫人图应制》，[7] 小小年纪对绘画的感悟，在宫中传为美谈。

3.20 问：您刚才说过一个少年画月季的故事也是一例吧？

答：南宋邓椿《画继》卷十里记载的故事，徽宗把龙德宫建好了，龙德宫又叫太乙宫，他退位后做太上皇的时候就住在这里，也就是在这里，金军俘获了他。他太看重这座宫殿了，所以专门指令画院待诏来画壁画，这就是说低于待诏职位的画家还没资格画，怕画不好。管事儿的深谙徽宗性好画童，在高手里面悄悄安排了一个少年，让他在一个很不显眼的柱廊拱眼作画。在古建筑术语里，房檐下斗栱和斗栱之间的部分，叫作"拱眼壁"，与邓椿作"拱眼"是一个意思，拱眼壁上可作彩画（图 3-7）。按照北宋《营造法式》的规定，斗栱及拱眼壁上应该都绘花卉。壁画完工后，徽宗到龙德宫视察，他对待诏们的画艺无一认可，"独顾壶中殿前柱廊拱眼斜枝月季花，问画者为谁。实少年新进。上喜，赐绯，褒锡甚宠，皆莫测其故"。

3.21 问："褒锡甚宠"我明白，就是赏赐甚厚的意思，这"赐绯"是什么？

[6]〔南宋〕李俊甫，《莆阳比事》（卷一，中国基本古籍库电子版），10 页。

[7] 该诗收录在〔清〕郑杰辑《闽诗录》丙集卷六："御手指婵娟，春风昼日眠。粉匀香汗湿，髻压鬓云偏。柳妒眉间绿，桃惊脸上鲜。梦魂何处是，应绕帝王边。"同卷还录有他的《为师宪兄悼侍儿倩倩》二首，（中国基本古籍库电子版），159 页。

答：这"赐绯"可了不得，是赐给红色的官服啊。在宋代，四品五品的官员穿的是红服，意味着这个小孩一下子就蹦到五品官的待遇了。要知道，堂堂"南宋四大家"之首、宫廷画家李唐苦了一辈子，南渡到临安（今浙江杭州）后，还一直是个成忠郎（九品）衔待诏。

3.22 问：徽宗对这个少年超常赏赐，好像对老待诏们得有一个解释吧？

答：有的，大概是老待诏们感到非常没面子，也十分吃惊。徽宗耐心地告诉他们："月季鲜有能画者，盖四时朝暮，花蕊叶皆不同，此作春时日中者，无毫发差，故厚赏之。"[8] 他要求画出花卉的时节特征，这位少年新进达到了。可见徽宗对描绘细部的准确性和科学性是有严格要求的。徽宗最后喜欢上了王希孟，也是他在这方面有过人之处吧。

[8]〔南宋〕邓椿，《画继》（卷十），《画史丛书》（一），上海人民美术出版社，1986年版，75页。

3.23 问：是不是可以说，如果宋代朝廷不建立一整套培养、考试、奖掖的神童制度，不注重神童的社会风习，也就不可能出现王希孟？

答：是的，徽宗与希孟相遇，不是没有原因的。一个委身于文书库十几岁的吏员，难以得到徽宗的赐教。前文多次提及可能是某个官人在关键时刻助了王希孟一臂之力，这个人不是别人，就是蔡京。蔡京是开办画学的积极推进者和实施者，有些大小事儿是要靠蔡京去操办的，他有机会接触到画学底层，甚至考生，至少是在王希孟要上画学的时候。根据宋代层层禀报神童的程序，蔡京很可能是得到了下面的禀报，使他早就得知王希孟的不凡画才和聪慧之处，对他考入画学给予关照，并牵上了线。这个发现、上报神童通常是要有程序的。蔡京观察了一段时间，确信无疑才有了后来向徽宗送画童的这段经历。

由于北宋朝廷积极主动的态度，当时官场和社会注重发现神童的做法蔚然成风，各级官员都有责任将发现的神童层层上报，以图报国。从蔡京题文来看，他对王希孟的情况颇为熟识，对他认识徽宗的事情也十分清楚，可谓了如指掌，如果不是他的话，又会是谁呢？

3.24 问：如果他们之间的关系像您所说的话，我们就弄清楚了蔡京为什么会对王希孟这般关注，但是没有直接的材料，那您是怎么证实的呢？

答：除了蔡京题文，我们无法找到蔡京与王希孟关系的任何文献档案，这不等于蔡京与王希孟没有关系。就如同今天研究"二战"的某些历史事实一样，直到今天，历史学家找不到任何关于希特勒屠杀犹太人的指令文件和对下属此类报告的批复文字，也找不到希特勒视察关押犹太人现场的影像。这不等于说希特勒与屠杀犹太人无关，以逻辑学的方法进行科学推理：根据他的统治地位和极端的反犹主义思想等，完全可以确定希特勒是屠杀犹太人的罪魁祸首。因此，对历史的研究既不能搞"唯心论"，也不能坚持"唯文档论"而排斥其他的研究方法，否则将陷入固步自封的境地，看不到更多的历史真相。

3.25 问：您举的这个例子有些说服力，那眼下研究王希孟与蔡京的关系，这怎么坐实？

答：作为历史学的分支，艺术史的研究也是如此。我们再回头研究蔡京与王希孟的关系，就容易解除禁锢了。如何破解蔡京与王希孟的关系呢？王希孟没有更多的文献材料，就不能指望他了。蔡京的材料多，可以通过蔡京的活动记录，来判定他与王希孟的关系。也就是说如果从正面攻不下这座山头，

那么还可以用迂回包抄的方式，从多个侧面发起攻击，同样也能拿下这座山头。

3.26 问：那是不是要调查收集蔡京的文献材料了？

答：差不多，但网不要撒得太大，重点是在王希孟的活动时期，查查蔡京在哪里，他在干什么。由于蔡题的存在，他丰富的行状资料使王希孟短暂而模糊的历程渐渐清晰起来。

3.27 问：那再比较王希孟的状况。

答：1107 年，在蔡京第二次回朝拜相的时候，希孟欲进画学，最有可能推荐王希孟的人应该是促成办画学的蔡京了，尤其是王希孟年尚 12 岁，是要有要人从中斡旋的，要证实他是一位神童。大观三年（1109），台谏官相继弹劾蔡京，他被迫辞官退休，仍负责修《哲宗实录》，改封楚国公。次年，御史张克公继续弹劾，历数蔡京辅政八年的乱政事例，蔡京被勒令迁居杭州退休。正在这个时候，王希孟完成了画学学业，面临提升。按照画学生徒的自然发展趋向，他本应该考入翰林图画院任画学生，也许是未能通过命题创作的考试而落榜，至少可以确信的是，远在杭州的蔡京爱莫能助，希孟孤立无援，不得不应召到文书库，月俸一千余钱，从事抄写与登录文墨档案等烦琐账务，远离了他所酷好的绘画艺术。

政和二年（1112）初，徽宗急召蔡京回京师，官复宰相，改封鲁国公，这是他第三次入朝。蔡京炙手可热，以他的"丰亨豫大"之说靡费国库，铸九鼎，祭明堂，祀园丘，修新乐，造万岁山……徽宗对蔡京的宠信已经达到了峰巅。对王希孟来说，蔡京复相无疑是复蒙甘霖，激起了他回归画坛的愿望。

3.28 问：这就是说，王希孟极可能是通过蔡京的疏通，

面见了徽宗？

答：是的，他大概在1112年的上半年数次将画作呈交徽宗审阅，虽未入法眼，但徽宗觉得希孟聪慧可教，便亲炙画艺，尤其是青绿山水。希孟获赐画材良多，日日有进，差不多在1113年初按徽宗旨意赶工绘成了巨制《千里江山图》卷，费时近半年。

3.29 问：我注意了一下，蔡王之间的关系有一个规律：只要蔡京在京师，王希孟就得到好处，如提前上画学、得徽宗赐教，蔡京不在京师，王希孟就遇到麻烦，进不了画院，改行去文书库，这不会是巧合吧？

答：王希孟的命运多舛与蔡京在不在京师有着千丝万缕的关系，这还不是二人交往的证明吗？希孟短暂生涯中的逆顺与蔡京第三、四次入朝为相的命运紧密相连，这不是偶然的巧合，而是两人之间的依存关系形成了契合。为了方便比较，我画了一张"蔡京、王希孟活动对照表"，一看就能明白一大半：

表三：蔡京、王希孟活动对照表								
时间 人物	崇宁五年 （1106）	大观元年 （1107）	大观二年 （1108）	大观三年 （1109）	大观四年 （1110）	政和元年 （1111）	政和二年 （1112）	政和三年 （1113）
蔡京	免职	官拜太尉太师	京师任上	在京辞官	逐出京，退休居杭	居杭	召还京师，复相	获赐《千里江山图》卷
王希孟	在外	入画学	在画学	在画学	入文书库	在文书库	获徽宗赐教	《千里江山图》卷获徽宗认可

徽宗对王希孟的认识也是经历了一个过程，开始觉得王希孟几次送来的画都是"未甚工"，这个时候蔡京一定会出来斡旋的，否则他就有欺君之嫌。他会提醒徽宗了解一下王希孟的综合素养。果然，徽宗觉得他"其性可教，遂诲谕之，亲授其法"。这个"性"，其实就是"悟性"，悟性来自综合性的文化

修养，形成了对事物的感悟能力。此外，前面所说的宋代神童制度，也促使蔡京去主动关注神童特别是画童，以换取徽宗对他的宠信。

1113年闰四月一日，蔡京得到肯定，获得了徽宗的赏赐，就是这件王希孟的《千里江山图》卷。徽宗常常会将宫廷画家呈献的佳作转赠给贵戚朝臣，如画院画家张择端的《清明上河图》卷和《西湖争标图》卷就被徽宗转赠给了舅辈向宗回。

3.30 问：这就说到收藏了，之后这张画哪儿去了呢?

答：这是艺术史研究中一个独立和独特的课题，即某件文物的收藏史、某个收藏家的收藏史。在答复你之前，请你先仔细看看该图的材质，还要与其他同期画作进行比较，当然这些是要依靠专业技术人员和专用仪器进行检测。下一步就是客观分析卷尾的题文、装裱和收藏印以及在该图上留下的一切人为的痕迹，包括伤况等。

四

追溯《千里江山图》卷的鉴藏史

4.1 问：我发现博物馆的书画专家总是喜欢鉴定研究一幅画的各种传本，还有研究收藏、题跋、装裱等，最复杂的是考证画家与藏家、题跋者相互间的关系，等等。恰恰是这些研究成果，高校的艺术史教科书是没有的，这是怎么回事？

答：教科书传授的是基础知识，目前还没有把鉴藏史作为基础知识划入到美术史教科书的范畴。但凡将一件古画作为个案研究，鉴藏史是不可回避的。现在高校美术史专业的研究生纷纷以鉴藏史为研究对象撰写学位论文，这是深入研究书画史的必经之路。到博物馆工作的美术史专业的毕业生，在早期书画的真伪方面恐怕都要洗洗脑子，我就是一个被洗过脑子的老毕业生。1990 年，我研究生毕业后到故宫博物院工作，当我在办公室里与同辈谈起某一张古画的时候，常常在挡板后面传出一个苍老的声音："那个是假的……"让你一下子感到大脑全空了！可见，到了博物馆之后，面临着第一个问题就是补课和重新学习，具体地说，那就是要研究早期书画的鉴定史和鉴藏史，也就是针对该图的鉴定和收藏的历史，简称鉴藏史。

其实在前一次的对话中，我们已经涉及许多关于收藏的问题了，这个问题绕不开，绕开它，许多问题就讲不清楚。从宫

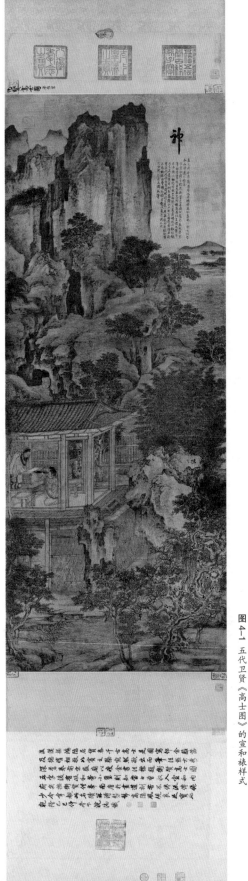

图4-1 五代卫贤《高士图》的宣和裱样式

廷收藏史的角度说,《千里江山图》卷可谓是"五进宫、三次裱",宫外的藏家可谓是"三官一僧",这还不包括中间商。

4.2 问:这么复杂?那第一次入宫就应该是徽宗接受了王希孟的《千里江山图》卷?

答:是的,按照当时的规矩,该图必须是裱好的。北宋手卷的裱法是前后两头都很短,只有前后隔水,上下两端没有裱边,直接就是撞边了,卷首隔水处紧贴画幅边有题签,外包首也会有题签。横幅是这样裱,竖幅也当横幅裱,这就是后来的"宣和裱"。在故宫博物院藏的五代卫贤《高士图》卷(图4-1)里还可以看到。在此之前,是没有立轴的。

4.3 问:那卫贤《高士图》不就是立轴吗?

答:它是竖式的画面,装裱时按照手卷的形式,欣赏也是按手卷的形式开卷。

4.4 问:那当时不是有许多竖式的画幅吗?如范宽的《豀山行旅图》等。

答:这一类大幅绘画在当初很可能是作为屏风画立在那里的,唐五代到北宋不光有独扇屏风,还有多扇大屏风,或大小不一的折叠屏风,等等。到北宋后期才出现了立轴,最先出现的立轴是很小的,类似小条幅。这里补充一点装裱小知识。

4.5 问：那二进宫呢？

答：蔡京获赐此图的第13年，即1126年，他被钦宗废黜了，意味着其财产要被查抄，这就是《千里江山图》卷二进宫的背景。其实，蔡京得到这幅画之后，未必一直在他的身边，曾经在宫里年轻画家的手里被辗转传看。

4.6 问：这张画常不在蔡京身边，这个细节有什么证据？

答：你全面、细致地看看该图的伤况，这是无字证据。该图的引首原本很短，也没有拖尾，应该是"宣和装"的雏形。画幅的卷首、卷尾，还包括蔡京的题文均有用手指开合手卷时抓挠的伤痕，往中间就渐渐没有了，看来操作者大多比较鲁莽，这是不注意文物操作的人在千百次不规范的开合后留下的（图4-2）。正确的操作方式应该在桌面上轻轻地滚动开合。这些用手指抓挠的痕迹不可能是蔡京留下的，他不至于要千百次地如此欣赏一个孩子的画。

图4-2《千里江山图》卷卷首受损处

4.7 问：那是什么人抓挠出来的痕迹，他们就是最初的观众吗？

答：上一次我们说到蔡京的题文里记录了徽宗的一句话："天下士在作之而已。"徽宗一方面称颂王希孟"作之"，另一方面要蔡京也去"作之"。这个"作之"典出《孔丛子》，就是要干大事、干正事。对徽宗来说，眼下的大事无非就是推广该图的画法，向官里的年轻画家们去施教，要他们学仿该图的青绿画法。因此该图初到蔡京的手里是不可能藏在他的私库里，而是辗转在画学和画院年轻画家的手里，被弄得破损严重。

4.8 问：看来蔡京被罢官时，没有带走此图，很可能与抄家没收有关。徽宗守不住大宋的北方江山，固然蔡京也搂不住画中的千里江山。北宋灭亡时，该图一定是被金军掳走了吧？

答：还不能急于这么下结论，这要看看在北宋之后的第一方印是什么时候的。

4.9 问：据台北故宫博物院王耀庭先生和北京画院吕晓女士的研究，画中有一方"寿国公图书印"是金代宰相高汝砺的藏印，再晚一些就是南宋理宗钤在卷首顶部的大方印"缉熙殿宝"，被宫里的官员识出后，著录到清乾隆朝《石渠宝笈·初编》里。再往后，就是元代高僧溥光的跋文和藏印了，这个递藏的路线应该很清晰了：北宋灭亡后，该图被金人劫走，后被高汝砺收藏，高汝砺在1224年死后，该图极可能通过当时的榷场交易到了南宋。这类北宋宫廷书画被金军劫到北方后又返回南宋的例子有不少，如东晋王羲之《快雪时晴帖》（台北故宫博物院藏）、北宋摹张萱《虢国夫人游春图》卷（辽宁省博物馆藏）等，都到了贾似道的府邸。那么，《千里江山图》卷是到了理宗御府。南宋被元人灭了之后，自然就被劫往北方，为元朝高

图4-3-1《千里江山图》卷上的"三希堂精鉴玺"　　　　图4-3-2 图像锐化后，残留的篆书笔画可以分辨出左侧为"殿宝"二字

僧溥光收藏。这一趟走，顺理成章啊！

答：是的，我也曾相信"缉熙殿宝"是南宋理宗赵昀的朱文藏玺。南宋用印泥大多是用水蜜印，如果调不好，容易弥散，该印属于此例，导致乾隆朝的著录官员识错了"缉熙"二字。说明260多年前，该印文已经相当模糊了，以至于双眸昏眊的钤印者把乾隆帝的"三希堂精鉴玺"压在了上面（图4-3）。

4.10 问："缉熙殿宝"是乾隆朝的人释读出来的，以您的意思在当时就已经看不清了？

答：是的。这方印到底是不是"缉熙殿宝"，我就请故宫博物院的资信部进行电分检测。我的习惯是前人过过手的，自己一定要上手。举个例子，故宫博物院的张择端《清明上河图》卷第一次公布画中所绘的人数为550人，这个数字一直用了半个多世纪，还上了教科书。我也数了一遍《清明上河图》上的小人，保证吓你一跳——813人！香港艺术博物馆多个专家一起数出814人，可能是一个肢体的局部在认识上有差异，

[1] 故宫博物院资信部专家孙竞先生用处理图像的软件对此印的色相、饱和度等进行调整。

[2] 出自《诗经·小雅·天保》："如南山之寿，不骞不崩。"

说 810 多人是不会有问题的。

根据这个"大方印"电分图像中残留的篆书笔画和尺码，[1] 属于皇家用玺，共四个篆字，右侧（头两个）字漫漶严重，只残留个别笔画，极可能是皇家某个殿的名称。那得一个字一个字来，一笔一画地识别，还要与左右偏旁、上下字相呼应。

4.11 问：第一个字？

首字残笔为"⌄"，左面的偏旁可以排除属于此类篆书"广"部首的几个字，如"唐""庚""庸""赓"等字。鉴于篆书"康"字是左右对称的结构，另一半虽不见笔画，但可以估测出来，结合下文，推定是"康"字，因为"唐""庚""庸""赓"用于宫殿名称的可能性极小（图 4-4）。

4.12 问：第二个字？

第二个字只能看清底部的"凵"字及其左侧的两条和右侧的一条竖画，作为皇家殿名，能与"康"字搭配、底下是山形"凵"结构的字，唯有"寿"字，寓意"寿比南山"。[2]"寿"字乃非对称笔画，且篆法多样，难以推定残笔。"凵"形口为"寿"字常用的偏旁，可以确定此字为"寿"。左侧两字依稀可辨，四字相合即为"康寿殿宝"（图 4-5），是以康寿殿为名的御玺。

4.13 问：您说印文前两字是"康寿"，哪个朝代的皇宫有这个"康寿殿"？

答：通过检索，得知古代只有一个叫"康寿殿"的宫殿名，就是南宋内府德寿宫里的康寿殿，排除了康寿殿是其他朝代的可能。

图 4-4 与"康"字偏旁相近的几个篆字

图 4-5 "康寿殿宝"，虚线为推定笔画，绿线为画面破损纹路

4.14 问：找到朝代还不能算数，要找到康寿殿是一座什么殿，主人是谁。

答：《（乾道）临安志》录："绍兴三十二年（1162）六月四日，奉圣旨，以德寿宫为名。是月十一日，光尧寿圣太上皇帝降诏，退处是宫。其日，今上皇帝登宝位。"[3] 康寿殿在北内德寿宫里，高宗和吴皇后一直是分殿而居的，周必大《周文正公集》也说："前此虽蒙圣谕，欲分等第，如高宗殿为第一等，太后殿第二等之类……予问高宗殿名，上曰：只是德寿殿，太后是康寿殿。"[4] 他还说："玉烛重开岁，璇枢复建寅。谁知康寿殿，四序只长春。"[5] 说明康寿殿一带植物繁盛，四季如春。太上皇赵构曾临时到康寿殿有些活动，曾于隆兴元年（1163）在康寿殿宣见一位有名的道士皇甫坦，这里也是帝后祝寿的场所，庆贺赵构八十华诞就在此殿，[6] 孝宗为吴太后操办七十寿辰也是在康寿殿。直到吴皇后最后的三年搬到了慈福宫（原德寿宫，高宗太上皇的居所）。21 世纪以来，浙江省考古部门对德寿宫区域进行了四次考古发掘。傅熹年先生曾根据有关资料绘制了《慈福宫平面示意图》（图 4-6），那是孝宗朝改扩建的状态，康寿殿应该在前部。

4.15 问：吴太后为康寿殿的主人是坐实了，吴太后是什么人？

答：吴太后可是南宋朝廷里最贤惠的女性，名芍芬（1115—1197），开封人氏，14 岁选入宫，侍奉高宗，甚至穿上铠甲护佑高宗南逃。1143 年，她从贵妃被册立为皇后。孝宗继位后，为太后（图 4-7），历经高、孝、光、宁四朝，在位 55 年，终年 83 岁，谥号"宪圣慈烈皇后"。她用"康寿殿宝"印的时间应该是自 1162 年之后入住康寿殿到离世前三年，至少有 30 年。她是高宗雅好书画的内室，师法高宗书法，高宗"稍

[3]〔南宋〕周淙，《（干道）临安志》（卷一），清抄本（中国基本古籍库电子版），1 页。

[4]〔南宋〕周必大，《文忠集》（卷一七三），《清文渊阁四库全书》（中国基本古籍库电子版），1515 页。

[5]〔南宋〕周必大，《文忠集》（卷一一八），《清文渊阁四库全书》，（中国基本古籍库电子版），1006 页。

[6]〔清〕王芑孙，《渊雅堂全集·文外集》（卷四）。

图 4-6 南宋慈福宫平面图，《中国科学技术史·建筑卷》（傅熹年绘）

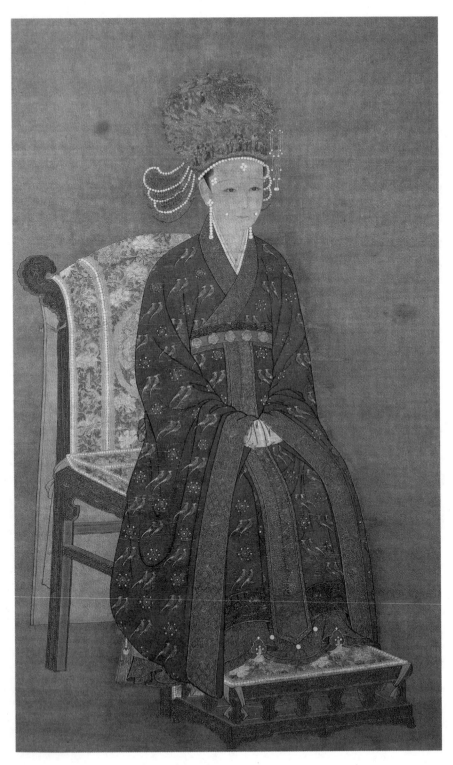

图 4-7 南宋 佚名
《吴太后像》轴

倦，即命宪圣（吴皇后）续书（《六经》），至今皆莫能辨"[7]。她还长于画人物，"尝绘《古列女图》，置坐右为鉴"[8]。

[7]〔明〕田汝成，《西湖游览志余》（卷二，中国基本古籍库电子版），9页。

[8]《宋史》（卷二四三），北京：中华书局，1977年版，8647页。

4.16 问："康寿殿宝"印的尺寸、字体、刻法是否与南宋宫廷的御用玺印的规矩相一致？如果不是，那就得增加模糊度了。

答：是的。该印为5.6厘米见方，朱文，其风格和样式与理宗朝"缉熙殿宝"（纵5.5厘米、横5.2厘米）基本属于同一种规矩。其刻铸风格与北宋黄庭坚行书《惟清道人帖》册（故宫博物院藏）上南宋理宗的藏印"缉熙殿宝"（图4-8）印风相近，尺寸相当。"康寿殿宝"显然属于南宋御玺脉系之祖。

4.17 问：那么，高宗会不会有一方"德寿殿宝"，与此印成双成对？

答：从逻辑关系上说，很可能是这样的，我称这种分析方法为"寻找信息反射"。虽然没有发现印章，但文献里有，元代夏文彦《图绘宝鉴》卷四载："上（高宗）用'乾'卦印。晚居北内，多用'太上皇帝之宝''德寿殿宝''御府图书'。"[9]据此，与高宗"德寿殿宝"相匹配的玺印是吴太后的"康寿殿宝"。此外，在卷首"康寿殿宝"玺垂直下方的底边，钤有一

[9]〔元〕夏文彦，《图绘宝鉴》（卷四），《画史丛书》（二），上海人民美术出版社，1986年版，91页。

图4-8 "缉熙殿宝"

图4-9-1 疑似"坤"卦的朱文长方印

图4-9-2 电分后的图像

朱文长方小印，印宽1厘米，下半部分有残，另补一块旧绢，此印可以早到南宋。残存印文为三道竖杠，中间略有断开，印色与"康寿殿宝"相同，似"坤"卦印残痕（图4-9），但卦印多是横式，而不是竖式，是否为对应高宗用的"乾"卦印？吴皇后用的"坤"卦印，与高宗的"乾"卦印是否为一对？存疑。

4.18 问：吴皇后还用过什么印呢？

答：吴皇后还有一方收藏印"贤志堂印"（阴文、方形），曾用于东晋顾恺之《女史箴图》卷上（大英博物馆藏）。[10] 与"康寿殿宝"一样，也是只出现过一次。

4.19 问：这意味着蔡京的题文也随《千里江山图》卷到了南宋内府，当时的蔡京已经臭到家了，朝廷怎么办呢？

答：南宋皇室处理这张画重裱的事宜与高宗对前朝皇帝和佞臣的态度有关。金灭北宋后，《千里江山图》卷散轶到临安，辗转至高宗内府，卷首、卷尾已经被抓挠得相当疲软了。高宗在朝时，其书画所藏已经逾千，当时面临着一个重要的问题就是许多徽宗旧藏书画需要重裱，也包括这件《千里江山图》卷。由于徽宗朝任用的童贯、蔡京、朱勔等"京师六贼"在南宋遭到众人的唾弃，因此据周密《思陵书画记》载，"古书画如有宣和御书题名，并行拆下不用。别令曹勋定验。别行撰写名作画目，进呈取旨"[11]。"凡经前辈品题者尽皆拆去。故今御府所藏多无题识。其源委授受岁月考逴不可求为可恨耳。"[12]所谓"前辈品题"实际上就是"京师六贼"的题跋。蔡题的确是"御府所藏多无题识"中难得的一件，它之所以幸存，很可能若裁去它，这幅图就等于没有"户口"，无人知晓该图的时代、作者以及北宋朝廷对它的评价，物主（吴太后）不得不采

[10] 见王耀庭《传顾恺之〈女史箴图〉画外的几个问题》，刊于《美术史研究集刊》（台北）第十七期，台湾大学艺术史研究所2004年发行。

[11] 〔元〕周密，《思陵书画记》，《中国书画全书》（二），上海书画出版社，1993年版，14页。

[12] 〔元〕周密，《齐东野语》（卷六），《历代史料笔记丛刊》，1983年版，93页。

取一个折中的办法：将蔡题移到卷尾，不让它抛头露面刺人眼目，在卷首顶部钤上"康寿殿宝"玺。

4.20 问：不过，也有同行分析这个电分图，得出的结论是"嘉禧殿宝"，这如何解释？

答：关于"康寿殿宝"玺，还可以继续讨论。有学者认为此印文是元朝内府名殿"嘉禧殿宝"，由于字迹渗化严重，出现了模棱两可的笔画，如果朝"嘉"字靠一靠，也有点像。在这种情况下，综合分析多方面的文化背景等，特别是南宋宫廷用印的矩度和篆书的特性，抓住关键性笔画进行排查。

其一，元内府的印风和书画一样，是不学仿南宋宫廷的，如果该印是元代"嘉禧殿宝"的话，可以将此与元内府用玺的形制、篆体和风格进行比较。显然，元内府用藏印多用"九叠篆"且尺寸大，如元文宗图帖睦尔的"天历之宝"（朱文，纵 6.6 厘米、横 6.8 厘米）、"奎章阁宝"（朱文，纵 6.6 厘米、横 6.8 厘米），大号"天历之宝"（图 4-10，朱文，纵 8.4 厘米、横 8.1 厘米），还有特大号"奎章阁宝"（朱文，纵 10.5 厘米、横 10.4 厘米）等，"康寿殿宝"玺与这些元廷藏书画用玺的风格和尺寸都不属于一个朝代的礼制系统。

图4-10 元文宗收藏印"天历之宝"

其二，这是一方水蜜印，元代的印泥普遍使用油印，元人《居家必用事类全集》里已经记录了油质印泥的制作方法[13]，即以蓖麻油、朱砂调制出来的印泥，其稳定性大大加强，流传甚广，因此元宫使用水蜜印泥的概率比较低。

其三，辨析印文，必须将高分辨率的单色电分图与彩色原图对照起来判断，互相补充和纠偏。如再看更复杂的"禧"字，需要特别留心的是："禧"字下面的"口"，不会写成山形口"⊔"，而"寿"字下面的"口"常会写成山形口"⊔"。在这个口字的右侧，还隐隐有一条竖道笔画，这是"禧"字篆

[13]〔元〕佚名，《居家必用事类全集·文房通用·印色》（中国基本古籍库电子版），149页。

法不可能出现的笔画。

综合各方面的因素，"康寿殿宝"属于南宋初中期吴皇后的藏玺可能性更大一些，这有待于发现第二方此印，以求复检。

4.21 问:《千里江山图》卷是怎么到金国的? 是不是孤例?

答:南宋内府书画到金国的事例有不少,如东晋王羲之《快雪时晴帖》(台北故宫博物院藏)、东晋顾恺之《女史箴图》卷(大英博物馆藏)[14]、隋智永《千字文》(日本东大寺藏)等,其上先后有宋高宗朝和金章宗朝的御府收藏印,表明了它们的履历。那么南宋内府藏画上有金朝官员的收藏印就不足为怪了,都是从南宋内府流出去的。当时宋金的流通渠道主要有两个:一个是榷场里的民间贸易。《宋史》载:"盱眙军置榷场官监,与北商博易,淮西、京西、陕西榷场亦如之。"[15]这就是说,宋金建立了边境贸易,南北书画交易亦在其中。故宫博物院学者段莹女士写过一篇专门研究书画藏品入金问题的论文。[16]另一个是外交礼聘。金国使臣都有可能奉旨向南宋朝廷索要古代书画名迹,为了维持苟安,南宋朝廷不得已而为之。台湾学者王耀庭先生猜测:"吴皇后的侄儿吴琚(活动于1173—1202)也是名书法家,就曾多次出使金国。"[17]金朝赵秉文《南华指要》(今轶)记载了他在金国的活动,"金人嘉其信义。琚死后,宋遣使至金议和,屡不合,金人言南使中惟吴琚言为可信"[18]。吴皇后没有后代,侄儿吴琚具备继承书画的条件,他与金国文人最为交好,我无法排除南宋宫廷藏书画通过外交渠道流入金国的可能性。从时间上看,在十二三世纪之间,该图进入金国,过了二十年左右,到了高汝砺的手里。

4.22 问:在该图的卷尾上部有一长方朱文印,印文是"寿国公图书印"(白文),问题是金元被赐予"寿国公"的官员不

[14] 台北故宫博物院王耀庭先生认为该图中高宗的印为伪,吴皇后的印为真,但吴皇后的印一直流传到明代收藏家华夏处,是否为后人加钤,有疑问。见王耀庭《传顾恺之〈女史箴图〉画外的几个问题》,刊于《美术史研究集刊》(台北)第十七期,台湾大学艺术史研究所2004年。

[15]《宋史》(卷一八六),《食货志》,北京:中华书局,1977年版,4565页。

[16] 段莹,《南宋榷场与书画回流》,刊于《故宫博物院院刊》2016年第3期。

[17] 王耀庭,《传顾恺之〈女史箴图〉画外的几个问题》,刊于《美术史研究集刊》第十七期,台湾大学艺术史研究所2004年。

[18]《宋史》(卷四六五),北京:中华书局,1977年版,13592页。

图 4-11-1《千里江山图》卷上
的"寿国公图书印"（左图）

图 4-11-2 范仲淹《道服赞》卷
上的"寿国公图书印"（右图）

止一个，此系哪位国公？

答：最近吕晓女士根据台北故宫博物院王耀庭对金代印章
的研究，撰文确认这是金代尚书右丞相高汝砺的收藏印。[19]
王耀庭先生本人也认为这方印章应该是高汝砺的收藏印，依据
是他有收藏书画之好。他于 1220 年被赐予"寿国公"，死于
1224 年，该印一定是在这四年之间加钤到《千里江山图》卷
上的，显然他是该图的主人。据吕晓等学者的比对研究，这个
高汝砺还收藏了其他的宋代书画，如北宋范仲淹的楷书《道服
赞》（故宫博物院藏）上的"寿国公图书印"与《千里江山图》
卷上的是同一方（图 4-11）。李夏恩先生则认为这个寿国公
还有一个，即金代的张万公，于 1199 年被封为寿国公。他认
为张氏是文人，雅好书画，会有收藏，他是《千里江山图》卷
的主人。在这里只能求同存异，不管怎么说，这张画到了金人

[19] 吕晓，《〈千里江山图〉卷
的收藏过程与定名考》，《〈千里
江山图〉卷的故事》，北京：故
宫出版社，2017 年版。

的手里，寿国公是高汝砺的可能性大一些。

4.23 问：怎么知道是高宗朝重裱了该图呢？

答：他挪动了蔡京的题文。你注意看，首先，蔡京题文的破损纹路与卷尾不相连，倒是与卷首的破损纹路相连。由于隔水题文的用绢（实际为绫）的材质不及画幅，加上它位于前部，受损的程度会更高，由此蔡京题文的绢已经疲软至极，底部很可能因脱裱后继续磨损，纬线脱丝，重裱后裁去破烂处，补了几块旧绢，缀合成"L"形，长13.7厘米。在故宫博物院20世纪50年代的绘画一级品档案里，早就对这些伤况的细部记录得非常清楚。由于装裱的原因，又要纵向切边，所以把它们连接起来会有一些局促感。其二，蔡京题文的右侧有一方圆形朱文骑缝章，印文连不成字，另一半在引首上，似水蜜印，这枚印章多半是宋印。其三，蔡京题文的内容有多处提及徽宗对王希孟和该图的评价，里面还有相当于圣旨的内容，蔡京若题在卷尾是大不敬的。当然，蔡京对徽宗的画是不敢题在卷首的，如蔡京在徽宗《雪江归棹图》卷（故宫博物院藏）的后隔水题写的跋文，写下了他的观感。

4.24 问：我觉得还不足以证明《千里江山图》是在高宗时期重裱的。

答：这种处理蔡京文字的手段，很符合当时的"政策"，若是金、元，就未必会这样了。宫廷里对一些事物的处理，往往会留下时代的烙印，这个烙印就是我们要寻找的时代印记。它不会说话，也没有文字记录，就等着后人鉴识。

4.25 问：别人也是这么看待和分析这些破损的痕迹吗？

答：正好在2017年10月我去德国柏林国家博物馆东亚

图 4-12 *作者与德国痕迹专家墨戈先生研究作品伤况*

馆出席一场关于肖像画的研讨会，我就带上了该图的高仿真复制品。我有一个朋友在柏林市警察机构里任高级文职警探，叫墨戈（Marco Schmidt），我请他用刑侦的眼光来分析该图的组合经过。当我把画打开到卷尾的时候，他敏锐地指着蔡京的题文说："它原来不是在这里的，磨损的程度与画面不一样。"我出示了电子图片，题文被移到了卷首："如果我认为它原来是在卷首那里，您看能不能接受？"他仔细分辨了一下破损痕迹的大致走向，说："它原来是在前面的！"（图 4-12 至 4-14）回国后，我又约请了浙江省公安厅实验室的专家对破损纹理进行了"会诊"，一致认为蔡题原先是在卷前的，后来被挪到了卷尾。这种研究手段在刑侦界叫"痕迹学"。可以说，现代学科的发展不是越走越分离，而是越走越近，相互借鉴，可以解决许多问题。

4.26 问：金朝被元朝灭了之后，该图是不是被蒙古人劫到北方了？

答：该图是到了大都（今北京），被元代高僧溥光收藏了。溥光在跋文里说他看了上百次《千里江山图》，但他的跋文纸

图 4-13 《千里江山图》卷卷尾有金代高汝砺的"寿国公图书印"

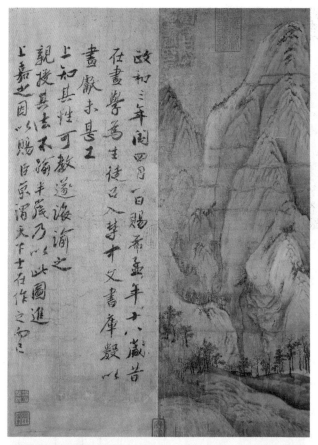

图 4—14—1 蔡题的破损状况与《千里江山图》卷尾不一致

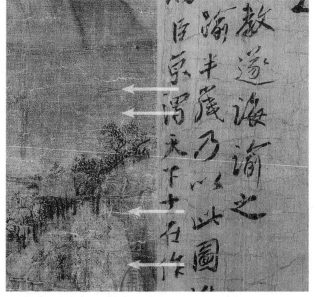

图 4—14—2 蔡题的破损状况与《千里江山图》卷首一致

基本没有受损的痕迹，这说明自他之后，该图的使用和欣赏远远没有北宋那么频繁了，看画者是懂得书画操作的。

4.27 问：我不理解的是，溥光为什么不在蔡京后面接着题，要另纸书写，这不是让后人平添了许多猜疑吗？

答：在这里，不要以我们今人的眼光去度测古人的行为。这有两个原因，或必居其一，或兼而有之。其一，该图没有拖尾，无处可题；其二，这证实蔡题已经移到卷尾了，溥光不愿意在蔡京后面接着题。蔡京的名声不仅在宋朝不好，而且在历代都不好，溥光接题，岂不是与他为伍了吗？

4.28 问：许多人都注意到溥光的跋文不是在一张纸上题写的，落款和钤印是在另一张纸条上，怎么解释这个怪现象？

答：这种情况的确不多，但也是有原因的。溥跋是书写在另外两张信札上的，一张纸不够，再拿一张，最后落款在第二张纸上的首行，其字迹均为一人所书。他担心以后会有人像你这样怀疑这两张纸是不是一个人的字迹，你仔细看，"二"字的横画起笔故意加长，跨到了下一张纸上（图4-15），高僧就是高僧！整个笔迹有明显的渗化现象，这在裱好的拖尾上是不可能出现的情况。他写完后夹在画卷里面，这在古代是常有的事情。我曾在故宫的画库数次发现卷尾夹着几张纸，上面都是后人的跋文。试想，作伪的人绝不会把跋文作如此处理，岂不自找麻烦？

4.29 问：有观点说溥光的跋文与《千里江山图》卷无关，它说的是另外一件作品，该跋文是拼接过来的。依据是溥光说这是一件"丹青小景"，再一个，溥光因为使用了"获观"这个词，被认为他不是该图的收藏者，是这样的吗？

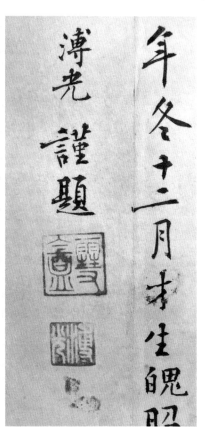

図 4-15-1 溥光　跋《千里江山图》卷　　　　　図 4-15-2 溥光跋文的跨纸墨痕

予自志學之歲獲觀此卷迄今已僅百過其功夫巧密豪心目自尚有不能周遍者所謂一面拈出一面新也又其設色鮮明布置宏遠使王晉卿趙千里見之亦當短氣在古今丹青小景中自可獨步千載殆眾星之孤月耳具眼知音之士必以予言為不妄云 大德七年冬十二月才生魄昭文館大學士雪菴 溥光 謹題

答：我不得不从远处说起了。我们研究一幅古画，一定要入"境"，可谓"不入宋境，焉知宋画"？阅读古人的题跋，要进入两个境界：一定要完整地读、整体地看作者的思想和心态，不能以一字一句而代全文，此系"心境"，这是其一；要进入到当时社会的文化环境和历史氛围里去分析和理解他们所说的话，按照那个时代的思维逻辑去思考，而不能以我们现在的思维逻辑去下结论，也就是"语境"，这是其二；此外，还应当体会题跋者个人的特殊状况如身份地位和所受的教育等，这是共性里的个性问题，不然就容易产生理解上的偏差。蔡京的题文就是在他那个时代语境所形成的。我们再细细咀嚼

溥光的跋文：

> 予自志学之岁，获观此卷，迄今已仅百过。其功夫巧密处，心目尚有不能周遍者，所谓一回拈出一回新也。又其设色鲜明，布置宏远，使王晋卿、赵千里见之亦当短气，在古今丹青小景中，自可独步千载，殆众星之孤月耳。具眼知音之士必以予言为不妄云。大德七年冬十二月才生魄。昭文馆大学士雪菴溥光谨题。

钤印"雪菴"和"溥光"，另有两个印痕似花押。

4.30 问：按照您说事儿的习惯，就先说说溥光这个人吧。

答：溥光的材料不多，核心材料来自（前）至元十八年（1281）十月，当朝的翰林学士承旨阎复为溥光撰写的《大都头陀教胜因寺碑记》。溥光一作普光，俗姓李，字玄晖，约生于1237年，圆寂于1317年之后，[20] 活了80岁以上。他是山西大同人，5岁出家为僧，19岁受戒，法号雪庵，喜读书。据载，他"亦善画，山水学关全，墨竹学文湖州"[21]，以诗、书、画三栖鸣世。他最出众的还是书法，擅长以楷书写大字。元朝宫殿榜署的牌匾大多出自他的手笔。其书法全篇常见于碑刻，其中《拣公茶榜》最为著名。他的书法著作有《永字八法变化三十二势》《雪庵字要》等，所谈法书真谛十分精要。他与赵孟頫交好，在书坛传为美谈。

4.31 问：您说到阎复为溥光撰写的《大都头陀教胜因寺碑记》，头陀教属于什么宗教？

答：头陀教又称"糠禅"，是佛教中的一个门派。"头陀"

[20] 根据王颋先生的考证结果，见《书显昭文——元代书、画、诗僧溥光生平考述》，刊于《史林》，2009年第1期。

[21]〔明〕李东阳，《怀麓堂集》（卷七四），《清文渊阁四库全书》（中国基本古籍库电子版），10—11页。

系梵语（dhūta）之音译，本是佛教徒的一种修行方式，被称为"头陀行者"。在释迦牟尼的十大弟子中，摩诃迦叶为头陀第一。头陀教为刘纸衣始创于金太宗朝天会年间（1123—1137），该教反对禅宗专尚禅语的修行方式，主张苦行，清静寡欲，严守戒律，得到了金代下层社会的认同，其境况与金代中期在鲁豫一带兴起的道教全真教派颇为相近。但头陀教长期受到禅宗和朝廷的排斥，元太宗朝中书令耶律楚材（1190—1244）将头陀教列为"释氏之邪也"，[22] 直到世祖朝才出现大的转机。

[22]〔元〕耶律楚材，《湛然居士集》（卷八），四部丛刊景元抄本（中国基本古籍库电子版），66页。

4.32 问：那是因为溥光的缘故吗？他与头陀教是什么关系？

答：头陀教的好运来了。溥光与忽必烈"援引经论，应对称旨"[23]，结交了赵孟頫等文臣，为元朝宫廷题写大字牌匾，在朝廷获得了地位。阎复《大都头陀教胜因寺碑记》记载：至元辛巳（1281），赐溥光大禅师之号，为头陀教宗师。圣上御极之初，根据语序确定，是元世祖忽必烈赐他"大禅师"之号。1295 年，元成宗铁穆耳登基之初对溥光就"锡命加昭文馆大学士中奉大夫，掌教如故，宠数优异，向上诸师所未尝有"[24]。溥光"以翰墨之遇，行释氏之学"，儒名墨行，在大都巡视寺庙，阐扬头陀佛法，头陀教更是传播南北，教风日盛。"掌教如故，宠数优异，向上诸师所未尝有。"[25]

[23]〔元〕熊梦祥，《析津志辑佚》阎复《大都头陀教胜因寺碑记》，北京古籍出版社，1983 年版，74 页。

[24] 此材料系李夏恩先生提供，详见〔元〕熊梦祥《析津志辑佚》，北京古籍出版社，1983 年版，73—76 页。

[25] 同注 [23]。

4.33 问：溥光可真是风光了，这个"昭文馆大学士"是个什么差事？

答：1995 年，我在《元典章》里查不到关于这个职位的详述，曾请教过元史学者陈高华先生。他告诉我：昭文馆大学士为元廷虚职，元代未设此机构。昭文馆机构建于唐宋，明代有延续，是掌管图书、学术的机构。昭文馆大学士的荣誉极高，

相当于从二品，元代获此殊荣的有建筑工程学家、画家何澄，还有雕塑家、画家刘元等。

4.34 问：大德七年（1303），溥光67岁给《千里江山图》卷作跋的时候，获赐昭文馆大学士已经八年了，其身份是头陀教第十一代宗师。显然，清代黄本骥《跋溥光书万安寺茶榜》说他在"至大初（1308—1311）授昭文馆大学士"，也就是说溥光是在题完字的五年后，才被授予昭文馆大学士的，这意味着溥跋有假？当然，清代的文献绝对没有元代当时的文献可信。这样看来，溥跋完全符合溥光书写时的身份和时间。溥光同类的书法还有吗？不妨再比较一下。

答：可资比较的是溥光在唐代（传）韩滉《丰稔图》卷（故宫博物院藏）后书有跋文（图4-16），其书写习惯和笔性、书风实为一人。恰如明初陶宗仪《书史会要》卷七所云："溥光小字亦有格力。""格力"的意思是在恪守法度中表现出力度，溥跋正显现出了这一点。溥光在赵孟頫书迹后也多有跋文，恕不一一具足。

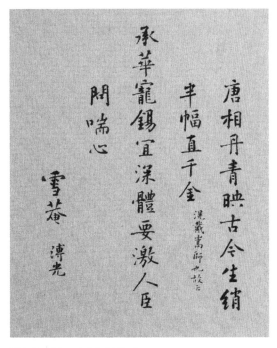

图4-16 溥光 跋《丰稔图》卷

4.35 问：了解到这样一个苦行派头陀高僧的身世，有助于理解他为《千里江山图》卷书写的跋文时，他的低调和所关注的画面内容。那溥跋如何评价《千里江山图》卷？

答：溥光认为王希孟超越了北宋王晋卿、南宋赵伯驹，在古今的"丹青小景"中，无人企及。佛教徒是禁止妄言的，溥光在此还特地强调自己没有说大话："具眼知音之士必以予言

为不妄云。"可知他是一个言行十分持重的高僧。

4.36 问：怎么理解他所说的"小景"？

答：关于溥跋的语境也是值得探讨的，溥光说该图是"布置宏远"的"巧密"之作，是"丹青小景"。"小景"系宋人尤其是北方画家对画江南图景的统称，称小幅画也是这么称。还有"江南画"等别称，如李唐在北宋所作的一幅江山全景之图，在当时即被定名为《江山小景图》卷（台北故宫博物院藏），纵 49.7 厘米，长 186.7 厘米，那也是从山脚画到山顶，气势大得很，但画的是江南之景。北宋中后期，特别是徽宗登基前后，宫里有一阵风，就是画江南小景，如王诜的《梦游瀛山图》卷、《渔村小雪图》卷等，这与他们外放时途经江南山川的经历和早年间江南小景画家惠崇、赵士雷等在宫里的影响有关。这基本上已经形成了共识。阮璞先生对"小景"有专门的著述《画学丛证·释"小景"》，我在这里就不赘述了。

4.37 问：反方说研究古人的跋文，进入其心境和语境是不可能做到的，怎么理解？

答：既然不可能，那就意味着可以自说自话了？记得小学课本里有李白的《静夜思》，语文老师都要求孩子们体会李白思乡的心情。当然，认知一些特定的历史人物和背景是有难度的，但必须朝着那个方向不断接近，有没有这个意识，其结论是大不一样的。比如说，我们知道溥光是苦行派头陀教主高僧，这么一位特殊藏家的心境与一个江湖藏家是不一样的吧？最起码的是前者在书写该卷跋文的时候就不能炫财，不能妄言等。溥光在跋中高度赞赏了该图，最后还要解释一下，"具眼知音之士必以予言为不妄云"，表明他绝非犯禁妄言。

4.38 问：反方拿出了放大到 1.79 倍的电子图片作为证据，说溥跋是双钩，断然否定溥跋是真迹，进而上升为否定《千里江山图》卷是真迹的依据。[26] 这个怎么解释？

答：书法线条出现双钩边线的原因有四种：1.双钩填墨造成的；2.过度放大电子图片；3.过度调节电子图片的明暗度；4.物理原因出现咖啡环（污渍边线）造成的（四川学者赵华先生有专业论述），第 2、3 种双钩现象出现在电子文件里。

首先可以排除双钩的可能。从双钩的操作层面分析，我请教了故宫博物院从事古书画临摹复制的老专家，也是这个专业的"非遗传承人"郭文林先生，他一干就是 40 年。溥跋多数字在 1.5 平方厘米左右，多数笔画的粗细仅 2 毫米，难以在半生的纸上进行双钩描摹，这是极难操作的（图 4-17）。再说第二种原因，据计算机专家提供的科普知识，过度放大书法电子图，会出现笔画有双边线的"双钩"现象，继续放大的话，图像还会出现马赛克现象（图 4-18）。计算机专家告诫书画研究者不要过度放大电子图片，也不要用手机翻拍屏

[26] 有学者批评以溥光跋文来否定《千里江山图》卷为王希孟的真迹，元代溥光跋文的真伪与《千里江山图》卷的真伪没有逻辑关系。

图 4-17 故宫博物院拍溥跋高清电子图（左图）

图 4-18 坊间流传的溥跋低像素电子图被放大 1.79 倍（右图）

图 4-19 将电子图片亮度加大，边线锐化也会出现"双钩"现象（左图）

图 4-20 污渍干后会出现"咖啡环"（右图，取自赵华《从"嘉禧殿宝"的解析谈古书画研究中的辅助技术》用图）

幕上的图像，看看可以，但要从中获得研究结果是站不住脚的。我发现了出现双钩的第三种原因，就是过度调亮或加大亮度对比，书法笔画边线也会出现锐化，出现双钩的现象（图4-19）。出现双钩的第四种原因是物理现象，化学工程师赵华先生从物理的角度指出"双钩"的原因是"咖啡环"[27]现象（图4-20），是有道理的，尤其是在不吸水的纸上容易形成"咖啡环"现象。如乾隆帝在《千里江山图》卷上的题诗出现的就是"咖啡环"现象，如果被反方认为是描摹的痕迹那是极其荒谬的。

那么最后的结论就是：溥跋出现双钩的原因主要是上述的第二种。

[27] 赵华，《从"嘉禧殿宝"的解析谈谈古书画研究中的辅助技术》，待刊于李凇主编《跨千年时空看〈千里江山图〉》，济南：山东画报出版社。

4.39 问：这张画能确定是溥光的藏品吗？

答：溥光自"志学之年"（15岁）第一次"获观"是图，到书跋为止已经"百过"。他用"获观"两字，非常低调，这是他特殊的"情境"。起初该图也许未必属于他，后来被他收入囊中，不然哪有百余次的观赏之便呢？

4.40 问：令人起疑的是，既然溥光那么喜欢这张画，那他为什么不把他得到这张画的喜悦心情写在跋文里？明确说他

如何买下的。我看到许多收藏家都会把这些经过记录在跋文里的，如元代收藏家杨准在大都买下张择端的《清明上河图》卷，回到江西老家把购买的经过和喜悦之情一一记载到跋文里。

答：别忘了溥光的身份，按照佛教"四大皆空"的思想，僧人大多不在题跋里炫耀财富，再以佛教戒律推论，像溥光这样的高僧圆寂后，其财物必定成为庙产。《千里江山图》卷在溥光之后的三百多年里进入不了收藏界的流通领域。你不信可以查查僧人自藏书画上的跋文，都不会说一些显摆的话。如元代中峰明本有过许多书画藏品和自己的作品，圆寂后，基本归寺庙所有，沉寂了近三百年后才进入书画市场。古代日本僧界也是如此。

4.41 问：那它怎么在三百多年后又进入收藏圈了呢？

答：寺庙不遇特殊情况，庙产是不会轻易出去的。结合明末清初的历史背景，大概有两种可能：其一是李自成打下了北京，僧人们四处逃难，该图流了出来；其二是清初北京一带大力修葺寺庙，需要筹资，将该图卖出。但这两种情况几乎都不存在。阎复的《大都头陀教胜因寺碑记》首句为："（胜因寺）圆通玄悟大禅师溥光所造也。"[28] 据熊梦祥《析津志辑佚》载："寺役起于至元丁亥（1287），讫于大德癸卯（1303）。"[29] 他"请于有司，得地八亩，规建精蓝"，[30] 胜因寺历时 16 年建成。该寺在元代颇受朝廷关注，据程钜夫《雪楼集》卷七载："皇帝（元成宗）在春宫时尝幸胜因寺、栋宇华洁、象设严穆，顾昭文馆大学士头陀教宗室溥光美之。"[31] 胜因寺为溥光立碑，此外，"西有雪庵顶像碑题赞"等。[32] 可知溥光以大半生化缘所得捐建了华丽的胜因寺，以溥光与该寺的特殊关系，其财产在他圆寂之后归属于此，是顺其自然的结局。

[28]〔元〕熊梦祥，《析津志辑佚》，北京古籍出版社，1983 年版，74 页。

[29] 同注 [28]。

[30]〔清〕钦定（一作于敏中）《日下旧闻考》（卷一五五），《清文渊阁四库全书》（中国基本古籍库电子版），1797 页。

[31]〔元〕程钜夫《雪楼集》（卷七），《姚长者碑》，《清文渊阁四库全书补配文津阁四库全书本》（中国基本古籍库电子版），64 页。

[32] 同注 [28]，73 页。

[33] 同注 [30]。

4.42 问：那《千里江山图》卷就有一个固定的藏所了，是吗？

答：原本该如此，然又据《日下旧闻考》载，胜因寺"在明时已废"，[33] 我以为，头陀教在元末已经不行了，胜因寺被废的原因与头陀教在明代失去了朝廷的保护和信众的朝觐有关，其势力日趋衰弱，终至寺毁僧散，《千里江山图》卷之命运则又面临多舛，它在改朝换代的战火中不得不等待懂它的主人。

4.43 问：这就是说，到了明末清初，明末朝臣梁清标与这件沉寂了三百余年的《千里江山图》卷相遇了！

答：以收藏印为据，梁清标是明代第一位该图的收藏者，只是到了明末了。尽管失去了三百年的递藏信息，但该图没有跑远，还在京冀一带，到了梁清标手里，这幅画的本幅也已破旧了，特别是蔡京的题文，还有夹在后面溥光的跋，都得重裱、修裱和接裱。在梁清标之后的递藏，差不多是环环相扣了。从整体来看，《千里江山图》卷基本上接近流传有序。

4.44 问：反方说《千里江山图》卷以及蔡题、溥跋是梁清标拼凑出来的？

答：产生这样的观点是很自然的，毕竟蔡题被宋高宗挪动了，溥跋分成了大小两段，被梁清标接裱，再加上文中的许多字句需要放到一定的历史语境里解读，说明反方看画仔细，而且有很强的问题意识。这么多的疑窦好像在今天突然爆发出来了，其实，我们的前辈鉴定家们早已看破了这些，毋庸置疑，只要平时多看看类似复杂的案例就会见怪不怪了。

4.45 问：我看到画中的接缝有梁清标的骑缝章，蔡题上

面还有补绢并钤有梁清标的印章，说明梁清标也重裱了该图，这个说法是对的吗？

答：杨新先生撰文《关于〈千里江山图〉》发表在 1979 年第 2 期的《故宫博物院院刊》上，他认为，梁清标"自题了外签，又在本幅及前后隔水、接纸上盖有梁氏收藏印多方"，显然梁清标对该图进行了第三次装裱。

4.46 问：那梁清标的宝物怎么会到了乾隆皇帝的手里？

答：梁清标的藏品多数是被他的子孙散出去的，有的被安岐买走了，最后在乾隆朝大多进了内府。《千里江山图》卷进入清内府的下限时间是 1745 年，那是《石渠宝笈·初编》著录完毕的时间。又过了二百年，该图又遇到了历史性的大劫难。

4.47 问：是不是《千里江山图》卷在宫里被盗过？

答：辛亥革命之后，溥仪退位后居住在后宫，这里有清宫的许多收藏，溥仪担心会失去这些，开始偷运出宫。虽然是民国了，但宫里还在使用宣统的年号，宣统十四年（1922）11 月 25 日，溥仪以赏赐溥杰的名义拿走了《千里江山图》卷（永字五十一号）[34]，后被转移到长春溥仪伪皇宫那里的小白楼里。1945 年抗战胜利之际，溥仪落荒而逃，被苏军在沈阳北陵机场擒获，小白楼（溥仪文物库房）里的书画名迹遭到伪满洲国国兵的哄抢。这国兵不是一般的士兵，其实就是宪兵，职级相当于连级。有的书画因争抢不及，被撕扯两截。幸好《千里江山图》卷未遭此难，新中国成立初到了靳伯声的手里。

[34] 中国第一历史档案馆编，《溥仪赏溥杰皇宫中古籍及书画目录》，刊于《历史档案》，1996年第 2 期，68 页。

4.48 问：靳伯声是什么人？

答：靳伯声是一个古董商，他有眼力亦有手腕，经常经营东北货。[35] 据李夏恩先生最近的新研究，他和其弟靳蕴青是

[35] 溥仪从清宫盗出的文物带到了东北，后又流进关内，古玩界把这些文物称为"东北货"。

新中国成立前后琉璃厂论文斋的主人，他们的买卖不小，在劝业场和泰康商场都有铺子。两个人常常是一个主内待客，一个主外收货。清宫散佚书画中的唐代孙位《高逸图》、范仲淹《道服赞》、宋徽宗《柳雁芦鸦图》卷等，多经靳伯声兄弟之手。杜牧的《张好好诗》卷是靳蕴青于1950年在东北收到的，靳伯声以五千元大洋卖给了张伯驹。大概是靳伯声出状况了，《千里江山图》卷到了靳蕴青的手里了，以一万元的价格卖给了文化部文物事业管理局，就是今天的国家文物局。1953年1月，文物事业管理局将此图拨交故宫博物院，最终结束了它浪迹八百多年的历史。

《千里江山图》卷的递藏路线比较明晰，大体是：北宋徽宗（一进宫）→蔡京→北宋宫廷（二进宫）→……[36] 金代高汝砺……→南宋理宗（三进宫）……→元代溥光→胜因寺……→明末清初梁清标→清宫（四进宫）→伪皇宫溥仪……→现代靳伯声→靳蕴青→文化部文物事业管理局（今国家文物局）→故宫博物院（五进宫）。三次装裱（包括重裱、修裱）分别是在北宋徽宗、南宋理宗和明末清初梁清标那里完成的。宫外藏家"三官"即蔡京、高汝砺、梁清标，"一僧"为溥光。

[36] 省略号意即尚有藏家待考。

4.49 问：关于该图的鉴定史有哪些？

答：这已经很清楚了，《千里江山图》卷从蔡题、溥跋一路走来，一直到溥仪那里，都没有人怀疑过。溥仪要是怀疑的话，就不会把它带出去了。他身后有宫里的鉴定高参帮他挑选。当然，溥仪是否看重，不是根本性的鉴定意见。1953年，该图进入了故宫博物院之后，专家鉴定组在《故宫博物院书画珍藏品档案》（卷宗号：044）留下了结论，主要是以徐邦达为代表的意见得到认同："珍甲（即一级品甲等）。北宋山水画

代表杰作，色彩特别精丽，艺术水平很高。"这个鉴定意见在20世纪60年代国家文物局的第一次三人鉴定小组那里得到了认同。该小组先是以张珩先生为组长，谢稚柳、韩慎先先生为组员，韩先生去世后，补刘九庵先生，后来启功先生"摘帽"，也加盟其中。二十年后，在第二次以七位先生组成的国家文物鉴定小组〔谢稚柳（组长）、启功（副组长）、徐邦达、杨仁恺、刘九庵、傅熹年、谢辰生〕再次鉴定《千里江山图》卷时，继续得到了认同，留下了毫无异议的定案。[37]

[37] 中国古代书画鉴定组编，《中国古代书画目录》（一九），北京：文物出版社，1999 年版，88—89 页。

4.50 问：这下我心中的这块石头终于可以落地了，这就是说我们以后的讨论就有了一个真实可靠的认识基础，我们可以坦然地回到这张画的源头。《千里江山图》卷看来与徽宗的要求有关，第一个藏家是徽宗，紧接着第二位藏家是蔡京，似乎这三个人围绕着该图有着某种不解之缘。

答：是的，在这幅《千里江山图》卷的背后，是三个不同地位、不同用心的人在生命轨迹中一次短暂的聚合，每个人都在试图实现自己的理想。在王希孟那里则最为单纯，企盼实现一个弱冠画家进翰林图画院的梦想。在蔡京那里是要紧随徽宗的绘画审美观，争取利用这一次进京拜相的机会获得徽宗的长期宠信。在徽宗那里就不那么简单了，他要干一件大事，为了这个目的，他都无暇顾及江山社稷了！

4.51 问：什么大事？哪至于这样？

答：你得先了解一下北宋中后期的绘画审美观是个什么状态，下一次再接着讨论。

五

宋徽宗的审美观与
《千里江山图》卷

5.1 问：宋徽宗为什么如此关注王希孟和《千里江山图》卷呢？其中的历史背景一定不浅。

答：没错。历史背景包括政治、经济、军事、文化、艺术等方面，在研究中，也是探寻古画诞生绕不开的关卡，它是产生艺术作品的综合氛围。探索古画产生的背景不能泛政治化，更不能到处都是"阴谋论"，千万不要什么都与古代政治特别是宫廷政治联系起来，好像不与政治挂上钩，问题就谈不深刻，研究就做不深入。在这个问题上，也要实事求是，古画与当时政治背景的关系，有多少说多少，没有就别扯。以我陋见，《千里江山图》卷里面就没有什么政治背景，因为有政治背景的作品往往是有政治意图或政治倾向的。产生该图最贴近的历史背景是涉及当时文化艺术里的美学思想，该图深含的是关于绘画审美方面的实践问题。

这就要从北宋的绘画美学说起了。在北宋初，相对成熟的绘画美学观念已经形成了，特别是"格物致知"的理论。画家们都在"格物"，世俗的画家们多从物质层面上"格物"，研究物质的外在形态，文人们多从精神层面上"格物"，研究物质的内在构成和拟人化精神。当时的绘画主题和风格主要是围绕

着世俗的和文人的两种审美观念展开的。

5.2 问：这世俗的审美观念怎么讲？

答：就是"悲天悯人"的思想，它出自唐代韩愈《争臣论》："彼二圣一贤者，岂不知自安佚之为乐哉？诚畏天命而悲人穷也。"[1] 意思是说圣贤是哀叹时世、怜惜众生的。反映这种思想的作者有文人画家和职业画家，不分朝野，其画面意境以荒寒沉寂居多，气候以秋冬雪天占多，色调以晦暗清淡为主，表现出画家对世事的感慨、对苦难的关注、对弱小生命的哀怜，颇有一番世事沧桑之感。

[1]〔唐〕韩愈撰，《昌黎先生文集》（中国基本古籍库电子版），107页。

5.3 问：我知道五代至北宋时期国家的生存环境不是太好，周边少数民族的袭扰很多，形成了北宋知识界浓厚的忧患意识，这种忧患意识也影响了人们的精神情绪。"悲天悯人"的审美观在绘画中是怎么体现的呢？

答：是的，这是一个方面。"悲天悯人"的思想较明显地出现在有点景人物活动的山水画里，如最早出现在传为五代关仝的《关山行旅图》轴里（图5-1，台北故宫博物院藏），它与宋代佚名《江帆山市图》卷（图5-2，台北故宫博物院藏）皆表现了深山小集里村民们的质朴生活。宋初李成《读碑窠石图》轴（图5-3，日本大阪市立美术馆藏）里在古木下阅读古碑的老者也是这样，都产生出沉厚的沧桑感。宋初祁序山水与动物的结合之作《江山放牧图》卷（图5-4，故宫博物院藏）里，隐隐于胸的是天荒地老之感。

5.4 问：这一类画常常把天地画得很寒冷，弄得人们行走艰难，是吧？

答：是啊，那就可以画风中枯树、荒寒雪意。画家常常借

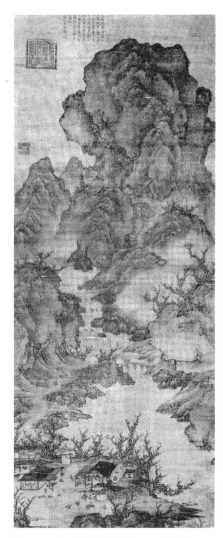

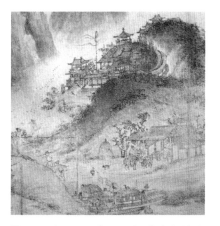

图 5-2　北宋　佚名　《江帆山市图》卷（局部）

图 5-1　五代　关仝（传）《关山行旅图》轴

图 5-3　北宋　李成（传）《读碑窠石图》轴

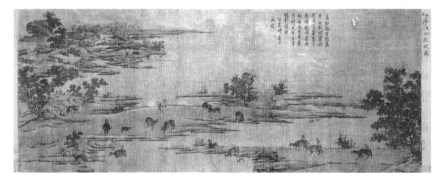

图 5-4　北宋　祁序　《江山放牧图》卷

图5-5 北宋 郭忠恕 《雪霁江行图》卷

图5-6 北宋 朱锐 《盘车图》页

图5-7 宋 朱氏 《盘车图》页

图5-8 宋 佚名 《盘车图》轴（局部）

山水画中点景人物艰难出行的画面，表达对他们的同情。如五
代南唐赵幹《江行初雪图》卷（台北故宫博物院藏）中的索瑟
行人、宋初郭忠恕《雪霁江行图》卷（图5-5，台北故宫博物
院藏）的呵冻吏员和北宋末朱锐《盘车图》页（图5-6，上海

博物馆藏）、朱氏《盘车图》页（图5-7，上海博物馆藏）都
描绘了行人与严寒抗争的情景，特别是后两幅记录了北宋灭亡
后开封难民南逃的情景。人物风俗画则体现得更多，如宋代佚
名的《盘车图》轴（图5-8，故宫博物院藏）把车夫暮前赶山
路的艰辛表现得扣人心弦。最著名的是张择端绘于崇宁年间
（1102—1106）中后期的《清明上河图》卷（图5-9，故宫博
物院藏），充分展现了底层百姓为生存而付出的种种辛劳和途
遇的处处险境。画这类题材的画家都在寻找一种特殊的美感形
式——在悲悯中生发出的凄美之感。这些都说明画家心中有许
多不能释怀的忧患意识。随着北宋末社会问题的不断堆积，这
种忧患的心绪越来越鲜明，在画家的作品里也越来越悲切，到
"靖康之难"的时候达到了高峰。这就是所谓的"世俗的审美
观"，在这个观念下完成的各科绘画不可能有欢快的审美感受。

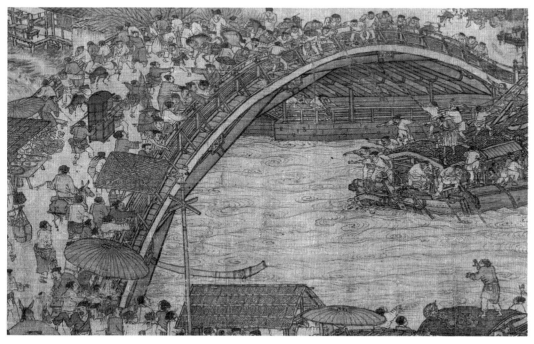

图5-9 北宋 张择端 《清明上河图》卷（局部）

[2]〔北宋〕欧阳修,《文忠集》（卷一三〇）,《鉴画》,《景印文渊阁四库全书》（第 1103 册）, 台北：台湾商务印书馆, 1983 年版, 313 页。

[3]〔北宋〕欧阳修,《六一跋画》（卷一一）,《题薛公期画》,《中国书画全书》（一）, 上海书画出版社, 1993 年版, 576 页。

对于这种审美观念，徽宗是不会感兴趣的，他就不怎么喜欢张择端的《清明上河图》卷，写完题签就送人了。

5.5 问：那文人的审美观又如何讲呢？

答：文人画的作者是朝野文人，尤其是失意文人。文人画家因世事淤积于心的愤懑和忧郁之情，全放开了就走向洒脱和宣泄之态，在笔尖之下的是种种不同的"萧条淡泊"或"平淡天真"之迹。

5.6 问：这种绘画审美观有什么理论？

答："萧条淡泊"的绘画审美观最初是北宋欧阳修阐发出来的："萧条淡泊，此难画之意，画者得之，览者未必识也。故飞走迟速，意浅之物易见，而闲和严静趣远之心难寻。"[2] 欧阳修还提出更高的要求："笔简而意足，是不亦为难哉！"[3] 米芾倡导的"平淡天真""不装巧趣"的观念则是"淡泊"的另一种体现。此类画作代表如：苏轼《枯木竹石图》卷（私人收藏）中的"盘郁"和"风节"（米芾语）、李公麟《五马图》卷（图 5-10，旧藏日本东京私人）里的神韵、王诜《渔村小雪图》卷（图 5-11，故宫博物院藏）的清寒之意、乔仲常《后赤壁赋图》卷（图 5-12，美国纳尔逊－阿特金斯博物馆藏）的清新远逸、米芾《珊瑚笔架图》卷（图 5-13，故宫博物院藏）的天真率意、两宋之交的米友仁《潇湘奇观图》卷（图 5-14，故宫博物院藏）的浪漫洒脱和扬无咎《四梅图》卷（图 5-15，故宫博物院藏）的峻峭冷逸等。

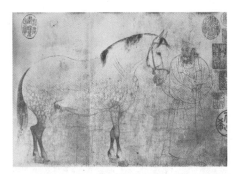

图 5-10 北宋 李公麟 《五马图》卷（局部）

图 5-11 北宋 王诜 《渔村小雪图》卷（局部）

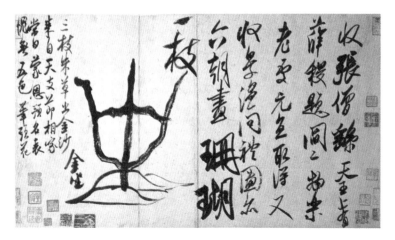

图 5-13 北宋 米芾 《珊瑚笔架图》卷

图 5-14 宋 米友仁 《潇湘奇观图》卷（局部）

5.7 问：这类文人画都是即兴之作，画幅不大吧？

答："萧条淡泊"类的文人绘画和"悲天悯人"类的作品一样，尺寸一般都不大，也不以复杂的构图和繁复的色彩夺人眼目，而是在清雅简淡的笔墨里与观者作精神邀约，或在风神俊朗的意态中自抒胸臆。就是我们刚才所说的"文人的审美观"。在这样的审美观念下绘制的写意绘画，其目的首先不是为了迎合他人，而是为了宣泄自我。想想看，徽宗能推崇这些画吗？

5.8 问：是否可以这样归纳：北宋画坛的绘画观念是世俗的、文人的，也就是"三缺一"。宋廷是不是还缺乏一种属于

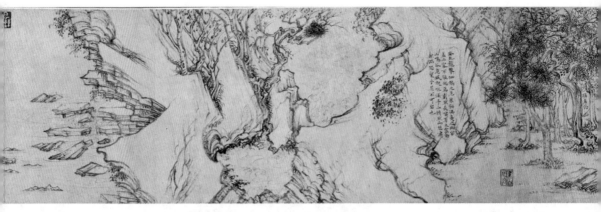

图 5-12 北宋 乔仲常 《后赤壁赋图》卷

图 5-15 宋 扬无咎 《四梅图》卷

皇家自己的绘画审美观？

答：正是这样！这个时候徽宗的使命感就显露出来了，他要在翰林图画院里构筑一个属于他的艺术帝国，形成宋代"三足鼎立"的绘画审美观。

5.9 问：可北宋朝廷在立国之初为什么没有建立皇家的审美观？

答：那是不可能的。宋初二帝没有要建立一个宫廷化了的艺术，或艺术化了的宫廷。北宋初期的朝廷还是相当简朴的，不事奢华，这与宋太祖的治国方略有关。太祖少年时，家

境清寒，磨砺出节俭的生活习惯。他一生律己甚严，极为节俭，奉行"一人治天下，不以天下奉养一人"的古训。皇后曾对他说："您做天子日久，为何不用黄金装饰一下轿子，以壮帝威？"太祖笑道："我以四海之富，不但能用金子装饰轿子，而且可用黄金打造宫殿。但是，念在我为社稷理财，岂可妄用？"此后有的皇帝的轿帘破了，也不轻易更换。还有一个例子说明太祖是很接地气的，一次他在宫里欣赏来自西蜀的宫殿图，说："啊呀，这么好的画应该让老百姓看看，赐给东华门外的茶楼吧！"[4]可见宋朝皇帝从一开始就十分亲近世俗文化。

[4]〔北宋〕陈师道，《后山丛谈》（卷五），北京：中华书局，2007年版，65页。

5.10 问：在历史上，大凡朝廷在力除奢靡之风的时候，在艺术上追求的往往是质朴和简洁的风格。

答：是的。到了哲宗朝，旧党人遭到贬谪，由于他们常常赞赏郭熙的画，哲宗赵煦很不满前朝神宗宠爱的郭熙一路的山水画，一登基就叫人把宫里挂着的郭熙山水扯下来。邓椿的爷爷邓洵武在哲宗朝当提举官的时候，曾去过内府的裱画坊。看到裱画工用画有山水的旧绢擦几案，邓洵武拿过破绢一看，见是郭熙的笔墨遗迹，问裱画工这是从哪里来的，管事儿的中使说是从内藏库退出来的材料。这就是说郭熙的画已经不当藏品当废料，又被"废物利用"了！可郭熙当时还在宫里啊，人称"白头郭熙"，他会怎么想？这件事记载在南宋邓椿《画记》卷十《杂说·论近》里。

5.11 问：问题是哲宗还能换上谁的画呢？

答：先前宫里画家学郭熙已经形成风潮，想象不出除了郭熙一路的山水画，还能挂谁的画？哲宗在位 17 年也没有解决这个问题，至多会挂一些山西马家马贲一路的"百"字图。徽宗未必喜欢郭熙的画，他明白这不是喜欢谁、不喜欢谁就能解决问题的，关键是本朝要有一大批《百雁》《百羊》等按照皇家的审美意识完成的各科绘画精品。

5.12 问：在这种关键时刻总少不了蔡京吧？

答：是的，这个时候正赶上蔡京第二次入朝，即 1107 年，他要改变这个状况。他不停地蛊惑徽宗放任享受。徽宗对蔡京解释的"丰亨豫大"的观念特别感兴趣。"丰亨豫大"的绘画审美观在北宋中期就初露端倪了，只是没有被理论化，将其"理论化"的是蔡京。"丰亨"本出自《周易·丰》："丰亨，王假之。""豫大"本出自《周易·豫》："豫大有得，志大行

也。"这本意是说"王"可以利用天下的富足和太平而有所作为，而绝不是说"王"应该占有什么。蔡京歪曲解释《周易》里"丰亨""豫大"两句，以此为"根据"蛊惑赵佶去坐享天下财富，理由是天下承平日久，府库充盈，百姓丰衣足食即为丰亨，既然天下"丰亨"，就要出现"豫大"，即大兴土木，建造一系列专供皇家享受的建筑和园林，如五岳观、龙德宫、明堂、延福宫、艮岳等，还要铸九鼎以昭告天下及后世万代，以此迎合徽宗好大喜功的心态。

5.13 问：按照徽宗朝的奢靡之风，您说的这些宫殿建筑都是相当雄伟和富丽的，建筑内部的壁画和屏风画以及其他陈设应该是有所讲究的。在"萧条淡泊"和"悲天悯人"审美观影响下的绘画未必能占据这些宫殿陈设的主要位置。

答：这些新建造的宫殿要有属于皇家审美意识的富丽华贵、雍容大度之作，同时在顺从徽宗旨意的基础上，妙合诗意，彰显创意。壁画与绘画陈设当然要与"丰亨豫大"审美观的建筑相协调，在墙壁上要有富丽堂皇的大壁画，陈设的家具如大屏风上的绘画也是如此，必须是富丽华贵的色彩效果。在内容上，如果都是悲天悯人或萧条淡泊的题材，在形式上都是水墨写意或白描线条、小品画什么的，恐怕不协调。摆在徽宗面前的一个突出问题，就是北宋的绘画审美观有严重缺项，需要建立一个属于皇家的绘画审美观念，在此之下完成一大批供皇家欣赏的各科绘画。我们要了解他在这个时候想些什么、做些什么。遗憾的是，关于宋徽宗在这方面的文献档案较少，要通过他的一系列行为来探讨他的艺术目的。

5.14 问：找不到徽宗在这方面的御旨，怎么继续研究？

答：这个道理有点像打仗，如果正面无法攻破敌方，从侧

翼发起攻击也没路可走，这就要打开新的进攻渠道。鉴定、研究古代书画，必须要有证据，除了画面本身的款印题跋之外，证据通常来自三个方面：第一是文字材料，第二是图像资料，其实还有更重要的证据，因为隐藏得很深，很容易被我们忽略，这就是第三——物证材料。

5.15 问：您是说，通过寻找物证来了解宋徽宗在那个时期的想法？

答：是的。在现代法庭上，物证的重要性往往超过了人证，因为有的人会遗忘、记错，甚至会作伪证。只要不是伪造的物证，真正的物证句句是真言，就看你能不能读懂它。这在文物研究中也同样重要，甚至可以起到意想不到的关键性作用，可以证实逝去的一段绘画历史。

5.16 问：您所说的物证是什么呢？

答：我这里所指的物证不仅仅是绘画作品本身，是特指一个时期都在使用一批尺寸相近的绘画材料，现在所能见到的就是纸绢和颜料、墨色等等。你注意《千里江山图》卷的尺寸没有，特别是它的高度是多少？是什么绢？

图 5-16《千里江山图》卷细密的北宋宫绢

5.17 问：绢本设色，纵 51.5 厘米、横 1191.5 厘米，绢织得十分紧密和平整，从破损处看，有一定的厚度，这是不是所谓的北宋"宫绢"？（图 5-16）

答：正是，你想过没有，王希孟在画《千里江山图》卷的时候，还不是宫廷画家，如果不是徽宗，他作画仅仅是个人行为，他哪有这些宫里用的绘画材料？上次我们说起他的月收入，也就一千来个铜钱吧，以大观元年（1107）每匹 1500 钱的绢价，《千里江山图》卷约 40 宋尺，普通绢 40 尺为 600 钱，

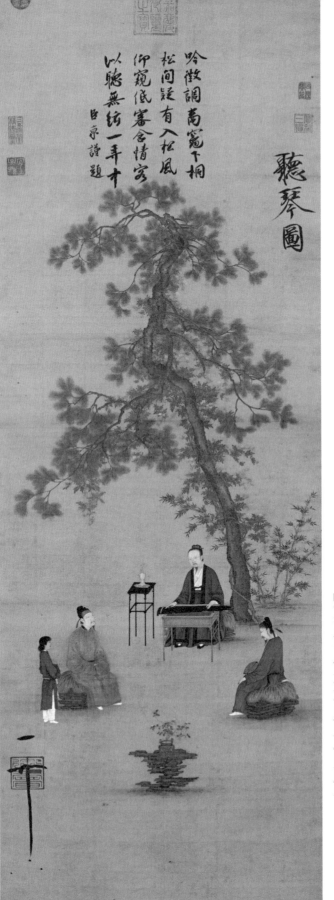

吟徵調萬籟下桐
松間疑有入松風
仰窺低審含情客
以聽無絃一弄中

臣京謹題

聽琴圖

图 5-17 北宋 佚名 (一作宋徽宗) 《听琴图》轴

宫绢则远远高于此，这是他难以支付的开支，还不算颜料和笔墨等开支。宋代纺织品是很贵的，连官做到知州的文同都因绢税太高而愤懑不平，再多的绢也不够他那几笔墨竹啊！于是就写下《织妇怨》。因此，王希孟尽管出身"士流"，他刚刚获得的微薄俸禄是难以承担画《千里江山图》卷的材料支出的，一定是徽宗赐予王希孟 12 米长的宫绢，还提供了鲜亮的矿物质颜料，这就是物证。

5.18 问：这个物证能说明什么问题？

答：孤立地看顶多得知他获得了徽宗的赐绢，如果与其他物证联系起来看，那就大有文章可做了。得到徽宗御赐相近门幅宫绢的人不止王希孟，很可能也是在这个时段，他将同样材质和门幅的宫绢赐给了另一个御用画家，绘成了《听琴图》轴[5]（图 5-17，绢本设色，纵 81.5 厘米、横 51.3 厘米，故宫博物院藏），只是《千里江山图》卷的高度在此成了立轴的宽度。《听琴图》轴系徽宗的御题画，蔡京在上面题写了七言绝句。此图虽然没有年款，但根据蔡京获得宠信的时间，可以推定该图也是绘于这个时段，即 1112 年前后。徽宗将相近门幅的长绢交给了一位御用人物画家代笔临摹了唐代张萱的《虢国夫人游春图》卷（图 5-18，绢本设色，纵 51.8 厘米、横 148 厘米，辽宁省博物馆藏）。同样，徽宗也将这一规格的长绢赐予了当时的李唐，使他完成了《江山小景图》卷（图 5-19，绢本青绿，纵 49.7 厘米、横 186.7 厘米，台北故宫博物院藏）。这样门幅的宫绢，徽宗自己也在使用，如他绘于 1112 年的《瑞鹤图》卷（图 5-20，绢本设色，辽宁省博物馆藏）。此是徽宗《宣和睿览》册之一，与《千里江山图》卷绘于同一年，高度为 51 厘米，比《千里江山图》卷只少 0.5 厘米，这应该是后世裱画匠多次揭裱切边造成的，可忽略不计。它们的材质和色

[5] 此图旧作宋徽宗作，杨新先生说画中鼓琴者为徽宗，清代胡敬指出着红衣坐者为蔡京。

图 5-18 北宋 佚名（一作宋徽宗）《摹张萱〈虢国夫人游春图〉》卷

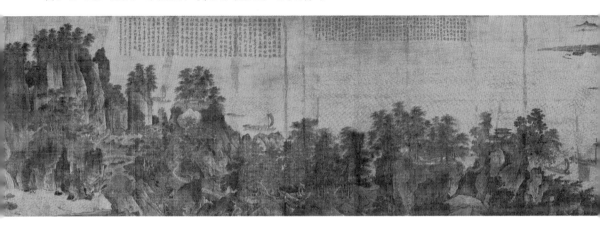

图 5-19 宋 李唐 《江山小景图》卷（局部）

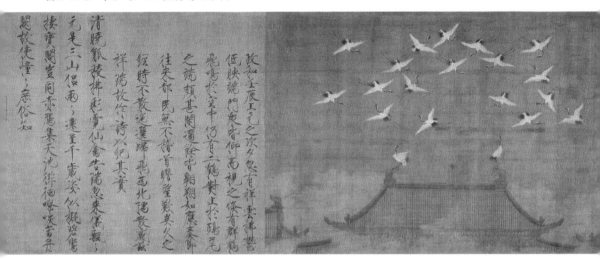

图 5-20 北宋 宋徽宗 《瑞鹤图》卷（局部）

图 5-21 北宋山西兴化寺壁画中竖式织机（线图来自福建博物院）

泽几乎也是一样的。这些画绢极可能都来自门幅相近的一类织机，如山西高平开化寺大雄殿存有绘于北宋绍圣三年（1096）的壁画，上绘有一架竖式织机（图 5-21），门幅与《千里江山图》卷相当。你注意到没有，这些门幅几乎相同的宫绢都在画什么？有什么共性？

5.19 问：用这样的绢来画山水、花鸟、人物，都有啊，共性很明显，除了李唐的《江山小景图》卷之外，其他都是设色的，而且色彩浓重鲜艳。哎，这些画家好像聚到一块儿要干些什么？是不是要集中完成一批在"丰亨豫大"观念指导下的宫廷绘画？

答：正是这样！其实李唐的《江山小景图》卷和《万壑松风图》轴也是设色的，只是后来掉色了。通过这一系列的物证，可以看出他们要在徽宗的统领下，集中人力、物力和时间突击解决宫廷绘画的设色问题，其中包括解决观念问题和技艺问题。在此之前的宋代宫廷画坛还没有出现过这样大规模的集群性作业。徽宗心里明白得很呐，这"丰亨豫大"的审美观还要借助于设色才能显现出来。相信还有许多类似的物证有待我们去寻找，看看这些与徽宗的思想有什么联系。

你再对比 1110 年前几年，宫里流行使用的画绢门幅在 20—30 厘米之间，如赵令穰绘于元符庚辰年（1100）的《湖庄清夏图》卷（绢本水墨淡色，纵 19.1 厘米、横 161.3 厘米，美国波士顿美术馆藏）、徽宗绘于 1110 年之前的《雪江归棹图》卷（绢本墨笔，纵 30.3 厘米、横 190.8 厘米）、张择端绘于 1105 年左右的《清明上河图》卷（绢本墨笔[6]，纵 24.8 厘米、

[6] 张择端的《清明上河图》卷原本是墨笔，明代穆宗朝被宫廷画家奉旨添色，其根据见拙作《宋元龙舟题材绘画研究——寻找张择端〈西湖争标图〉卷》，刊于《故宫博物院院刊》2017 年第 2 期，32 页。

横 528.7 厘米）等均是在门幅 50 厘米左右的宫绢之前的画迹，而这些绘画的用心均不是在解决绘画的色彩问题，至少是笔墨和意境问题。

5.20 问：我明白了，正当徽宗在宫里提倡设色绘画的时候，王希孟出现了，徽宗教了他几招，让他画了这幅青绿山水《千里江山图》卷。这一波出现的宫廷绘画都是用五十多厘米门幅的宫绢，几乎是从相近规格的织机上下来的宫绢，它们都是同时期的设色画作。那么，哪一幅画最成功？

答：花鸟、人物不太好类比，就山水而言，当然是王希孟的《千里江山图》卷，直到今天，大家还是这么认为。这并不是说李唐的《江山小景图》卷和他后来画的《长夏江寺图》卷（故宫博物院藏）画得不好，至少他的矿物质颜色没有显现出来，要么快脱落光了，要么颜色没有出来，那是胶没有调好，因为矿物质颜料的附着力差，用胶不当就很容易脱落。已知李唐的青绿山水是这些，他还有可能奉旨画过更多的青绿山水。直到他在 1124 年绘制的大幅山水《万壑松风图》轴（台北故宫博物院藏），经台北故宫博物院和日本东京文化财研究所的联合研究，其上原本是设色的，也基本上都掉光了（图 5-22）。[7]我想不会是李唐力不从心，至少他对青绿设色不用心，不喜欢这么画，要知道李唐比王希孟长一辈，青绿设色连续多次都做不好，我看绝不是什么技术问题。

图 5-22 李唐《万壑松风图》轴遗留的青绿设色残迹

[7] 台北故宫博物院、东京文化财研究所编，《李唐万壑松风图光学检测报告》，台北故宫博物院，2011 年版。

[8] 从开封南逃不可能经过太行山，李唐有可能先北上回故里河阳（今河南孟州）时，南下途径太行山。

[9〔明〕汪珂玉，《珊瑚网》（卷二九），《名画题跋》（五），《清文渊阁四库全书》（中国基本古籍库电子版），480页。

5.21 问：李唐会不会有不同想法？

答：既然说到李唐的这个问题，那就开个岔，干脆说开了吧。过去对李唐的分析，因档案材料很少，重在对他的艺术作品进行研究。你注意一下他和弟子萧照在南宋的作品，一到了南宋，李唐就与青绿设色山水决裂了，徽宗管不着了，高宗管不细了，他个人对水墨写意画法的追求就爆发出来了，开创了水墨苍劲一派。李唐《采薇图》卷（故宫博物院藏）中的山水背景就是一例。他在南逃途中经过太行山的时候 [8] 收下了一个弟子叫萧照，萧照的山水画也反映了李唐出宫后的笔墨追求，最具代表性的是萧照的《山腰楼观图》轴（台北故宫博物院藏），完全是墨笔山水，《秋山红树图》页（辽宁省博物馆藏）也只是水墨略施淡色，不作青绿。这些也是很重要的旁证。

5.22 问：我想起来了，李唐刚到临安，他的水墨山水不太受欢迎，没人买，一度很窘困，他为此还作了一首诗，发了一通牢骚和怨情："雪里烟村雨里滩，看之容易作之难；早知不入时人眼，多买胭脂画牡丹。" [9]

答：这么一说，李唐对石青石绿的态度和这首诗都对上了。通过一系列"物证"，加上李唐的诗句以及他在南宋和传人们创立的水墨苍劲一派等相关的事例，有助于搞清楚李唐内心深处的艺术主张和狡黠的个性。

5.23 问：由此看来，徽宗选择王希孟来实现这个艺术突破是有眼光的。

答：那当然，加上有蔡京的层层铺垫，实现了徽宗的艺术理想。王希孟除了在画学受到过基本训练外，几乎是一张白纸，极易领会并实现徽宗的意图。当时的宫廷画家李唐、马贲、刘宗古、朱锐、张侠、顾亮等人的手法已经定型，特别是后三位

图 5-23-1 庐山青绿色对比　　　　　　　　　　　　图 5-23-2 庐山远处的青山

已定格在郭熙的墨笔风格里，重塑的难度比较大，事实也证明了这点。

　　王希孟敢于大量使用石青，且与石绿相和谐，这在以往是极为少见的。这一是来自徽宗的激励，相信也是他汲古和观山所得：常有"绿树青山"之说，即近处的树木是绿色的，远处的山脉是青色的。苍翠葱郁之山，近则呈绿，远则显青，原因是空气的厚度改变了远处山林的绿色，泛出青山的色彩（图 5-23）。在徽宗的指授之下，小画家继承前人用色之法，概括提炼并大大强化了青绿二色（图 5-24）。可以说，大青绿山水画在《千里江山图》卷中进一步成熟了，宋徽宗脑海里的青绿设色在王希孟的笔下实现了。王希孟殚精竭虑、费尽一切心血实现了徽宗的意愿。

　　5.24 问：看来徽宗喜欢将鲜亮明丽、富丽雅致的色彩尽可能铺满画面，王希孟做到了。不过，有一些材料不利于我们谈这个话题，徽宗自己不是也画了一些接近文人画意趣的水墨画，如《柳鸦图》

图 5-24 王希孟从大自然里概括出的青绿主色

卷（上海博物馆藏）、《池塘秋晚图》卷（台北故宫博物院藏）、《四禽图》卷（台湾私家藏）、《写生珍禽图》卷（私家藏）等，怎么解释？

答：别忘了，徽宗还擅长画工笔设色画，他在绘画上是多面手，工笔写意、水墨和设色都擅长。它们之间的关系是互相依存，而不能互为否定。从政和年间起，他要推进宫里的设色绘画，这是他的主旨。下面还要回答这个问题的。

5.25 问：那在王希孟之前，北宋宫廷画坛在设色方面有何成就？

答：你已经看到了，在徽宗登基之前，唐代大小李将军的设色山水在北宋渐渐"褪色"了，唯有少数宗室和外戚画一点类似小青绿的山水画，如赵令穰的《湖庄清夏图》卷（图5-25，美国波士顿美术馆藏）和《秋塘图》页（图5-26，日本大和文华馆藏）、王诜《烟江叠嶂图》卷（图5-27，上海博物馆藏）等，略施淡彩。再看看徽宗本人，大凡在他名下的宫廷绘画大多数是用工笔重彩，十分鲜亮明丽，如传为他摹写的唐代张萱《捣练图》卷（图5-28，美国波士顿美术馆藏）、《虢国夫人游春图》卷等，还有被公认为御笔的《五色鹦鹉图》卷（图5-29，美国波士顿美术馆藏）、《瑞鹤图》卷等。还有一些御题画则更是如此，如《芙蓉锦鸡图》轴（图5-30）、《听琴图》轴（皆故宫博物院藏）等。很显然，徽宗是要集中精力组织多人解决宫廷绘画各科的设色问题。

5.26 问：有意思了，他用什么办法呢？

答：他认为只有从晋唐画家那里寻找富丽华贵之色了，特别是盛唐时期的工笔重彩绘画，那就是通过大量临摹的手段获取重彩用色的技艺。一些魏晋南北朝的设色绘画很可能就是徽

图5-30 北宋 佚名（一作宋徽宗）《芙蓉锦鸡图》轴

图 5-25 北宋　赵令穰　《湖庄清夏图》卷（局部）

图 5-26 北宋　赵令穰（传）《秋塘图》页（左图）

图 5-27 北宋　王诜　《烟江叠嶂图》卷（局部，右图）

图 5-28 北宋　佚名（一作宋徽宗）《摹张萱〈捣练图〉》卷

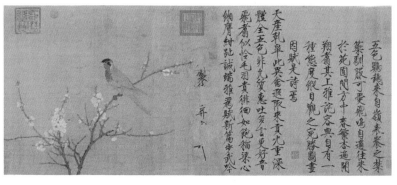

图 5-29 北宋　宋徽宗　《五色鹦鹉图》卷

宗朝临摹的,如东晋顾恺之的《洛神赋图》卷（故宫博物院藏）等。更多的是唐代绘画,如阎立本的《步辇图》卷（故宫博物院藏）,尤其是盛唐的张萱《虢国夫人游春图》卷、《捣练图》卷等。所以说,这个时期突然出现了那么多临摹东晋特别是盛唐的设色绘画,不是偶然的,是有其特殊的历史背景。

5.27 问：徽宗时期的皇族画家有不少,为什么不让他们在工笔设色画方面有一番作为呢?

答：徽宗是一个擅长写实和写意的"双料"画家,他对宫廷职业画家与皇室贵胄画家的艺术要求是不一样的,前者是艺匠之作,后者是雅士之作。在皇室里早就流行画水墨戏笔的风气,徽宗不太可能让他们来担此重任。在徽宗朝,其中画得最好的晚辈是他的第三个儿子赵楷,可徽宗教他的是水墨芦雁。元代汤垕"尝见过一卷,后题年月日臣某画进呈,徽宗御批其后曰：'览卿近画,似觉稍进；但用墨稍欠生动耳,后作当谨之'",故汤垕称赵楷"能画花鸟,克绍圣艺,墨花入能品"[10]。赵楷少年时期在徽宗的画室里请教父皇,几乎可以和十六七岁的王希孟碰上面。

[10]〔元〕汤垕,《画鉴》,《画品丛书》,上海人民美术出版社,1982 年版,420 页。

5.28 问：王希孟正是徽宗所要寻找的那种新进。排除他的亲子赵楷之外,恐怕这个重任只有落在像王希孟这样年轻的画家身上了。

答：正是这样。徽宗根据"丰亨豫大"思想营造出来的宫殿、园囿等,充满了"丰亨豫大"思想的建筑审美观,然后铺陈到了绘画领域。所不同的是,以"丰亨豫大"的审美观念指导平面艺术如绘画、书法的创作,不会给社会增加明显的经济负担,对于艺术的多维发展具有客观的积极意义。但是,以"丰亨豫大"的审美观念实现皇家大型建筑工程如明堂、延福宫等宫殿

和艮岳等园林，则要靡费大量的民脂民膏，必定要远远超出社会负荷的警戒线，其结果就是加速了北宋的灭亡（图5-31）。当时和后世的官员都对徽宗朝许多大而无当的营造活动多有批评。

图 5-31-1 宋徽宗艮岳遗址

图 5-31-2 宋徽宗艮岳遗址卫星图

5.29 问：这就是说，"丰亨豫大"的思想出现在营造工程上，将会给社会带来沉重的物质负担，出现在书画艺术方面，却是有积极因素的。

答：是的，这两类的社会负荷应该有所区别。都是在推行"大而全"的审美观，营造工程是要耗费国库大量的银子，那是一个无底洞，书画再"大而全"，也是有限的。当然，如果皇帝痴迷于其中，以艺代政，必然会消耗他治理国家的精力。话说回来了，即便是徽宗舍艺为政，一心一意治理国家，他那套任用奸佞小人的策略也会把他拖进另一个"大而全"的深渊里。

5.30 问：北宋宫廷绘画的"大而全"观念是怎么来的？

答：从正面而论，"丰亨豫大"的审美观对宫廷其他艺术门类的构思和立意却产生了积极的影响。它导源于孟子"以大为美"的思想。《孟子·尽心下》对人格美的评定是："充实之谓美，充实而有光辉之谓大，大而化之之谓圣，圣而不可知之之谓神。"北宋哲学家程颢、程颐"格物致知"穷究事物原理的理论，则是"大而化之"的具体手段，成为当时写实绘画的思想根源。

5.31 问：原来还是有哲学根源的，那是怎么过渡到具体的绘画创作上的呢？

答："丰亨豫大"审美观承接了北宋中后期技法求真、求

[11]〔北宋〕韩琦,《安阳集钞·渊鉴类函》,《景印文渊阁四库全书》(第1461册),台北：台湾商务印书馆,1983年版,53页。

精、求细和画面求大、求全、求多的趋向。英宗朝魏国公韩琦在《安阳集钞》里提出了"真、全、多"的绘画审美标准："得真之全者，绝也。得多者，上也。"[11]"真"是景物的写实要如生，在此基础上要尽可能地完整，即"全"。"多"则是场景要大，表现内容要丰富。达到又"真"又"全"者，则为绝品，即便以"多"取胜，也是上品。这些都影响了徽宗朝"丰亨豫大"审美思想的进一步形成，甚至影响到后来文人书法的幅式和容量，如米芾、黄山谷等好作高头大卷。米友仁继承其父米芾的衣钵，所言更为真率："成长卷以悦目，不俟驱使为之，此岂悦他人物者乎？"[12]"丰亨豫大"审美观的基础是写实的，此类作品大多出自宫廷画家之作，普遍出现于北宋末各个画科里，尤以山水画为甚，在此基础上追求"全而多""大而长"的绘画构思和审美感受。

[12] 引自米友仁跋其《潇湘奇观图》卷（故宫博物院藏）。

5.32 问：这些绘画思想显然是受到"丰亨豫大"审美观的影响，那么当时有哪些具体的作品证实呢？

答：徽宗在具体创作中大力提倡"大而全"的绘画理念，这与他一贯倡导的"粉饰大化，文明天下，亦所以观众目，协和气焉"[13]的绘画政治功用是完全一致的，更是"丰亨豫大"审美观的具体展现。

[13]〔北宋〕赵佶主持，佚名撰，《宣和画谱》（卷一五），《画史丛书》（二），上海人民美术出版社，1986年版，163页。

5.33 问：徽宗有"大"的画例吗？

答：据汤垕《画鉴》记载，徽宗曾亲临墨池，作巨幅之作《梦游化城图》，画中的"人物如半小指，累数千人，城郭宫室，麾幢钟鼓，仙嫔真宰，云霞霄汉，禽畜龙马，凡天地间所有之物，色色具备，为工甚至。观之令人起神游八极之想，不复知有人世间，奇物也"[14]。这是古代文献记载中人数最多、场面最宏大的独幅绘画，成为当时人物山水合一的绘画范例。这里

[14] 同注[9]，422页。

的"大"不仅仅是尺幅的大，而且是场面的大、气势的大。

5.34 问：那"全"的画例是？

答："全"的画例就更惊人了，徽宗将自己的御笔之作和一大批画院画家的代笔之作汇集成《宣和睿览》册，总计 15 册，共 15000 开大幅册页，每开册页的高度均是半米以上的超大尺幅，全是祥瑞题材的佳迹。

5.35 问：其他各个画科的画家也这么画吗？比如说花鸟走兽画也是这样的吗？

答：宫廷生活上的"丰亨豫大"必然要在各个方面的艺术创作中表现出来，在花鸟走兽画和人物画均有鲜明的表现。说实话，这种审美观并不是徽宗萌发的，是他刻意推行的。如花鸟走兽画中的"全而多""大而长"的构思较早出现在仁宗朝的（传）赵克琼《藻鱼图》卷（图 5-32，美国纽约大都会艺术博物馆藏）里，画中的各类游鱼，繁盛无比；萌发于英宗朝易元吉笔下的"百獐""百猿"在北宋末达到了长足的发展，如宣和画院待诏马贲擅长以"百图"为题的动物画，曾"作《百雁》《百猿》《百马》《百牛》《百羊》《百鹿》图，虽极繁伙，而位置不乱"[15]。人物画中的大场景最早来自宗教壁画，如太宗和真宗朝武宗元的壁画粉本《朝元仙仗图》卷（图 5-33，美国王己迁旧藏）。元佚名（旧作徽宗）《文会图》轴（图 5-34，台北故宫博物院藏）虽说是画唐代秦府十八学士，实为元人铺排出了北宋上层社会庞大的雅集场景，其豪奢和靡费的程度正是徽宗乐意见到的。徽宗（代笔）临摹的唐代张萱《虢国夫人游春图》卷也在发挥这种审美思想。

图 5-32 北宋 赵克琼（传）《藻鱼图》卷（局部）

[15]〔南宋〕邓椿，《画继》（卷七），《画史丛书》（一），上海人民美术出版社，1986 年版，58 页。

图 5-33 北宋　武宗元《朝元仙
仗图》卷（局部）

图 5-34 元　佚名（旧作宋徽
宗）《文会图》轴

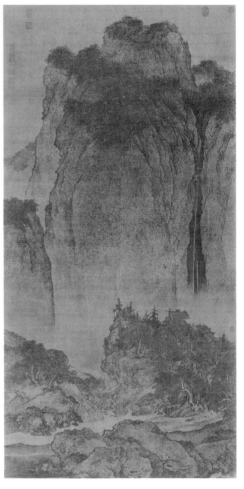

图 5-35 五代 荆浩（传）《匡庐图》轴 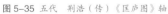 图 5-36 北宋 范宽 《谿山行旅图》轴

5.36 问：那山水画是不是也是这样？

答：不全是，山水画有自己的发展规律和艺术特性。山水画中"丰亨豫大"的审美观是从雄壮之美渐渐演化出来的。在北宋初中期，表现雄壮之美的造型观念颇为突出，具有典型意义的是传为五代荆浩《匡庐图》轴（图 5-35）、范宽《谿山行旅图》轴（图 5-36，皆藏台北故宫博物院）等，皆以直线外轮廓展现出碑状山体的雄强之美，到北宋中期过渡到郭熙

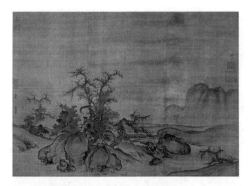

图 5-37 北宋 郭熙 《窠石平远图》轴

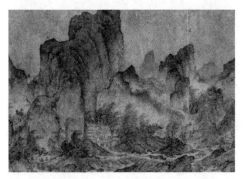

图 5-38 北宋 燕文贵 《江山楼观图》卷（局部）

[16]"燕家景"语出南宋邓椿《画继》（卷六），称其画风"清雅秀媚"。

《窠石平远图》轴（图 5-37，故宫博物院藏）的优美。随着手卷不断延长，雄强之势渐渐淡化，曲线外轮廓展示出波状群山的优雅之美，最后进入徽宗"丰亨豫大"的审美体系，这种审美观在北宋后期基本上占据了宫廷绘画的核心地位。

5.37 问：我看北宋早中期的山水画多数是竖幅的，后来长卷渐渐多起来了，这里面是不是有什么规律可循？

答：是有规律的，是山水画发展自身规律的一部分。五代至宋初荆浩、关仝、李成、范宽等表现全景式竖式构图的山水画依旧还有一定的生命力，但这种表现大场景的山水立轴无法横向展示绵延而雄阔的山水景致。在北宋中后期的山水画坛出现了较大的变化，全景式大山大水开始横向展开，变成了手卷。画面效果是景深加大，前后层次增多，远近距离拉开。细微的点景人物和严谨的界画楼台与山水画联系得更加紧密，山水画家对季节、气候和朝暮的微妙变化把握得更为精到。最早出现的是北宋早中期燕文贵的"燕家景"[16]及其传人屈鼎的山水手卷，继承了五代至宋初李成的表现手法，多以尖顶造型的绵延群山为主题，喜用尖劲细腻的笔法铺展出群峰巨嶂，工致的界画水殿楼台隐绘其中，烟云绕溪，林木葱郁，山体向纵深重叠、向左右绵延，有了一定的艺术突破。如燕文贵的《江山楼观图》卷（图 5-38，日本大阪市立美术馆藏）是现存最早的山水画长卷。界画走出了建筑题材的局限性，与绵延的自然山川有机地结合起来，大大增强了画面的欣赏性。

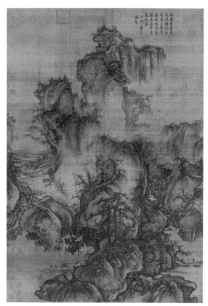

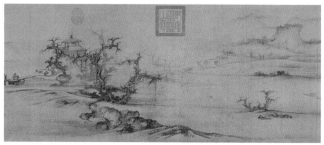

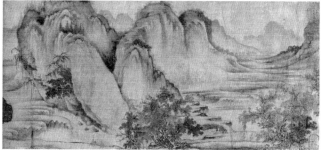

图 5-39 北宋　郭熙 《早春图》轴

图 5-40 北宋　郭熙 《树色平远图》卷（局部，上图）

图 5-41 北宋　郭熙（传）《溪山秋霁图》卷（局部，下图）

5.38 问：好像后来的郭熙及其传派一路从竖幅山水也过渡到长卷山水了？

答：是的，郭熙的山水画也在向前后、左右展开。以郭熙为代表的北宋中期的山水画家表现出春季里不同的气候变化，加强了墨笔山水的写实技巧，深化了文人笔墨的动人意趣。如他的《早春图》轴（图 5-39，台北故宫博物院藏）等从纵向加大了画面的景深，这就是他所说"三远"中的"深远"。他的《树色平远图》卷（图 5-40，美国纽约大都会艺术博物馆藏）和当时受此长卷布局影响的北宋末至金代的《溪山秋霁图》卷（图 5-41，美国华盛顿佛利尔美术馆藏）等，渐渐铺写成横向展开的全景式大山大水的长卷，为后世画超长画卷作出了铺垫。

5.39 问：那徽宗一定有他一套关于山水画的说法吧？

答：有的，由宋徽宗主持编撰的《宣和画谱》卷十《山水叙论》里开宗明义地阐明"丰亨豫大"山水画的形态："岳镇川灵，海涵地负，至于造化之神秀，阴阳之明晦，万里之远，可得之于咫尺间，其非胸中自有丘壑，发而见诸形容，未必知此。"[17] 这是竖幅的全景式山水画难以实现的。徽宗的《奇峰散绮图》是他"丰亨豫大"审美观的具体体现，惜真迹不存，幸邓椿有载："意匠天成，工夺造化，妙外之趣，咫尺千里。其晴峦叠秀，则阆风群玉也；明霞纾彩，则天汉银潢也；飞观倚空，则仙人楼居也。至于祥光瑞气，浮动于缥缈之间，使览之者欲跨汗漫，登蓬瀛，飘飘焉，峣峣焉，若投六合而隘九州也。"[18] 该图看来是一件气势很大的设色山水画，前半段文字描述极似《千里江山图》卷的形态，可见徽宗的构思和构图影响到了《千里江山图》卷的形成。

5.40 问：山水画在构图上怎么体现"丰亨豫大"审美观？

答：那就是一个大而广的无穷天地，即取景广大远阔，绵延不断，一览无余。1110 年之前，徽宗完成了《雪江归棹图》

[17]〔北宋〕赵佶主持、佚名编撰，《宣和画谱》（卷一〇）《山水叙论》，《画史丛书》（二），上海人民美术出版社，1986 年版，99 页。《福建艺文志》卷三十八史部十方谱录类载："《宣和画谱》二十卷，仙游蔡京等著。"《铁琴铜剑楼书目》云："不著撰人姓名，盖当时米襄阳、蔡京等奉敕纂定者。"

[18]〔南宋〕邓椿，《画继》，《画史丛书》（一），上海人民美术出版社，1986 年版，2 页。

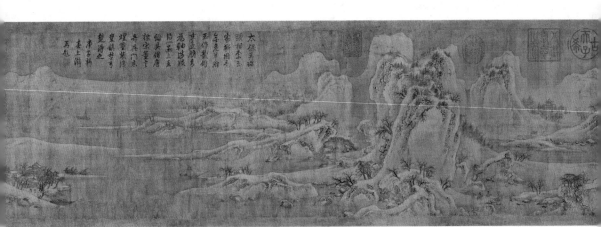

图 5-42 北宋　宋徽宗　《雪江归棹图》卷

图 5-44 宋 李唐 《长夏江寺图》卷

卷[19]（图 5-42，故宫博物院藏），横向展开了雪景江山。王希孟的《千里江山图》卷绘于此之后的两三年，自然会受到此构图的激励，延续了《雪江归棹图》卷的绵延式布局。他进一步抬高了视线，扩大了视域。这符合山水画构图发展变化的一般规律，即从五代初的取景于山体到北宋后期扩展到取景于群山，再到南宋取景于局部。在北宋末，气势慑人的雄强之作已不多见了，只有李唐还延续了一些范宽的艺术血脉，如他的《万壑松风图》轴（图 5-43，台北故宫博物院藏）恐怕是宋初雄强壮美一路山水画的末途之作了。他的青绿山水《长夏江寺图》卷（图 5-44，故宫博物院藏）和《江山小景图》卷等标志着长卷山水画的进一步成熟。这些都意味着"丰亨豫大"式的构

[19] 蔡京的跋文书于1110年春，题后被强行退休在杭州。

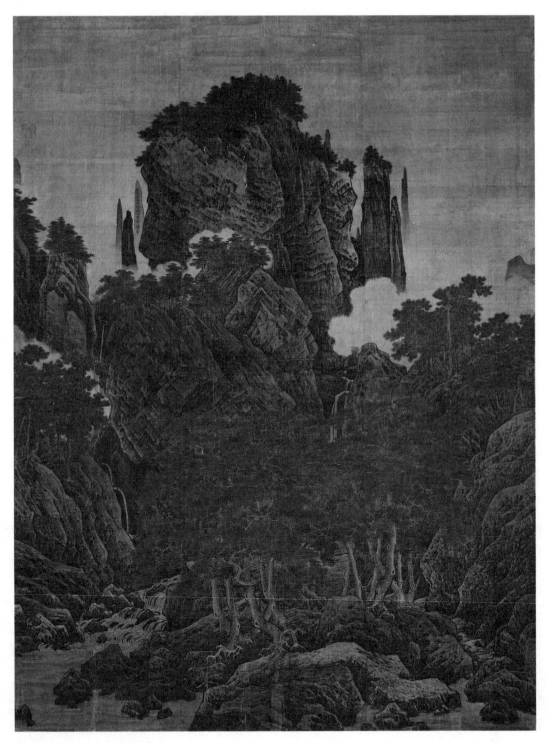

图 5-43 宋　李唐《万壑松风图》轴

思和构图,在徽宗朝山水画坛扩展开来。

5.41 问:设色绚丽是否也是"丰亨豫大"的审美观的体现?

答:当然,这是必须的。在徽宗"诲谕"下,王希孟画出了《千里江山图》卷,从某种意义上说,他是为了在大观、政和年间(1111—1118)提振青绿山水,特别是要开创大青绿山水的绘画语言,以体现"丰亨豫大"对山水画用色观念的启示并形成完整的审美体系。这样才能与代表文人画"萧条淡泊"的审美观念和代表艺匠画"悲天悯人"的审美观念形成鼎足之势,他这个"艺圣"皇帝在画界才真正有地位。

图5-45 法 彼得·保罗·鲁本斯 《法国皇后玛丽·德·美第奇在马赛登陆(1600年11月30日)》

5.42 问:这个"丰亨豫大"的绘画审美观,似乎与西方的巴洛克艺术有点像,是吗?

答:是啊,这个问题有点意思,西方宫廷艺术中的巴洛克风格,与"丰亨豫大"的审美观相类似。北宋600年后,17世纪初到18世纪上半叶的欧洲巴洛克艺术,表现出欧洲各国王室贵族追求华贵和奢靡的审美意识,如绘画、雕塑中的人物造型展示出大幅度的动感和激情活力,体量感比较高大,绘画色彩也是竭尽绚丽和华贵。所不同的是巴洛克艺术更加强调人物姿态的动感,有如疾风掠过。如彼得·保罗·鲁本斯(1577—1640)的油画《法国皇后玛丽·德·美第奇在马赛登陆(1600年11月30日)》(图5-45,巴黎卢浮宫藏)。雕塑也是如此,如贝纳迪诺·卡梅蒂(1669—1736)的《狩猎女神》(图5-46,德国柏林博物馆藏)。

图5-46 德 贝纳迪诺·卡梅蒂 《狩猎女神》

5.43 问：这是一种巧合吗？

答：这是古代艺术发展在相对和平稳定的社会阶段呈现的共性。文艺复兴之后，从宫廷贵族到市民阶层的物质财富积累到了一定的饱和度，表现出拥有财富的喜悦和快感，出现了这种流于表面上富有激情的艺术风格。所不同的是，西方的巴洛克艺术感恩的是上帝，北宋的"丰亨豫大"的艺术感恩的是大宋皇朝。

5.44 问：这么说，"丰亨豫大"在政治上是腐朽的，在艺术上还是有可取之处的？

答：当然，从当时审美意识的角度来分析在"丰亨豫大"思想观照下的一系列艺术作品，不仅具有北宋皇家独特的艺术成就和审美价值，更是北宋宫廷绘画美学思想的重要组成部分。在过去，"丰亨豫大"思想是作为徽宗和蔡京的政治腐败进行批判的，这是毫无疑问的。将"丰亨豫大"的观念用在艺术创作上，成为当时的审美观念，这在今天的美学史研究中被忽略了，只关注宋徽宗刻意求真的写实要求。因此，应该在研究中将两者分开来看。

5.45 问：那下一次该讲讲《千里江山图》卷本身了吧？

答：是的，首先要弄清楚王希孟画中的景物主要与哪一带的自然风光有关，还汲取了其他什么地方的景致。

六
《千里江山图》卷画了些什么

6.1 问：在基本理清《千里江山图》卷的背景知识之后，该如何寻找切入点进行研究？

答：先要确立一个基本认识：每一张画就像一个生命体，有它自己独特的穴位，如果找到它的关键穴位，对其他穴位也会产生联动性的影响，那么，出神入化的时刻就到了。王希孟的《千里江山图》卷就是一幅穴位丰富但关键穴位十分难寻的奇特之作。画家怎么也不会想到他的命脉会如此之短，但其艺术作品的生命竟延长了近千年，而且还将继续延长下去，那是因为这个艺术的生命体里充满了活力。

6.2 问：《千里江山图》卷的特殊性体现在哪里？

答：这幅画的特殊性在于工希孟开始画这幅画的时候才16周岁半，但已经有了在画学读书时打下的文化与绘画基础，更有徽宗的诲谕，会弥补他的许多不足。以王希孟短暂的生活经历和当时的交通条件，他不可能游历许多名山大川，只能是集中概括提炼出少数几处江山之胜，也会借鉴他人之作的精华。先看看《千里江山图》卷的基本面貌如何。这基本上是一幅写实性的山水画，特别是画中的景物没有概念化的因素，与

两郭烟村白水環迷
雜紅葉間著山悯閑石
口清痕喉民藏秋先想
像間 尚題

图6-1 北宋 佚名《溪山金秋图》轴

某一些地方的实景有关。

6.3 问：怎么才能看出画中的景物有无概念化的因素呢？

答：在概念化因素影响下的山体造型以及其他景象大多是雷同的。如果画家笔下的山形作层层叠加状，缺乏有机联系，没有生动的细节，更看不出地质特性，观者不会产生亲临感，这就是概念化造型在作祟。佚名的《溪山金秋图》轴（图6-1，台北故宫博物院藏）就是一个例证。该图没有细节，景物也没有变化，因而画面也没有什么气氛，山峰画得像一个个大小不同的刀把，这种山水画是没有艺术感染力的。概念化因素的山水画没有北宋郭熙所提倡的那种"可行、可望、可游、可居"的真实境界。郭熙在神宗朝提出的山水画的创作概念在徽宗朝已经是画院画家的基本共识。《千里江山图》卷中的道路与山石结构、人物活动、屋宇架构与周边环境，还有瀑布、流溪和湖水的关系及流向等，历历在目，其细节结构和相互关系均合乎情理，是典型的宋人写实山水画的范式。显然作者有一定的生活基础。但该图并不是"导游图"。画家通常会选择一个主要取景地，再杂取其他，加以丰富。这就要从认知《千里江山图》卷所描绘的地形地貌开始，看看王希孟主要画的是什么地方，进而推定他到过哪些地方，弥补对他履历认识的不足，从而可以判定画家作画的动机是什么，画意是什么，在当时起什么作用等，笋壳就能一层层地被剥开……

6.4 问：既然已经确定这是一幅来自客观自然的写实绘画，那么是不是可以分辨出画家所画的是哪里的山、哪里的水？

答：正是这个逻辑。

6.5 问：那就要先研究该图所表现的地质地貌了。

答：过去对《千里江山图》卷的研究，统称为是画大宋江山，傅熹年先生的贡献就是把该图所绘地域的范围缩小到江南，那么就可以推定王希孟有可能去过那里。古代所谓"江南"的概念与今人差不多，主要是指长江中下游往东这一长条块里广袤的丘陵、山地和水田，包括北临长江的湘江流域、赣江流域和钱塘江流域等，所囊括的大湖如洞庭湖、鄱阳湖、太湖等。江南与北方地貌特征最大的不同就是山清水秀、河港湖汊密布，画中的这些特征加上竹林等植物很容易让研究者确认是江南，这不会有错。

6.6 问：该图所绘系江南之景的范围还是大了一些，能不能推断一些具体地方？

答：如果王希孟画的不是具体某个地域，而是泛泛地描绘江南的一片佳山胜水，我非要去找出一个什么地方来，岂不是自寻烦恼？问题是，该图没有概念化地趋向一个具体的地方，也许是对若干个具体地方的概括和提炼，那就要去发现、去解决。这个地域问题不解决会影响对该图的下一步研究，这是第一道障碍。相信你已经注意到了，画中的群山矗立在大泽之畔。

6.7 问：结尾处气象更为雄阔，还应该包括大海。

答：是啊，包括大海在内。那么，在北宋统辖的疆域里，有哪个地方会是这样的呢？确定鉴定结论有点像医生确诊患者

的过程，医生根据对病人的基本观察和了解，先假设有几种可能性，然后利用相关的科学仪器进行化验与检查，逐项排除根据不足的设想，最后确定病因和病情，制定治疗方案。研究古画也是这样，先根据相关的研究理论，通过对画面的直觉认识，推定几种可能性，然后通过调查研究排除不客观的推定，再对相对客观的推定进行再次研究。我开始觉得画面山势雄伟、远水开阔，近处还有海礁、海滩和大船，怀疑画的是南方的海边。

6.8 问：那您觉得有必要到南方的海边再核实一下吗？

答：当然有必要。

6.9 问：就宋代版图而言，南方山海相连的地方太广了，从浙东沿海一直到广西东南一隅的万里海疆，您有选择点吗？

答：的确不能盲目绕大圈，最后的结果很可能是觉得哪儿都有点像，哪儿都不能肯定，那就完了。必须选择好突破口。经过仔细斟酌，我选择闽东南的莆田、仙游至泉州的沿海地带，如果这儿扑空，别的沿海地带就不用说了。

6.10 问：根据什么锁定画中景致的范围？

答：你想想，蔡京给《千里江山图》卷题了题文，画又归了他，说明了他和王希孟与这张图的缘分。仙游是蔡京的故里，我即便是查不出王希孟所绘的形象，也能查一查蔡京及蔡氏家族啊。我在资料中就发现蔡京在福建的后裔比较活跃，他们修了蔡京的墓，还刊印了一本《莆阳蔡氏宗谱》（图 6-2）。[1]

6.11 问：结果怎么样？

答：我先在上海碰到泉州画院院长郭宁先生，他是一位在

图 6-2《莆阳蔡氏宗谱》封面

[1] 福建莆阳蔡氏宗族编委会编，《莆阳蔡氏宗谱》，厦门：鹭江出版社，2010年版。

闽南海边长大的油画家，对这一带了如指掌。我带着该图的复制品向他请教，他看了哈哈一笑，说这个画里面的木构桥梁、土坯屋宇要是建在海边的话，一场台风就给吹光了。画中的船是低帮平底，海船是高帮尖底，因此画的根本不是海船。不过，他也提醒我，画中并不是没有一点海边的特色，如通卷出现的礁石、岸边的浪迹线、沙滩，还有画中开阔的远景等，这些是海边所特有的景观（图6-3）。

6.12 问：那您用不着去闽东南了吧？

答：想想还是有必要多听一些意见，去了后才知道，获得了意料之外的结果，真是不虚此行。仙游县政协文史委十分热情周到，我到的第二天就带我去了当地沿海，的确是风光旖旎的仙境。当地的文史委负责人朱扬发老师告诉我，仙游，古

 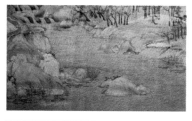

图 6-3-1 海边礁石（左图）

图 6-3-2《千里江山图》卷中的礁石（右图）

图 6-3-3 青苔礁石（左图）

图 6-3-4《千里江山图》卷中疑似海滩之景（右图）

图 6-3-5《千里江山图》卷中的沙滩远景（左图）

图 6-3-6《千里江山图》卷中的卷中海象（右图）

代取意神仙游玩的地方，在唐代就是著名的旅游胜地。在考察了仙游一带的沿海后，我又去了湄洲岛、九鲤湖等地。县政协为此专门召开了一个座谈会，邀请了当地文史专家、作家、画家、摄影家和蔡京的后裔七八位到场，有一个问题当场就可以确定，根据《莆田蔡氏宗谱》，这个"希孟"与蔡京没有血缘关系。当我打开《千里江山图》卷的复制品，他们仔仔细细看了半个钟头，与会者纷纷说："啊呀，画的就是这里，海景与附近的湄洲岛很像。"有的说，画中的双瀑就在这里的九鲤湖。

6.13 问：他们把泉州老画家的定论给否了，有这么多的实证，是不是可以定论了呢？

答：他们说的很重要，也很有价值，但是他们都是从感性的角度出发，热爱自己的家乡是可以理解的，他们不是艺术史家，不可能顾及这个专业的学术特性。他们的意见不能不听，但也不能全听，必须去粗取精、去伪存真，这是在地方搞学术调查必须坚持的原则。你肯定了他们的说法，那么按下葫芦浮起瓢，别的地方就没法自圆其说了。

6.14 问：那您所说的收获到底是什么呢？

答：我前后经过三次调研，可以倾向性地认为：画中有一些闽东南的元素如海礁、沙滩和海天远景等，但主景即群山、大泽和建筑等不可能是闽东南沿海的景色，画家郭宁说的还是对的。

6.15 问：王希孟会不会到过仙游？

答：有没有这个可能，等看看其他地方之后，再做结论也不迟。因此说，研究古代绘画，感觉到的东西必须要有充分的

证据支持，否则宁可退回去，也不要主观臆测，不然的话会贻笑大方。有的作者写论文是"一口咬定，决不改口"，最后见到别人拿出来的事实，只能罔顾。做课题研究千万不能有赌徒心理，要像工兵排地雷那样，小心翼翼地往前推进。现在可以完全排除该图所绘纯系海景的假想，保留画中有海景特色的因素。

6.16 问：下一步的调研目标是？

答：集中转向在北宋统治区域里的内陆大湖与名山，先根据客观逻辑进行排查，然后进行实地排查。在洪泽湖、太湖、洞庭湖、洪湖等湖畔都没有什么名山大山，看来都不是画家的取景地，唯有鄱阳湖紧挨着大山——庐山（图6-4）。

图6-4 鄱阳湖上望庐山

6.17 问：庐山的地质形态是很有特性的，画中的山脉形象与庐山有关是要有科学根据的。

答：是的，研究古代绘画所画的地域，应当借助自然科学的研究成果，对一些事物的判断才会增加科学依据。比如说，画中描绘的山石景象是什么样的地质结构？我曾通过朋友请教了中国矿业大学教授权彪先生，给他观览了该图描绘地质地貌的图像。根据他提供的材料，我归纳了一下，沿长江中下游，以庐山为代表的地质构造是岩浆岩、变质岩等，这是冰川运动形成的。画中一座座突兀的高山大岭伫立在大江大湖边，山势雄秀，群峰簇拥主峰，画中多处出现"U"形山谷的造型，左右高峰各为冰川刃脊，这种地貌在庐山最鲜明。我国地质学泰斗李四光先生认为庐山的这类山形是两三百万年前第四纪冰川

图6-5-1 庐山王家坡冰川"U"形谷

图6-5-2《千里江山图》卷"U"形谷造型

流动时将山谷基岩剗蚀的结果（图6-5）。在长江中游到下游宁镇山脉一线，是海底沉积物形成的碳酸盐岩，属远古界震旦系地层，是古老的海相沉积地层，形成于六亿年以前。在远古代中期，扬子江一带还是茫茫沧海，震旦纪虽一度出露，但到古生代又复成海。特别是溶解在海水里的碳酸氢钙和碳酸氢镁，因各种原因分解成碳酸钙和碳酸镁，就像水壶里结水垢一样沉积在海底。多少亿年的累积，形成了厚厚的石灰岩石和白云岩层，直到两亿年前，扬子江沿岸终于露出了海面，成为陆地，这些碳酸盐岩石层构成了今天宁镇山脉，如幕府山的母体。流水在岩石层上先刻画出许多沟壑，再把这些沟壑拓宽成河谷，最后形成侵蚀平原、侵蚀遗留的残存岩石和山体。长江边幕府山的三台洞是典型的碳酸盐岩溶蚀地貌，所谓不同阶段的喀斯特地貌。《千里江山图》卷所描绘的地貌还包括从九江到镇江长江沿岸一线的群山——以古生代碳酸盐岩为主的地质地貌。如画中多处出现的岩壁剥蚀的状况、碳酸盐岩溶蚀浅洞等（图6-6），与宁镇山脉幕府山下的三台洞等地貌十分接近（图6-7），也就是画中出现了两种地质结构：冰川运动形成的庐山"U"形山谷加上海底沉积物形成的宁镇山脉的碳酸盐岩。画家这辈子印象最深的恐怕就是这两种地质形态了。可

图 6-6《千里江山图》卷中的碳酸盐岩　　　　　图 6-7 南京长江畔幕府山下的碳酸盐岩

以尝试把视线聚焦在庐山和鄱阳湖这块地域，求证不成，那就应该老老实实地退回去，认同一个比较宽泛的结论——王希孟画的是江南山水。

6.18 问：怎么才能确定他画的是不是庐山和鄱阳湖？

答：前面我们已经研究了画中庐山、长江下游沿江山脉的地质结构，现在要深入研究画中的自然景观，然后再研究其中的人文景观。所谓"自然景观"是特指画中描绘的山脉、瀑布、湿地、江湖以及植被等与自然界诸物的形象联系。

6.19 问：那您去过庐山吗？

答：我离开闽东南，坐上高铁疾驰千里后，就直接上了庐山，跑了几天，才有资格开口。最近又去了一趟，补充了些材料，作了些修改。到了庐山，就发现处处是突兀的山峰和峡谷。

6.20 问：这么说画家王希孟去过那儿？

答：还不能下结论，需要找出许多不同方面的证据。画家看山的特点，往往与他的生活有关。全卷由七大组群山组成，

像是某个具体地域的山势作横向展开，连续展现七组，每组都将主峰和诸多辅峰组合起来，如同一座座山岛矗立在湖畔，形成互有联系的"岛链"。这种观察、组合群山的方式与山上观山迥然不同，是画家来自湖区或海边观山看岛的习性，暴露出画家有在水边乃至海边的生活经历。如北宋燕文贵笔下的江山、元代黄公望的富春山、倪云林笔下的湖山等都是如此，这三个人都是生长在江南水网地区的。

6.21 问：那王希孟也有水边生活的经历了？

答：从他观山的视线来看，是这样的。再者，画中的山与

图 6-8《千里江山图》卷中的鄱阳湖沼泽

水是可以互证的，如果山是庐山，那么水就会是鄱阳湖，这个逻辑关系是客观存在的。画中展现了开阔的水域，近处水草丛生，远处烟波浩渺，像是长条形的沼泽大湖，远接长江，属于典型的湿地地貌，极类似鄱阳湖一带的湿地、沼泽（图6-8）。岸边嘉木成荫，人影绰绰，画中的植物如竹林，还有类似江南的樟树、桂树等树种，还有广泛使用竹制品如竹篱笆、竹扉、蓑衣、笠帽等，表明了画家接触的南方树种和编织物比较多。

6.22 问：最关键的是画中要有庐山的标志性景观，庐山最出众的是它的最高峰——大汉阳峰，海拔 1474 米，画庐山大境，那肯定是要画汉阳峰的。就像画泰山，一定要画主峰玉皇顶，画华山全境，一定要画最高峰南峰（落雁峰）。那这幅画中有大汉阳峰吗？

答：检验该卷与庐山有无取景关系，此系关键之处。你看，在第五段的高潮中矗立的这座高峰，像不像大汉阳峰？远处还

有一个小汉阳峰，有如宰臣。四周之下，群山拱立，使大汉阳峰真有些王者风范（图6-9）。

6.23 问：不得不说，酷似大汉阳峰。

答：大汉阳峰顶上有一座石砌平台，名汉阳台。相传在盘古时代，汉王曾在这里躲避洪水。台前有禹王崖，传说大禹治水时也到这里查看水情。还有一个说法是在晴天的夜里，站在这里朝西望400里，可以看到汉阳城的灯火，故得名。这很可能有点夸张，古代灯火的亮度是很有限的。大汉阳峰与周边群峰的关系，恰如郭熙画主次峰的拟人化观念等同于君臣关系："大山堂堂为众山之主，所以分布以次冈阜林壑，为远近大小之宗主也。其象若大君赫然当阳，而百辟奔走朝会，无偃蹇背却之势也。其势若君子轩然得时而众小人为之役使。"[2] 那情景，就如同百官上朝觐见皇帝一样。

图 6-9-1 庐山大汉阳峰

图 6-9-2《千里江山图》卷中疑似汉阳峰

6.24 问：仅仅有主峰大汉阳峰还远远不能使别人信服，这难免会有偶然性，要有相当多的景观能与庐山一带有关，我才能考虑接受。

答：那当然，必须有一些配套的景观。如果是画庐山，不可能只有主峰酷似，孤立于一处，应该是多处山峰和其他景观有所呼应。如在画中距大汉阳峰不远处，出现了近似庐山鹰嘴峰的山峰（图6-10），尤其是鹰嘴崖和展翅的岩石，格外相像。北宋文献曾有关于鹰嘴峰的记载："西北直上有鹰嘴峰，亦在五老峰之间也。"[3] 只是画家笔下的鹰嘴峰作回首状，更似鹰嘴。此处的山崖造型，极可能来自画家在鹰嘴峰的灵感，步行到这个景观的周围，在当时是相当方便的。庐

[2] 俞剑华编著，《中国画论类编·山水》（上），〔北宋〕郭思辑《林泉高致》，北京：人民美术出版社，1986年版，635页。

[3]〔北宋〕陈舜俞，《庐山记》（卷二），殷礼在斯堂丛书影元禄本（中国基本古籍库电子版），22页。

图 6-10 受庐山鹰嘴峰造型影响的山峰

图 6-11 尾端极似庐山湖口，画中的小山类同鄱阳湖口的石钟山

山其他的著名景观如"香炉峰""五老峰"等在图中均依稀可见。在临近卷尾的湖中矗立着一座石山，其形态酷似鄱阳湖通长江的湖口石钟山。苏轼有一篇《石钟山记》就是写的这里。在卷尾，则颇似"湖口"（图 6-11），景象更为宏远。画家汲取海象远景，将观者的视线推向流向远方的江湖之水，这些都是当时游人必到之地或可见之处，记忆在画家的脑海里，映现在图中。山石是这样，流水、建筑、船舶等均是如此。

山是这样，水也如此。画中半山腰以下出现了许多水潭、流溪等。画中的溪口极似庐山的黄龙潭、黑龙潭等景观的流水。还有多个瀑布群，最突出的是四叠泉（一作四叠瀑），四叠泉是极少有的自然景观，四段瀑布同框出现，具有唯一性，这是只有在庐山才能遇到的自然景观。

6.25 问：看来您推断这四叠泉是庐山特有的景致？

答：确切地说，《千里江山图》卷是写实山水，但不是现代意义的写生图，古代画家常常会在实景山水里增添一些他所概括来的地标性景观。画家有可能接触到这种地域特性很强的四叠泉。您比较一下，这画中的四叠泉与庐山的三叠泉在造型上非常接近，只是多了一层（图 6-12）。庐山三叠泉是非常出名的，我认为，不能排除李白的《庐山遥寄卢侍御虚舟》写的是三叠泉的可能，因为诗中说到"三石梁"，与实景相符。

6.26 问：不过，李白给卢侍御的诗是在三叠泉写的，这

是明代以来的结论，在 21 世纪初受到了怀疑，[4] 理由是朱熹在 1179 年至 1182 年知南康军时（今江西庐山市），他到离任时还不知道有三叠泉，绍熙二年（1191）才有樵夫发现此景。

[4] 马孟龙，《庐山"三石梁"瀑布小考》，刊于《丹东师专学报》，2003 年第 6 期。

答：是有这个说法，但有两个疑点：其一，开发的程度不同。传为五代荆浩的《匡庐图》轴（图 6-13，台北故宫博物院藏），就是因为画的是庐山三叠泉才定此名。虽说该作未必是荆浩真迹，但无疑是北宋之作。诸如李白和荆浩等分别对三叠泉的客观描述和描绘与实际形态比较相似，可推知唐代北宋已有人抵近游览，至南宋中期以后才大量开发。其二，极可能是名称发生了变化，如唐代李白等称之为"三石梁"，自南宋刘过（1154—1206）的诗文《观三叠泉》，"三石梁"才开始被称为"三叠泉"或"三叠瀑"。故不能以樵夫始见和朱熹不知来论定三叠泉此前无人知晓。不过有一点可以肯定，南宋中期往后，三叠泉的名声是越来越大了，旧名"三石梁"几乎没了。

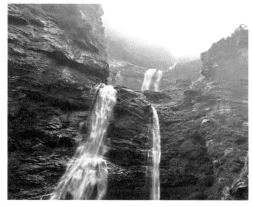

图 6-12-1 庐山三叠泉

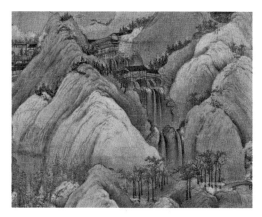

图 6-12-2《千里江山图》卷中的四叠泉

6.27 问：这就是说，三叠泉和秀峰瀑布与李白的创作有重要关系，但与本图无关紧要，因为这两个瀑布都没有在本图中出现。您认为本图最关键的瀑布是四叠泉，那您说说这个四叠泉与王希孟的关系吧？

答：我在庐山黄岩景区发现有四叠泉这个地方，鉴于王希孟画了四叠泉，为此，我

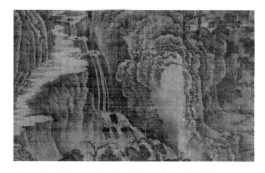

图 6-13 五代 荆浩（传）《匡庐图》轴（局部）

三上庐山，打听到四叠泉在秀峰瀑布的上面，要走很远。可惜天公不作美，庐山已经一个多月没有下过一场像样的雨了，属于罕见的枯水期，连秀峰瀑布的水量都很小，更不用说四叠泉了。我只能向一位曾经在四叠泉修过路的老人了解其瀑布的正常水量，他告知：同在雨季，四叠泉的水量要比三叠瀑小不少，但一眼望去，四层瀑布全都能看到。

6.28 问：这说明四叠泉在庐山是一个客观存在，而且是同框垂直出现，王希孟画的就是这里的四叠泉吗？

答：叫四叠泉乃至九叠泉的地方还有一些，但都不是同框出现数层瀑布。在宋代版图里当时游人可以看到的，同框出现四叠泉的景观唯有庐山，它和三叠泉一样同属喀斯特地貌，也是庐山特有的第四纪冰川的遗迹。可以肯定王希孟见过这个四叠泉的形态。

6.29 问：这个根据是哪儿来的？

答：首先王希孟笔下的四叠泉图像与事实相符；其次就是附近有人居住。离四叠泉不远处有座黄岩古寺，里面住有僧人。这黄岩寺是唐代名僧智常禅师在813年建造的，香火不断、道路相通（图6-14）。

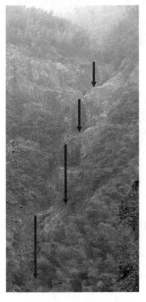

图6-14 庐山唐代黄岩寺（重修）东北两公里处可见四叠瀑，枯水季暂时断流

6.30 问：怎么能说明王希孟知道四叠瀑。

答：有固定的人烟，就会有稳定的信息传导。僧人都要住在离泉水近的地方，黄岩寺在客观上为上山的药农、樵夫、香客和文人墨客提供了方便。到王希孟来此时，黄岩寺存在了快300年了。由此可以判定，王希孟画的四叠泉不是随意想象出来的，是有一定客观依据的。他在当时即便未能亲睹，也会有所耳闻，条件是他必须在庐山生活一段时间，方可得知。

6.31 问：据我了解当时庐山最有名的瀑布应该是秀峰瀑布，一说李白"日照香炉生紫烟"那首诗就是写于此地，王希孟为什么不好好表现一番呢？

答：每幅山水画有它自己要表达的诗意，显然该图不是表达李白的这首诗意，待说到这幅画的诗意时，你就明白了。王希孟画四叠泉是要显现出庐山独有的景观特色，更要表达另一位唐人的诗意，与李白的几首写庐山的诗都无关联。

6.32 问：画中的人文景观您怎么看？

答：所谓"人文景观"是特指画中表现的各种建筑、船舶、水车等营造之物。这些不是大自然的造化，是来自人文活动的精粹，均与一定的地域有着内在的联系。不过，画中的建筑样式几乎可以覆盖江南许多地域，关键是找一找与庐山的地标性建筑有关的建筑。

6.33 问：画中建筑至少应该是北宋时期或之前的了。

答：对头。首先要分析画中建筑的总体特性，画中屋宇的样式多种多样，尽显江南营造。主要是瓦房，草房很少，显现出这一带的富庶程度。傅熹年先生曾经就图中的各类建筑的类型、构造和用途进行了周详精到的研究，确定具备江南或江浙特色。除了影壁为夯土墙之外，"房屋墙都是白粉墙，柱子露明，可见是很薄的编竹或苇抹泥的墙，与现在江浙传统住宅的做法同"（图6-15）。[5]

图6-15 《千里江山图》卷中的竹编抹泥白粉墙

[5] 傅熹年，《傅熹年书画鉴定集》，郑州：河南美术出版社，1999年版，35页。

6.34 问：画中还有一些黄泥墙建筑，是否为"干打垒墙"？

答：这种墙是用生黏土填压在夹板里层层夯实，黏土里

图6-16 闽北夯土墙

面必须按照一定的比例加入短草秆、小碎石等，起加固作用。这种墙只要不被洪水长期浸泡，坚固耐用，今闽浙赣湘黔川等地的山村依旧可以见到这种传承千年的土墙房（图6-16），只是大多不住人了。

6.35 问：画中这么多的建筑，挺热闹的，在功能上都有哪些类型？

答：庐山是一个多种宗教聚集的圣山，汇集了佛儒道和地方多神教。画中的建筑主要是寺观、书院、酒店、水磨等，还有渔家和农家的村舍（图6-17）。屡屡出现的干栏式和吊脚

图6-17-1《千里江山图》卷中的酒肆

图6-17-2《千里江山图》卷中的农舍

图6-17-3《千里江山图》卷中的寺院

图6-17-4《千里江山图》卷中的磨坊

式建筑、各类木制桥梁等，可以判定画中所绘不是海边的景物，海边建筑必须以石材为主，以便于抗击台风（图6-18）。

图6-18 闽南海边石材民居

6.36 问：有与庐山相关的建筑吗？

答：在该卷中段的山下，有一个用竹篱笆围起来的瓦房院落，结构对称规整，前后两进，前殿有人物端坐，后部中间陡然建起一个高大的穹形草庐，高耸在院落中最重要的地方。草庐里好像挂着立轴（图6-19）。

6.37 问：这会不会是一个朝觐之地？那会祭拜谁呢？

答：从穹隆顶的形制上看，不会是佛儒道中的任何一家，应该是当地祭祀山神一类的建筑。记得周武王时代的匡裕（一作俗）

图6-19《千里江山图》卷中的匡神庙

兄弟七个一同结庐于山，进行修炼，后来都得道升仙，只剩下一个空空的草庐，后人称匡裕隐居的这座山为匡山。匡裕后来得到汉武帝的封赐，奉为守护庐山的山神——匡君（亦作匡神）。

6.38 问：这个祭祀场所的前院有些奇怪，画面一个文人正端坐在堂上，不知该如何解释？

答：后院是一个祭祀场所，前院住着的就是这个隐士。这位隐士崇拜匡神，就在后院正中搭了这么一个用于祭祀的草庐。这种情形在古代的居所里是比较多见的。

6.39 问：这个对识别画中的主景是不是庐山固然重要，

关于这座匡神庙还会不会有其他的辅证？

答：有两处可作凭证。首先，据北宋诗人陈舜俞（1026—1076）《庐山记》云："通隐桥之西一里有匡君庙。"陈舜俞是熙宁五年（1072）游庐山的，文中所说的实景下距希孟画此图有四十年，这段时间的模样不会有什么大的变化，我觉得具有一定的可信度。

6.40 问： 那我们找一找这座通隐桥，可以看到画面中确有一座木桥，会不会就是陈舜俞所说的"通隐桥"（图 6-20）？不过，陈舜俞说通隐桥是在匡神庙西一里，估测画中的距离差不多有两里了，这怎么解释？

图 6-20 《千里江山图》卷中疑是匡神庙附近的通隐桥

答：该图所绘绝非导游图，画家画这些细节，仅仅是印象而已，只要方位对，难以苛求。我这里说到该图与庐山具体景观的关系都是说"像"，至多是"酷似"或"参照取景"。

6.41 问： 那在什么样的情况下才能说"就是"某地呢？

答：第一，作品的图名必须与庐山有关；第二，画中有题记或榜题说明是某地；第三，同时代或相近时代的题跋里有所论及。三个条件有一个就行，否则就要模糊处理。

6.42 问： 第二处旁证呢？

答：其次，注意看这个院子，这里也有一个穹隆顶的草庐，只是在侧面，中间还有一个十字形的建筑，等级比较高，看来是一个祭祀多神的场所，比如祭祀孔子、老子等，还有轩辕黄帝等，都有可能。不过，匡神在这里已经不是主神了，被排到侧面了（图 6-21）。由此可见，古代有一些庙宇是供奉多神的，

体现多教合一的思想。在庐山一带，就有佛教、道教、儒教和民间神祇等寺庙，其本身就是一座多教合一的圣山。画中两处出现疑为匡君庙的穹庐以及与它相配套的通隐桥，是与地域相关的特殊性。

图6-21《千里江山图》卷中的多神祭祀场所

6.43 问：有一个"证据"难以相信，周武王朝匡裕的草庐能一直保留到北宋吗？毕竟过了两千多年！

答：画中的穹庐不可能是匡氏的遗物，应是后人祭奠他们的一种形式。

6.44 问：在这座山上还有第三个穹庐，也是匡君庙吗？

答：这就不太好说了，这座没有院落的穹庐更像是当时隐士的简易居所，在效仿匡裕的隐居生活。你看，草庐门口还立着穹庐

图6-22《千里江山图》卷中，北宋人在庐山结庐隐居的情景

的主人，草庐后面还搭了一个遮雨棚（图6-22）。画中三次出现草庐建筑，就值得我们思索了：赵匡胤登基，为避讳，当地将匡山改为庐山，为什么不用其他名称？如"裕山""鄱阳山""彭蠡山""南康山"等都是这座山的别称，都可以用，这说明什么？说明当时山上有许多"庐"的建筑和隐士，已经构成了这里的独特景观，故得名。

6.45 问：我们在画中找到了三座穹庐，已经不是孤证了，看来画家不会是无意识地描绘这个建筑，是有含意的。庐山现在还有匡神庙吗？

答：祭拜匡君庙的风习至少延续到清末。清末江炳炎有一

首词，叫《忆旧游·送杨耘谷游江楚诸胜》："忽起飘然兴，指落霞南浦，长揖匡神。"我在庐山查阅了许多关于游览的图书和地图，没有任何关于匡神庙的踪迹，查问了当地许多老人，都不知匡君庙何在。查到《南康州府志》，只说是"匡君庙在庐山北"[6]。

[6]〔明〕《南康州府志》（中国基本古籍库电子版），95页。

图 6-23-1《千里江山图》卷中疑是道教炼丹台

图 6-23-2《千里江山图》卷中疑是庐山白鹤观

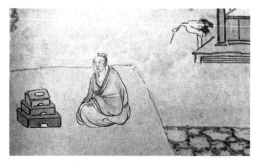

图 6-24 明 沈周 《南山祝语图》卷（局部）

6.46 问：这里有一个用石头叠起来的三层四方平台，有人说像井台，对吗？

答：这个平台建在突兀的悬崖上面，人们不可能在这里打井取水，这里不太可能有地下水。你看，在平台的旁边是一座寺庙，就要考虑这个建筑与宗教有没有关系。

6.47 问：会是一座僧塔吗？

答：我曾经推定是一座僧塔，有同行不认同，后来细查，其一侧伫立着两只丹顶白鹤，鹤乃道家得道升仙的坐骑，这个石坛建筑应该与道教活动有关（图 6-23）。

6.48 问：这会不会是一座炼丹炉？它与明代沈周《南山祝语图》卷（图 6-24，故宫博物院藏）绘制的炼丹炉十分相近。

答：其他观画的朋友也有这种看法。这个三层石坛作为炼丹炉，可能太大了，且没有灶口和烟囱。会不会在这个石坛上置炼丹炉？这座石坛下有一条小路通向后侧的一个大院子，大概是一座道观，这座石坛归属于它。唐宋时期庐山最有名的道观要数白鹤观

了，它是唐高宗敕建的，原位于五老峰下，今已不存。唐宋诗人对白鹤观的石坛多有描述，可见这是白鹤观的一件要物，与道教活动有重要关系。唐代包佶《宿庐山白云观赠刘尊师诗》云："苍苍五老雾中坛，杳杳三山洞里官。"[7] 北宋陈抟《白鹤观诗》："鹤绕古坛杉影里，悄无人迹户常扃。"[8] 苏轼《白鹤观诗并序》，"〔唐〕司空表圣自论其诗得味外味：'棋声花院静，幡影石坛高'之句为尤善。余尝独游五老峰白鹤观，松阴满地，不见一人，惟闻棋声，然后知此句之工。"[9] 还有描绘白鹤观环境的诗人，如苏轼说有"古松流水"[10]，秦观《白鹤观》提及"复殿重楼"，黄庭坚（一作戴复古）《白鹤观》说到"荒径行如错"，还有南宋祝穆《方舆胜览》："〔唐〕张固《白鹤观记》：予昔至九江士石室之崖以瞰青牛，盖天下山川秀拔处也。"[11] 这些与画中所绘均颇为接近，可推知画中带有两只白鹤和石坛的建筑群，汲取了白鹤观[12]的一些元素。徽宗笃信道教，画家在画学里的文化课上学过有关道教的内容，这些对画家是有影响的。

6.49 问：山下隔岸处的寺庙是参照庐山哪个地方的胜迹所画？

答：细查这个建筑群的分布及外形，是一座平地组合的寺塔结构，高塔在树丛上露出五级，约为七级，颇似庐山东、西林寺和西林塔。西林寺位十庐山西麓，公元 377 年，由开山祖师慧永法师创建，为"庐山北山第一寺"，是庐山佛教活动的中心，苏轼"西林题壁"的故事就发生在这里。寺内有塔七层，平地而立，唐开元年间（713—741）由唐玄宗敕建石塔。北宋庆历元年（1041），管仲文耗时九年将石塔改建为七层六面楼阁式。东去百丈为东林寺，故该图像主要是汲取了东、西林寺的一些建筑元素绘成的（图 6-25、6-26）。

[7]〔南宋〕计有功编，《唐诗纪事》（卷四〇，中国基本古籍库电子版），331 页。

[8]《庐山志》（卷七，山川分纪六），清康熙五十九年顺德堂刻本（中国基本古籍库电子版），175 页。

[9] 同注[8]。

[10] 同注[8]。

[11]〔南宋〕《方舆胜览》（卷一七），疑"士"为"土"之误，文渊阁四库全书本。

[12] 遗憾的是白鹤观早已不存，但白鹤村依旧在那里，位于庐山东南角，距离白鹿镇约 10 公里。

图6-25《千里江山图》卷中的寺塔

图6-26 庐山西林寺远景

图6-27《千里江山图》卷中的书院

6.50 问：这么一来，庐山的本地宗教、道教、佛教建筑都有了，还应该有儒教的地方吧？您说这里面的建筑有书院，怎么找出来？

答：书院建筑受到府衙建筑的影响，通常有"进"和院子的概念，中间会有一座高一些的楼，四周一定要有围墙，周边风光秀丽。小的书院就不那么讲究了。像这几处很可能就是小书院（图6-27）。宋代兴书院、重读书，州县均要求设立教育蒙童的机构，再年长则入书院学习。画中屡屡出现的大小书院，正是这个时代的反映。画家对书院的建筑布局十分熟悉，可能有过书院的生活经历。进入画学的少年学子不可能是文盲，画学教授的《说文》《尔雅》《方言》《释名》等接近太学的程度，王希孟在故里完成了最早的蒙童教育，之后的初级教育极可能是在县学或书院里完成的，最后才能进入画学。

6.51 问：奇怪的是，画家为什么不画白鹿洞书院？那是庐山最著名的书院，是地标性建筑啊！

答：最初我和你一样奇怪，后来我查了白鹿洞书院的历史，恰恰是在北宋后期，这里荒芜了。南宋淳熙六年（1179），理学宗师朱熹知南康军时（今江西庐山市），重新恢复了白鹿洞书院。

6.52 问：再说说船吧，画中出现了许多大小不等的船舶，

怎么辨别它们?

答：画中的船舶种类较为丰富，有漕船、客船、渔船、双体船、脚踏船、小舢板等数十条。根据这些船体的外形，均为低帮平底，属于在内陆河湖行驶的船舶，不可能是高帮尖底的海船，进一步判定图中所绘不可能是海景。

6.53 问：常常说起的古代的漕船、客船是什么样的?

答：所谓漕船是一种半封闭的运输船，从船的顶棚一直包裹到船体，有点像龟形，两侧开有小窗户。客船的两侧均是通体的直立式船窗，上有弧形顶，舱门上有遮雨棚（图6-28）。

图6-28-1《清明上河图》卷中的漕粮船（左上）

图6-28-2《清明上河图》卷中的客船（左下）

图6-28-3《清明上河图》卷中客船模型（右，泉州交通博物馆）

6.54 问：画中客船和货船的样式、结构与张择端《清明上河图》卷中汴河的漕船、客船比较相似，不太像江船，这个怎么解释?

答：限于画幅，《千里江山图》卷中的漕船、客船画得很小，但船舶的结构十分到位，是单桅杆。张择端画的是人字桅，显得更加先进一些。不过，王希孟描绘的船是运河船，不是江船。江船船头和船帆较高，船体较运河船要粗壮一些，可以压住江上风浪。《江西通志》载"宋代江西漕运盖二百万担"，相当于20万吨，是江西漕运量最大的朝代。江西漕运最大的出口处就

图6-29-1《千里江山图》卷中的龟形漕船

图6-29-2《千里江山图》卷中的客船

图6-29-3 南宋赵芾《长江万里图》卷中的江船

图6-29-4 南宋佚名《柳阁风帆图》页（局部）

在九江，是北宋江西漕运的一个缩影。不过，画中出现了大量的漕船，不太像江上漕船（图6-29-1、6-29-2）。长江上的漕船比这个要高大一些，如南宋赵芾《长江万里图》卷（故宫博物院藏）里停泊的大船就是典型的载客的江船。这样的船在清末民初还有（图6-29-3、6-29-4）。画家本应该描绘长江上的漕船，而不是开封汴河里的运河漕船。

6.55 问：这如何解释？

答：放到后面再议，这个里面不那么简单。

6.56 问：画中还行驶着一种奇特的双体脚踏船，有点像现在水上公园玩的船，后面还拖着一只小舢板（图6-30）。

答：在这里可不是作玩耍用的，古人称这种船叫"舼艇"，是一种快船，用于快速交通。它运用了滚动传送动力的机械原

理，像踩水车一样，不停地刨水前行。所不同的是，驾舟四人都手提两根操纵杆，很可能是一个与脚踏联动的机械装置。这类车轮舟相传最早出现在东晋，至唐代曹王李皋[13]那里已经建立起一支车船队，其技术已日臻成熟。在王希孟《千里江山图》卷之后的20年，南宋绍兴元年（1131），洞庭湖的农民军钟相、杨么利用俘获的宋军都料匠高宣发明并建造了车船，即用踏轮提高船速的方法以对付官府水军的追剿。它的雏形极可能就是画中的这种脚踏式的双体船（图6-31），正如《宋中兴纪事本末》所描绘的那样："车船者，置人于前后踏车，进退皆可。"[14]

图6-30 《千里江山图》卷中的艟艇（双体脚踏船）

图6-31 1130年，南宋高宣等人发明并建造的车船

6.57 问：这种船不会到处都有吧？

答：唐宋这类快速船只的产地和使用地，主要集中在长江中游湖区一带。

6.58 问：还有一种说法，说这是一条打鱼船，两船之间的"水塘"是存放鱼的。您怎么看？

答：此说亦可备一说。我以为，这还是一艘用于载人的快船，两船之间冒出的黑条条是传动带上的小划板。如果是鱼跳跃的话，不会那么整齐。仔细看：中间的小划板是竖的，两侧的小划板分别向左右倾斜，说明在人力的作用下传送带在滚动前行，有点像踩水车。如果用这种方式运载捕获的鱼，鱼儿是会跳出去的。我在水乡、湖区生活过，没见过这种捕鱼的方式。湖区里传唱的所谓"鱼满舱"一词，捕获的鱼是放在船舱里的，再用网罩住。

[13] 唐代曹王李皋（733—792），唐宗室，字子兰。天宝十一年（752）嗣封曹王。由都水使者迁左领军将军。曾任江陵尹、荆南节度使，在江陵（今属湖北）修复古堤，有政声。他曾设计制造战船，用脚踏木桨为推进机，加速航行，宋人称之为"车船"。

[14] 〔南宋〕佚名，《宋中兴纪事本末》（卷二三），引李龟年记杨么本末曰，清雍正景抄宋本（中国基本古籍库电子版），141页。

图6-32《千里江山图》卷中的载竹渡船

6.59 问：图中两处出现了另一种奇特的窄长形小船，它的两侧舷分别绑上一大捆毛竹，船中载有一客（图6-32），这是一种什么船？

答：我开始也很疑惑。我利用手机微信，发到我的朋友圈、微信群，说明缘由，看看有没有哪位见过这种奇异的小船。结果一天内回复的信息有数百条。我首先在群里向大家致谢，这么多的人关心学术，使我非常感动。不过，这就和在仙游搞调研一样，要会汲取真正有用的或可靠的信息，概括起来是两条：一说这是在运送毛竹，另一说这是为了增强小船的稳定性。我以为兼而有之，有可能的话顺便载客。因为这种运送毛竹的方式顺流还行，逆流阻力太大。共同的观点是：这种船广泛出现在华中的毛竹产地，在机动船尚未普及的时代更是如此。有一个值得注意的是，多次有人提及早年在江西看到过这种运输方式。

6.60 问：最后看看画中的人物活动，他们在干什么？

答：画中的人物活动属于山水画中的点景人物，首先要弄清楚人物的活动与时令和气候有没有关系。从画中的气候和人物的衣着来看，是在初夏的雨后清晨。画春天的话要有桃花，画秋天的话要有红叶，这是山水画家表现季节的基本程式。人们纷纷出门行事，大致可分为两种：一种是围绕着文人隐士的活动展开，如策杖出行、雨后观瀑、桥上临流、对坐话古、独坐幽居，颇有一番诗意与惬意；另一种是围绕着当地百姓的生计活动展开，如撒网捕鱼、驾舟奔波、草坡牧羊、扬帆启航、山路策蹇、洒扫庭除，颇有一股田园生活的气息。很显然，画家十分仰慕这种悠闲的隐居生活。这里是历代文人隐居的佳地。据考，陶渊明曾"所居游地则庐阳麓"[15]。

[15] 吴宗慈编辑、胡迎建校注，《庐山诗文金石广存》，南昌：江西人民出版社，1999年版，133页。

在江南河湖港汊地区，舟船为出行的主要工具，画中除了个别有使用毛驴之外，没有车辆和马匹，此乃"南船北马"之习。画中多处出现曲折的木桩栈道，十分艰险，这是画家有过远途跋涉的印记。

6.61 问：**画面上有人在船上拿着两根棍，这是在做什么？**

答：这样的情景在图中有三处，这是在挖河泥，那人手里拿的不是两根棍，底下是两把铁叉，便于把河泥挖出来，放到船上（图6-33）。这是江南河网地区的积肥方式，海边没有这农活。

图6-33《千里江山图》卷中的挖河泥场景

6.62 问：**您在江南水网地区生活过，您觉得王希孟画的水上生活合理吗？**

答：看来画家在那里是有一定生活的，宋徽宗教不了这个。王希孟很注意表现水上生活的细节，比如：一条渡船上前后各有一个篙夫，在抵岸的时候，他们配合得十分默契，都在做收篙的动作；还有小渡船在向大客船转送乘客的情景。这些细节都说明了画家非常熟悉水网地区人们的劳作活动和出行方式（图6-34）。只要你注意看，有许多细节是很值得玩味的。

图6-34-1《千里江山图》卷中的客船抵岸场景

图6-34-2《千里江山图》卷中的转运乘客场景

图6-35《千里江山图》卷中草桥（上图）、人字桥（左下图）、曲形山路桥（下中图）、亭桥（右下图）

6.63 问：再说说桥梁吧，画中有许多桥梁，也是庐山的吗？

答：画中有各种各样的桥梁，都是木质结构，这是南方山区建桥的用料特性，如长桥、亭桥、板桥、草桥、拱桥、人字桥等（图6-35），均以木构为主，不可能每座桥都是庐山的景物。

6.64 问：最具代表性的应该是画面最显著的长桥吧？

答：具有唯一性和地标性的北宋桥梁是木构长桥，桥的正中还建造了一个十字廊，以避风雨，上下两层，廊内有路人休憩。正如傅熹年先生所总结的，十字形建筑是唐宋时期流行的样式（画中出现多处）。傅熹年先生认为[16]，该长桥的原型极可能取自江苏吴江（今属苏州吴江区）的长桥（一称利往桥、垂虹桥），桥中间的亭子即垂虹亭（图6-36）。该桥位于吴江县城东门外，始建于北宋庆历八年（1048），原为木桥。该桥在元代改为石桥，元代总长达一千三百余尺，相当于230多米，

[16] 傅熹年《傅熹年书画鉴定集》，郑州：河南美术出版社，2001年版，33—50页。

图 6-36《千里江山图》卷中长桥

合乎画中的长度比例。该桥连接了吴江东门和古松江，极大地
方便了两地百姓的往来。

6.65 问：这么出色的长桥，一定会有文献记载吧！

答：有的。前文提到过的文人朱长文（1041—1098），小
时候也是一个神童，字伯原，苏州人。年未弱冠就登进士第，
不幸的是，后因坠马伤足，没法做官了。过了三十多年，绍圣
年间（1094—1097），他被召为太学博士，迁秘书省正字。元
符元年（1098）经苏轼等人的推荐，充本州教授。他写的《吴
郡图经续记》中有《利往桥记》，特抄录于此：

> 吴江利往桥，庆历八年（1048），县尉王廷
> 坚所建也。东西千余尺，用木万计，荧以修栏，甃
> 以净甓，前临具区，横截松陵，湖光海气，荡漾一
> 色，乃三吴之绝景也。桥成而舟棹免于风波，徒行
> 者晨暮往归，皆为坦道矣。桥有亭，曰垂虹，苏子
> 美曾有诗云："长桥跨空古未有，大亭压浪势亦
> 豪。"非虚语也。[17]

[17]〔北宋〕朱长文,（元丰）《吴
郡图经续记》（中卷二六）（中国
基本古籍库电子版），10页。

据傅熹年先生研究，"此桥在当时极负盛名，很多大文学

[18] 傅熹年，《傅熹年书画鉴定集》，郑州：河南美术出版社，1999 年版，48 页。

家如苏舜钦、王安石都歌咏过它，在大书家米芾的真迹如《蜀素帖》《头陀寺碑跋尾》中都提到过它"[18]。苏轼最激动的是"大亭压浪"，米芾《蜀素帖·吴江垂虹亭作》（图 6-37）里最动情的是"垂虹秋色满东南"。这座利往桥在南宋《长桥卧波图》册页（图 6-38，故宫博物院藏）里也出现过，形态与王希孟画的相近，只是没有隆起一个高坡，桥正中十字形歇亭的结构没有王希孟画得那么精准，粗略得多。

6.66 问：就这幅图的画面内容而言，我差不多问完了。您的基本判断是：该图的主要取景地是庐山、鄱阳湖。我认为王希孟所画的地域，除了有庐山和鄱阳湖的特性之外，还出现了一些矛盾的地方，如里面绘有闽东南、长江下游的宁镇山脉、苏州利往桥和开封汴河上的船，这些对您所说的结论不太有利。

答：这就是最后的攻坚战了。我不能光说有利于自己的证据，也要把不利于自己的证据都摆出来。不要一看某些证据对自己做出的结论会有负面影响就不说它，其实用心的人都会发现，藏是藏不住的。你一定要给予一个客观的解释，即便是解释不了，也要作为存疑放在那里。与其等到后来有人与你商榷，还不如一开始就说清楚。首先我要确定的是该图的主景是哪里，看看能不能成立，然后再解决其他的枝节问题。我比较倾向的结论是，鉴于该图出现了十多处与庐山、鄱阳湖景观相似的地形地貌，特别是酷似大汉阳峰、鹰嘴峰等造型和庐山地貌，以及山上多种宗教融合的特性，如疑似白鹤观、西林寺、匡神庙等宗教场所，所绘主景有庐山和鄱阳湖的特色。

6.67 问：那庐山以外的景观怎么解释？

答：从总体上看，与我的结论相抵牾的证据毕竟是次要的、少量的，是可以解释的。客观地说，《千里江山图》卷不

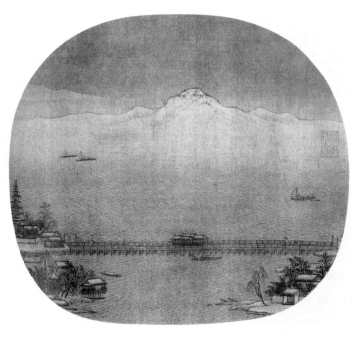

图6-39 南宋　赵伯骕　《万松金阙图》卷

是某一具体地域的写生图，画家为了丰富画面，囊括了足迹所到达的其他地域的景致。这种挪借的手法在古代绘画创作中不是鲜例。

6.68 问：是否还有其他例子呢？

答：有的，如南宋赵伯骕《万松金阙图》卷（图6-39，故宫博物院藏）画的是杭州万松岭及深藏其中的皇家宫阙，画家十分浪漫地将在万松岭无法看到的钱塘江画在近景的山脚下，远处的笋状山峰也是从别处搬过来的，临安周边没有这种山形。这些都是为了画面效果丰富一些。因此毫不奇怪的是，在《千里江山图》卷出现了闽东南沿海地区的海礁、沙滩等海象以及宁镇山脉的江边碳酸盐岩溶蚀地貌以及苏州城外的长桥，还有一些具有汴河船样的漕船和客船，在当时也是颇为自然的事情。

6.69 问：这是不是可以解释为画家曾去过这些地方？

答：对喽！你想想，一个 17 周岁的少年，以北宋的交通条件，他能走多远？这就给我们细究他所见过的"世面"提供了契机。按地域划分《千里江山图》卷中的景物，最南端的景致是闽东南沿海，终点站是最北段的开封。近景水际边绘有海边嶙峋的礁石、平缓的沙滩，远景还出现了海景气象，主要取景庐山外廓、鄱阳湖湿地和隐士民居等，又参考了汴河里结构复杂的漕船、客船。画家可能曾去过吴郡，取景长桥和诸多干栏式建筑。对这幅图的研究，如果做到位了，还可以获得更多的收获，即通过自然和人文景观寻找特定的标志性景物来推定他所到过的地域。我为了探究他在开封以前的履历，在宋代地图上标出了他的几个取景点。将这几个取景点连成一条"之"字形的交通路线（图 6-40），这几乎是北宋时期从闽东南去开封的最佳路线！从闽东南沿海向西北经洪州（今江西南昌）到达庐山、鄱阳湖，在九江顺长江向东北到达润州（今江苏镇

图 6-40《千里江山图》卷取景地示意图（截图于《中国历史地图集》第六册，4 页）

江），沿途必定目睹了碳酸盐岩溶蚀成的浅层溶洞群，再沿大运河发舟北上至皖北入隋唐大运河再接汴河到宋都开封，这是古代闽东南到中原的必经之路。不过小画家极可能在润州（今江苏镇江）转大运河往南折到吴郡，在那里见到了苏州长桥。

在北宋的山水画坛，有成就的画家大都讲究有个作画的取景地。如李成，就画老家山东营丘坡坡坎坎里的寒林；范宽爱画陕西华原上的高峰巨嶂；郭熙总是画河阳（今河南孟州市西）的山岗；米芾则画襄阳和镇江一代的雨中丘陵；李唐呢，画孟县（今属河南）的峰峦；就连不出远门的贵胄画家赵令穰也有他的取景地，就是开封至宋陵的路上，这还被苏轼挖苦了一番。王希孟固然也不例外，给他印象最深的是庐山和鄱阳湖一带。

6.70 问：好家伙，这一趟走，反方说，从福建到开封，得花六年的时间，因此，王希孟是不可能存在的。北宋的交通有那么慢吗？

答：宋代民间的交通服务是相当发达的，旱地车马水上船，官家的车马则更快。徽宗在 1112 年初要退休在杭州的蔡京到京师复相，2 月份，蔡京就赶到了，真是"春风得意马蹄疾"。蔡京流放时行走的速度要慢多了，1126 年 4 月 16 日离开汴京，7 月 21 日病死在潭州（今湖南长沙），以车马为交通工具，两千多里地，一天走二十多里。与王希孟情况最相近的就是蔡襄进京赶考的时间和路线。据蒋维锬编著《蔡襄年谱》[19] 所收集的史料，天圣七年（1029）冬，18 岁的蔡襄在郡庠就读三年后到开封参加进士考试，在舒州（今安徽安庆）写下了现存的第一首诗《梦中作》，经从莆田到安庆必须要经过洪州（今江西南昌），乘船经鄱阳湖到九江，然后到芜湖拜会县尹凌景阳。凌引荐他参加开封府试。当年，蔡襄在开封通

[19] 蒋维锬，《蔡襄年谱》，厦门大学出版社，2000 年版。

过了府试后，经凌景阳介绍，又折返到江阴（今属江苏）悟空院读书备考，次年即天圣八年（1030）三月下旬，参加京师尚书省礼部会试和殿试，最后登进士甲科第十名。蔡襄在一年多的时间里，从莆田北行经安庆、芜湖到开封，又从开封到江阴，再折返到开封，行程一万多里，其中参加了两个等级的考试，途中会友、赋诗，在江阴悟空院还完成了数月的备考事宜，没有日行三五十里的速度是不可能完成这么多的重要事情的。这不是我说的，都在可靠的文献里。从闽东南经九江到开封一万里，怎么需要走六年呢？难道平均一天才走五里地？

6.71 问：看来，艺术史家一定要有当时物质生活状况的概念，这就是所谓的"史感"。说起"史感"，我不太相信他会从闽东南一直写生到开封，这种创作方式是现代人的概念。

答：王希孟的确不会像现代人那样沿途对景写生，他很可能走过这一段路程。在此之前，他一定受过蒙童教育和县小教育，也一定受过基本画法的训练，必定会目识心记沿途所见所历，会在纸上有形象追忆、造型稿本乃至文字记录等，这些都会帮助他默画和默记。在进入创作的时候，这些刻在脑海里的、记在纸上的自然形象，都会被调动起来为创作服务。古人作写实山水画，差不多是这样的。

他短短的一生游历大概也就这些了，要知道，在当时像他这样阅历的少年是不多的。需要注意的是，该图画的主要取景地是庐山和鄱阳湖，此地之外的景物仅仅是充实画面而已，不能将画中的主景搞乱。你再仔细比较画中几个地域性景物的细节，在地理位置上，距离开封越近，越清晰、越准确，距离开封越远的景物，就越概念化。

6.72 问：对了，我看他画的苏州利往桥建筑。那结构多

精准啊，几乎可以做建筑外形设计的图纸用了，再看看那些漕船、客船，更是细致入微。这是怎么回事？

答：这牵涉到记忆学中对儿童记忆心理的研究，人类形象记忆是有基本规律的，少时记忆是越早越模糊，越近越清楚，到了中老年则相反。孩子的形象记忆特别是关于物体结构的记忆所持续的时间要短于抽象记忆。譬如说，少年时，抽象记忆反而容易记住，一个孩子可以记住几十首古诗，但很可能画不出一架水磨的结构。看来画家对闽东南的记忆最模糊，对开封的记忆最清楚。这显然与画家在不同年龄段生活在不同地域的形象记忆有关。说到这座长桥，其实来自画家早年在闽东南生活中的灵感。北宋闽东南建造了一些长桥，这是当地特有的沿海交通设施，留存至今

图 6-41 晋江梅岭北宋吟啸桥

图 6-42 晋江池店镇营边大桥

图 6-43 晋江洛阳江北宋洛阳桥
（万安桥）

的尚有一些，如晋江梅岭街道双沟村建于咸平年间（998—1003）的吟啸桥（图6-41），晋江池店镇建于太平兴国年间的营边大桥（图6-42），特别是蔡襄在晋江洛阳江所（1053—1059）主持建造的洛阳桥，是北宋最长的跨海大桥（图6-43），有三百多米长。画家在童年时代若没有见过这些雄伟壮丽的景观，是不可能产生这种创作冲动的。由于记忆闽东南石桥的时间久远，画家在入画时，其结构不可能精确到位，故而采取移花接木的手法，把后来在苏州看到木构的利往桥画进图里，也许他在宫里就能看到这座桥的图样。同样，画家也无法默画早些时候在鄱阳湖和长江里看到的江船的细微结构，不得不代之以眼前汴河里的漕船和客船。

6.73 问：他这么东挑西拣地择景入画，徽宗能认同吗？

答：这正是徽宗绘画思想的体现，他一方面讲求作画要符合事理，必须要有客观的主景，另一方面也提倡概括提炼，适当地综取其他景观。

6.74 问：前者我明白，有许多例子足以说明了，如"孔雀升高必先举左"，还有"正午月季"画法等，但后者何以见得？

答：北宋徽宗的写实技巧到底有多高？他对实物写生时，如何处理一些细节？这涉及他的绘画观念，在没有物证之前是无法检验的。有一块石头就是一个结结实实的物证，众所周知，徽宗的《祥龙石图》卷（图6-44，故宫博物院藏）的创作灵感来自他收藏的一块腾龙般的太湖石。当我们面对这块原石[20]（图6-45）时，不妨检验一下徽宗的写实功底，不得不让人为之一惊，徽宗写实精准的程度竟能不放过每一个细微之处，这的确来自他对物写生所得。然而有趣的是，徽宗宁可成为金太宗的俘虏，也不愿意成为写生对象的俘虏。画家的写生是以

[20] 此物原系清末金石家吴大澂的藏石。

图6-44 北宋 宋徽宗 《祥龙石图》卷

图6-45 祥龙石原石正面

图6-46 祥龙石原石背面上的"祥龙"二字

主观能动性作为引导的,如画中祥龙石上徽宗的瘦金书"祥龙"二刻字(图6-46),实际上是在祥龙石的背面,徽宗在写生时,将它移到正面,完全是出于概括集中表现物象的客观真实性的需要。

6.75 问:由此的确可以看出徽宗的写实不是机械死板的,其创作手段是主动灵活和富有创意的。这基本上可以使我相信该图所绘系王希孟到开封的所见所历。那是否可以说王希孟的人生起点是在闽东南沿海?或者更进一步说他就是仙游人?

答:王希孟人生起点在闽东南沿海?这么具体的结论不好确定,只能说他早年很可能去过那里。

6.76 问:为什么?

答:我这个逻辑推理是粗线条的,仅仅是根据《千里江山图》卷里提取出画家所熟悉的闽东南景物和事物进行比较、排比后所作的一些分析和判断,仅供参考而已。因此不好说他的人生起点是在仙游。我只能说,兴许是他小的时候在长辈的带领下,曾看到过闽东南一带的名胜如万安桥等,也到过海边,见过礁石,留下了一定的印象。在使用间接证据的情况下,要有一定的模糊度,留有余地,不要一口咬定。后一个问题更不好回答,因为某个人的籍贯在哪里,是要有硬材料的,即文字材料。我从来没

有说过"王希孟是仙游人",有人写文章一定要跟我辩论,我都不知道从何说起。该图的主要取景地是不是庐山和鄱阳湖只是一个现象分析的问题,进一步说,艺术作品里描绘的景物和事物在一定程度上能不能反映画家的生活经历?更关键的是,有些图像能不能像文字材料那样进入文献系统,向人们提供过去的信息?

6.77 问:问题越说越大了,那更应该把这个基础研究做扎实了。如果结论模棱两可,就难以验证,也没法验证。但您这个结论相当明确,《千里江山图》卷的主要取景地到底是不是庐山、鄱阳湖一带,我觉得要对此进行检验,有办法吗?

答:可以用一个反证的手段来验证,从另外一条证据路线来论证,看看能不能得出相同的结论。几条不同的证据路线合在一起来论证,我称之为"多路对接法"。

七

《千里江山图》卷的诗意与赏析

7.1 问：您认为王希孟《千里江山图》卷与庐山、鄱阳湖的景致有关，但没有直接的文字材料作依据，我还是半信半疑。

答：有些突然，是吧？您的这个疑虑可以理解。说实话，要是有直接的文字材料，早在六十年前就会有学者将它完成了。现在我这么说，也只是一个推定。

7.2 问：关键是还有没有其他的证据，怎么才能把它坐实了？您说过还有证据的。

答：是的，有一些间接证据，这是来自另外一路证据路线，两条不同的证据路线最后在这里对接上了，才算是。

7.3 问：这是一路什么证据？

答：这是独立的一条证据路线，其本身就具有艺术欣赏性。

7.4 问：看来这个证据来自某个文学艺术作品。

答：可以这么说。我们前面考证过，画家画该图的时候依旧是文书库的人，干的是登录、排架文书档案一类的活儿，脱离了画画的行当，那套活计对他来说确实不得劲儿。按照事态

发展的规律，他做梦都想去翰林图画院，那么必定要过考试关。在徽宗朝的考试，往往是皇帝亲自出题，他出题的习惯是要求以一首或一句诗入画，还必须在规定的时间内完成一定的量，还要使徽宗满意。王希孟能不能入画院、入画院后是什么职位，全在于此。这就是另一条探索路线，可以起验证的作用。

7.5 问：原来该图除了实现徽宗"丰亨豫大"绘画美学观的功用外，还有另一个目的啊！这里终于解开了王希孟拼命的原因了，在不逾半年拼命完成画幅面积大约六平方米的《千里江山图》卷，的确够拼的。徽宗会给出什么诗句来考王希孟？

答：徽宗常常直接谕旨翰林图画院的招考事宜，许多画题与唐诗中的隐逸生活有关，如"野水无人渡，孤舟尽日横"之句，唯山水画家、度支员外郎宋迪侄宋子房构思不凡，荣获第一。他为表现船工寂寞难耐，画他卧于船尾吹笛，意在并非船中无人，而是路无行人。表现"竹锁桥边卖酒家"之句，平庸者之画皆露出塔尖或鸱吻，独有李唐"画荒山满幅，上出幡竿，以见藏意"[1]。可见李唐最后成为"南宋四大家"之首亦非偶然。徽宗还以"万年枝上太平春"为题查考学子们对诗句的理解力，理想的构思是画冬青树上的频伽鸟。画"蝴蝶梦中家万里，杜鹃枝上月三更"，赢家的构思是画汉代历史故事"苏武牧羊"，画中的苏武正在假寐。画"踏花归来马蹄香"之句，胜者是画蝴蝶尾随着马蹄上下翻飞。还有绘"嫩绿枝头红一点，恼人春色不须多"之句，擅者绘一涂有口红的仕女凭栏而立，隐现在绿荫丛中。徽宗这么做，推动了宫廷画家提高文学修养、工于巧思的创作风气，排斥那种平铺直叙、图解式的绘画构思，肯定"笔意简全，不模仿古人而尽物之情态形色，俱若自然，意高韵古为上"[2]的佳构，用今天的英文单词来说就是要有"idea"。他一直注重绘画"粉饰大化，文明天

[1]〔南宋〕邓椿，《画继》（卷三），《画史丛书》（一），上海人民美术出版社，1986年版，3页。

[2]〔南宋〕赵彦卫，《云麓漫抄》（卷二），北京：中华书局，1996年3月第1版，28页。

下，亦所以观众目，协和气焉"的政治功用："绘事之妙，多
寓兴于此，与诗人相表里焉。"[3] 所以徽宗常常要求画家画出
诗意，以增强画面的艺术感染力。徽宗这一次恐怕也不例外，
出题考这个孩子，固然要根据对方的认知程度和他的经历。我
们先看看该图有没有诗意，是哪家哪首诗，你觉得这幅画有
诗意吗？

[3]〔北宋〕赵佶主持，佚名撰，
《宣和画谱》(卷一五)，《画史丛
书》(二)，上海人民美术出版社，
1986 年版，163 页。

7.6 问：感觉上是有的，但不知道是哪一家。

答：在山水诗里找，如果在描写庐山的诗里没有，或在描
写其他景观的诗里找到了，或者从来就没有，那我之前的考证
就有问题。在时间上，找到苏东坡以前的诗句就可以了。

7.7 问：苏东坡有许多山水诗，为什么偏偏到他之前就打
住了？

答：那是因为蔡京等人的缘故，徽宗竭力排除苏轼在宫中
的政治、文化和艺术方面的影响。可以给你一个提示，根据
《千里江山图》卷的总体气势和诸多细节，该图所传达的诗意
不可能是李白的《望庐山瀑布》《五老峰》，更不会是有关庐山
的送别诗，这些诗所咏叹的都是庐山某个具体的名胜或情节。
像《千里江山图》卷这样的超长巨幅手卷，所描绘的是整个庐
山大境，还包括长江口和部分鄱阳湖，诗篇不会短。

7.8 问：是不是这首诗的开头必须要有气魄？

答：对头。徽宗深谙唐诗，以他以往的一贯性做法，是否
出了一道与庐山全景有关的唐诗画题？查遍北宋以前吟咏庐山
的诗词，与《千里江山图》卷画意最接近的是唐代孟浩然的两
首山水诗。今有《孟浩然集》行世，录孟诗两百余首。他的思
想一直在隐逸和入仕两者之间徘徊，在仕途上长期踟蹰不前。

孟浩然最擅长的即为五言诗,其中有两首是以"望庐山"为题。
其一即《晚泊浔阳望庐山》(一作《望庐山》):

挂席几千里,名山都未逢。

泊舟浔阳郭,始见香炉峰。

尝读远公传,永怀尘外踪。

东林精舍近,日暮空闻钟。[4]

[4] 吴宗慈编辑、胡迎建、宗九奇校补《庐山诗文金石广存》,南昌:江西人民出版社,1996 年版,146 页。

该诗是孟浩然作于开元二十一年(733),诗人在游历了吴越之后,发舟逆流而上,途经九江时夜泊浔阳城下,在暮色中眺望庐山香炉峰时发出遁入空门之思。

三年之后,孟浩然又作了一首,即《彭蠡湖中望庐山》,鄱阳湖古称"彭蠡湖"。且兹录于此:

太虚生月晕,舟子知天风。

挂席候明发,渺漫平湖中。

中流见匡阜,势压九江雄。

黯黮容霁色,峥嵘当曙空。

香炉初上日,瀑水喷成虹。

久欲追尚子,况兹怀远公。

我来限于役,未暇息微躬。

淮海途将半,星霜岁欲穷。

[5] 同注[4]。

寄言岩栖者,毕趣当来同。[5]

7.9 问:读起来似乎与《千里江山图》有些关联,但宋徽宗不会要求画家在一幅画里表现两首诗的诗意,我看后一首《彭蠡湖中望庐山》更贴切。

答:是这一首。

7.10 问：孟浩然是在什么背景下写《彭蠡湖中望庐山》的？

答：孟浩然（689—740）是襄阳（今属湖北）人，时而隐居故里读书。40岁赴长安应试不第，后在张九龄幕府，与李白、王维、王昌龄等交酬甚笃（图7-1）。他好游历，受到一些道教思想的影响，擅长写山水田园诗，与王维并称。唐开元二十二年（734）孟浩然第二次前往长安求仕未果，当年回到了襄阳。与时任襄州刺史韩朝宗多有往来。后来他在张九龄幕府当差，不久张九龄升任尚书右丞。孟浩然于开元二十四年（736）奉命出差去扬州，在途经鄱阳湖时有了这一番游历，四年之后病故，该诗算得上是他的晚年之作了。他借公差之际在彭蠡湖畔仰望庐山，深深地被"曙空"中雄秀优美的山体所震撼，顿生万丈豪情。他又想到自己，已是"岁欲穷"的半叟，渐渐转入悲哀。当他看到一个个隐士悠闲地生活在庐山的崖居里，艳羡之情油然而生，欣然写下了这首《彭蠡湖中望庐山》。《全唐诗》称颂孟浩然的诗作是"伫兴而作，造意极苦"，年近半百的孟浩然在该诗诉诸"极苦"："我来限于役，未暇息微躬。淮海途将半，星霜岁欲穷。"深深地叹息人生短促劳累，而旅途漫长悠远。遗憾的是，在他剩下的最后四年里也没有回归到他所仰慕的隐士中间。当然，这未必是王希孟当年所能感通悟透的。

图7-1 孟浩然塑像

7.11 问：孟浩然关于宏观庐山的这儿句"中流见匡阜，势压九江雄。黯黮容霁色，峥嵘当曙空"很有气势，画家画得倒也贴切。

答：岂止贴切，王希孟深谙孟诗的意境，读通至透。画家不是单纯地图解孟诗，在画中的"太虚"里激昂出"中流见匡阜，势压九江雄"的"峥嵘"气度，也谱写了一片在"天风"下"渺漫平湖"的鄱阳大泽（图7-2）。高山平湖在造型上形成

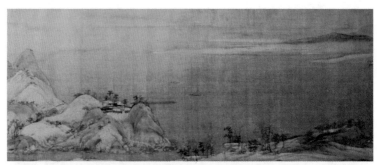

图7-2《千里江山图》卷中的"渺漫平湖"

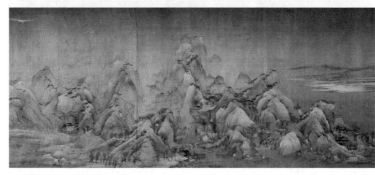

图7-3《千里江山图》卷中的"霁色"和"曙空"

了鲜明的对比，显露出画家立足于湖畔仰观"匡阜"的角度，十分切合诗意。全诗是从晚间的"月晕"写到"曙空""香炉初上日"，孟诗中有色彩："黯黮容霁色，峥嵘当曙空。"画家在明亮的"霁色"和暖暖的"曙空"上做足了功夫，青绿山水的色谱最适合铺染鲜亮的"霁色"，青色染足了高耸着的山峰，以显"黯黮"和"峥嵘"。画家用花青加墨通卷淡染天空，在天际边通体留空，露出一道暖黄的绢色，恰似曙光初映（图7-3）。全卷在宿雨过后，云开雾散，这只有在山外才能感受到的庐山大景，完全应了苏轼《题西林壁》中的一段名句对庐山的认识："不识庐山真面目，只缘身在此山中。"画家几乎只在一处绘有远方的豪华宫殿。孟诗中无一句言及烟云，有的是隐逸者的岩栖和崖居之趣。

7.12 问：那画中的细节可信吗？

答：王希孟绝不会输在细节上，那是他的拿手之处，否则徽宗是不会亲授的。图中所描绘的时节极为细腻，宿雨晨霁，"香炉初上日"，昨晚的雨水汇成流溪，加快了水磨的运转，一条条"瀑水喷成虹"（图7-4），这是一个宿雨过后的晴晨。

图7-4《千里江山图》卷中的"瀑水喷成虹"

7.13 问：那画面怎么没有出现彩虹？

答：因为绘画观念的原因，古代画家几乎不画彩虹，至今我只在19世纪末海派画家任熊的《姚大梅诗意图》册里看到一幅。王希孟画了一些略带侧面的瀑布，那水势宛如一道道长虹。

7.14 问：人物活动是怎么联系的？

答：宋代日趋发达的商业经济促使人们的生活节奏日益加快，形成了早起早行的风气，甚至五更出行已成习俗[6]。画中的人们在清晨开始忙碌了，如诗中所云"挂席候明发"（图7-5），有的船已经扬起席帆，还有洒扫庭除的童子、驾舟赶船的乘客、下山赶集的樵夫、上山远行的驮队等等。早起的隐士们则呈现出各种不同的悠闲之态：溪堂客话、桥亭临流、空斋独坐、会友观瀑……表达了诗人羡慕庐山高士的隐居生活："寄言岩栖者，毕趣当来同。"孟浩然十分崇敬曾隐居于此的东汉隐士尚长和东晋高僧惠远等："久欲追尚子，况兹怀远公。"画家在崖间画了隐士的"岩栖"之地（图7-6），在巉岩顶上画了隐士们的崖居生活。可以说，无论是宏观感受庐山之大体大势，还是微观描绘诗中的细节，《千里江山图》卷均捕捉到了孟诗的本质内涵和外在的形象要素。如果王希孟画的不是这首《彭蠡湖中望庐山》的诗意，则难以找到第二首与之相匹配的诗句了。

[6]〔北宋〕庄绰，《鸡肋编》卷中（中国基本古籍库电子版），242页。

图7-5《千里江山图》卷中的"挂席候明发"

图7-6《千里江山图》卷中的"寄言岩栖者"

7.15 问:看上去差不多都对上了,不过,这个是您"指定"寻找的范围,我不相信有这么巧,我要挑战您这个结论,难道就没有别的山水诗吗?如果吟咏别处的山水诗能和这幅画对上,您的这一连串的考证和推论,岂不就不攻自破了?

答:那是当然,关键的问题是不好找,这是有许多限制的,诗里的气氛和感染力在画中必须展现出来,必须画全境。除了宏观的场景之外,还有诗中提到的诸多具体的景物,如"霁色""匡阜""曙空""平湖""舟子""席帆""瀑水""岩栖者"等在画中均一一呈现,这个概率是微乎其微的。这些细节是表现该诗最基本的细节和元素,就如同谁要画王之涣《登鹳雀楼》诗意,就必须画鹳雀楼和远山、黄河落日,这是基本元素,否则就不是这首诗的诗意,即便是画家题上"唐人诗意图",观者也知道他画的是哪个唐人的哪首诗意。就《千里江山图》卷而言,实际上是没有多少诗可以供搜寻的。如李白所有关于庐山的诗、王维的《远公龛》等都对不上,只有孟浩然的《彭蠡湖中望庐山》与此图的境界和图像最接近。

7.16 问:最近有学者也认为该图充满了诗意,还列出了许多诗,说见到长桥说长桥诗、见到竹林说翠竹诗等,您怎么看?

答:通常来说,一幅画不论大小,只能表现一首诗的诗意,不会顾及多首,除非是分段描绘。这是我个人的感受和对这类绘画题材的认识。其他朋友在该图里感受到其他诗词的意境,只要不悖于时代背景,也应该受到尊重,这个无所谓对错,就像每个人都有对《哈姆雷特》的理解和认识。但形成考证性的论文,就要按照表达学术思想的程序和要求了。

7.17 问:看来,画与诗差不多是对上了。这就是您所说图像考据的"多路对接法"?

答：是的，从两个不同的考证路径，最后得出一个相近的结论。当然这不是定论，还需要大家讨论。

7.18 问：那么，有学者认为这是道教题材绘画，这又怎么看？

答：这个就不一样了，这意味着该图系宗教题材绘画，这是另外一个表现系统。有这种观点也是很自然的，王希孟生活在徽宗朝道教思想弥漫的环境里，他在徽宗开办的画学里读书，还一度作为徽宗身边的人，不可能不受到道教思想的影响，但不等于他的作品就是道教题材的绘画。就如同徽宗的作品亦并非都是道教题材，但有一点可以肯定，徽宗的许多画迹里含有道教的思想，王希孟的《千里江山图》卷也是如此。

7.19 问：具体怎么讲？

答：如果《千里江山图》卷是道教题材的绘画，那就要有画道教题材的规矩、情境和固定的表现程式。道教山水画有别于非道教山水画，有一套自己独特的艺术语言，必须画道教名山或仙山，如四大道教名山——青城山、武当山、齐云山、龙虎山等，还有一些，如罗浮山、终南山、三清山、崆峒山、华山、崂山和茅山等。即便是画想象中的仙山，也是有特指的，如蓬莱、阆苑、海中三岛十洲等仙境，这些道教圣地都不是随便画的，都是要有说头的。点景人物当然是表现道士们的土题活动：朝觐、采药、做道场、修炼等。如果是青绿山水，还要画白云、界画阁楼或道观，山石云雾和流水均有一定的装饰性，还要画上仙鹤、仙鹿等。

7.20 问：为什么会出现仙鹤或仙鹿？

答：仙鹤是道士升仙的坐骑。在道士活动的区域，多有仙

图 7-7 南宋 赵伯骕 《万松金阙图》卷（局部）

鹿陪伴。看看南宋初赵伯骕的《万松金阙图》卷（图 7-7，故宫博物院藏），用青绿设色描绘了临安万松岭一带皇家宫阙的胜景，寓意宋室江山永年。画中具有一定的道教思想气息，但不是道教题材，远山造型类似黄山那样的仙山，还有楼阁和飞起的白鹤等。

可见《千里江山图》卷显然不属于某个道教名山，也不是想象中的仙山。如果是画道教山水，画中不应该出现佛寺（类似西林寺和西林寺塔的造型）。画中的点景人物系各色人等，道士身份不明显，其活动是分散的，没有道教活动主题，因而可以排除该图与道教人物活动有关。

[7] 谈晟广，《其神所居——宋徽宗与北宋后期绘画中的道教景观》，系 2018 年 5 月 6 日在北京大学主办的 "跨千年时空看〈千里江山图〉——何为历史与艺术史的真实？" 研讨会的发言。

7.21 问：谈晟广先生认为该图系 "道教的神仙世界"，如画中的主峰以及山中的城郭和高体建筑是参照《海中三岛十洲之图》（道藏 3，《修真太极混元图》）绘制而成。[7] 我知道元代道释之间的矛盾比较激烈，朝廷偏倚佛教，佛教在京畿尤盛。

如果该图表现的真是"道教的神仙世界"，那元代大高僧溥光怎么会如此珍藏，从 15 岁开始，看了个"百过"？我觉得不太好解释。

答：这里有三个问题需要解决：其一是版本问题。王希孟笔下的山水世界会在一定程度上受到徽宗道教世界的感染，这是当时的客观现实。王希孟所看到的不会是我们现在看到的《海中三岛十洲之图》(明代正统年间的版本《修真太极混元图》)，该插图的北宋版本是什么样的？其二是图中的佛教建筑。画中隔岸的远处绘有七层佛塔和寺庙，姑且不论是否为庐山的西林寺还是东林寺，但在北宋的道教建筑里是没有高塔的，在"道教的神仙世界"里会不会画佛教建筑？其三是宗教情感的问题。元朝高僧溥光珍藏了《千里江山图》卷，从 15 岁开始，一生欣赏达"百过"。如果该卷画的真是"道教的神仙世界"，以溥光的宗教地位，会看不出来并动情至大半生？

一个学术观点的形成，有时候局部看，有合理之处，但总体一看，就可能要商榷了。因此说，学术探讨的逻辑性要贯穿始终，迫使你在提出学术观点之前顾及得多一些、广一些、深一些。谈晟广先生是一位非常睿智和刻苦的学者，他对该图的研究十分勤奋。他的这种看法是下了很大功夫的，有一定的文字材料依据，不过还要考虑到当时王希孟所看到的不会是我们现在看到的明代正统年间的版本，北宋版本的插图是什么样的？道教典籍中的版画插图只能解决画中核心部位的造型布局，如主次、向背等布局问题。这个观念与郭思辑其父郭熙《林泉高致》关于主峰和次峰的布局思想是完全一致的，建筑的处理极可能是来自道教的观念。画家还需要从长期的自然生活中汲取创作灵感以增强艺术感染力，获取大量的具体形象以丰富完善各类形象。还有，图中隔岸的远处绘有佛塔和寺庙，姑且不论是否为庐山的西林寺，但宋代的道教建筑里是没有塔

类建筑的，在"道教的神仙世界"里是不太可能画出佛教建筑的，这与道教题材绘画是相悖的。

谈晟广先生认为，"《千里江山图》更是一幅体现徽宗朝政治、宗教和艺术等多重寓意的画作"[8]，表现了他对学术认同的宽泛性，既开辟了一个新的认识空间，又留下了一个充分讨论的余地。这种研究态度是科学的，应该提倡。

[8] 北京大学艺术学院美术史系编，《千里江山讨论－会议手册》，17页。

7.22 问：那该图的主题是什么？它与道教思想有多少联系？

答：以我个人的陋见，《千里江山图》卷的绘画内容是以庐山、鄱阳湖等为主景，其主题思想表现的是唐代孟浩然《彭蠡湖中望庐山》的诗意。可以说，无论是宏观感受庐山之大体大势，还是微观描绘诗中的细节，《千里江山图》卷均捕捉到孟诗的本质内涵和外在的形象要素。当然，这不等于该图与道教因素无关，孟浩然本身就是一个有着浓厚道教思想的半隐半仕之人，画中出现了一些与道教有关的元素，如白鹤观、有道教规制的城郭、洞天福地和隐士生活等。尽管如此，但该图不属于专门的道教题材的绘画。

7.23 问：那么如何从绘画艺术的角度去欣赏、感知这件铭心绝品呢？

答：这就要谈到艺术欣赏了。我们对王希孟有了一个比较全面的了解，也了解到蔡京和宋徽宗在这个时期的所作所为，对《千里江山图》卷所描绘的地域和诗意即绘画主题也有了一个近乎贴切的推断，大致具备了欣赏这幅图的背景知识。了解得多了，你对画中的每一笔、每一画，就会有一种不同一般的心理感受。

《千里江山图》卷中的群山均非概念化的排列，造型丰富、变化多样。画家经过总体把握和周密布局，全图系传统的散点透视的典范之作，即景随人移，而不是西洋绘画中的焦点透视。在焦点透视下的西洋风景画，通常至多只能表现出长宽比例为 1:5 的画面，根本无法表现《千里江山图》卷长宽比例为 1:24 的长条视域，如 18 世纪意大利风景画家安德烈·洛卡泰奥里（Andrea Locatelli）的《瀑布和湖》（*Landscape with a Waterfall and Distant Lake*，图 7-8，英国爱丁堡皇家画廊藏）。东西方绘画都在说物叙事，都需要一个空间。西方绘画是在前、中、后的纵向空间里叙说，中国古代绘画是重在右、中、左的横向空间里展开，所以中国画可以无限延长。

7.24 问：看画是不是一定要离得越近越好，可以看个仔细？

答：不全对。看画应该"远观取其势，近观取其质"。这

图 7-8 意大利　安德烈·洛卡泰奥里　《瀑布和湖》

[9]〔北宋〕郭思辑，《林泉高致》，俞剑华编著《中国画论类编》（上卷），北京：人民美术出版社，1986年版，634页。

本是北宋郭熙对山水画家的创作要求："真山水之川谷，远望之以取其势，近看之以取其质。"[9] 用在欣赏山水画也非常合适。

7.25 问：可以检验画家有没有达到郭熙的要求。

答：没错。我们先看看整个长卷的气势，看看画家是如何利用山脉的走向、水的流向来展现山河气势的，画面色彩的调子如何，画面大的组织结构是怎么形成的，空间层次关系怎样，你是否能被整个大的气氛所打动，也就是艺术的感染力如何，等等。

7.26 问：远观怎么取其势呢？

答：你看，全图的组织结构是经过精心设计的，绝不是画到哪儿算哪儿。画面由七组群山组成七个自然段，如果拿音乐作比较，七组群山之间的关系仿佛就是七个乐章（图 7-9）。开首第一组群山为序曲，较为平缓的山峰在俯视的地平线下，

图 7-9-4 第四段

图 7-9-7 第七段

图 7-9-6 第六段

渐渐地将观者带入佳境。第一组和第二组之间以小桥相接，第
一组就像乐章里的序曲，把观者带进现场；第二组就像是慢板，
犹如一曲牧歌，悠扬舒缓；第三组和第四组之间以长桥相连，
环环相扣；进入第三段、第四段的山峰一个个冲出了画中的视
平线，渐渐走向高潮。在锣鼓齐鸣中，最高的主峰在第五组辉
煌出现，它如同庐山中的汉阳峰，拔地而起，雄视寰宇，形成
了乐曲的高峰，它与周围的群山形成了君臣般的关系，构成全
卷的高潮；这是北宋郭熙子郭思在《林泉高致》里总结其父处
理大小山峰的基本法则："大山堂堂为众山之主，所以分布以
次冈阜林壑，为远近大小之宗主也。其象若大君赫然当阳而百
辟奔走朝会，无偃蹇背却之势也。"[10] "山水先理会大山，名　　　[10] 同注 [9]，635 页。
为主峰。主峰已定，方作以次，近者、远者、小者、大者，以
其一境主之于此，故曰主峰，如君臣上下也。"[11] 第六段的群　　　[11] 同注 [9]，642 页。
峰渐渐舒缓下来，远山慢慢地隐入远方大江大海的上空，欣赏
者激动的内心渐渐平静了下来；最后一组如同乐章中的尾声，

图 7-9-3 第三段

图 7-9-2 第二段

图 7-9-1 第一段

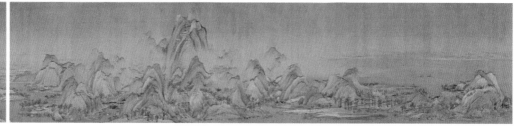
图 7-9-5 第五段

再次振奋起人们的精神，画家用大青大绿涂抹出近处最后的几座山峰，如同打击乐最后敲击出清脆而洪亮的声响，在全卷结束时，回声悠远。

7.27 问：这不整个一首交响乐吗？您认为王希孟懂乐理？

答：王希孟是否学过乐理，不得而知，但从全卷的构思构图来看，他是一个富有乐感或是善于接受乐理的画家。可以确定的是，指授他作画的宋徽宗就通晓乐理并能操琴奏乐，徽宗推进了宫廷大晟乐的形成。北宋佚名的《听琴图》轴正面抚琴的黑衣男子，有人说这就是宋徽宗嘛！（图7-10），还有，王希孟在画学就读，也会接触到乐理方面的基础知识。这些均十分自然地融汇到《千里江山图》卷的绘制当中。从"远观取其势"来说，该图就像一首雄壮而舒缓的古典乐曲，形成了亢奋而优雅的旋律，节奏感十分鲜明。当今的作曲家完全可以根据该图的意境产生出无穷的音乐灵感，谱写出具有东方古典主义魅力的交响乐曲《千里江山》。

赏阅至此，不忍掩卷。画中每一组群山不是作简单的循环往复，而是出现了许多新的变化，如变换山体造型、增换瀑布和溪流以及建筑群等，细节变化则更多、更丰富，如同乐曲中的"变奏"，形成全曲的主旋律。其原则是每一组群山主次分明，全卷群山更是主次分明。高耸的山峰和鲜亮的青绿色彩如同乐曲中不停出现的高音，振聋发聩；缓坡和沼泽、流水恰似平缓悠扬的清音，心旷神怡；高挂的瀑布和巉岩悬崖如同沉厚的低音，扣人心弦；建筑、舟船和人物活动如同跳跃的叮咚声，清脆悦耳。来自几方面的声响在变化中反复交织在一起，共同奏响了北宋宫廷文化的灿烂之声。

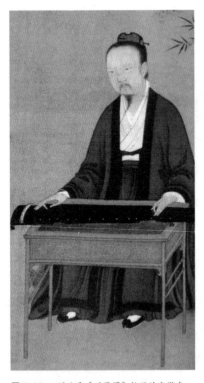

图7-10 一说此系《听琴图》轴里的宋徽宗

7.28 问：这说远观就能与交响乐挂上了，那近观怎么取其质呢？

答："近观取其质"是指细赏画中各种具体事物的表现形态和画家的表现手法，就如同弹拨乐的手指流淌出来的每一个清脆的音符。其实这些细节在前面考证该图所画的地域、关于孟浩然诗意等时作为证据出现过，眼下则是从艺术的角度进行赏析，要看这些细节之间的总体关系，画中的坡坡坎坎、弯弯山道都细致入微且十分得体。特别是比例关系，你看画中的林木、屋宇、舟桥和人畜之间的比例合度，整体感很强。

7.29 问：人物活动应该是细节的中心吧？

答：是啊，画中的人物活动紧紧扣住各种出行的状态，但活动比较分散。要弄清楚人物的活动与时令、气候有没有关系。从画中的气候和人物的衣着来看，是初夏，画春天的话要有桃花，画秋天的话要有红叶，更具体地说是在初夏的雨后，进入了多雨的季节。

7.30 问：怎么看出是雨后呢，还是多雨？

答：瀑布很大，流水很急，雨停了，人们纷纷出门，还有一个人手里还抱着雨伞，这些细节都说明这是在一个多雨季节的雨后（图 7-11）。

7.31 问：都有哪些活动呢？

答：全卷的人物活动大多是围绕着文人隐居、出行以及捕鱼展开的。如文人隐士们的活动都颇有诗意，每一处都可以构成一个独立的画面，如雨后观瀑、桥上临流、对坐话古、独坐幽居等。为此，孟浩然在诗里发出了由衷的感叹："久欲追尚子，况兹怀远公。"很显然，画家十分仰慕这种悠闲的田园生活，

图 7-11 《千里江山图》卷（局部）

这里是历代文人隐居的佳地，孟浩然《彭蠡湖中望庐山》的诗意主旨也正在于此。

在进一步弄清王希孟少年时期在江南的游历和在开封画学、书学的经历，得知他与徽宗、蔡京不同寻常的关系，探知到北宋的社会历史文化背景，其中包括当时审美观念的发展和变化后，再欣赏该图，总会有一些新的认知和别样的感受。这个认知和感受就是当你第一次欣赏的时候，感觉到它是一曲古典主义的交响乐；当你第二次欣赏的时候，感知到它与某首唐诗有着深刻的内在关联；当你第三次欣赏的时候，感悟到它是凤凰涅槃后的新声……这一回，你真的听到了凤凰涅槃后的叫声。传说中的雄凤雌凰是天界到人世间传递幸福的使者，每隔五百年一轮回，在大限到来之时，它们集体栖于梧桐枝上自焚，为了下一个光明的五百年，带走这一个五百年来人世间积攒下来的所有恩怨，以牺牲自己的生命和美丽换取人世间的幸福。在肉体经受了变成灰烬的痛苦之后，它们得到了新的轮回，托生为更加美丽的凤躯凰体。这就是佛经中所说的"涅槃"，及之后换来的新生，其叫声是仙界最美妙的声音。遗憾的是，王希孟这只火凤，在人世间才二十来年，他以涅槃换来了这件举世名作《千里江山图》卷。这是真正的大青绿山水画，在中国古代山水画史上是一个新的开端，它叫响了近两个五百年。

7.32 问：怎么是"凤凰涅槃后的新声"？

答：可以说，王希孟的《千里江山图》卷的艺术手段是有开创性的，这个下一次我们慢慢说。

7.33 问：王希孟这么小的年纪就具备宏观把握画面的超强本领和在细节变化中统一全局的协调感，特别是在这么高大

的长卷上作画，一点也不怵，这是怎么练就的？

答：一方面来自他在画学时打下的绘画基础，另一方面是他在文书库当差的时候，会像基层库员一样"用大纸作长卷，排行实写"[12]，登录基层税务档案库送交来的档案，使他在实际操作中掌握了控制大幅纸张的本领。

[12]〔清〕徐松辑，《宋会要辑稿·食货》(卷七〇)，北京：中华书局，1957年版，8240页。

7.34 问：您一直都在称颂这张画，许多人也都这样，这张画难道就没有欠缺吗？

答：当然有！连张择端的《清明上河图》卷都有不少错漏之处，更何况王希孟作画的时候还不满17周岁啊！也许是画家尚年少，其艺术语言还不够丰富，线条尚欠勾勒之功，界画功底不足，有些地方出现了行笔细弱乏力的败笔。就绘画技艺的细腻和精熟程度而言，该图赶不上北宋末佚名（传为赵伯驹）的《江山秋色图》卷（故宫博物院藏）。由于画家生活经验积累有限，因此有些疏漏，如满载货物的船舶吃水很浅，风帆和舟船的运动方向似乎缺乏一致，人物活动缺乏组织和联系，没有中心码头等。然而，瑕不掩瑜，这毕竟是一个十六七岁少年的初作，在他之后，很少有一件青绿山水画的气势和境界达到如此不凡的气度和高度。这就是我们今天所能触摸到的艺术历史。

八

《千里江山图》卷的诸多背景

8.1 问：艺术史是在触摸历史的神经末梢，也就是触动情感的细节，一旦触及了，谁都会为之一振。王希孟所生活的那个时代，我们能触摸到多少？我总觉得，王希孟画《千里江山图》卷一定要有相应的背景条件和历史原因吧？

答：是的，当社会发展到了一定程度，总会有那么一些艺术家在前人的艺术铺垫上做出一些突破性的进展，前人的艺术成就成为后人创新的基石。艺术史就是这样不断地向着前方、向着未来发展的。

8.2 问：我发现古代绘画史上曾出现过不少神童画家，元代的王冕、明代的陈洪绶、清代的任颐等，但是最出众的还要数王希孟。反方不相信 18 岁（虚岁）的王希孟怎么能画出这样一幅宏伟巨制，因而否定历史上有这个人的存在。王希孟的《千里江山图》卷真的是一个神话吗？

答：如果孤立地看，也就是用现在的文化背景去判断北宋的文化事件，那当然是不可能的。一个虚岁 18 的大男孩（相当于中央美术学院附属中学二年级学生）是很难创作出这么成熟的《千里江山图》的，最起码当今美术教育的绘画基本功的

训练要求与宋人不一样。如果历史地看这个问题，把他放在当时当地的政治、文化和艺术背景里去研究，才能看得清楚一些、客观一些。本次对话将结合伴随王希孟成长的一系列北宋政治制度、社会环境、文化背景、绘画技艺的发展趋向等，来分析出现王希孟及其《千里江山图》卷的必然性。说实话，当时的绘画神童不止王希孟一个，即便不出王希孟，也会出张希孟、李希孟等少年天才，他是那个时代的必然产物。首先，王希孟的出现绝不是偶然的，他是北宋长达一个半世纪朝廷推行的神童制度在绘画领域里的自然结果。

8.3 问：涉及制度问题，那就与当时的政治生态有关了？

答：是的，这个政治生态最初是由宋太祖营造出来的。赵匡胤立国之初确立"偃武扬文""文治天下"的治国方略，为了世代能延续他的文治思想，他在科举制度上花了许多功夫。他设立了童子科，引起社会盛行培养童子读书的风气。此后，神童层出不穷。这些在前面已经谈过了，下面要谈的则是产生《千里江山图》卷的社会文化、经济和艺术等方面的背景情况。

8.4 问：《千里江山图》卷的出现不会是王希孟一花独放，在他前后诞生的画作，还会有一些，形成一个高峰？

答：是的，既然是"高峰"，那不是一个人能做到的。山水画细腻到这个程度是北宋宫廷绘画刻意写实、状物精微的风气所致。艺术史上出现某一类巨作是有规律可循的，要么不出，要出就是一批。如陈洪绶只能出现在晚明变形主义的时代，并成为代表画家，在北宋徽宗朝宫廷，是不可能出现陈洪绶这样的怪癖画家的。绘画是这样，文学、戏剧也是这样，而且都具有十分明显的趋同性。比较而言，绘画的发展较文学要滞后一

些，古今中外，概莫能外。《千里江山图》卷绘成在徽宗朝政和三年（1113），在此前的七八年，张择端绘制了《西湖争标图》卷和《清明上河图》卷。张择端要比王希孟大30岁左右。此后不久，比王希孟大两辈的马贲画了一系列的动物"百图"。还有比王希孟年长一辈的山水、人物画家，如画《万壑松风图》轴（台北故宫博物院藏）的李唐，还有杨士贤、张浃、顾亮等山水画家。特别是王希孟之后出现在《宣和睿览》册里的诸多佳作，代表了宋徽宗追求"丰亨豫大"审美观的总趋向，那可是汇集了15000张精品的大开册页佳作集啊！为徽宗代笔作《宣和睿览》册的各科画家们，很可能曾经是画学生徒，那个时期年纪不大就初露头角的宫廷画家有好几位，如苏汉臣、朱锐和朱氏、李安忠、李迪等。他们当时都很年轻，都处在共同的社会环境里。这一大批铭心绝品的出现，是北宋立国以来一个半世纪的社会开放、经济发展和文化积淀影响绘画领域里的结果，构成了北宋绘画艺术发展的重要阶段。

8.5 问：这自然要说到北宋的社会经济了。

答：首先不能忽视的是王希孟在开封生活的社会背景。据许多学者的研究，宋神宗实现了导洛通汴的水利工程，河水深到了一丈，通航期大大延长，大量的漕船、客船及其他民船云集开封，促进了东京商贸机器的昼夜运转，以城市手工业经济为主的小作坊得到了发展。在当时的开封，最为发达的是建筑、造船、航运、锻造、食品、酿造、旅店等行业以及多种小手工业，商业活动已经形成了定点化、行业化和规模化的局面。汴京城除了本地人口和中央官吏以及几十万禁军之外，还汇集了来自鲁闽浙赣等地的求学者、商贾，更多的是从农村大量涌到城市里的雇工，人口剧增。到12世纪初，开封被改造成为坊市合一的开放性的国际大都市，成为当时世界最大的城

市，人口达 137 万，新旧城共有八厢一百二十坊。不要小看这些枯燥的数字，你从《千里江山图》卷上看就可以发现这个少年是有阅历的，也是见过大世面的。他曾经在位于开封最繁华地段的龙津桥东南国子监里的画学就读，后又在禁中文书库供职。他深深地感受到了这些社会发展所带来的繁荣，如汴京城内外大量的客船和漕船、商旅等，开拓了他的生活视野，延展了他的生活阅历（图 8-1）。在《千里江山图》卷的背后，有其丰富的文化背景，甚至与北宋哲学家程颢、程颐（二程）"格物致知"思想的蔓延有关。

8.6 问：一说到北宋的写实绘画，人们都会联想到北宋"二程"（程颢、程颐）的"格物致知"论，他们之间是什么关系呢？

答：在没有北宋"二程"的时候，五代末的画家就已经具备很强的写实能力了，如"画屋木者，折算无亏，笔画匀壮，深远透空，一去百斜。如隋唐五代已前，及国初郭忠恕、王士元之流，画楼阁多见四角，其斗栱逐铺，作为之向背分明，不分绳墨"[1]。所以说，宋画之写实并不是建立在"二程""格

[1]〔北宋〕郭若虚，《图画见闻志》（卷一），《叙制作楷模》，《画史丛书》（一），上海人民美术出版社，1986 年版，6 页。

物致知"的观念上的，不过可以说，"二程""格物致知"的哲学思想，对物质世界的认识论，推进了当时的绘画写实观。

8.7 问：他们的"格物致知"怎么与后来的写实绘画联系上的呢？

答："二程"根据《礼记·大学》"致知在格物，格物而后知至"之论，提出了"格物致知"的基本原理："格犹穷也，物犹理也。犹曰穷其理而已矣。"[2] 即穷究事物的原理，要"穷理、尽性、至命只是一事。才穷理，便尽性，才尽性，便至命"[3]。"二程"提出了格物的具体方法是："学者不必远求，近取诸身，只明天理。""一物须有一理""天下只有一个理。"[4] 这就是说，所有客观事物有着共同、共通的理，就是我们今天所说的客观规律。

"二程"强调不可只格一物，要日日格、件件格，格多了，就能"达理"。"格物"是要通过探察万物得到知识，最终目的是锤炼性格、提高修养，使内心达到至诚至善，进入修身、齐家、治国、平天下的境界。"学也者，使人求于内也。不求于内而求于外，非圣人之学也。"这在北宋，什么事儿都要论个"理"字，这个风气在画坛特别兴盛。当时讨论最多的就是"画理"，而且是内在的"画理"。这在北宋画坛特别是宫廷画家中形成了戒除浮躁的良风，以饱含修养的内心和十分理性的内省态度，从精确获得物体的表象到其中的细微结构乃至真谛，即"道"和"理"。

画是人画的，人的内心修养提高了，就会有一种非常理性的静气，就会进一步理解客观物质世界，感悟其中的美学意义。所以说"格物致知"的思想是锤炼画家的写实思想。北宋初刘道醇在《圣朝名画评》里结合绘画之理阐述道："先观其气象，后定其去就，次根其意，终求其理，此乃定画之钤键。"[5] 在

[2]〔清〕黄宗羲撰，《宋元学案》（卷一五，中国基本古籍库电子版），310 页。

[3]〔南宋〕朱熹编，《二程遗书》（卷一八，中国基本古籍库电子版），120 页。

[4] 同注[3]，112 页。

[5]〔北宋〕刘道醇，《圣朝名画评·序》，《画品丛书》，上海人民美术出版社，1982 年版，111 页。

画坛特别是宫廷画家中形成了写实的基本原则，从得到物象的外在形象开始，最终要揭示出物象的内在结构和法度。

8.8 问：看来，"格物致知"与绘画创作的"联系人"是刘道醇，但怎么能与《千里江山图》卷连上？

答：其实就在《千里江山图》卷的里面。画中的道路与山石结构，人物活动、屋宇架构与周边环境，瀑布、流溪和湖水的关系及流向等，历历在目，这不知道王希孟从小要"格"多少"物"啊！其细节结构和相互关系均合乎事物情理，符合自然生活的逻辑，这全在于一个"理"字，是典型的宋人写实山水画的范式。全卷约绘五十多座山峰、二十余座山峦和二十来座山岗和数十面坡、滩及大片水域，其间散落的建筑有399栋屋宇，25座亭台，塔、坛各一座，水上还有11座桥、96条船，画中的生灵是368个人、13头牲畜、两只鹤及两群飞鸟……就画山而言，画中展示了峰、峦、岭、岫、岩、嵩、峤、岑、岯、岌、峘、岗、坡、巅、嶂、崖、磐、岵、垓、崔嵬、砠、阜、垅、谷、壑等不同类型的山体，没有概念化之弊。

8.9 问："理"在绘画上看来还是一个表现物象内在结构的合理问题，还有外在形态的合理问题、关系问题等，怪不得宋画注重形象结构。

答：是的，解决了这个"理"字，促使文学艺术的长篇叙事作品在结构上的合理性，说话人（表演者）更会讲故事了。北宋汴京发达的商业贸易促使运营时间延长，夜市的出现大大延展了社会民众享受艺术的时间。在勾栏瓦子里说唱的历史故事、灵怪、传奇、公案、神仙等方面的内容，发展成长篇"评话"（图 8-2），情节起伏跌宕，故事脍炙人口，成为明清章回小说的始祖。如《大唐三藏取经诗话》《五代史平话》等许多

评话本子，其故事内容波澜起伏，情节曲折动人。情节复杂的长篇杂剧，在固定的地方连演数夜不止。孟元老《东京梦华录》里说常常是"每日五更头回小杂剧，差晚看不及矣"，这是当时的"电视连续剧"。表演者多达四五人，并出现了明星演员张廷叟、李师师、张七七等。坊间还出现了以舞蹈叙述故事的艺术形式，如《降黄龙舞》，表现了五代前蜀官妓灼灼与河东才子的爱情悲剧。

图 8-2《清明上河图》卷里街肆一隅的说书人

8.10 问：是不是扯远了，这与王希孟画《千里江山图》卷有多大关系？

答：有关系的，当时社会的审美好尚必定会影响到画家的创作追求，这些与北宋宫廷绘画的审美要求是一致的，产生了交互影响：要求画中有细节、有情节、有看头，画幅还要绵延不断，要过足审美的瘾头。往通俗了说，画大场面、抠小细节在当时渐渐蔚然成风；往雅致了说，就是"尽精微，致广大"。画家们充分借鉴了唐五代画佛教壁画故事的大场面的粉本，如画院待诏高益、高文进主持了开封大相国寺佛教壁画《炽盛光佛降九曜鬼百戏图》《佛降鬼子母揭盂图》等。这对卷轴画也产生了影响，如山水画多是横向展开全景式的大山大水。自北宋中后期，五代至宋初的荆浩、关仝、李成等表现全景式竖式构图的山水画依旧还有一定的生命力，但它的局限性在于这种表现大场景的竖幅山水无法横向展示绵延而雄阔的景致。北宋中后期山水画的较大变化就是将全景式的大山大水横向展

图8-3 北宋 燕文贵 《江山楼
观图》卷（局部）

开，使之手卷化。最早的是太宗到真宗朝的燕文贵以山水长
卷的形式做出了一定的突破，宫观密布其中，所谓"燕家景"
是也，如《江山楼观图》卷（图8-3，日本大阪市立美术馆
藏）就是横向展开北方的全景式大山大水。同样，这些在花鸟
走兽画里也多有体现，以手卷而论，画幅只能延长而难以纵向
加高，迫使画家缩小画中的形象，出现了一系列以"百"字
命名的画卷，以至于精细入微。笔者称此类绘画为"微画"。
如文人画的代表李公麟（1049—1106），他的存世之作《临
韦偃牧放图》卷（图8-4，故宫博物院藏），共画1286匹
马和143人。在花鸟走兽画中，马贲是宫廷画家的代表，他
是宣和年间的画院待诏，其笔下大场面的特点是将百只相同
的动物组合在一起，曾"作《百雁》《百猿》《百马》《百牛》

图8-4 北宋 李公麟 《临韦偃牧放图》卷（局部）

《百羊》《百鹿》图，虽极繁伙，而位置不乱"[6]，突破了立轴花鸟画难以表现大场景的局限。宫廷画家以百计作鸟兽，在徽宗朝相当普遍。据邓椿《画继》载，刘益在宣和年间供御画，"作《莲塘》背风，荷叶百余"，明达皇后阁左廊还有刘益所画《百猿图》，右廊有薛志所画《百鹤图》，两两相对。宫中擅长画大场面花鸟画的名家还有杨祁，"善花竹翎毛，有《百禽》帐"。

[6]〔南宋〕邓椿，《画继》，画史丛书本（一），上海人民美术出版社，1986年版，57—58页。

8.11 问：在北宋以前，董源善画山水，多以江南真山入画而不为奇峭之笔，由其创作的《潇湘图》被视为"南派"山水的开山之作，在当时也创造过不少的长卷吧？

答：是的，但董源的长卷在当时是个别现象，画家追求的是笔墨变化，没有形成总体的创作势潮。

8.12 问：光延长场景，加大气势，还不足以成就《千里江山图》卷，还需要大量的细节描写，就和文学作品一样。

答：就描绘细节而言，《千里江山图》卷来自两个方面：其一是以郭熙为代表的山水画家表现出春季里不同的气候变化，加强了墨笔山水的写实技艺。在郭思整理郭熙的《林泉高致》里，不能空洞地描绘一个季节，必须是具体的、微妙的，而且还要感人，就像郭熙的《早春图》轴画初春时节乍

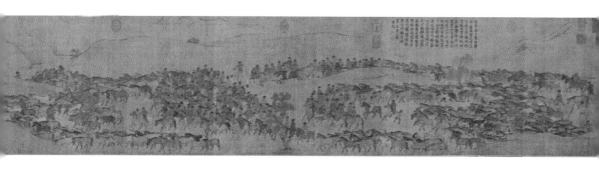

暖还寒的气候景象。这些对王希孟不会没有影响，《千里江山图》卷是有气候"情节"的，所描绘的季节也是很微妙的，系初夏雨霁清晓，人物的活动都是在这个季节的气候和时辰里展开的……

其二是微画细节。该图描写的人物活动是细节中的细节。《千里江山图》卷里有各色人等的活动，都画得很小，但姿态、身份皆可辨识。光取景开阔、画幅加长还不够，还要画出具体细节乃至情节，这些我们在前面专门描述过。我前面所举的画例都是横幅，由于纸绢尺寸的限制，场面加大，就必须练就一手微画人物和景物的手法。北宋微画人物是有历史的。1049年初，宋仁宗敕绘三朝德政之王，待诏高克明受命绘《三朝训鉴图》，图中的"人物才及寸余，宫殿山川，銮舆仪卫咸备焉"。镂版刻印成版画，颁赐大臣及奖赏宗室。破此记录的是太宗、真宗朝的燕文贵，"富商高氏家有文贵画舶船渡海像一本，大不盈尺，舟如叶，人如麦，而樯帆橹棹，指呼奋跃，尽得情状；至于风波浩荡，岛屿相望，蛟蜃杂出，咫尺千里，何其妙也"[7]。据元代汤垕《画鉴》载，在数量上，宋徽宗破了这个记录，其《梦游化城图》中的"人物如半小指，累数千人"。虽说此图细微不及前人，但这是记载中人数最多、场面最宏大的独幅绘画。

[7] 同注[5]，（卷二）。

8.13 问：北宋画坛是否出现过比赛画小人儿？

答：通俗地说，有点儿那个意思，画幅没法增高了，若要显示场面宏大，就必须缩小人物的比例。就点景人物而言，燕文贵创下了"人小如麦"的纪录。过了一百多年，王希孟微画人物的能力超过了燕文贵，笔下的人物比米粒还要小得多（图8-5）。

在这种争相以"微画"献艺的时代，王希孟是不可能回避的，只能是勇当其冲。其《千里江山图》卷中的屋宇、桥梁等

图8-5《千里江山图》卷中的微
画人物与米粒的比例

建筑和舟船乃至细小的人物活动均显示了画家在微画技艺方面
的超强水平，那细小如蚁的设色人物竟能画得姿态自如、衣冠
清晰。在现存的古代绘画中，精微到这样的程度是极少的。可
以看出，小画家在每一个艺术关卡上特别是在量化方面力求超
越前人。

8.14 问：我明白了，这些成了王希孟画《千里江山图》
卷最直接的艺术前缘，产生它的背景与张择端的《清明上河图》
卷是一致的，所以两图在艺术上有许多相通之处。看来在王希
孟之前，已经基本解决了山水画横向的长构图和纵向的景深问
题，还解决了景物、人物的"微画"问题，王希孟面临的艺术
发展是不是设法"量化刷新"？

答：前面我们谈的都是绘画技法问题，宋徽宗解决了王希
孟"未甚工"的毛病，开阔了构图视野。这还不够，王希孟还
需要在绘画语言上有所突破，就是在色彩上解决前人没有解决
的青绿设色的问题，这来自徽宗的"诲谕"和他内心的冲击力。

宋徽宗在艺术上是一个很有使命感的皇帝，他欲求建立皇

家的绘画审美观，必须着力解决宫廷绘画的色彩问题时，那就求取唐人用色之灿烂。在唐代山水画里，尚有发展机能的就是加大青色在画中的比例，形成大青绿山水。王希孟是一个最佳的实践者，第一个实践了宫廷山水画鲜艳富丽、雅致华贵的色彩标准，这就是大青绿山水。

我们讨论的这些话题，大多数涉及社会科学的问题，其实还有一个窗口没有打开，那就是属于自然科学的范畴，即关于该卷的材料问题。检测绘画材料，看看能否提供新的证据。

九

《千里江山图》卷的材料
检测与分析

9.1 问：近几年，博物馆界将科技手段越来越多地运用到文物检测上，从物证的角度对文物进行新的探索。针对《千里江山图》卷的研究，你们有没有做一些尝试性的检测，来检验你们依靠文史知识所做的结论是否得当？或者帮助你们解决一些难题？

答：在古书画鉴定研究中，当建立在文献（图像与文本）基础上的证据材料还不足以形成学术观点时，就应当设法利用科技手段开辟新的证据源。我们在前面曾经讨论过用科技仪器获取证据的例子，例如：采用图像处理软件对模糊印文的色相和饱和度进行技术调整，得出电分图像，就能基本辨识印文"康寿殿宝"，解决了《千里江山图》卷在南宋早中期内府里的一段收藏经历；借用科技仪器检测书画纸绢的材质，分析它与同类作品有无一定的内在联系，研判该图的卷首与蔡题相连的破裂纹路，确信蔡题原来在卷首；采用电分技术辨识漶漫不清的印文，推定印主与该图的关系；利用计算机放大图片的功能，发现古代修裱匠还原蔡题"京"字款破损字是错位的；转用台北故宫博物院对李唐《万壑松风图》轴检测掉青绿色的状况以及故宫博物院藏李唐的两件青绿山水长卷，可探知李唐无心于

图 9-1-1 织物密度分析仪（FX 3250）

青绿山水画。现在我们要使用检测纺织品的仪器观察该图的破损、修补等自然和人为的原因留下的痕迹，来验证、补充我们在前面做出的结论和推论。

9.2 问：如何检测古代书画所使用的纺织品？

答：博物馆检测书画的原则是无损检测，目前主要是检测绢的品质和织法。我们主要用的是一种新型便携式放大 200 倍显微镜（3R-MSA600 型），能够清晰地观察、测量、拍摄图像；还使用了读数显微镜（WYSK-100×）、织物密度分析仪（FX 3250，图 9-1-1）以及织物密度镜（Y511B，图 9-1-2）。这些仪器都是无损检测，但无法检测绢质的老化程度。

图 9-1-2 Y511B 织物密度镜

9.3 问：谁操作这些仪器？

答：在故宫博物院和辽宁省博物馆的支持下，文保科技专家们对徽宗朝的宫绢做了一些检测。主持检测工作的是王允丽女士，她是故宫博物院文保科技部的研究馆员，是学化学出身的，研究古代纺织品长达二十多年。她对工作非常认真严谨，配合她的还有故宫博物院和辽宁省博物馆书画库房的管理人员（图 9-2）。

9.4 问：您参加检测了吗？

答：我全程在场，但不能介入检测，一方面是专业技术的限制，另一方面也是为了避嫌。以下的一切数据都是王允丽女士等整理提供的，由她先进行纺织学方面的分析，然后由我来进行文史分析，也就是对材质的物理变化给予社会学方面的阐释。

9.5 问：仅仅检测王希孟的画恐怕还远远不够，要进行同

图9-2 作者配合文保专家王允丽女士提取《千里江山图》卷的绢质数据

期、前后比较，才能得出结论。

答：是的，我说过《千里江山图》卷是御赐上好的官绢，好到什么程度还不知道，通过仪器检测就能解决这个问题，从中可以窥探到徽宗对王希孟画这张画的重视程度。本次检测的目的是要弄清三个问题：一、《千里江山图》卷画幅的破损程度。二、王希孟用的是不是宋代的绢？三、他用的绢是什么织法？还需要与同期、同类绢进行类比才能得知。[1]

9.6 问：从这些图片上可以看出《千里江山图》卷的底部基本上是横向通条断裂的（图9-3），这主要是因为当初的装裱没有下裱，画心紧接着就是撞边，因此稍有损伤，就

[1] 因为涉及《千里江山图》卷休眠期的原因，只是对卷首做了检测，没有全部打开。等到休眠期满之后，考虑对画面颜料进行无损检测。

图9-3《千里江山图》卷底部的断裂状况

图 9-4-1《千里江山图》卷上部接绢的 情况

图 9-4-2《千里江山图》卷下部接绢的 情况

图 9-5《千里江山图》卷画幅紧贴裱边

会触及画面。

答：宣和裱及其前身就是这种形式。这种形式在宣和裱上依旧可以看到。上下两边由于没有上裱和下裱，直接接触操作者和桌面，容易发生断裂、破损（图 9-4、9-5）。

9.7 问：为什么《千里江山图》卷画面的破损程度比蔡题要轻得多，不都是裱在一起的吗？

答：蔡题用绢跟《千里江山图》卷不是一种织法，比《千里江山图》卷的质地要差，破损得严重，上下两边的绢都已经稀松了。再一个，蔡题在卷首，受损必然是首当其冲。在清代梁清标重裱时，对此不得不作接绢处理。

9.8 问：检测是否加大了蔡题原先在卷首的证据力度？

答：当然。还有一个间接证据要告诉你，与蔡题和《千里

江山图》卷有着共同遭遇的还有《虢国夫人游春图》卷的卷首和前隔水。该图也是短期内过多开卷造成了累累伤痕（图9-6），这种破损在北宋灭亡后则大大减少。

9.9 问：这是怎么知道的？连破损的时间都能测出来？

答：这个不是测出来的，是分析出来的，依据是在金章宗朝完颜璟题写的内签"天水摹张萱虢国夫人游春图"上，几乎没有出现伤痕（图9-7）。同样，在《千里江山图》卷首南宋御府藏印"康寿殿宝"上也不再有横向破损的新伤况，可推知这两幅图的破损时间主要是在徽宗朝。

9.10 问：我明白了，您说过的，那是因为徽宗要解决宫廷画家的设色问题。这两幅设色绘画一幅是创作，一幅是临摹，在徽宗朝一定具有典范作用，年轻画家们反复抓挠，出现了破损的痕迹。到了南宋和金代，对这类设色绘画的热乎劲儿过去了，看的人少了，破损也就少多了。在宋画用绢的问题上，我常常听到专家们谈起双丝绢，似乎这与是不是宋画关系很大？

答：以肉眼加放大镜便可识别《千里江山图》卷是双丝绢，人们在鉴定宋画的时候常以此作为依据。根据目前的研究，晚周帛画和战国楚墓帛画以及稍晚时候的马王堆汉墓帛画，均是画在较细密的单丝织成的绢上。直到五代，

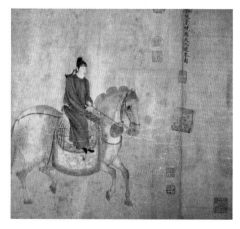

图9-6-1《虢国夫人游春图》前隔水和卷首的破顺纹路是相连的

图9-6-2《虢国夫人游春图》破损纹路放大200倍

图9-7《虢国夫人游春图》中金章宗的题签未破损

才出现了双丝绢。徐邦达先生说过，不要一看到双丝绢就认为是宋代的，其实宋代还有别的绢。宋画用绢有单丝绢和双丝绢两种。双丝绢也不是五代、宋代才有，元代也有所传承，但宋绢较元绢细密一些。因此，不能把它作为是宋画的绝对依据。本次检测共涉及六件徽宗朝的官绢绘画，均为双丝绢、无捻。双丝绢即双经单纬，就是用两股经线、一股纬线编织起来的官绢，每两股之间约有一股丝的空隙。再说更细小的组织结构，每股丝是由许多根细丝组成的，组合的方式有两种：一种是加捻，即拧合成一股丝；另一种是无捻，即无须拧转丝线。

9.11 问：怎么检测绢的密度？

答：绢的密度是质量的重要标准，检测的具体方法就是在仪器帮助下用肉眼数清一厘米内有多少股经纬线，以这个来判定绢的质量差别。以下数据由王允丽女士等检测后统计出来，是测了十几个点得出的数据，最后算出一个平均数。在此基础上，王允丽女士完成了纺织学方面的分析。我们的检测与分析如下：

1. 北宋佚名（一作徽宗）《雪江归棹图》卷（故宫博物院藏），此绢最佳，织造紧密精细整齐。经纬线的细度基本相近，纬线略粗一点。密度均是 50—55 根 / 厘米。经纬线均密 52.5 根 / 厘米（图 9-8）。

2. 宋徽宗的《瑞鹤图》卷（辽宁省博物馆藏）密度也很高，经纬线细度略不同。经线密度 49—53 根 / 厘米，纬线密度 51—55 根 / 厘米。经线均密 51 根 / 厘米，纬线均密 53 根 / 厘米（图 9-9）。

3. 北宋佚名（旧作宋徽宗）《听琴图》轴（故

图 9-8 《雪江归棹图》绢密度

图 9-9 《瑞鹤图》用绢密度

宫博物院藏），绢质密度掉了下来，经线密度为
42—48 根 / 厘米，纬线密度是 34—40 根 / 厘
米。经线均密 45 根 / 厘米，纬线均密 37 根 /
厘米（图 9-10）。

4. 徽宗（一作代笔）《虢国夫人游春图》
卷（辽宁省博物馆藏），纬线双根纱，纬线粗。
磨损严重。经线密度 42—46 根 / 厘米，纬线
密度 41—45 根 / 厘米。经线均密 44 根 / 厘米，
纬线均密 43 根 / 厘米（图 9-11）。

5. 北宋佚名（旧作宋徽宗）《芙蓉锦鸡图》
轴（故宫博物院藏），经纬线的细度不同，纬
线双根纱，织造稀疏。经线密度 41—42 根 /
厘米，纬线密度 34—35 根 / 厘米。经线均
密 41.5 根 / 厘米，纬线均密 34.5 根 / 厘米
（图 9-12）。

6. 李唐《万壑松风图》轴（台北故宫博
物院藏）。可以借鉴的是，台北故宫博物院与
日本东京文化财研究所在 2004 年合作研究宋
绢，他们运用光学摄影技术检验了北宋李唐《万
壑松风图》轴（台北故宫博物院藏）。该图纵
188.7 厘米、横 139.8 厘米。李唐系宣和年间
翰林图画院的待诏，所用画绢固然是宫绢。该图绘于《千里江
山图》卷 11 年之后的 1124 年，体现了北宋末宫廷最后三年
绘画用绢的状况。

王允丽女士等根据台北故宫博物院出版的《李唐万壑松风
图光学检测报告》[2] 里的图片，对《万壑松风图》轴的织法和
密度进行了检测，可以说是对该项目报告的重要补充。其检测
结果如下：

图 9-10《听琴图》绢密度

图 9-11《虢国夫人游春图》绢密度

图 9-12《芙蓉锦鸡图》绢密度

[2] 台北故宫博物院、日本东京
文化财研究所发行，《李唐万壑
松风图光学检测报告》，台北故
宫博物院，2011 年版，正文（图
13）系取自该书 4-16-70。

图9-13《万壑松风图》绢密度

图9-14《千里江山图》卷上的划痕显露出绢的厚度

图9-15《千里江山图》绢密度

该图系纵向三拼绢，是来自密度不同的三匹绢，合为一大轴。

左侧绢横46.7厘米，双经单纬，经纬线的细度基本相同，纬线稍粗。经线密度48—50根／厘米，纬线密度36根／厘米。

中间绢横48厘米，双经单纬，两组经线间的距离比左侧绢稍小。经纬线的细度基本相同，纬线稍粗。经线密度48—50根／厘米，纬线密度34根／厘米。

右侧绢横45厘米，偏向于单经单纬，经纬线的细度基本相同，纬线稍粗。经线密度48—50根／厘米，纬线密度28根／厘米（图9-13）。

7.最后比较王希孟《千里江山图》卷。其上下横向通体破损，程度严重，有过多处明显的补绢修复的痕迹。王希孟用绢的组织结构与织法和徽宗朝的宫廷用绢相同，经纬密度仅次于徽宗《雪江归棹图》卷用绢。王希孟用的是双丝绢，其织法是经线双股，双股并不是并行的，它们之间有一根纬线交叉隔开，纬线是单丝。这是那个时代普遍采用的织法。经纬线的细度基本相同，排列紧密，织造均匀。从破损的划痕里可以窥探到此绢的密度是很高的（图9-14），用数据体现：经线密度是45—51根／厘米，纬线密度是54—60根／厘米（图9-15）。经线均密48根／厘米，纬线均密57根／厘米。

9.12 问：数据太多、太复杂了，能概括一下吗？

答：概括数据必须来自原始数据。为便于比较，我概括了

经纬线的密度等级为三种，最好的宫绢经纬线密度平均都在50 根 / 厘米以上，其次的宫绢是经线均密接近 50 根 / 厘米、纬线均密在 50 根 / 厘米以上，最差的宫绢是经线均密在 45根 / 厘米以下、纬线均密在 43 根 / 厘米以下。总的来说，差的宫绢的经线密度在 41—48 根 / 厘米之间，纬线密度在 34—45 根 / 厘米之间。

9.13 问：这些数据很枯燥，能说明什么问题呢？

答：我们所采集的是新的证据源——物证，通过这些物证，发现了徽宗的一些具体行为，以此判定他在想什么。这些是没有文字记载、也很难记载的。通过这些数据可以探知徽宗自己用的是密度最高也是最好的宫绢，他将稍次的 12 米长的宫绢赐给了王希孟，最次的宫绢给那些代笔者或其他宫廷画家。

9.14 问：我明白了，这意味着徽宗十分看重王希孟的创作，对他的画抱有很大期望！

答：正是这样啊。这证实了我们曾经的推断是对的。

9.15 问：你们检测的这一批宫绢，绝大多数都是设色画。您曾经说过，徽宗正督促着宫廷画家集中人力物力解决设色问题。

答：是的。还有一个意外收获：检测结果为我们区别徽宗传世作品的可靠性提供了物证。当年一批老专家认定的宋徽宗代笔之作多数是正确的，凡是被认为代笔用绢的材料跟宋徽宗用的绢每厘米的经纬线要少 8—10 根丝。《雪江归棹图》卷是否为徽宗真迹，尚有争议，通过比较绢质，该绢是最好的宫绢，徽宗不太可能把这么好的御用绢赐给宫廷画家，因此《雪江归棹图》卷是徽宗真迹不会错。佚名的《听琴图》轴、《芙蓉锦

鸡图》轴、《虢国夫人游春图》卷稀松的绢质，不可能是徽宗的用绢。

从总体上看，李唐《万壑松风图》轴三条绢在织法上与我们在故宫博物院和辽宁省博物馆检测的御用绢不同，其绢质的密度不及《千里江山图》卷，与代笔者用绢差不多，表明徽宗朝宫廷用绢等级的稳定性，一直到李唐作此图的 1124 年，也是这样，更显王希孟所受之宠幸是十分罕见的。

9.16 问：徽宗自己用最好的绘画材料，别人用差一些的，还有例证吗？

答：有的，宋徽宗的《柳鸦芦雁图》卷（上海博物馆藏）是两个人完成的，这在鉴定界基本上是公论，前半段是徽宗画的《柳鸦图》，后半段《芦雁图》是他人之作。据单国霖先生与上海博物馆的纸绢专家们检测《柳鸦芦雁图》卷的结果，在确信两图都是宋纸的前提下，材质各有不同，"二图纸质相近，但细细观察，前纸较白，且纸质细密；后纸较黄，纸质较粗疏，应非同一种纸张。此外，《柳鸦图》中的白头乌墨色黝黑如漆，微泛青光，是使用上等佳墨；而《芦雁图》中的金塘雁和坡地的黑色虽然浓黑，但较为灰暗无光，与上图墨色明显不一致。单从二图的材质分析，显然是在不同时间、使用不同纸张和墨质绘制而成。"[3]（图 9–16）因此，徽宗作画材料优于他人不是孤例。

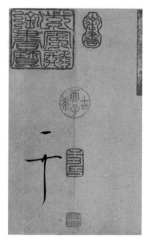

图 9–16《柳鸦芦雁图》卷绘于两种纸上

[3] 单国霖，《赵佶〈柳鸦芦雁图卷〉考》，《开创与典范——北宋的艺术与文化研讨会论文集》，台北故宫博物院，2008 年 7 月版，392 页。

9.17 问：顺便问一下，检测纸与绢有什么不同？

答：检测纸、绢的共性都是要观察它们的颜色、尺幅等。对纺织品的检测主要是看经纬线的组织、密度和织法等，而检测纸张主要是看纤维的类型和细腻的程度以及纸张的纹理。麻、檀、竹、草、芦等材料的出现以及它们的配方比例与时

代有着密切的关系。如东晋王献之的《中秋帖》（故宫博物院藏）被确定为北宋的墨迹，其中一个很重要的依据就是发现纸中的纤维有竹子的成分，纸浆里面掺入竹料始于北宋中期。检测纸张材料的配方，要用生物显微镜检测，只要有芝麻粒大小的纸屑就能解决问题。这属于微损检测。这个是否适于检测古代书画，尚有讨论的空间。此外，观察纸质及墨色可使用 HI-ROXKH-3000 三维视频显微镜，它可以放大到 3000 倍，再高像素的仿真电子印刷品在它的面前都要现出原形，出现印刷的痕迹。

9.18 问：现在用"碳十四"测年技术检测文物年代的事例比较多，为什么不用这个方法检测一下《千里江山图》卷呢？

答：这是许多朋友都爱问的问题。"碳十四"测年技术可以检测大多数有机质和少部分无机质文物，就检测书画而言，目前"碳十四"检测技术还不够精细，用在检测书画不太适宜，目前最精确的检测结果是正负差 20 年，一般是正负差 40 年，差的话就不好说了。即便是能精确到正负差 20 年，这王希孟和《千里江山图》卷一下子就跑到南宋临安高宗朝或北宋哲宗朝去了，再差一点，就跑到南宋孝宗朝或北宋神宗朝去了。还有，"碳十四"测年技术是一种有损检测，至少需要从画上取下一厘米见方的材料烧成灰，然后对灰烬进行检测，这种不可逆的损伤性检测是不能被接受的。那么，我们可以通过《千里江山图》卷用绢的织法与其他徽宗朝的官绢进行比较，也能解决该图用绢大致的年代问题。目前的结论是：该图所用官绢的织法与徽宗朝的其他官绢完全一致，只是密度高于一般官绢，可以推定该图与其他官绢的时代大体相同，均为徽宗朝。

9.19 问：检测一些印泥的颜色和青绿色在《千里江山图》

图9-17《千里江山图》绢上的清宫印泥

图9-18《千里江山图》绢上的南宋印泥

图9-19《千里江山图》卷似"坤卦"的朱文长方印

卷上的附着情况，也是必不可少的内容吧？

答：是这样的，但目前依旧是无损检测印色和颜色，主要是观察色相之间的差异。幅上的双丝绢上染有青绿色，有的印色压在绿色之上（图9-17、9-18）。这些印色的颜色和种类、时代都不一样，其本身就构成了一层层"文化堆积层"，如同考古学的地层学一样。就从印色上看就能判定《千里江山图》卷是有相当年头的早期绘画。可以发现南宋的"康寿殿宝"应当是水蜜印，色泽殆尽。在该印的垂直下方，有一枚长方印，印文由几道竖线组成，暂时难以确定，但印色与"康寿殿宝"十分接近，有待于以后做进一步研究（图9-19）。对比之下，乾隆皇帝"三希堂精鉴玺"的印色系油印，显得鲜亮多了，年头也近嘛。伪造的早期书画上的印色往往没几种，甚至就一两种，却要承担数百年乃至上千年的收藏史，因此这是造假者难以实现的。

我们也顺便查看了修补用绢的材质，比宋绢差得多，至少不是南宋修补的，其上有明末清初梁清标的收藏印，更说明了这个问题。

9.20 问：反方说这幅画有多处修改、涂改的痕迹，特别是青绿设色有问题，青色是后人加上去的，不是在一个时期完成的，说得通吗？

答：比较全图的绘画技艺，该图是在一个时间段里由一个人完成的，主要是看作画的笔法、笔路和习惯性造型等均出自一人之手。画家王希孟尚年轻，其画艺不可能达到炉火纯青的

水平，画中出现一些修改、返工甚至败笔，都是十分自然的事情。如果确信是有两个不同时代的画家分层完成该图，后者是修改、增色，这需要用可透视的仪器检测其下的覆盖层，不能草率定论。当然，这个疑问可以先放在一边备查，待该图休眠期满和条件成熟后，可以考虑是否对它进行透视检测。

9.21 问：如果对绘画材料的检测结果与您根据文献考据其中包括图像考据的结果不一致，怎么办？谁服从谁？

答：物证大于文本证据，这是来自法学的理论根据，即物证大于人证。因为文本证据难免会在传抄中出错，文本的描述也未必都符合事实，就如同证人有可能会作伪证、误证一样，但真正的物证是不会说假话的，这也是我提出要多开辟物证来源的理论依据。我举两个鲜明的物证例子，沈周在《临黄公望〈富春山居图〉》卷（故宫博物院藏）的跋文里自称他的临本是"以意貌之，物远失真，临纸怅然。成化丁

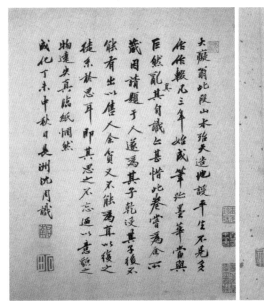

图9-20-1 明 沈周 跋《临黄公望〈富春山居图〉》卷（左图）

图9-20-2 明 董其昌 跋沈周《临黄公望〈富春山居图〉》卷（右图）

图 9-21-1 元　黄公望　《富春山居图》（局部）

图 9-21-2 明　沈周　《临黄公望〈富春山居图〉》卷（局部）

未（1487）中秋日"。沈周说的"以意貌之"婉转地说他背临了《富春山居图》卷。董其昌在跋文里说沈周是"背临长卷"，按理说这是重要的文本依据了（图9-20），古今也相信了差不多400年了，可实证也就是物证就在我们的手里，没有去核对。其实很简单，将沈周本的细节与黄公望的《富春山居图》卷进行比对，不难发现沈周笔下的坡石、枝杈等诸多细节竟然与黄公望的《富春山居图》卷基本一致，这是背临所无法做到的（图9-21）。再者，沈周若要对临黄公望的《富春山居图》卷也是完全有条件的，收藏者那一年就在苏州。董其昌这么说是为了抬高沈周的画艺，没有别的。

9.22 问：看来古人留下的文本材料都不能信以为真，要核实一下才能放心使用。

答：正是如此。还有一个例子更具有典型性，明代张宏在他的《临〈黄公望富春山居图〉卷》尾部落款时写道："己丑（1649）秋日特买舟游荆溪，得遇于吴氏亦政堂中，把玩之际炫目醉心，不揣笔拙漫摹一通，识者自不免效颦之诮也。张宏并识。"（图9-22）

9.23 问：我知道吴洪裕是在顺治七年（1650）火殉了黄

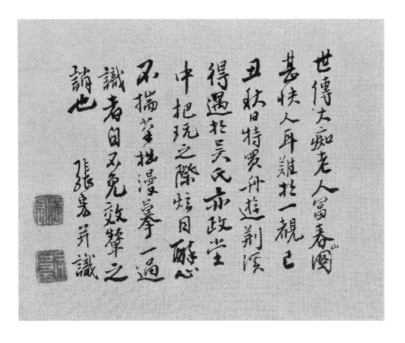

图9-22 明 张宏 题沈周《临黄公望〈富春山居图〉》卷

公望《富春山居图》卷，被他的从子吴静庵救下了残本，但前面被烧掉了一尺多，其后的一小段《剩山图》也与后面的《富春山居图》卷分开了，这意味着张宏的这个本子很珍贵，属于地道的"火前本"啊！

答：问题是物证揭露了张宏说的是假话。你看，如果他是在1649年临了《富春山居图》卷，那他应该把最开头被烧掉的那一尺多画出来呀，可是压根儿没有。他的本子是《剩山图》（浙江省博物馆藏）加《富春山居图》（台北故宫博物院藏）。显然他赶到宜兴去临这幅画的时候，该图已经历过火殉了，书画商吴其贞应吴家后人之请刚刚修好了《剩山图》和《富春山居图》，他临的是这个！（图9-23）

9.24 问：他为什么要说假话？

答：利益，商业利益！这样张宏在售出这张画的时候，就可以"火前本"来抬高身价。

图 9-23-1 明　沈周 《临黄公望〈富春山居图〉》卷（卷首）

图 9-23-2 明　张宏 临《黄公望〈富春山居图〉》卷（卷首）

9.25 问：我不理解，张宏是明末出了名的廉臣，品性很高，他在荆州（今属湖北）当知府的时候，紧关宅门，拒收礼物，人称"闭门张"，他还能干出这样的欺人之事吗？

答：据浙江大学副教授赵晶博士的查询，明代初年还有一个张宏，他在宣德五年（1430）任职荆州知府，此明末画家张宏乃非明初清官张宏也，两个张宏相差两百多年。这个画家张宏说的话有猫腻，显然他是在作伪证呢！您看到物证的作用了吧？

这两个例子深刻地说明物证比文字记录要可靠得多。如果检测结果有悖于以前的结论，那要看具体情况。

9.26 问：如果说检测官绢的结果是元代流行的织法，怎么处理这个结果？

答：那就是一个关乎古代艺术史整体性的问题，且十分严

重。不仅仅是王希孟和《千里江山图》卷的时代问题了，那就要改写艺术史了。如果真是这样的话，在图像、文本等方面都会露出一些马脚，证据都是互有关联的，不会孤立存在的，因此你说的这个结果是不可能出现的。万一是这样的话，那就要看看古代纺织史的标本有没有问题，必须结合几个专业的学者进行"会诊"。

再说局部性的问题，如果经过检测，蔡题的破损纹路与画幅卷尾是相连的，那就要老老实实地退回去改错，决不能为了叙事思路的完美而无视不利证据的存在。因此做学术研究，不能先设定一个结论，然后去找证据，看到适合自己结论的就采用，看到不适合的就以"伪证"之名踢开或假装不知。应该多一些假设，尽一切可能多找一些证据，看看形成的证据链指向哪里，逐项减去缺乏证据的假设，看剩下的一个假设与证据链是否能接上。如果接不上，那当初所有的假设都不存在，就应该顺着这条证据链找到其指向的结论。在研究中，当得出结论之后，你一定要把不能解释的证据甚至不利于你的证据摆出来，不要怕扫兴，看看能不能解释，不能解释的话，可以待考。

9.27 问：那您对《千里江山图》卷的研究，有没有不能解释的证据？特别是材料证据？

答：怎么没有呢？就在该图靠近中部的上段，出现十几厘米长的划伤，那是怎么产生的？是什么时候发生的？是哪一类人弄的？如果能弄清楚这个非常醒目的痕迹，对了解该图的收藏史是有一定价值的。还有，该图属于重彩绘画，颜色是一层一层堆积上的，颜色下面有些什么物象还不完全清楚，更重要的是，我们没有对画中的石青石绿进行检测，尚不知它们的产地，这是要借助一定的仪器才能解决的问题。但这些对认知王希孟和《千里江山图》卷是一些枝节问题，暂时没有弄明白的

话并不影响对全局的把握。我也确信，画中还会有许多物证，只是没有被认识到而已。因此说，人们认识事物不可能一步到位，需要有一个逐步、反复和积累的过程。徐邦达先生晚年积累了许多材料，时时更正或补充过去的结论。老人家一生抱着的是对历史负责任的态度。

9.28 问：根据上述检测获得的一些物证，您能认识到什么呢？

答：我总是希望从若干个相关的细节作微观切入，去发现宏观的物质世界和博大的精神世界，如古代艺术史的一段发展进程，甚至某段历史的一个部分。我相信历史就隐藏在细节里，没有细节，就没有鲜活的历史。当然，这必须与文本、图像的考据结合起来，不能生拉硬拽。就我们所掌握的这些物证，如一系列宫绢的材质和门幅、伤况、题记的破损处等，验证了徽宗朝的一段艺术史：赵佶曾刻意要求御用画家们努力模仿、研习前朝宫廷绘画的设色技艺，解决当时宫廷绘画缺色的问题。更细一些的探究是：在重彩设色上，北宋早中期的宫廷绘画已乏善可陈，徽宗要求画家们师法晋唐画家的用色极可能是受到北宋文学界欧阳修、梅尧臣等文人学士引发古文运动的影响，如画家们摹制了东晋顾恺之的《洛神赋图》卷、唐代张萱的《虢国夫人游春图》卷和《捣练图》卷等。所谓隋代展子虔《游春图》卷（故宫博物院藏）也是在这个师法晋唐设色的风潮中留下的摹本，傅熹年先生的结论是："根据《游春图》的底本在唐时即已存在的事实，根据画中出现的晚唐至北宋的服饰和建筑特点，考虑到唐宋时代大规模传摹复制古画的情况和北宋时人对复制品的习惯看法，我认为《游春图》是北宋的复制品，也可能就是徽宗画院的复制品。"[4] 这个结论是非常有价值的，《游春图》卷极可能是临摹于政和年间（1111—1118），依据

[4] 傅熹年，《关于展子虔〈游春图〉年代的探讨》，《傅熹年书画鉴定集》，郑州：河南美术出版社，1999年版，31页。

是幅上左侧有"政和"（朱文）骑缝章，这是该图最早的收藏印。在政和之后涌现出这么多各画科的设色画，恐怕还有许多，可见徽宗为了强调设色观念，特别是要开创大青绿山水的绘画语言，要求通过师法晋唐名家来增加宫廷绘画的色彩亮度和丰富程度，以完成"丰亨豫大"的设色观念。

有意味的是，当时有不少年轻的宫廷画家在积极遵从徽宗的旨意，研习绘画设色，这个痕迹迄今还依稀可见。除了在《千里江山图》卷上可以看到反复开卷造成的伤况外，佚名的摹张萱《虢国夫人游春图》卷和《捣练图》卷（美国波士顿美术馆藏）的卷首也是如此。需要强调的是，这个时段的宫绢多被用来绘制设色浓重的长卷，这无疑是这个时期宫廷绘画的特殊记忆，也证实了徽宗悉心组织画家集中解决宫廷绘画设色的历史经过。在这时间段里，下架的宫绢大多是这个尺寸，即门幅51厘米（正负差2厘米左右）。这些集中用于设色的宫绢，其织法基本相同，只是密度不同，虽有等级之差，但门幅十分相近，仅有2厘米左右的差异，门幅与《千里江山图》卷相当。它们突然在这个时段频繁登上宫廷画坛，必定与徽宗"丰亨豫大"的审美观有关。可以推测，徽宗在政和年间初，大大加宽织机，这些都是为了实践"丰亨豫大"审美观的需要。

9.29 问：您所获得的这些证据大多属于自然科学的范畴，运用在艺术史的研究中，会是一种创新吗？

答：其实在国内外用这种方法研究古代书画已经持续多年了，积累了不少经验，但没有形成大的风气。将自然科学与社会科学结合起来探索古代文物是发展的大趋势，其结合点则是以社会科学的研究成果阐释研究对象中出现的属于自然科学的现象，后者往往会倒逼前者对此作出新的探索，特别是在法学中最受重视的物证会形成新的证据源，在书画鉴定研究中发挥

出应有的作用。我们对话中的多个例证都在力图说明这个道理。

对《千里江山图》卷的研究，在各级领导及同行们的支持下，我想做一个尝试：将文理科打通，甚至请司法系统的专家介入，从多个角度客观分析藏品，互校结论，尽可能靠近九百多年前的事实真相。汇总故宫文保科技部和辽宁省博物馆等对《千里江山图》卷及其相关藏品的材质检测报告，以及台北故宫博物院联合日本东京文化财研究所对李唐《万壑松风图》轴的材质检测出版物，均没有发现我们对《千里江山图》卷及其相关藏品所作的文史分析有相抵牾的地方。以上检测结果起到了积极的验证作用，更重要的是它们给我们提供了新的证据，也就是物证，使我们过去疑惑的问题进一步明朗化了。

9.30 问：那你们怎么对待那些不同意见？

答：我们当然允许对这件作品提出不同的意见，包括怀疑的观点甚至相反的意见，特别需要强调的是：必须在有科学依据的前提下进行探论，才有一定的学术性和严肃性。国家倡导的文化自信，是一个民族尊严的具体体现，这个尊严就是她的历史文化是真实可信的，大到历史时代，小到文本图像，经过科学的考据，多是可以触摸的历史。你可以不理解，但不要轻易否定。

十

《千里江山图》卷的艺术影响

10.1 问：古画研究的最后一项，往往是探寻该图的艺术影响。是不是可以建立一个研究思路，即通过对鉴藏史的研究，扩展对藏品影响的研究，也就是顺着藏品的足迹找它们的影响路线、范围和受影响的画家及其作品？

答：研究鉴藏史，在某种程度上也是在研究该藏品的影响史。当然啦，绘画影响有两种，一种是直接的，常常被人论起，留下许多文字材料，如"元四家""明四家""四僧"和"四王"的艺术，不断对后世产生影响，一代代画家都学他们，并留下了作画者和旁观者的文字记录。还有一种就是潜在的影响，你找不到后人直接学他的记录，但可以看到类似的画风和画法在延续。《千里江山图》卷就属于后一种。这意味着大青绿画法不完全是王希孟的"专利"，而是这个时代一批宫廷画家特别是宋徽宗的追求。王希孟是其中最重要的代表画家，并且他的作品被保存了下来。但是在谈《千里江山图》对后世的艺术影响之前，我还要再高看他一眼：他在宋徽宗的"诲谕"之下，完成了青绿山水画的设色系统，形成了超长卷山水画的布局规律，特别是他成功地大量使用了石青。

[1]〔北宋〕李昉,《太平广记》（卷二一二），民国景明嘉靖谈恺刻本（中国基本古籍库电子版），页932。

[2] 同注[1]。

[3]〔唐〕张彦远,《历代名画记》（卷九），《画史丛书》（一），上海人民美术出版社，1986年版，110页。

[4]〔北宋〕赵佶主持，佚名撰，《宣和画谱》（卷一〇），《画史丛书》（二），上海人民美术出版社，1986年版，100页。

10.2 问：青绿山水不是唐代就有了吗？

答：不对，唐代还形不成具有完整意义的青绿山水。

10.3 问：难道在王希孟之前就没有人画过青绿山水？

答：这个故事既遥远又很近。遗憾的是，我们所阅读的晋唐绘画史，有相当一部分是古人留给我们失真了的伪史。自明人起，论及青绿山水都要从南梁张僧繇、唐代杨昇论起。明代有一些张僧繇青绿山水的赝品，其实张氏只是擅长画佛教人物和"凹凸花"，自北宋《宣和画谱》上溯到南朝所有的文献，无一句论及或著录张僧繇的山水画，更不用说青绿山水了。唐代杨昇的所谓青绿山水也是明人捏造出来的，旧传唐代李思训、李昭道的山水画是青绿山水，其实未必真实。李昉等编《太平广记》仅以"繁巧"[1]评定李家父子的山水画，《旧唐书》、唐代朱景玄《唐朝名画评》以及张彦远《历代名画记》等对这对父子的山水画却无一字论及用色，有的只谈到唐明皇召李思训画大同殿壁兼掩障，有"夜闻水声"[2]之感，只说李思训"其画山水树石，笔格遒劲，湍濑潺湲，云霞缥缈，时睹神仙之事，窅然岩岭之幽"[3]，无一笔论及青绿用色。北宋《宣和画谱》[4]

图10-1 东晋 顾恺之 《洛神赋图》卷（宋摹本，局部）

卷十抄录了朱景玄之说，并称之为"著色山水"。如梁勇研究，当时还没有明确的"青绿山水"的概念，青绿的概念是在元代形成的[5]。唐以前曾出现青绿画山的端倪，如敦煌莫高窟西魏285窟主室南壁《五百强盗成佛图》、西魏249窟西壁龛顶北侧《飞天图》等山水背景大量出现了上青下绿的群山，东晋顾恺之（宋摹本）《洛神赋图》卷里的山石林木背景均染以绿色（图10-1），这种用色手法十分普遍且延续到今。北朝壁画上的青绿山水对卷轴画形成了一定的影响，如隋代展子虔（北宋临）《游春图》卷上隐隐染有一抹石青。到了唐代，在莫高窟盛唐103窟南壁《经变图》上的山水背景，主要是以绿色为背景，只有少量的花青渲染远山。根据唐代敦煌壁画的山水背景用色，"大小李将军"山水画的色调应该趋于黄绿色，也许会使用一点点青色，不会出现大量的青绿重彩（图10-2）。到了五代的莫高窟壁画就剩下一点痕迹了，如61窟中的山水背景（图10-3），

[5] 详见中国艺术研究院2017届梁勇博士论文《元代青绿山水的考察与辨伪》。

图10-2 敦煌103窟南壁西侧盛唐《幻城喻品图》

图10-3 敦煌61窟西壁北侧五代《五台山图》

青色几乎成了群山的外轮廓线。一直到北宋中后期，渐渐出现小青绿山水，如王诜的《梦游瀛山图》卷等。大青绿山水的开山之作就是王希孟在徽宗诲谕下完成的《千里江山图》卷。画家在卷轴画中大量使用石青，几乎可与石绿相对，形成青绿山水。这类设色浓重的山水画可称为大青绿山水（类同工笔重彩画），至今尚存。

10.4 问：您的意思是青绿山水画是青色发展的历史？

答：从色彩的角度上说是这样。"青"在古汉语里指代两种颜色，其一是指偏黑的颜色，如"青丝""青衣"等，其二是指蓝色，原指靛青，比蓼蓝的颜色要深。青绿山水的"青"，是指后一种。从晋唐到北宋末的设色山水，可以看到六朝壁画里山顶上的几抹青色，到后来渐渐萎缩成轮廓线，再到北宋中期晕化成淡淡的花青敷染，一直在努力表现大自然的宏观景象，布局不断延长，细节不断深入，但在设色上不敢触及冷色系统的核心——蓝色，始终没有发挥出蓝色本身所具有的自然魅力和视觉冲动。这有点像西方古典油画，长期不愿意触及蓝色。徽宗教出来的王希孟画出《千里江山图》卷，大胆使用青色并与绿色相和谐，无疑是中国山水画史上的一次设色革命！

10.5 问：要是从色彩学上说青绿山水，有依据吗？

答：青绿搭配，虽然是古代传统的敷彩法，但十分符合现代色彩学的原理。根据范文东编著《色彩搭配原理与技巧》一书所总结的配色原理，在色相环中，角度为 0° 或接近的配色，称为"同一色相配色"，除了浓淡之外，色相没有明显变化；角度为 22.5° 的两色间，色相差为 1 的配色，称为"邻近色相配色"；角度为 45° 的两色间，色相差为 2 的配色，称为"类似色调配色"；角度为 67.5°—112.5°，色相差为 6—7 的配色，

称为"对照色相配色";角度为180°左右,色相差为8的配色,称为"补色色相配色"。由此看来,青绿设色接近"类似色调配色",色相差为2到3之间的配色,色彩层次变化丰富且协调。正如该书所概括的那样:"类似色调配色即将色调图中相邻或接近的两个或两个以上色调搭配在一起的配色(图10-4)。类似色调配色的特征在于色调与色调之间有微妙的差异,较同一色调有变化,不会产生呆滞感。将深色调和暗色调搭配在一起,能产生一种既深又暗的昏暗之感,鲜艳色调和强烈色调再加明亮色调,便能产生鲜艳活泼的色彩印象。"

图10-4 色相环 取自范文东编著《色彩搭配原理与技巧》

10.6 问:王希孟是怎么具体"调配"青绿颜色的?

答:王希孟笔下的青绿二色交替使用,通常山脚用石绿,半山腰往上用石青,在画面里出现并存关系(图10-5)。画家并非一味青绿到底,在未染青绿之处留出绢的底色,以显透气和空灵,在其卜略作皴擦,露出受郭熙卷云皴、鬼脸皴影响的手法,只是柔细一些(图10-6)。

图10-5 王希孟从大自然里概括出的青绿色和黄色坡脚

10.7 问:怎么偏偏就是这个少年完成了山水画史上这么重要的里程碑呢?

答:除了徽宗对他的青睐之外,王

图10-6《千里江山图》卷中的皴法

希孟正赶上了当时绘画材料的突破性发展，如批量下机门幅近两尺的细密长绢，还有就是大量出现矿物质颜料石青。在唐以前的敦煌壁画上出现了一些用青金石研制出来的矿物质颜料，类似石青这样的颜色。唐五代就很少用了，大量使用青色，不完全是审美观念上的变化，还需要材料保障。

10.8 问：北宋使用的石青、石绿是从哪里来的？

答：我在北宋的文献里查阅到青金石的唯一产地是淄州（今山东省淄博市淄川区）梓桐山石门涧，那里的青金石在北宋初期以前被发现，范仲淹曾用这种彩石制砚。在宋代高似孙的《砚笺》卷三里有所记录：

> 淄川石门涧石青黑相错如杂铜屑，理极细密，
> 范文正公居长白山以为砚；发墨类歙石久则裂（类
> 苑）……青金石青黑相参，点如铜屑，细密不坚，
> 叩无声（唐录）。

现今还可以看到一些残石，用于制砚，这里是不是北宋生产石青颜料的基地，待考。但可以逆推的是，在南宋与金国保持榷场贸易期间，南宋绘画上尚能见到石青的颜色。1234年金亡后，紧张的宋元边境停止了边贸，在南宋的画上很少有石青的颜色，说明当时这种颜料的主产地有可能在北方。

10.9 问：不能不说王希孟的《千里江山图》卷是中国古代山水画史在北宋末期的一个高峰，那就先谈谈它在北宋末宣和朝的绘画影响。

答：谈艺术影响是要划定范围的，就它在古代的艺术影响而言，至少我们要知道这张画在哪儿待过、有什么人看过，

然后一站一站往前走。这就是它的艺术影响的范围。根据前文的研究，《千里江山图》卷流经的路线主要是北宋末宫廷画坛、南宋内府、金国官家、元朝僧界、明末清初北方官家、清内府等。

10.10 问：王希孟和《千里江山图》卷在古代山水画坛到底有多大影响？

答：就他在北宋末年的影响，我们在前面已经说过了一些，如依照前文的考证和画面伤况来看，该图画完后有不少画家反复翻阅过，弄得相当破了，问题是王希孟不久就不在世了，言传身教的作用失去了，对他们的影响是有限的。当时在北宋内廷出现了一系列青绿山水画的长卷和巨制（相信还有一些此类绘画遗失了），如李唐的两幅高头大卷《长夏江寺图》和《江山小景图》设色以及作于1124年的《万壑松风图》轴均为大青绿山水。值得进一步研究的是传为赵伯驹的《江山秋色图》卷（故宫博物院藏），该图也是一幅高头大卷，作于北宋末或两宋之交，以此图的画风和所绘地域而论，是绘北方之景，其景致不及《千里江山图》卷绵长远阔，在布局上受到王希孟的一些影响，但青绿技法较王希孟要丰富且成熟一些。看得出，画家也是想努力超越他的前人，其绘制时代当在王希孟之后的宣和年间。赵伯驹南渡时尚年幼，鉴定界早已否定《江山秋色图》卷出自赵伯驹之手，相信当时会有一批类似的青绿山水画问世。

10.11 问：我们好像只关注"画对画"的影响，会不会出现"画对物"的影响呢？比如说《千里江山图》卷会不会影响到其他造型艺术里的山水形象？

答：你这一问提醒我了，中国社会科学院文学研究所的

[6] 扬之水，《北宋卤簿钟上的"千里江山图"》，刊于上海《文汇报》，2017年10月27日。

研究员扬之水女士写过一篇文章《北宋卤簿钟上的"千里江山图"》[6]，她是专门研究古代物质文化的学者。这口大钟现藏在辽宁省博物馆，钟高1.84米，顶部由二龙戏珠形成钟钮，外壁极富装饰性，自上而下环绕着五层浮雕装饰图案带。第一、二、三层是皇帝出行时用的卤簿仪仗队伍，大钟的文物名称就得名于此，叫"卤簿钟"（图10-7）。第四层是山水，亦被称作"千里江山图"。第五层由八个波曲段构成了钟脚，间隔中出现了方位神和诸多仙人。

10.12 问：画上的造型怎么转化到卤簿钟上的装饰带上？

答：可以推定，卤簿钟上的装饰带主要来自两幅长卷：其一是《大驾卤簿图》卷，已佚，有元人曾巽生的临本传世（中国国家博物馆藏）；其二是王希孟的《千里江山图》卷。两卷宫廷绘画上的造型均转化到卤簿钟的装饰带上。宫廷画家涉足工匠之事是本分，如南宋朝廷每年都要宫廷画家在夏日到来之前画一批扇面，然后由扇作工匠制成纨扇。制作这口大钟的装饰带的程序应该是：先由宫廷画家根据作品或画稿设计成装饰带，其尺寸能够与大钟外壁合围，接着由画家或范工将它刻绘在模子上，阴刻会铸成阳刻的效果，物象的方向也会左右相反（卤簿钟就是用阴刻的方式），然后将模子合在一起，按照一定的程序将铜水浇灌进去，凝固后除去模范，就是一口铜钟了。

10.13 问：我想了解这口卤簿钟是怎么被确定为是北宋铸造的？

答：这很重要，这决定了谁影响谁的问题。据傅熹年先生《宋赵佶〈瑞鹤图〉和它所表现的北宋汴梁城正德门》考证，第三层卤簿仪仗里有一座"凹"形城楼，下有五道门，这是宋代唯一一座这种样式的城门，它是皇宫的正门正德门，改变了

图10-7 北宋末卤簿钟

以往三个门道的正门格局。这是蔡京于政和八年（1118）之前建议营造的，属于北宋末年的代表性建筑[7]。这座建筑一直在金元之际还保留着，在元初佚名《赵遹泸南平夷图》卷（美国纳尔逊－阿特金斯博物馆藏）里就画有这座城门。不光是建筑有北宋末年的特性，图案中的卤簿仪仗的样式和规矩也完全是宋代的规矩（图10-8）。

[7] 傅熹年，《傅熹年书画鉴定集》，郑州：河南美术出版社1999年版，55页。

10.14 问：可以确定铸造这口大钟的年代是在1118年之前，如果两者之间有影响的话，那应该是《千里江山图》卷影响卤簿钟的山水图案了。怎么去看这个影响？

答：王希孟《千里江山图》卷的布局映现在卤簿钟上的"千里江山"图案里：群山绵延，循环往复。设计者也未刻意画云，确有无尽之感。与《千里江山图》卷的构图一样，图案里的"千里江山"天际高旷，留出大片天空，前后布局也有纵深感，绵延的山势和各种帽状山形与王希孟笔下的景致多有相近之处，且山山相连。近景有一条蜿蜒小路，几乎贯穿全图，路遇山谷和溪流，沿途相继刻铸有大树、挑着酒旗的酒肆、茅屋、小亭、泊舟、草桥，点景人物中有行人赶着毛驴过桥、挑夫、荷锄农人等，恰巧与《千里江山图》的方向是相反的，说明是对临自该图，是翻铸后的效果。这些细节上的相同不会是巧合，而是卤簿钟的设计者得知朝廷和蔡京对王希孟《千里江山图》卷的态度，有意识地从中获取一些因素（图10-9）。大概是出于设计的需要，图案上没有出现湖水浩渺之景，这些在第五条装饰带出现了，八个曲波段的水浪里分别铸有青龙、白虎、朱雀、玄武以及仙人，他们都在踏浪行进（图10-10）。

10.15 问：是的，两者的确有共通之处。我读到扬之水的这篇文章了，她说："如果这一推论可以成立，那么与王希孟

图10-8 卤簿钟上出现的宫廷仪仗和1118年后建造的正德门（拓片）

图10-9-1 卤簿钟外壁装饰带上的山水（局部）

图10-9-2 卤簿钟拓片（局部）

图10-10 卤簿钟钟脚装饰带拓片

[8] 一作四月一日，作者注。

的《千里江山图》正可互证。王希孟《千里江山图》是宋代青绿山水之唯一，卤簿钟上如此气势的'千里江山图'也是铜钟纹饰之唯一，两件不同材质的作品，却有诸多偶然的关联——徽宗与蔡京，政和三年（《千里江山图》隔水黄绫蔡京题识起首即云'政和三年闰四月八日赐'）[8] 与政和八年，相关的人物以及耐人寻味的时间节点，似可以构成前后相衔接的两段历史叙事而成为画作与铜钟共同的背景，共同的政治寓意或也隐然其中。"

答：扬之水女士说得相当到位了，我觉得卤簿钟的"千里江山"图案主要是政治含意，不会有什么文学色彩。这座皇家使用的铜钟上的山水图案，象征着江山永固。

10.16 问：这还可以证实另外一个事实，您曾推定说《千里江山图》卷首在北宋末已经破损得相当严重了，一定是展看的人很多。这下可以得到验证了，此图都被拿去作铸钟的图案参考了，在铸钟作坊里，也一定有许多人接触过这幅图。

答：是的，这仅仅是查出来接触到《千里江山图》卷的一部分人，还会有其他年轻画家去翻阅、参考该图。在这个图案里，还印证着另外一个关于王希孟的信息。你能确信这个图案与王希孟有多大关系？

10.17 问：这个图案受到《千里江山图》卷造型和构图的影响，但绝不是王希孟直接留下的痕迹。

答：是的，大钟的山水图案造型太粗糙，赶不上大驾卤簿里精细的人物和车马，那应该是另一批宫廷画家设计的，不可能是铸钟匠的杰作。设计这口皇家大钟的外壁图案，出现了蔡京藏品的图像，至少可以说明宰相蔡京掌控了制作卤簿钟的外壁装饰，《千里江山图》卷当时就在他的手里，他要让该图发挥作用。如果王希孟在世，照理说蔡京肯定会责令他将"千里江山"复现在这个环形山水装饰带，那一定要比这个工细得多了，会有许多耐看的细节。图案上面没有出现王希孟的线迹特性，孤立地看，可以确信王希孟没有直接参与设计山水装饰带的事情。联系我们在前面通过蔡京题文透露的信息分析出他有身体不豫的迹象，五年后的1118年，王希孟很可能已经不在人世了。蔡京不得不改派他人以《千里江山图》卷为参考样本，完成设计卤簿钟山水装饰带的差事。

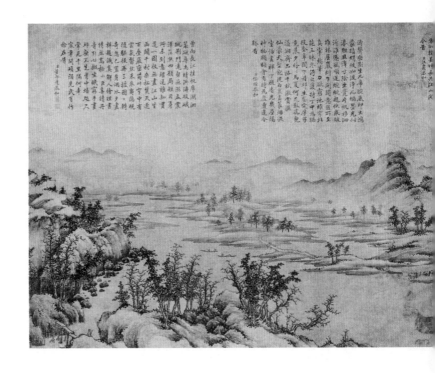

10.18 问：我们在前面专门讨论了王希孟《千里江山图》卷的鉴藏问题，现在我们是往南宋走还是往北方的金国走？

答：你的意思是这涉及《千里江山图》卷首前的大方印到底是不是南宋内府的？还有争议，在某种程度上，艺术影响与鉴藏史还可以进行互校或反证。如果那方收藏印是"康寿殿宝"，那它就入藏过南宋内府；印文要真的是"嘉禧殿宝"，那它就直接去了北方金国，入元就进元内府了。这就要看看南宋有没有受到该图的影响。

10.19 问：如果说《千里江山图》在南宋待了半个世纪左右，它对南宋绘画不可能没有影响。

答：这个影响不是抽象的，应该是具体的，它包括构图和用色。原属北方的全景式大山大水的超长构图随着《千里江山图》卷等一批北宋山水画南渡到临安，扩展到画江南的山水画

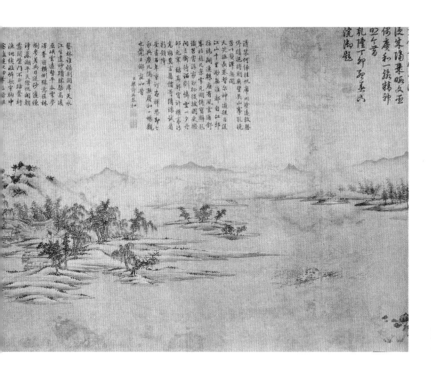

图 10-11 南宋 江参 《千里江山图》卷（局部）

中。南宋的确出现一大批山水画超长卷，绝不会是偶然的，应该说，超长卷与"截景"和"一角""半边"式的构图在南宋山水画坛各执牛耳。

南宋画坛随之流行绘制超长山水画卷，被称为"无尽景"和"万里图"的山水画长卷越来越多，除了两宋之交（传为赵伯驹）的《江山秋色图》卷，还有许多墨笔超长卷。如南宋初的江参曾作过"《江居图》一卷，作无尽景"，被刘季高寄给了宇文湖州季蒙；[9] 江参的《千里江山图》卷（图 10-11），长达 546.5 厘米；赵黻的《长江万里图》卷（图 10-12）达 992.5 厘米；佚名（传为李公麟）的《蜀川图》卷（东京国立博物馆藏）达 399.4 厘米。在南宋题画诗和著录书中还可以查阅到更多的超长山水画卷。如南宋早中期诗人黄大受曾赋诗《江行万里图》[10]，据其诗句，可知该图从长江入海口画到金陵钟山和雨花台、武昌楼、洞庭湖等；又如南宋陈著《题钱静

[9]〔南宋〕邓椿，《画继》（卷三），《画史丛书》（一），上海人民美术出版社，1986 年版，22 页。

[10]〔南宋〕黄大受，《露香拾稿》，见《两宋名贤小集》，《清文渊阁四库全书》（中国基本古籍库电子版），1328 页。

图 10-12 南宋 赵芾 《长江万里图》卷

[11]〔南宋〕陈著,《本堂集》(卷二四),《清文渊阁四库全书》(中国基本古籍库电子版),102页。

[12] 同注 [9],18页。

[13]〔南宋〕孙绍远,《声画集》(卷四),《清文渊阁四库全书》(中国基本古籍库电子版),52页。

观〈江山万里图〉〉有"宇宙本来宽,景物常满目"[11]之句,想必画幅不会短;还有两宋之交的沣州通判任谊曾作《南北江山图》《平芜千里图》等;[12]再如赵宜兴的《万里江山图》。[13]在南宋画无尽景最多、最长的莫过于夏圭,如"夏圭《溪山无尽图》,匹纸所画,其长四丈有咫……盖禹玉剧迹也"[14]。还有"夏禹玉《山水》长卷,高二尺余,其长五丈有奇,绢本浅绛色"[15]及夏圭《长江万里图》卷(已轶),他还以"千岩万壑"

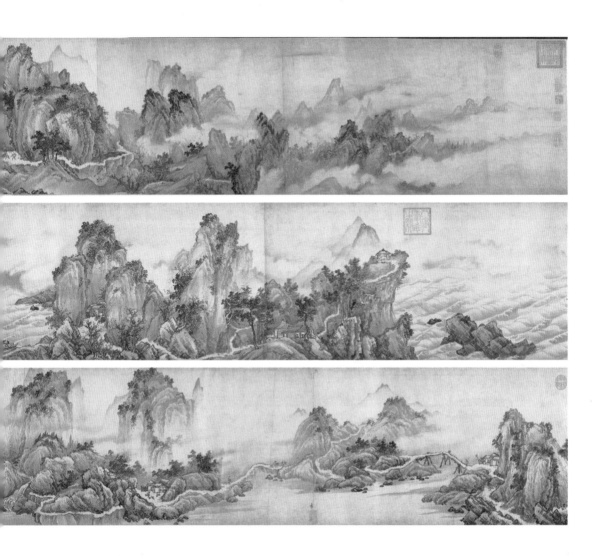

为题作画。从这些画目的名称来看，其体量和气势非同一般。今台北故宫博物院藏有他的长卷《溪山清远图》卷（图10-13，绢本墨笔，纵46.5厘米、横889.1厘米），可见一斑。此前的江南，很少出现场面宏大的山水画超长卷，这种在绘画中追求大视野效果的墨笔山水长卷，在布局上与当时就在临安的王希孟《千里江山图》卷一类的画作有一定的关系。

[14]〔明〕张丑，《清河书画舫》（卷一〇下），《清文渊阁四库全书》（中国基本古籍库电子版），337页。

[15]〔明〕张丑，《真迹日录》（卷二），《清文渊阁四库全书》（中国基本古籍库电子版），17页。

图 10-13 南宋 夏圭（传）《溪山清远图》卷

　　10.20 问：在美术史教科书里，都说南宋山水画坛大量出现了局部构图和小幅绘画，如李唐的"截景山水"和马远、夏圭的"一角""半边"式的构图样式，没有注意还出现了这么多山水画超长卷。我想，这符合山水画构图发展和变化的一般规律，即从五代北宋初的取景于山体到北宋后期扩展到取景于

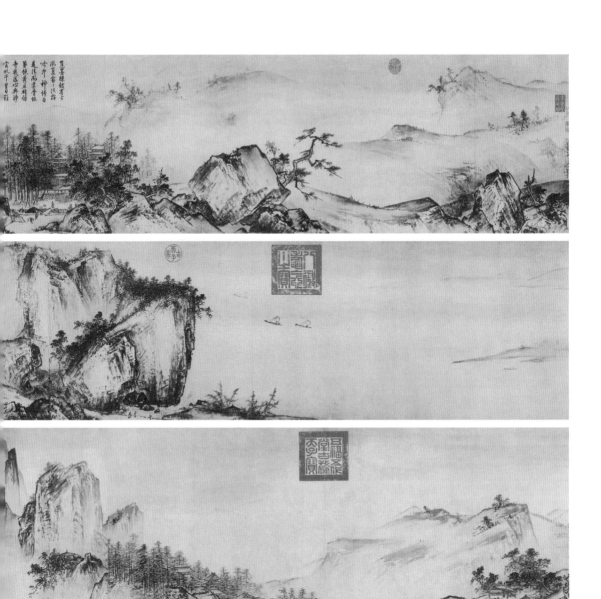

群山，在南宋，并立同行。

　　答：是的，过去不太关注南宋山水画坛出现的许多"无尽景"和"万里图"。在王希孟之后，出现了许多以"千里""万里""无尽"为题的山水长卷，不是偶然的，这来自前人的范例。这并不是王希孟的新创，在早些年，只有驸马都尉王诜画了

一幅《千里江山图》，被著录在《宣和画谱》卷十二《山水三》里，王希孟这幅图的画名受到了影响。这就是我在开头说的研究该图的画名要在基本掌握了宋代山水画的发展脉络之后，才能说清楚。

10.21 问：青绿山水在南宋有多少发展？

答：在设色上，南宋出现了许多青绿山水，设色浓丽厚重，特别是开始大量使用石青。要知道，在此之前的青绿山水用石青是极少的，以至于没有"青绿山水"这个词儿，因此不可低估王希孟青绿设色在南宋的影响。《千里江山图》卷在南宋初期宫里的范本作用使青绿山水画并未绝脉，并出现了一些具有写意画特性的笔法，如赵伯骕《万松金阙图》卷，还有一批佚

图 10-14　南宋　佚名　《仙山楼阁图》页

名之作如《宫苑图》卷、《九成宫避暑图》页、《仙山楼阁图》
页（图10-14）、《江上青峰图》页（图10-15）等（皆故宫
博物院藏）。在两宋之交，青绿山水画分解成大、小青绿，金
碧山水，文人青绿等类型，最终完成了青绿山水画的造型语言
和色彩谱系以及表达方式。

10.22 问：元明清时期，在西南地区发现了更多青金石产
地，加上域外贸易，这种颜料就不稀罕了，连明末清初苏州片
的工匠都大量使用。可以这么认为吗？

答：可以有这个设想，要研究古代贸易史，还要对石青色
的产地进行追索，先不做结论。可以说，一些绘画用的特殊材
料的出现与消失是很值得研究的。

图10-15 南宋　佚名　《江上青峰图》页

10.23 问：有意味的是，现存南宋画家的青绿山水大多是册页，当时肯定会画一些大幅立轴和手卷，它们都到哪儿去了呢？

答：这的确是一个问题，那些画幅大一些的青绿山水大多"去了唐朝"。

10.24 问：谁办的"托运"？

答：明末的一批文人收藏家、画家和批评家，其中就有董其昌，当然也少不了古董商。

10.25 问：这是为了什么？

答：这是为了编出一个完整的山水画风格史，特别是董其昌的"南北宗论"，正缺隋唐山水画。唐、五代找不到，就在宋元的佚名之作里找。这个理论是在董其昌的《画禅室随笔》卷二里，他参照佛教分南北二宗的方式，将唐以来的绘画发展归纳为南北二宗："禅家有南北二宗，唐时始分。画之南北二宗，亦唐时分也。但其人非南北耳。北宗则李思训父子着色山水，流传而为宋之赵幹、赵伯驹、伯骕，以至马、夏辈。南宗则王摩诘始用渲淡，一变勾斫之法，其传为张璪、荆、关、董、巨、郭忠恕、米家父子，以至元之四大家，亦如六祖之后有马驹、云门、临济，儿孙之盛，而北宗微矣。要之，摩诘所谓云峰石迹，迥出天机，笔意纵横，参乎造化者，东坡赞吴道子、王维画壁，亦云：吾于（王）维也无间然。知言哉。"众所周知，董其昌这么做，是为了要树王维为文人画之祖，通过理出这个山水画脉络，证明他脉出王维，确立他在当时南宗的最高地位。

10.26 问：这与李思训父子有何相干呢？

答：画坛宗派是对立相生或相伴而生的，有南宗，就应该

图 10-16 唐 李思训（传）《江帆楼阁图》轴

图 10-17 唐 李昭道（传）《明皇幸蜀图》页

有北宗，那么北宗是谁呢？找一个与专擅画水墨的王维相对应的设色山水画大家，那就是皇族李思训父子了。光开出一大串名单还不行，还得要有一批作品进行比对。你想想，到了《南宋馆阁续录》卷三《宋中兴馆阁储藏》里，已经没有李思训的山水画了，李昭道只有两幅与山水有关的画："李昭道《山水文殊菩萨》二……李昭道《避暑官》一。"在汤垕的《画鉴》里也没有。这就得翻腾了，慢慢地，（传）李思训的《江帆楼阁图》轴（图 10-16，台北故宫博物院藏）、（传）李昭道的《明皇幸蜀图》页（图 10-17，台北故宫博物院藏）纷纷"面世"了……

10.27 问：啊呀，这些可是美术史教科书里唐代山水画的

范例啊！怎么会是后人搞出来的呢？

答：傅熹年先生在 20 世纪七八十年代对一批隋唐绘画进行了正本清源的鉴别工作。他撰文提出，所谓隋代展子虔的《游春图》卷（故宫博物院藏）中的建筑特性属于宋代。[16] 今台北故宫博物院所藏的所谓李思训的青绿山水画《江帆楼阁图》轴，实际上是来自宋元画家的作品，是后人设想出来的"二李"之作，这在书画鉴定界几乎成了共识。最近台北故宫博物院办了一个题为"伪好物——16—18 世纪苏州片及其影响"的大型展览，已经明确地将旧作唐人《明皇幸蜀图》轴定为宋摹本。杨新先生撰文《胡廷晖作品的发现与〈明皇幸蜀图〉的时代探讨》，指出旧作唐宋人的《青绿山水图》轴[17]（图 10-18，故宫博物院藏）上的"廷晖"残印，实为元代修裱师胡廷晖之作。

图 10-18　元　胡廷晖　《春江泛艇图》轴（局部）

[16] 傅熹年，《关于展子虔〈游春图〉年代的探讨》，《傅熹年书画鉴定集》，郑州：河南美术出版社，1999 年版，31 页。

[17] 该图为王己迁旧藏，改名为《春江泛艇图》，后捐给故宫博物院。

在时间上，这些作品是北宋后期、南宋至元代绘成的，特别是在王希孟的《千里江山图》卷之后出现的，很可能是来自南宋宫廷画家的手笔，也不乏元代民间画师。因此《千里江山图》卷对这一类的青绿山水画还是有一定潜在影响的。可是我们的绘画史著作几乎把这些作品都视为隋唐青绿山水的真迹，有的连个"传"字都没有。这就是我们在开头时说的从学校出来的毕业生到博物馆工作，就早期书画的真伪而言，应该重新学习。

10.28 问：可以间接地感受到《千里江山图》卷在南宋有过艺术影响。它下一站去了金国之后，有多少艺术影响？

答：金代后期，《千里江山图》卷北渡，又回到了故地开封，藏在当朝宰相高汝砺府上。金代遗留的青绿山水画绝少，难以定论。目前只有赵滋的《山外寒云图》轴（刘海粟美术馆藏），画中没有用石青一类的颜料，也看不出与《千里江山图》卷有直接的风格联系。

10.29 问：能看到《千里江山图》卷在元代的影响吗？

答：入元以后，《千里江山图》卷在头陀教主溥光的手里，与溥光接触比较多的画家是赵孟頫，而且他们相交甚笃。溥光观赏此图多达百余次，当赵孟頫在大都的时候，他不可能不与赵孟頫及其儿子赵雍分享吧？从赵孟頫父子人马画的山水背景用色来看，多有王希孟青绿设色十分浓郁的特色（图10-19）。该图对元代绘画也是有影响的，如金代画家赵滋的外孙、元代宫廷画家商琦的《春山图》卷（图10-20，故宫博物院藏），在用色上掺用了一些青色。商琦与他的外祖父一样，更多地糅入了水墨的成分，具有文人青绿的特色。

图10-19 赵孟頫《江村渔乐图》页中的青绿山水（局部）

图10-20 元 商琦《春山图》卷（局部）

10.30 问：您一直是通过收藏的角度谈艺术影响，《千里江山图》卷最终总会离开溥光的，在它断线的时候，它如何影响明代青绿山水画？

答：《千里江山图》卷在南宋至少流传了半个世纪，它最大的艺术影响是在明中叶到清初的苏州一带，其设色用青绿的风格对苏州片的辗转影响是相当大的。许多托名北宋张择端、南宋赵伯驹和刘松年、明代仇英等山水画的用色，大多是青绿相融（图10-21、10-22），这

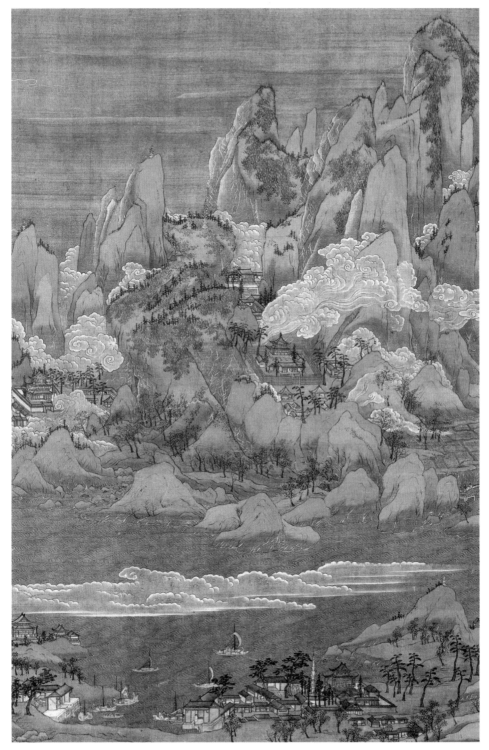

图10-21 明 仇英（传）《仿小李将军〈海天落照图〉》卷（局部）

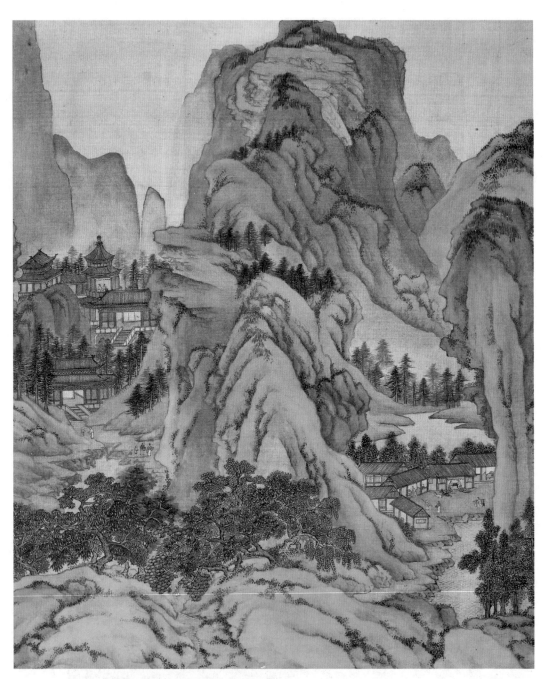

图10-22 明 仇英（传）《山水图》卷（局部）

不能不说与《千里江山图》卷的间接影响有关，特别是南宋画家在江南绘制了一大批间接受到《千里江山图》卷影响的青绿山水。

10.31 问：明末清初，该图辗转入了梁清标的府邸，后入清内府，怎么影响画坛呢？

答：《千里江山图》卷在清代期间，流传民间的时间也就是清初在梁清标的府邸，其艺术影响主要是后来经梁清标或其后代之手，进入清内府，通过青年画家王炳、方琮等御用画家的用心临摹，在清宫画坛产生了一定的范本效应。乾隆三十年（1765），王炳奉敕临摹了《千里江山图》卷（图10-23，故宫博物院藏）。王炳，是清宫职业画家，画完该图后，不久就亡故了，看来画这么巨幅的青绿山水是很伤神的。紧接着，又有一位宫廷画家方琮也奉敕临摹了《千里江山图》卷（图10-24，故宫博物院藏），说明乾隆皇帝对这幅图的钟爱之情。可推知，该图在清代的艺术影响主要集中在清宫画坛，其影响是潜在的、弥散的，如许多清宫历史画上，职业画家们大量运用青绿设色作背景，康乾时期的宫廷画家主要如唐岱、徐扬、词臣画家王原祁等人的青绿山水里较前人更多地融进了青色（图10-25、10-26）。

10.32 问：这几场说下来，王希孟的轮廓线越来越清晰了。就从他直接和间接的艺术影响来看，他曾经是一个真实的存在。我只有一处不理解，为什么这么重要的画家，画史上不见记载呢？

答：王希孟在明以前的画史上不被提及，是有一定原因的。其一，蔡京在宋元文人中毫无声誉，难有人提及。蔡京抬举王希孟，在一定程度上也许会负面影响到王希孟形象。假设一下，

图 10-23 清 王炳 《仿王希孟〈千里江山图〉》卷（局部）

图 10-24 清 方琮 《仿王希孟〈千里江山图〉》卷（局部）

如果是苏轼题写了《千里江山图》卷，那王希孟在南宋初年就名震朝野了。其二，他的画迹没有经过元明画史著述者的收藏和寓目，必然会失去被传播的机会。因此，不能以"画史上不见记载"作为否定王希孟的依据之一。如果这个能作为证据的话，最可疑的就是张择端了，古代最著名的画卷《清明上河图》卷没有张择端的名款，他就是名不见经传的代表性画家。金代文人张著在后面的跋文里说作者是张择端，此时上距北宋灭亡已经 58 年了。再如金代画《文姬归汉图》卷（吉林省博

图10-25 清 唐岱 《小园闲咏图》册（选一）

图10-26 清 王原祁 《卢鸿草堂十志图》册（选一）

物院藏）的张瑀，更是无人为他作传，幅上仅仅留有名款"祗应司张瑀画"。还有金代画《明妃出塞图》卷（日本大阪市立美术馆藏）的宫素然，金代画《二骏图》卷（辽宁省博物馆藏）的杨微，元代画《便桥会盟图》卷（故宫博物院藏）的陈及之，元代画《草虫图》的坚白子，还有一些在宋人册页上留下名款的画家，我们都难以查考，难道因为他们"名不见经传"就有被怀疑或者被否定的理由？这样的逻辑如果能成立的话，将会使古代相当多的一批绘画佳作无端遭受怀疑和贬损。

十一

《千里江山图》卷求证十八法

11.1 问：对《千里江山图》卷的研究，您为了得到相关的答案，不停地变换研究方法，这使我想起专家学者们常常谈起用文献学、考古学、图像学、宫廷史、民俗学等方法研究古代绘画，这与研究手段是不是一回事？

答：不完全是一回事，举个例子你就明白了。你用狙击步枪打野猪，你的方法是使用精准的枪弹兵器获取猎物，即便你会射击也肯定打不到野猪，因为你还没有手段，这个手段就是帮助你实施用步枪的方法击中野猪。譬如你要学会使用瞄准镜并与狙击步枪协调起来，你要掌握好野猪出窝的时间和路线，你要尽可能隐蔽自己，躲在下风口，免得野猪嗅到你的气味，这样才有可能获得猎物。好了，狩猎对象不变，换一种方法——下套，那么手段是不是要改变？必须将四个方面，即动机、方法、手段与目的高度统一起来。

11.2 问：这我明白些了。就研究王希孟《千里江山图》卷而言，能总结一下您用的那些手段吗？

答：除了涉及多种研究方法之外，我归纳了一下，差不多有九对十八种具体的求证手段，这些是建立在逻辑思维的路线

上所作的尝试，供参考：

一、"单刀直入法"：根据直接证据对事物做出的明确判断。只要图像与典籍无误，在此基础上做出的结论，其可信度是最高的。如蔡题说他获赐《千里江山图》的时间是在 1113 年、徽宗赞赏该图、王希孟先后在画学就读和禁中文书库供职的经历等直接信息就是定论，这些也是后续分析、推断的基础。

二、"由表及里法"：透过文献档案里的表面描述，揭开某个人物或事物的本质。"单刀直入法"不存在信息被遮蔽的现象，一目了然。"由表及里法"是揭开表面信息，挖出被遮蔽的重要信息，如蔡题中记述了徽宗的一句"天下士在作之而已"。从表面上看，徽宗在这里的用典出自《史记》卷八十三《鲁仲连邹阳列传·鲁仲连》："（新垣衍）始以先生为庸人，吾乃今日知先生为天下之士也。"鲁仲连为他人排除祸患，解决国家之间的纠纷而不取回报。后遂以"天下士"等指才德非凡而不图所报的人士。透过这个典故，可以得到两条实质性的重要信息：其一，王希孟被喻为"天下士"，解决了我们一直不知道的身份问题——他应该出生于士家，这有益于认知其作的家庭背景；其二，"作之"即王希孟完成了大业，"而已"则是王希孟就画到这里了，不可能再画了。这并不是古人有意要遮蔽这些重要信息，这些信息在当时是尽人皆知的，无须提及，而我们因远离那个时代，难以得知他们话语中的"潜台词"。

三、"他山攻玉法"：在没有足够的文献支持本题研究的情况下，只有通过掌握同时期相邻事物的文献材料，来推出本题的结论。如宋代没有留下画学学制的材料，画学在许多方面受太学的影响，因此通过对太学的了解，就可以判断画学的学制时间。然而，太学也没有关于学制时间的明确记载，但有关于进士考试时间间隔的规定，即北宋中后期进士考试为每三年一次，太学的学制必定会与之相适应，也会是三年左右，画学的

学制不会超出这个时间范围。画学从1104年建立到1110年并入翰林图画院，共六年，正好招收了两期生徒。又如王希孟在"禁中文书库"的具体活计不得而知，但位于金耀门管理税务档案的文书库和架阁库的活计被记载得十分清楚，同是文书库，只是档案的范围不同，活计应该是一样的，即"用大纸作长卷，排行实写"[1]，进行"应帐、凭由、文旁，令逐手分于每卷上批凿库务名目、某年月、凭由道数，写签帖，封记印押讫……不得辄有损坏散失"[2]。这样，王希孟在文书库干些什么，就不难知道了。

四、"以此类推法"：与"他山攻玉法"相反，指通过掌握本事物的基本常识和发展规律，推知其他相邻事物的类似状况。若以此类推能成立，即此例非孤例，可以反证其结论的正确性。如按照佛教的"十戒律"之九为"不蓄金银财宝戒"，僧人不便在书画题跋上直白为物主，更不得炫财，故高僧溥光不可能在《千里江山图》卷的跋文里陈述获图的经过以及价值等与财富有关的细节和获得感，只钤名章，不钤藏印。当时的中峰明本等高僧在所藏书画上的题跋均没有与炫财有关的内容，如元画《文殊菩萨像》（美国波士顿美术馆藏）曾是中峰明本的藏品，其上的长题没有一句论及收藏。同样，日本寺庙里书画藏品上的题跋也是忌讳书写这些内容。历代僧人在书画藏品题跋上的趋同性，证实了溥光跋文的内容符合其佛教苦行派头陀教主的身份。

五、"以大观小法"：是指在掌握了事物的主体后，根据文献探索该事物发展的一些细节。如我们了解到宋徽宗"丰亨豫大"审美观的核心思想，其中十分注重解决宫廷绘画的用色问题，在山水画中尤其倚重大青绿山水。李唐是徽宗朝翰林图画院的老待诏，当年考入画院是拔得头筹的。他至少画了三次设色山水即《长夏江寺图》卷（故宫博物院藏）《江山小景图》卷、

[1]〔南宋〕《宋通鉴长编纪事本末》（卷一四），清嘉庆宛委别藏本（中国基本古籍库电子版），103页。

[2]〔清〕徐松辑，《宋会要辑稿·食货》（卷五二），北京：中华书局，1957年版，7308页。

《万壑松风图》轴（皆台北故宫博物院藏），设色都不成功，剥落殆尽。王希孟比李唐小三十岁左右，竟一次绘成。这不符合逻辑，这是为什么？再看剥落之处，显露出山石皴法和杂木用笔，使今人感到其上的重色是多余的。事实上，李唐不喜欢这种重彩设色的画法，很可能有意减少胶在颜料中的比例，暗暗抵触宋徽宗的旨意。李唐本是不画设色画的，有怨诗为证："雪里烟村雨里滩，看之容易作之难。早知不入时人眼，多买胭脂画牡丹。"[3] 李唐刚到临安在街头卖画，无人问津他的水墨写意山水。李唐也没有教南逃时收的徒弟萧照画重彩山水，师徒俩后来在高宗朝山水画坛开创了水墨苍劲一派。这一对比，不难发现李唐内心深处的艺术追求是什么。

[3]〔清〕厉鹗，《南宋院画录》（卷二），《画史丛书》（四），上海人民美术出版社，1986年版，21页。

六、"以小观大法"：先抓住事物当中最小的枝节点开始研究，这个起点必须是实证，然后由小到大，最后探寻到事物的全局和要旨。如我们检测出王希孟绘制《千里江山图》卷用的是上好的宫绢，门幅51.5厘米宽、1191.5厘米长。王希孟不是翰林图画院的画家，可以使用一匹上等宫绢的三分之一，必定是徽宗所赐。然后进行横向摸查、对比，进一步发现有一批宫廷画家作品的门幅、织法与此相近，即都来自一类规格的织机，都是设色绘画，涉及山水、花鸟、人物等各个画科。这是以往所没有过的群体性的绘画活动，一定是徽宗朝翰林图画院有组织的绘画创作活动，集中人力物力解决绘画各科的设色问题，实现宋徽宗皇家"丰亨豫大"的绘画美学观。再如，这些画绢前后都是一个时期的，其绢质就有可比性了。经过密度检测，发现绢质最细密的是公认为徽宗真迹的画，比较疏松的绢质往往是那些有争议的徽宗代笔画和宫廷画家之作，而《千里江山图》卷的绢质仅仅次于徽宗用绢一点点，徽宗对王希孟画这张画的态度，你可以揣摩出来了吧？文字材料没有的，只要你做到客观分析，实证就会告诉你实情。

七、"连环锁定法"：将两个以上的证据圈套在一起论证一个主题或两个相近的子题，如：

A 证据圈：运用"拾阶而上法"加"抽丝剥茧法"构成。采用证据 C 王希孟在开封就读"画学"的事实，与在"禁中文书库"供职的经历以及根据《千里江山图》卷上的一系列景观判定画家少年时期的游历路线和后来的经历等。

B 证据圈：运用"他山攻玉法"加"顺藤摸瓜法"构成。同样采用证据 C 王希孟在开封就读"画学"的事实，与他作为"士流"的学习科目，基本可以证明王希孟的知识结构。

仔细分析这个构成：A 和 B 证据圈有部分是重叠的，重叠处就是都使用了证据 C，只是 A 和 B 证据圈论证的论点略有不同，可见证据 C 与 A、B 证据圈形成了多重的内在联系。证据 C 分别被 A、B 证据圈所使用，C 的重要性是使这两个证据圈形成了连环关系。A 证据圈是考证他的生平，B 证据圈是确定他的知识结构，后者较前者更为深入具体。虽然论证的主题有所不同，但都证明了一个大主题——王希孟的经历和知识结构，具体地表明了他在北宋末曾经是一个真实的存在。

八、"多路对接法"：指用两条以上不同的考证路线逼近同一个目标，在缺乏直接证据，而间接证据比较多却分散的情况下，可以尝试这种考证方法。对诸多分散的间接证据进行归纳、组织后，每一路的证据链是相对独立的集合体，甚至针对另一路形成"反证"关系，加大论证力度。与"连环锁定法"不同的是，"多路对接法"论证的是一个问题，各个证据在别的证据链上不会重复使用。多条证据链形成基本一致的研究结论，会大大加强其结论的可信度。尤其是对说法比较多的图像，值得一试。

如关于《千里江山图》卷所绘的地域和主题，有许多不同的观点：有说画的是五台山，表现的是道教题材；有说画的是

长江；等等。比较而言，我觉得该图画庐山、彭蠡湖为主的观点要多一些证据。现有两条证据链：第一条证据链是根据画中出现的主峰和名峰、建筑、瀑布、沼泽和许多具体的景点以及大湖等形象推定该图以庐山、鄱阳湖为主景；第二条证据链是根据画中的意境和诸多细节，判定该图表现的是唐代孟浩然《彭蠡湖中望庐山》的诗意。两条背靠背的论证路线都得出一个共同的结论：该图的主要景观是庐山和鄱阳湖。

九、"拾阶而上法"：在分析事物中，得知一个铁定的事实后，它成为一个非常可靠的起步支撑点，在相关材料的支持下，可以得知下一个事实，在一个个直接证据和间接证据的支持下，按照逻辑推理的思维路线不断向上攀登，探知一个个未知的事实，直到没有材料支持为止，犹如拾阶而上，及顶方休，若不得及顶，证据到哪儿，分析就停止在哪儿。如果支撑点属于直接证据，其结论则是确定性的；如果是多个间接证据，其结论则属于推断性的。就王希孟绘制《千里江山图》卷的时间而言，蔡京于闰四月一日获赐《千里江山图》卷，王希孟时年18岁（虚岁，下同）。知道他的某个时候的年纪，就可以确定他的生年，结合其他直接和间接材料，王希孟几个不同年龄段的发展点就基本清晰了：

1096年（1岁）：王希孟必定出生于是年。

1107年（12岁）：就读画学。1104年，徽宗开办画学，9岁不太可能上这个需要住校的专科学校，下一期是在3年后的1107年，可推断他在是年12岁时上画学。

1108年（13岁）：继续就读画学。

1109年（14岁）：继续就读画学。

1110年（15岁）：其学业结束，画学并入翰林图画院，王希孟被召入"禁中文书库"，整理、归档、保管书艺局的诏书和其他文墨。

1111 年（16 岁）：继续在"禁中文书库"供职。

1112 年（17 岁）：因蔡京引荐，向徽宗呈献其作，获徽宗赐教。是年秋末，始作《千里江山图》卷。

1113 年（18 岁）：是年春，"不逾半年"画成，后装裱完毕。闰四月一日，徽宗将是图赐予蔡京。此时王希孟依旧在"禁中文书库"供职。

又如：《千里江山图》在元代藏在高僧溥光处，藏品在僧人手里与在俗家手里的递藏路线是不太一样的。溥光圆寂后，该图极可能充为庙产，如要再上一个台阶认知，就是溥光藏画的下家是谁？元翰林学士承旨阎复的《大都头陀教胜因寺碑记》有关于溥光的事略，首句："（胜因寺）圆通玄悟大禅师溥光所造也。"[4] 胜因寺曾为溥光立碑，"西有雪菴顶像碑题赞"[5]。以溥光与该寺的特殊关系，其财产在他圆寂之后归属胜因寺，乃顺其自然。到此难以再上一个台阶，只能止步了，因为据清代《日下旧闻考》载，胜因寺"在明时已废"[6]，如果《千里江山图》卷在此，其命运不知何方，追溯到此打住，此类为"断崖式结论"。

十、"抽丝剥茧法"：为了一个既定的研究目标，顺势解决一条线上的各个细节，最后做出一个相对贴近事实的结论。如根据王希孟《千里江山图》卷中描绘的物象，可以推断他少小时期的游历。这个追索先从确定的线头入手，然后逐步往前缕析，即从他作画中出现的汴河漕船和客船的样式，再到他见过的长江下游的碳酸盐岩洞、苏州的长桥等，再向前追溯他去过赣北画出庐山和鄱阳湖的景致，再继续溯源他画出闽东南沿海的景观，到此止步，王希孟的履历基本上出现了一条轮廓线。"抽丝剥茧法"从起首到最后探索的事物都是顺着一根线说着一件事情——王希孟的履历，它们在逻辑上是顺序关系：离开闽东南沿海→洪州（南昌）→庐山和彭蠡湖→长江中下游及沿

[4]〔元〕熊梦祥，《析津志辑佚》，北京古籍出版社，1983 年版，74 页。

[5] 同注[4]，73 页。

[6]〔清〕钦定《日下旧闻考》（卷一五五），《清文渊阁四库全书》（中国基本古籍库电子版），1797 页。

江的宁镇山脉→苏州→汴京。

十一、"顺藤摸瓜法"：在"顺藤摸瓜"时，千万不要摸到藤尖就撒手，也不要孤立地拽住一根藤而不顾其他，须弄清前后左右的关系所在。利用古往今来的基本常识和某类事物运作的一般规律来确定我们后知的信息是否正确、材料是否可用。如果把王希孟包括"士流"出身在内的历程比作一根藤，那么在这个"藤"上结的其中一个"瓜"就是他在画学的学业所成。怎么"摸"到它呢？既然得知王希孟是"士"，画学里的一些课程是分"士流"和"杂流"分开施教的，根据《宋史·选举志（三）》、宋吴曾《能改斋漫录·记事二》所述士流在画学里的专业课和文化课的内容，加上宋徽宗关于大经、小经的论述，据此，王希孟在画学里所用的"课表"就显现出来了，这个"瓜"就算是摸着了。"顺藤摸瓜法"与"抽丝剥茧法"不同，它不停地变换着探索的内容，如从一开始测出王希孟用官绢作画到最后查证出徽宗的美学企图，它们在逻辑上属于因果关系而不是并列关系。

十二、"庖丁解牛法"：按照事物发展的一般规律或法则理清若干人物或事物之间的关系。与前几种方法不同的是，它所探讨的是事物之间平行的逻辑关系，是结构性的，就如同庖丁十分熟悉牛身上各个部位的肉块、肌腱与骨骼的关系一样，这些动物组织构成一个紧密的整体，但都是有边线的，也是不可互相替代的。如蔡京与王希孟和宋代的神童制度之间有没有关系？在宋代神童制度的保障下，蔡京与王希孟的关系是一种利用与被利用的关系。可以比较两个人的履历，特别是蔡京的履历十分详尽，发现只要蔡京在开封任上，王希孟就有机遇，如入画学、得徽宗宠遇。蔡京一倒霉，王希孟则陷入困顿，如进不了图画院，被召入禁中文书库。

十三、"顺推法"：按照事物发展的一般规律去澄清一条

模糊的信息。与"顺藤摸瓜法"略有不同的是,"顺藤摸瓜法"是从掌握小的信息入手,渐渐掌握更重要的信息,并理清事物的外部结构。与"拾阶而上法"不同的是,"拾阶而上法"可以没有结论,信息出现断崖,则止步。"顺推法"是将同类的信息进行集中排列,找出信息源,揭示出根本,也就是说至少要有推出一个倾向性的结论。如蔡京称该图的作者为"希孟",宋代《百家姓》里没有"希"姓,作者一定是有姓氏的。清代梁清标在重修、重裱此图后,在外包首题签上写下了"王希孟千里江山图",显然作者姓"王"。五百多年后,梁清标是从哪里得知希孟姓"王"的呢?古往今来,所有卷轴书画的外包首都有题签,题签上一般都有作者和作品的完整信息,如姓名、作品名,其下还会有一两行小字,记录该作者或作品最重要的经历,如王希孟早亡的信息等,这些事例在现存的古画里可谓屡见不鲜,这是书画著录的依据和平常取用的标识。外包首题签最容易受到磨损。如果该图外包首题签尚存的话,梁清标重修此图时是不会丢弃的,一定是破损得无法修复了,才重新在新的外包首上题写外签。

十四、"逆推法":也就是"反证法"。按照事物发展的正常趋势,如果发现考证对象的发展状态是非正常的,通常有两个结果,一个是预想的正常结果,另一个是出现的非正常结果。查证出在什么样的条件下才能出现非正常结果,则是逆推或反证的过程。

如王希孟画完《千里江山图》卷后的健康状况不得而知,其实就隐藏在蔡题里,是蔡京不便于直叙的隐情。《千里江山图》卷受到徽宗的高度认可,王希孟被徽宗誉为"天下士",除了他,徽宗朝的宫廷画家没有一个获得如此高誉。按照北宋的擢升制度以及徽宗个人的行事习惯,会当即赐予王希孟职位,但徽宗没有这样做,这是极不正常的。王希孟得到的仅仅

[7]〔南宋〕洪迈,《夷坚志》(乙志卷五),《清十万卷楼丛书》(中国基本古籍库电子版), 126 页。"蝴蝶梦中家万里, 子规枝上月三更"。邓椿《画继》认为头筹者是战德淳, 其构思皆同。

是"嘉之", 只是一些物质上的奖励而已。相反, 一少年画斜枝月季称旨, 徽宗赐四五品官服; 画学生徒王道亨以徽宗的考题画唐诗"蝴蝶梦中家万里, 子规枝上月三更", 能"曲尽一联之景"称旨, "擢为画学录", [7] 参与管理画学事务。王希孟历时近半年绘成六平方米多的长卷, 不可能敌不过"斜枝月季"和"曲尽一联之景"。究其原因, 应该通过研究宋代的仕进制度才能进一步推定, 即在罹患重病的情况下, 有功臣子和待任进士是不得擢升的, 以防不测, 如中进士的朱长文因伤足不得擢升的事例等。这在逻辑学上属于"排中律", 即徽宗和王希孟总有一个是"反常"的, 特别是徽宗对待王希孟的"反常"态度一定是有原因的, 以此反证出王希孟很可能处在"反常"的状态, 即身体不豫。

那么王希孟不豫的原因最大的可能是积劳成疾, 在不到半年内限定完成六平方米的大幅画作, 要跨过漫长的秋冬季, 加上冬季开封适合作设色画的光照时间每天仅有七八个小时, 长时间的独自赶工对一个 17 周岁的少年来说, 是要消耗大量的体力和心力的。这是按照事态发展的基本规律对"二选一"所作的推断。

十五、"求知对称信息法": 指获取了一个信息后, 如果你发现它不完整, 它的另一半很可能就在你的手边, 如果找到它的话, 反过来可以证实你的判断。如我们辨识出《千里江山图》卷首的一方模糊印是"康寿殿宝", 以顺推的手段查出殿主人是南宋初的吴太后, 这个只获得了信息的一半, 何况这个信息还有争议。这类殿主通常是成双成对的帝后, 其皇帝的印一定也是"某某殿宝", 这就得到验证了。元代夏文彦《图绘宝鉴》卷四载: "上 (高宗) 晚居北内, 多用'太上皇帝之宝''德寿殿宝''御府图书'。" [8] 据此, 与吴太后"康寿殿宝"相匹配的玺印是高宗的"德寿殿宝", 使这个信息更加准确了。

[8]〔元〕夏文彦《图绘宝鉴》(卷四),《画史丛书》(二), 上海人民美术出版社, 1986 年版, 91 页。

十六、"求知条块信息法"：指获取了一个信息后，可以查出一系列同类信息。如王希孟的《千里江山图》卷是超长卷山水画，既然这是成功之作，那么这个信息不会是孤立存在的，在当时一定会产生一批相近的作品。如果它是较早出现的，那么在它之后也会出现一批类似的作品。如两宋之交出现了传为赵伯驹的《江山秋色图》卷（故宫博物院藏），南宋初中期画坛则流行被称为"无尽景"和"万里图"的山水画长卷，任谊曾作《南北江山图》《平芜千里图》等，[9] 赵宜兴的《万里江山图》，[10] 江参《千里江山图》卷（台北故宫博物院藏）还有"《江居图》一卷，作无尽景"，[11] 赵芾的《长江万里图》卷（故宫博物院藏），传为李公麟的《蜀川图》卷（东京国立博物馆藏），直到中期"夏圭《溪山无尽图》，匹纸所画，其长四丈有咫……盖禹玉剧迹也"[12]，还有"夏禹玉《山水》长卷，高二尺余，其长五丈有奇，绢本浅绛色"[13]，以及夏圭《长江万里图》卷（已佚），今台北故宫博物院藏有他的长卷《溪山清远图》卷。南宋题画诗有不少是吟咏超长山水画卷的，如黄大受曾赋诗《江行万里图》[14]，陈著《题钱静观〈江山万里图〉》，[15] 想必画幅也不会短。有意思吧？连它们的画名都非常接近！王希孟用矿物质石青颜料的信息也是如此，文中谈得多了，就不再重复了。

十七、"点铁成金法"：指面对一个可能被推翻的重要信息，找出其最关键的证据点，可化腐朽为神奇。如蔡题因其名款"京"字腿短，与他的其他款字不同，其题记及其内容受到怀疑，影响到"希孟"此人的真实性和《千里江山图》卷的可靠性。利用科技手段可以发现"京"字款"小"字的绢丝横向断裂，清代的装裱修复师将"小"字下半段上提，以掩盖断裂处，造成"京"字腿短，字形下半部有些失真。再如，卷尾溥光跋文的名款几乎要成为作伪手段中"改款"的典型案例了，落款

[9]〔南宋〕邓椿，《画继》（卷三），《画史丛书》（一），上海人民美术出版社，1986年版，18页。

[10]〔南宋〕孙绍远，《声画集》（卷四），《清文渊阁四库全书》（中国基本古籍库电子版），52页。

[11] 同注[9]，22页。

[12]〔明〕张丑，《清河书画舫》（卷一〇下），《清文渊阁四库全书》（中国基本古籍库电子版），337页。

[13]〔明〕张丑，《真迹日录》（卷二），《清文渊阁四库全书》（中国基本古籍库电子版），17页。

[14]〔南宋〕黄大受，《露香拾稿》，刊于《两宋名贤小集》，《清文渊阁四库全书》（中国基本古籍库电子版），1328页。

[15]〔南宋〕陈著，《本堂集》（卷二四），《清文渊阁四库全书》（中国基本古籍库电子版），102页。

是在另一张纸上的，这也是书家落款之大忌。但有心的高僧将前纸"二"字下横画有意跨过后纸，以示连体。这是用两张书札用纸拼接而成的，结合字迹、内容和材质，此系溥作无疑。

十八、"点金成铁法"：指本可以成为重要的参考文献，并且已经产生了一定的影响，因材料和观点有缺环，发现破绽，不可参照。因此这个方法对于辨识材料的真伪和下一步使用的程度是很有用的，但先要立足于掌握可靠信息的基础上。如曾有观点支持王希孟的存在，根据其姓王的特性，说他很可能是北宋皇家外戚的子弟……不错，北宋宗室的外戚有不少是王姓的，甚至还有大画家呢，如王诜等，还长于画青绿山水。还有的人在南宋查到了王希孟这个人……听起来似乎都像那么回事，但都缺乏证据，只要一点就够了：如果是外戚，他是谁家的孩子？如果是南宋的王希孟，蔡京的跋文怎么解释？整个信息立刻化为乌有。

以上诸种研究手段的目的都是为了充分利用好证据，得出相对客观的结论。可简化为：

单刀直入法（简解）←→由表及里法（繁解）

他山攻玉法（以彼解此）←→以此类推法（以此解彼）

以大观小法（从整体到局部）←→以小观大法（从局部到整体）

连环锁定法（同曲同工）←→多路对接法（异曲同工）

拾阶而上法（直线快进）←→抽丝剥茧法（曲线慢进）

顺藤摸瓜法（理顺外部关系）←→庖丁解牛法（解开内部结构）

顺推法（顺理成章）←→逆推法（反证求源）

求知对称信息法（探知另一半）←→求知条块信息法（探知一系列）

点铁成金法（局部突破）←→点金成铁法（整体抛弃）

这十八种具体的探究手段并不是孤立存在的，形成了九个互相对应的组合关系，它们既互有联系，又各有不同。它们不可能包罗一切研究方法和手段，相信还有一些手段没有被用来研究该图，有待于未来的进一步发掘，也相信有些手段适合于研究其他绘画，但未必适用于研究该图。

11.3 问：这十八法属于哪一类学科的研究方法？

答：这是根据图像考据学的研究方法衍生出来的研究手段。图像考据学是根据古代绘画的特性，运用鉴定学鉴别图像、考据学辨析文本和逻辑学理清思路的法则，借鉴西方图像志和图像学的理论，是在文献学之下与文本考据学并峙的一门古老而新颖的学科。它解决的是画的什么，在何时、何地画的，用什么技法绘成的，有何作画背景，动机是什么，图像来源是哪里，其影响和作用如何，与其他作品有无联系等问题。

11.4 问：这不就是您解决《千里江山图》卷的一系列问题吗？也就是说您用的是图像考据学吗？我只听说过考据学，还听说过图像学，您是把这两者结合起来了吗？

答：可以这么说。我明后年在浙江大学出版社另有专著《图像考据学》出版，就不在这里赘述了。

十二
《千里江山图》卷研究的研究

12.1 问：刚才我们总结了求证王希孟及其《千里江山图》卷的"十八法"，都非常具体了，关于《千里江山图》卷的研究方法和态度等宏观问题，您是怎么考虑的？

答：核心问题就是如何在研究中建立"证据意识"。近百年来，各个门类的学科发展越来越快，而且相互间的交流越来越频繁和融洽，因此，必须借鉴其他学科的研究成果来解决艺术史中的一些疑难问题。随着计算机技术在文献检索方面的应用，就某个课题的研究，我们在几天里就可以获得所需要的大部分资料。在过去，老先生要花几个月甚至几年的时间才能获得，这是现代科技高速发展给我们带来的福分。这使我回忆起在 1985 年拜访中国美术学院（前浙江美术学院）美术史教授王伯敏先生的情景，他首先让我看的是他花费近半个世纪抄录的几个卡片柜。我拉开抽屉一看，按时代、名头排列的卡片，蝇头小字抄录得整整齐齐。他拍着卡片柜说："你要干这一行，就要做好这种准备。"

当今，靠计算机检索出版的古籍文献和历年著作，估计可以获得一半以上的相关文字材料，那么，摆在美术史研究同样突出的问题就是如何用好这些文字材料，这就要借助一定的科

学手段对材料进行分析和研究，方法论问题就凸显出来了。

12.2 问：那剩下的有关 20% 左右的文字材料怎么办?

答：需要文献学和历史学的功底才能渐渐获得。计算机检索目前只能是字句检索，至多也是逻辑检索，不可能有意念检索。有些与你研究的课题有关的文献，因为没有关键词可以检索，深藏在文海里，这些要靠平时系统地读文献慢慢积累，同时学习文献学知识，要知道哪类材料会在哪类文献里，以便于找准书，少走弯路。如要研究宋辽金的关系，那就要读读徐梦莘的《三朝北盟汇编》、李心传的《建炎以来系年要录》和《建炎以来朝野杂记》、叶隆礼的《契丹国志》、曹勋的《北狩见闻录》、范成大的《揽辔录》、洪皓的《松漠纪闻》等，来解决绘画中涉及宋辽金外交题材的绘画。要了解西辽的历史，那就要在南宋和元朝人的"眼球"里找了，如南宋熊克的《中兴小纪》、刘祁的《北使记》、刘郁《西史记》、周必大的《奉诏录》，元代李志常的《长春真人西游记》、耶律楚材的《西游录》和《湛然居士文集》等。要了解北宋汴京的世俗生活，那就得读读孟元老的《东京梦华录》、袁褧撰、袁颐续的《枫窗小牍》以及大量的宋人笔记等。许多重要的信息是阅读出来的，而不是检索出来的，更不用说还有许多没有进入计算机系统的文字信息，如大量散见于各地的题跋、尺牍、碑文、抄本等等。研究《千里江山图》卷，必须熟读有关北宋后期宫廷史的材料，特别是前人对宋徽宗和蔡京的研究。所以说，计算机检索不能代替读书、更不能代替思索。

12.3 问：概括地说就是检索不能代替思索吗?

答：正是。检索用的是工具，思索用的是脑子，不能混淆，再智能的工具也不能代替研究者的主观能动性。占有了一定研

究材料后，最关键的是根据自己的知识积累，运用一定的科学方法去分析、研究，要分清楚哪些是直接材料、哪些是间接材料。在方法上，不能拘泥于一两种，能解决问题，只要方法科学，都可以，没有禁忌，尤其是面对内容丰富的画面，更是如此。绘画史本身的研究方法属于艺术学的方法，再加上文献学、考古学，其实还有许多许多的研究方法。明史学家吴晗在年轻的时候从胡适那里学得了考据学，1929 年任清华大学历史系教授兼主任的蒋廷黻和该校历史系教授雷海宗告知他治史还必须综合其他的研究方法。

12.4 问：那是历史学，艺术史也是这样的吗？

答：一样的！ 1987 年，我在中央美术学院美术史系读研究生的时候，汤池先生给我们讲史前文明，开场的第一句话就是："艺术史是历史学的分支。"这不仅仅是他的观点，也是百年来形成的学术共识。你看，所有历史教科书，在每个朝代之后，都要有一段关于科技、哲学、文学、艺术等学科的论述，这就是分支，古今中外，概莫能外。就艺术史而言，我们最终探索的是，面对以往未知的事物，如何获取相关的文献材料，如何形成客观一些的思维方法和路线，以提升思辨能力，得出距离事实真相近一些的结论。古画鉴定只是提供一点实践性的事例而已。

12.5 问：就研究《千里江山图》卷而言，您用了许多方法，有些是不太常用的，如利用地质地貌学考辨画中的山石形态，利用绘画材料作为物证来考证《千里江山图》卷与其他古画的关系，甚至利用佛教戒律来分析物主与该图的关系，您怎么入手解决这一系列问题的？

答：这不能算解决问题了，只是提出了一些观点而已。研

究宋元早期绘画不得不开阔视野，寻找打开门锁的钥匙。

12.6 问：研究早期书画与研究明以后的书画有什么不同？

答：其实它们在原则上是相同相通的，研究早期书画有它的特殊性，那就是极其复杂，如赝品多、真迹少，出版多、材料少，热点多、研究少等。

12.7 问：最大的问题是材料少。

答：这说到点子上了，材料是支撑结论的证据。我们利用这最后一次交流的机会，围绕着研究方法和手段展开讨论。研究早期绘画，就像在茫茫的考证海洋里，我们驾着小船如何到达彼岸？研究目的是目标，决定了航行方向；逻辑思维是罗盘，决定了航行路线；研究方法是船舵；图像和文本是双桨。得心应手运用这些工具，这就是手段。但这还远远不够，还要有适合海上作业的心理和工作态度，一个都不能少。

以下主要谈这几个方面：一、怎样使用证据；二、如何将逻辑学贯穿到使用材料中；三、研究者的态度。关于具体的研究手段，前面已经总结了，就不再展开了。

12.8 问：那就先说说什么是证据。

答：证据（evidence）原本是一个法学术语，以《中华人民共和国刑事诉讼法》第四十八条的解释最具有权威性："可以用于证明案件事实的材料，都是证据。证据包括：（一）物证；（二）书证；（三）证人证言；（四）被害人陈述；（五）犯罪嫌疑人、被告人供述和辩解；（六）鉴定意见；（七）勘验、检查、辨认、侦查实验等笔录；（八）视听资料、电子数据。证据必须经过查证属实，才能作为定案的根据。"其实这与考证、鉴定古代绘画里关于"证据"的观念，在原则上都是一致

的，只是古画的陈述方式是图像。绝对一致的是取用证据之前，首先要验证其可靠性。

引用证据考鉴书画，必须弄清楚证据源，它与求证对象的远近程度决定了证据的软硬度。许多证据来自文献，文献主要包括两大类：其一是文字材料，其二是图像材料。现在人们总是把文献与文字材料等同起来，其实文献还包括另一半呐，这就是图像，如绘画、图谱、器形图、照片等，它们可以证史、说史。还有许多文献是图文并茂的，如插图版画、舆图等，无法割裂。此外，还有那些能够辅助说明人文图像的自然图像，如图像的纹理、破损状况、修复结果等。

12.9 问：证据可分为两类：一类是直接证据，另一类是间接证据，怎么区别使用呢?

答：直接证据属于硬证据，如画中的文字直接提到的事实，其内容直白明确；间接证据是软证据，其内容指向具有不同程度的模糊性。两种证据均有软硬度的不同，直接证据再软也比间接证据硬实。直接证据是取证于作者自己或同时代的相关人物，可以直接采信。如最硬的材料是北宋郭熙《窠石平远图》轴（故宫博物院藏）上画家的自署名款和年款："窠石平远。元丰戊午郭熙画。"证据源是画家在画幅内自证，这段文字内容非常直白，笔迹可靠，这就是证据，没有考证的难度。其次是王希孟的《千里江山图》卷，虽然没有作者的名款，有蔡京的题文说该图的作者是"希孟"，加上蔡题与画幅卷首的破损纹路是一顺的，显然其所谓的跋文原来是书写在前隔水的题记。画幅外的同时代人证明画幅内，只要鉴别一下材料和字迹的可靠性，这也没说的。证据源来自蔡京，是王希孟同时代的前辈嘛。

间接证据软硬度的层次就多了，间接证据材料来自后世，

其关系和时间越远则材料越软，越软则越需要多条证据。不可根据一条间接证据来推定，更不能确定结论，至少三五条间接证据才可能推定或推导出一个趋向性的意见。根据具体情况，提供材料人的时代、地位和专业等等，决定了文献材料的软硬度。只有在大量使用间接证据的前提下，其结论才有可能贴近事实。如北宋张择端的《清明上河图》卷，是金朝人张著说作者是张择端，尽管指向很明确，但毕竟是北宋灭亡半个多世纪以后的结论，属于有硬度的间接材料，就要多一些考证，需要查考其证据源在哪里。张著关于张择端生平行状的材料极可能来自跋中所提及的北宋徽宗朝向宗回编撰的《向氏评论图画记》，如画面和题跋的内容、材料的年代等的确可靠，基本上没有什么争论。再软一些的间接材料如唐代韩滉《五牛图》卷（故宫博物院藏），之所以将它认定为是韩滉的真迹，那是因为后面有赵孟頫的跋文提到"此五牛皆真迹"。赵孟頫应该见到过韩滉的其他作品，但他毕竟比韩滉要晚六百多年，这个直接材料软了不少。赵孟頫鉴定意见的可信度到底怎样是要检验的，这需要补证。在 20 世纪 60 年代，对这张纸进行了无损检测，得出的结果是唐代的麻纸，那么关于该图最保底的结论是一幅唐画。说是韩滉的，赵孟頫的依据很可能是来自前人留下的题签，要是更严谨的话，最好说"传为韩滉作"。

12.10 问：学界为什么这么放心地用这些间接证据，而且有的是孤证？

答：那是因为这些间接证据有一定的"硬度"，检验其"硬度"的方法就是根据这个间接证据会不会有两个以上的推论，如果没有，这就是结论。你能推出别的设想吗？还是回到《千里江山图》卷来，如溥跋的第一句"予自志学之岁，获观此卷，

迄今已近百过"。"迄今百过"可以证实他曾经收藏了该图，不然是不可能有"百过"之便，但溥光何时入藏该图，不得而知。

12.11 问：这"志学之岁"不就是15岁吗？从15岁算起，不就解决了吗？

答：不行的，这句话可以推导出多个结果：一、他15岁看到该图；二、他15岁获得该图；三、他15岁看到该图，之后得到……在有多种推导结论的情况下，这类间接证据就应该模糊使用。

12.12 问：间接证据就是旁证吗？

答：旁证的范围很广，指主要证据以外的所有证据，如从侧面证明，广泛考证、多方论证也叫旁证，其中包括间接证据、相关的背景知识和基本常识。旁证中的证据远不及间接证据的分量。如今人写文章研究《千里江山图》卷的画法，我去引用的话，只能作为旁证里的常识，而不是间接证据，距离太远。因此，在法学文本里，几乎没有旁证这个词，这是民间的俗用，缺乏严谨。

12.13 问：我们讨论的都是文字材料的证据，那么图像也可以作为直接证据吗？

答：当然可以！如旧作五代胡瓌的《番骑图》卷（故宫博物院藏），因图中出现了元代妇女特有的"姑姑冠"，徐邦达先生确认其作为元人之迹[1]。在元代的帝后肖像画里都绘有姑姑冠，因为这个"姑姑冠"具有唯一性，图像材料硬得很。我个人对图像证据也是有体会的，如在1990年初夏，我在研究牛毕业论文答辩会上，以南宋陈居中《文姬归汉图》轴（台北故宫博物院藏）为例，根据画中马匹的鞍辔等马具和其他出行

[1] 徐邦达，《古书画伪讹考辨》（上），南京：江苏古籍出版社，1984年版。

装备表现得历历在目，工细精到，没有概念化因素，并提出陈居中有可能在金国生活过。启功先生当场指出："你不必谦虚了，以后你可以大胆地说陈居中去过金国。这个材料在陶宗仪的《辍耕录》里有。"我回去一查，果然在该书的卷十七里有关于陈居中夜宿金国蒲州普救寺的记载。我一方面钦佩启功先生的文献功底，另一方面在思索一个问题：看来，根据画家的图像判定他的履历是可行的啊！再比如，石涛的《搜尽奇峰打草稿图》卷（故宫博物院藏）。该图记录了石涛主要的游历所见，他"搜尽"了一生所经历过的"奇峰"，由右向左，绘有鲁中的泰山、北京的燕山、江南的汀泖和长江的赤壁等地，依次出现了沉积岩和片麻岩、长城、石板桥、东坡泛舟等，概括提炼了这四个不同地域的自然神采或人文特色，具有一定的地理上的象征性，并将它们有机地连接起来。特别是画中的长城，而且沿山脊铺陈得十分得体，这说明他在这一年去过北方的长城。其跋文款署"辛未二月"（1691）。石涛画这张画的时候就在北京，而且即将"南还"。显然，可靠的图像在一定程度上可以反映画家的见识和经历。然而，这个利用画家的图像来判定其履历的方法目前还有一部分专家心存疑虑，还需要更多的成功例子。就《千里江山图》卷而言，通过辨识画中景物的具体地域来推定王希孟的游历，是否可以尝试一番？

这实际上牵涉到一个观念问题，即图像属不属于文献的一部分？当然，在缺乏文字材料佐证的情况下，以画家的图像去判定其履历应当谨言慎行，必须要通观全图，缕清图像之间、图景之间的关系，有的结论应该是推断性的，须留有余地。

12.14 问：间接证据与直接证据为什么有那么大的差异？

答：因为间接证据具有一定的模糊性和不确定性，更有软

硬度的问题，可以从中做出若干个推论，哪一个对呢？这就要采用多个间接证据来圈定一个大致的范围。如经过考证，《千里江山图》卷中出现的脚踏式双体船是长江中游湖区流行的一种水上交通工具，又如画中出现的建筑即为江南的样式和营造方式。这些间接证据的模糊性在于它们的使用范围太广，不好圈定具体区域。不过，将这两条间接证据重叠起来，重叠的部分就是画中的范围是长江中游的南方湖区，这一下就大大缩小了范围。其实还可以再缩小，在长江中游南方湖区，高山与大泽相邻的不就是庐山吗？画中两次出现疑是匡神庙和白鹤观、西林寺等建筑，增强了所绘主景为庐山的可能性。

12.15 问：在书画鉴定与研究上，间接证据能不能用？怎么用？

答：有相当一部分专家不太用间接证据，也反对别人用，怕把不住。在这里不妨借鉴司法系统对间接证据的使用原则，在没有直接证据而全部采用间接证据定罪的案件，必须符合五项原则：1.证据已经查证属实；2.证据之间互相印证，不存在无法排除的矛盾或无法解释的疑问；3.全案证据已形成完整的证明体系；4.根据证据认定案件事实足以排除合理怀疑，结论具有唯一性；5.运用证据进行的推理符合逻辑和经验。如果控方提出的一系列间接证据不能符合以上要求，即时间、地点、人物、事情、事物、原因、经过七个要素不能形成证据链条的话，就不能证明被告人有罪。

可见，多个间接证据的一致性不亚于一个直接证据。由此，必须组合尽可能多的间接证据，使思维路线受到多方面的限制，以防主观臆想。有的学生在做论文的时候，找到一两条间接证据就浮想联翩、臆想无限了，这很难形成可信的结论。

12.16 问：那怎么检验间接证据？

答：办法是把一系列间接证据串起来，看看它们之间有没有自相矛盾的地方，如果有，就必须弄清楚是怎么一回事。说实话，真正的证据，它们之间就不会有矛盾，如果有矛盾，那其中一定有问题。如本图中出现的三叠泉、大小汉阳峰、鹰嘴峰、石钟山等是判定该图的主景是庐山鄱阳湖的主要依据，这个是可以解释清楚的，那就合为一个证据链。只要是证据，不管是直接的还是间接的，把它们连成一串，它们之间必定有一定的联系。它们不可能孤立地存在。如我曾经考证张择端《清明上河图》卷绘制的时间，难度的确很大，没有任何直接证据证实该图画于具体什么时间。因此，我不得不使用大量的间接材料，如画中出现的一些事件和许多物件，再与记录当时社会历史背景的文献进行验证，结果是这些证据的时间差不多都指向北宋崇宁（1102—1106）中期 [2]。《千里江山图》卷也是这样，我们到现在所进行的分析和研究，除了蔡京的题文之外，其余多是间接证据，好在这些间接证据基本上能链接起来。

[2] 见拙著《隐忧与曲谏——〈清明上河图〉解码录》，北京大学出版社，2015 年版，21—38 页。

12.17 问：这么说来，我们现在是使用一系列间接证据考证早期绘画？

答：是的，如何开发使用系列性的间接证据，是艺术史研究的新空间。为了开拓新的认知范围，还应当寻找新的证据源，这就是要重视文献以外的人证和物证的作用。

如人证，在一定程度上是可以以某当事人之言参考的线索，这个一定要慎用，千万不能人云亦云。如旧作五代人的《丹枫呦鹿图》轴和《秋林群鹿图》轴（皆台北故宫博物院藏），据薄松年先生告知，已故的安徽省博物馆著名书画专家石谷风先生在新中国成立前曾亲眼见到这两幅图修裱的过程，画的背

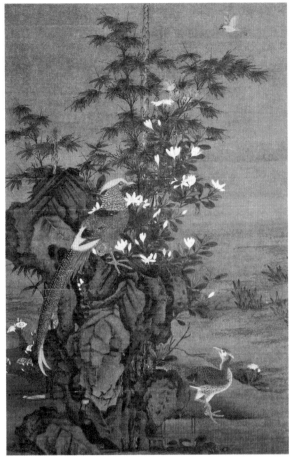

图 12-1 元　王渊　《花竹锦鸡图》轴

图 12-2 元　王渊　《桃竹锦鸡图》轴

面涂满了金色。我们在 20 世纪 80 年代以前经常展出元代王渊的《花竹锦鸡图》轴（图 12-1），与王渊的水墨细笔不同，这是王渊唯一一幅设色的工笔花鸟画。20 世纪 80 年代中期，故宫的一位老专家在陪 70 多岁的香港著名的工笔画家贺文略先生看画，他看到了王渊的《花竹锦鸡图》轴时，指着说："这是我老师画的，他当时画这张画的时候，我一直在边上看着的。"此后，对这张画的展出、出版就格外慎重了。

12.18 问：不过，这也试相信"证词"了。

答：按理，对这幅画应该借机进行深入研究，向贺先生问明白是他的哪一位老师在何时、何地画的，将他老师的作品与该图进行比对，同时对该图的绘画材料进行研究，毕竟元代的材料与20世纪中期的材料还是有差异的。研究材料的基本原则是：后人可以用前人的材料，但前人不可能用后人的材料。所以说，贺文略先生所提供的仅仅是线索而已。不过重新比对王渊的墨笔《桃竹锦鸡图》轴（图12-2，故宫博物院藏），在表面上看，画风上有较大的距离。

12.19 问：《千里江山图》卷里有物证吗？

答：就研究《千里江山图》卷而言，我已经使用了一些物证。前面说过，我找了一批与《千里江山图》卷门幅相近的宫绢画，画的全是设色画，以此来证明，徽宗1112年前后的几年里，竭力要解决宫廷画家的设色问题。还有，蔡题的"京"字款，腿短的原因是画绢开裂剥落，"小"字少了一段，通过观察经纬线，古代的修复师将该字的下半截往上挪，出现了"京"字款异常的现象。物证离不开时代背景，关键是你要拿物证证明什么，不要用过头了，这就是说：得出的结论不能超出物证所证实的范围。

这类涉及书画鉴定的人证、物证不是很多，不过，随着越来越尖端的高科技成果运用在古代书画鉴定上，借助一定的仪器会发现更多的物证。就目前来说，要把间接证据的工作做好、做扎实。

记得故宫的文物专家朱家溍先生生前曾经说过一句至理名言："文物研究的最后结果就在于能不能捅破窗户纸，窗户纸一捅破，里面的一切就都看明白了。"著名陶瓷专家耿宝昌先生也用过类似的比喻。捅破窗户纸最重要的手段就是寻找物

证，并将它用到位。而物证常常就在你的手边，就看你能不能找到它、说清它。

12.20 问：关于证据，我想问最后一个问题，那就是孤证到底能不能用？现在有两种对立的观念，即"孤证不立论"和"孤证可用论"。

答：是排斥还是使用孤证，学界争论的确激烈。孤证也有两种：一种是直接孤证，一种是间接孤证，都有软硬度的问题。使用孤证必须辩证地分析和使用，即孤证不是绝对不能使用，是有条件使用，至少要经过多个条件的筛查：一、查证孤证来源的可靠性；二、寻找有无与孤证对立的材料，即影响孤证存在的直接证据或间接证据；三、有无间接证据有利于孤证，即检验孤证存在的逻辑性。如果满足了这三个基本条件，这样的孤证不妨慎用起来，其结论往往只会有一个，没有多项选择。如果其结论出现多项选择，那么这样的孤证就应该暂时搁置起来。

12.21 问：这个需要例子说明。

答：就拿绘画史而言，用孤证的太多了。没有这些孤证，早期绘画史将难以陈述。如《雪景寒林图》轴（天津博物馆藏）上有藏款"范宽"，这就是孤证，属于直接证据。从风格上说，该图与文献记载中的范宽风格是一致的，没有悖论，基本没问题。再一个就是《千里江山图》卷上发现有南宋风格的收藏印"康寿殿宝"，该殿是高宗朝吴皇后的寝宫，那么吴皇后收藏过此图，这是孤证，但证据源没有明显的问题，基本可以信服。还有在该印的垂直下方有一方竖立的长方坤卦印（朱文），这样使用坤卦印的例子是孤证，根据用的是水蜜印泥，怀疑是南宋的，证据源模糊，因此，这个孤证的使用价值不高，留待以

后进一步做实。

在证明孤证的过程中，最活跃的证据是图像，它提供了画家所处时代和地域的可能性，也展现了作者的认知水平和表现能力，但必须是一连串有机、有关的孤证，看看是否能连接上。如通过查看《千里江山图》卷中的景观，推定王希孟早年从闽东南到开封的游历路线。

我们的几代前辈在鉴定古书画时，利用了几乎90%的直接证据，在博物馆基本完成了早期书画的鉴定工作。如今，对许多古画的进一步研究，则必须深入发掘直接证据，加大搜寻和合理利用间接证据群。考证、考据离不开大量的间接证据链，关键是怎么获取和使用它，这是鉴定早期绘画的特殊性和最大的难度。如何探寻和使用系列性的间接证据群，也是艺术史研究的新空间。当然，也有少部分学者担心结论的可靠性，这没关系，经过一段时间的研究，待许多类似的个案有了结论和推论，积累了一定的研究成果，看看这一大批个案的结果相互间有没有联系和呼应，如果基本能衔接上，那就证明科学使用间接证据群完全可以实现对古代艺术史的二次探索。

12.22 问：您的意思是直接证据基本上让前辈们用尽了，到你们这一辈就很难找到直接证据了，得找间接证据了，是吗？

答：就早期卷轴画的研究而言，绝大多数直接证据被发现并且都用过了，有一些尚存深度发掘的必要。比如说蔡题就是一个例子。在蔡题的基础上几乎可以完成王希孟在汴京的小传。更多的还有许多零星的间接证据没有被收集、整理和分析研究，这就是今天鉴定研究早期绘画必须要走出的困境或瓶颈，否则我们将永远躺在前辈们的文章里了，这项事业就无法得到继续发展。对于许多古画，前辈们已经完成了基本的鉴定工作。就王希孟《千里江山图》卷而言，该图与王希孟的关系

已经确定了，该图画的是江南景色也确定了，画家 18 岁（虚岁）画完，可能在 20 出头就过世了，然后就是画中布局造型气势雄伟、青绿设色绚丽灿烂，往下再怎么认识？这就是我们这一代专家学者要去解决的问题了。随着社会的不断发展和进步，观众们的文化素质和艺术修养也在日益提高，他们固然想要知道更多的信息。如王希孟的基本行状，他与宋徽宗、蔡京是什么关系，还有这张画的主题、地域、创作动机，当时的艺术作用和后来的影响，再有画中的一系列细节和表现技法，等等。再过几十年，又诞生了新一代的欣赏者，对欣赏古画会有更高的要求。

开拓使用间接证据，还需要一个过程。现在出现比较多的趋向是两极分化，一种是不敢使用，怕越界，还有一种是越界使用、过度解读。如宋荦《西陂类稿·论画绝句》中希孟姓王、年二十几而卒的信息属于间接材料，杨新先生的态度是，暂且信之。考虑到康熙帝赐宋荦"清廉为天下巡抚第一"的名号，宋荦不可能伪造文献，必有其他所见。反方则越界解读为：这是宋荦为了帮助梁清标献画给康熙皇帝去背书。为此，李夏恩先生对此做了查证："1694 年，即宋荦、朱彝尊写出'英年早逝'故事的时候，梁清标已经死了三年了……"[3] 显然，反方出现了逻辑上的错误。

12.23 问：我慢慢觉得做古代艺术史一定要有历史感，一说到某个人为哪个人做了什么，很自然地在脑子里就应该映现出事发的时间、地点和情理的可能性，否则就会闹出"关公战秦琼"的荒诞剧。

答：正是如此，逻辑性强的学者，必定会讲求历史感。在研究早期绘画时，一定要区分两种不同的证据，即直接证据和间接证据，前者的结论是确定的，后者的结论是推定的。不要

[3] 李夏恩，《〈千里江山图〉是伪作？谁是'欺君者'！》，刊于微信公众号：喜雅艺术，2018年 2 月 1 日，21—38 页。

什么都是信誓旦旦，那样的话容易出问题。同样，在阅读别人文章的时候，也要注意人家文章的语气，不要把别人的推断当结论，那样会显得很浅薄，这些都是作者和读者容易忽略的地方。

就目前而言，除了蔡京的题文是直接证据，剩下的就是要系统地运用大量的间接证据。当然，这必须形成一整套科学的寻找间接证据的路线和使用方法。其中最艰难的就是使用间接证据阐发学术观点的底线在哪里？这是一个方向性的问题。没触及底线，说明材料还没有用足；过了底线，那就是阐释过度。比较而言，材料没有用足，不算出错，只是不足而已，下次还有研究的空间；过了底线，阐释过度，难免会出错。思维逻辑就是帮助你找到这条底线。

12.24 问：那就谈谈逻辑吧。

答：逻辑科学，简称逻辑学。这里说的逻辑学主要是形式逻辑，它是研究思维形式的结构、思维的基本规律，研究认识客观事物的基本方法。世界上任何一件事物的产生与发展都有自己的客观规律，而且这些规律之间存在着一定的内在联系，在一定条件下，也会发生变化或转化。掌握此类规律，分析此类事物，那就是逻辑分析的重要手段之一。

12.25 问：能将逻辑分析的方法运用到艺术史研究中吗？

答：现在艺术史界对来自逻辑分析的结论还比较保守，总有些放心不下，甚至将其与"自说自话"相提并论。其实逻辑的分析是科学的思路，司法系统长期运用，而我们则难以展开。

12.26 问：难道凭逻辑分析就可以拟定犯罪嫌疑人吗？

答：法律专家认为应当充分运用逻辑分析的武器，在一定

的条件下，逻辑分析的结果甚至可以定罪。举个例子：巨额财产来源不明就可以给国家工作人员定罪，这个定罪是建立在掌握了对方来路不明的巨额财产，如果当事人无法说明其正当来源，凭逻辑分析，就可以断定系非法所得。司法界都可以运用逻辑学的原理进行断案，我们研究古代艺术史为什么不可以呢？关键是材料要硬，背景知识要丰富，千万不能把当今特有的生活知识运用到古人身上去。

12.27 问：是不是掌握了逻辑学的知识就能无往而不胜？

答：你这个观点有些偏颇，逻辑学不会给你带来知识，它是引导你进入正常思考的路径，就如同有了导航设备不等于就能到达目的地。运用逻辑学的原理进行思考是有条件的。在研究古代艺术史时，运用逻辑学的基本条件是探讨事发之后最大的可能性是什么。如王希孟画出了《千里江山图》卷，这个事情发生了，这是事实，那么他画这张图的动机和目的是什么？蔡题里没有记载，其他材料里更没有，这就要结合当时的历史文化背景和徽宗的艺术目标，还要考虑王希孟在当时委身于"禁中文书库"的窘况，以及北宋宫中年轻画家发展的一般趋向等综合考量。有观点说梁清标向康熙皇帝进贡《千里江山图》卷是为了个人的政治利益。梁清标经历了清代的两朝皇帝——顺治帝和康熙帝，梁清标的子孙辈陆续将家藏卖给清宫。乾隆皇帝手里有梁清标的旧藏《千里江山图》卷，这是事实，不过是梁家的哪一位对着哪一朝的皇帝？朝廷是纳贡还是购入？均不详。当条件不确定时，就无法推定具体的政治动机，推出来的结果有可能会引起异议。即便是不符合逻辑的事实，只要发生了，其中也还是有逻辑的，即"反逻辑的逻辑"。因此说，逻辑学不支持"心想事成"，不支持"疑人偷斧"，不支持无条件推定。

12.28 问："反逻辑的逻辑"怎么讲？

答：王希孟是一个早熟的少年画才，徽宗极度赞赏他的《千里江山图》卷，只是"嘉之"而已，没有任何对他的任用，这是不符合逻辑的。这一类事情在北宋的发展不会是这个样子的。要注意，不符合逻辑的原因多半是因为事物的发展方向偏出轨道了，会不会是王希孟患重病了？只有在这种极特殊的情况下才有可能出现对王希孟"只嘉奖，不任用"的结局。因此，用平常的逻辑思维分析这类极特殊的事例是很难找到答案的。这其中也是有逻辑关系的，徽宗不任用王希孟是不符合逻辑的逻辑，是因为条件发生了根本变化。

通常来说，不同时期、不同事物之间存在着内在的联系，所有事物都有它的起始和终结点，这就是事物发展的逻辑关系。对王希孟和《千里江山图》卷的研究，因为涉及的面比较广，借用石涛的一句话"法无定法"，不可能用一种固定的方法，只要能找到抓手，就可以尝试。但是有一种方法是一直要刻在心里、攥在手中，无论你是自觉还是不自觉，它不停地提醒你按照自然法则来弄清证据之间的关系，理清思路，把个人的想象压缩在可能的范围里，那就是形式逻辑。

12.29 问：反方是运用自己的逻辑思考问题的，提出溥跋是双钩："既然是伪跋，它不仅失去了对这幅大画认证的资格，而且从相反的角度证明'王希孟'画的说法也是编造的。这就是多米诺骨牌效应，一张牌倒下了，后面的都跟着倒下。"

答：凡是从主观经验出发的逻辑都是错的。在这里要弄清楚蔡题、溥跋与该图的关系，每一家都有它的作用。蔡题证明该图的"身份"，溥跋证明该图在元代的收藏状况，后者与该图的真伪没有关系。这个逻辑关系，已经有专家学者阐述过了。话说回来，即便是蔡题不真，只是失去了对作者的具体认识，

也不能否定该图为宋画，因为作伪者经常采用真画假跋或假画真跋的方式，这已经成为共识。研究古画应该一切以事实为根据，以逻辑为思路，才能获得相对清晰的认知结果。

12.30 问：反方说《千里江山图》卷是梁清标拼凑出来的赝品，这个逻辑是怎么产生的？

答：反方所采用的是循环论证法，即"三臣梁清标拼凑出《千里江山图》卷"。既然是"三臣"，那什么样的事情都能干得出来。以梁清标的"历史问题"作为论据来证明论题，在逻辑学上是典型的循环论证里的"自证法"，论证的前提成了论证的结论，就如同有目击者向假福尔摩斯报失窃案，假福尔摩斯用循环论证的方式做出了结论：就是这个目击者！因为他亲眼看到了，如果他没有看到是不会知道案情的。反方对该图的基本问题如画的哪里、谁画的、什么时候画的、为什么画等，一概无答。还有许多问题都没有进行论证，如修裱者是谁？该图送到康熙皇帝那里（不知道为什么不会是顺治皇帝），既然是进呈，有没有进呈者的题识？有没有进单？蔡溥二人的题跋是从哪里移来的？是哪一类人编造的？又是哪一类人搞的双钩？既然是双钩，母本在哪里？只有这一系列问题解决了，该图才有可能是某个时代的某类人为了某个目的搞出来的赝品。

与反方的思维方式相近、结论截然相反的是近年有人著《〈千里江山图〉迷踪》一文，"考证"出王希孟在画完《千里江山图》卷之后又画了一幅《千里饿殍图》卷，引起龙颜大怒，被徽宗赐死。至少，该作者还知道查了所谓清代善本《北宋名画臻录》，史料来于此。不过这是一部伪书，是后人编造的，无法成论。他们共同的问题都在于：一没有证据，二没有逻辑。

12.31 问：真有点异曲同工之妙。那书画造假者有他们的

逻辑吗？

答：书画造假者有他们的逻辑，基本原则就是趋利和隐秘。他们通常用中小名头伪造成大名头，不排除伪造中小名头，但绝不会像反方所说的那样梁清标伪造了一个名不见经传者，更不用说还要伪造蔡京的书法编造一个"希孟"的简历。历史上还没有出现过联手伪造一个名不见经传者的大幅之作，而且将造假的团伙扩展到内府有"廉吏"之誉的大臣中间，自己死了以后还要请顾复、宋荦帮着"背书"，一起去"欺君"，这不符合历代造假行业的基本逻辑和行为。如果梁清标有心造假的话，根据历史上留下假画的来历和该图的特性，梁氏应该把它打造成唐代李思训、李昭道父子的佳作，起码应该是南宋赵伯驹之类的画迹，知晓的范围仅仅限于他和裱画匠，绝对不会扩展到内阁大臣。

12.32 问：可见使用间接证据离不开掌握基本常识和事态发展的一般规律。

答：是啊，有些间接材料可以帮助我们推断王希孟作画的动因和其他相关情况。如王希孟画《千里江山图》卷的动机是想离开与绘画无关的"禁中文书库"，获得徽宗的认可后进到翰林图画院从事绘画事务。他作此图很可能是为了完成徽宗的考试或考察。这个推断是来自王希孟的不顺境遇和翰林图画院的考试制度等间接证据。再如，希孟姓王和早亡的信息出自宋荦之口，不可能是空穴来风，极可能来自该图的外包首宋签上。自从魏晋时期有了书画装裱和著录以来，收藏者都要在装裱完工的书画外包首的题签上书写作者的姓名和画名，这完全是出于著录、排架、查找的需要。因此，希孟姓王的信息就保留在其作的外包首题签上。有关他早卒的信息，宋人也会书写在题签下的空白处，作为补注。因题签磨损严重，无法修

复，被梁清标在重裱时除去了。因为古代此类包首题签的事例太多了。对这一类推断性的分析结果多用"多半会""极可能"等倾向性的判断词。

12.33 问：您研究《千里江山图》卷主题内容的思路是先弄清画的什么地方，然后再找相关的山水诗，这是既定的吗？

答：这很难形成公式，但从研究的逻辑关系来说，应该是先易后难。《千里江山图》卷有诗意，这是共识，如果一上来就找是哪家诗意，那范围就大了，如同大海捞针。你在唐五代北宋的山水诗里找，累死你都未必能找准了。先考证所画地域，然后再找与这个地域有关的山水诗，目标集中，方向明确，那就容易多了。

12.34 问：概括地说，应该是拿画找诗，而不是拿诗找画，对吧？

答：是的。拿画找诗，会遇到许多限制，很自然地会形成一条搜寻路线；拿诗找画，如坠烟海，无从下手。

12.35 问：不管怎么说，这还是太巧了，好像有个证据在那里等着您似的。

答：说巧，其实一点也不巧。逻辑学不但可以帮助你梳理、分析证据，还可以帮助你找到其他的相关证据。因此说手段很重要。图像与典籍的有机结合是要通过一定的研究手段和分析路线才能奏效，针对不同的问题，组合成一个个既不同又互有联系的思维路线，按照科学的研究方法和逻辑路线有效地寻找和使用图像与典籍，得出相对客观的结果。

事实证明，光有研究方法是远远不够的，还要有一定的研究手段。

12.36 问：您说过的，最后要说说态度。

答：不少人都重视研究方法的采用和突破，这是完全应该的，但很少有人谈研究态度。往大了说是学德问题，往小了说就是态度问题。

先往大了说，也就是大态度。具体一些就是对前人的艺术成就和前辈的研究成果的态度，不能轻慢，要有敬畏之心，同时也包括与同道展开学术讨论的态度，等等。这体现了研究者的学德，这来自学术教养和自身的修养，最后综合成自己的学术形象。这个是要恪守一生的事情。态度是什么？那是因人的道德观念和认知水平所呈现出的精神状态。

12.37 问：难怪相传美国西点军校有一句格言，叫"态度决定高度"。面对前人的艺术成就，作为艺术史家，会与艺术家不同吧？

答：艺术家面临的是继承和创新的问题，甚至是反叛的问题；艺术史家面临的是如何纵向定位、横向比较历代艺术家及其艺术品的问题，必须要理性地回到当时的客观现实。往俗了说，艺术创作必须感情用事；而艺术史研究恰恰相反，决不能感情用事，而应该理性分析。

12.38 问：您这么一说，好像没有什么学术创新了？

答：有的，必须有。今天，我们鼓励问题意识，提倡学术创新，所有的悖论或新论都必须建立在一定的证据之上，到底是不是证据？不是不同观点者自己说了算，也不是一两个人说了算，而是要有同一个专业圈的专家学者们来论定，也就是说，如果相当多的同行学者们否认不同观点者的证据，那么不同观点者在此基础上产生的结论是难以被接受的。如果确有证据，但不够充分或不够硬实，可以在一定范围内有一个像启功先生

遵从前辈的结论。一般来说，今人的目鉴能力和文献水平不可能比得过启功、徐邦达、傅熹年等老一辈大家，一个时代造就一类才杰。就拿《千里江山图》卷而论，这是目鉴就能解决的时代问题，题跋和印章与该图都是有密切关系的。那么，我们这一代的学术任务就是要细化前辈们的研究成果，如傅熹年先生通过建筑样式推断该图画的是江南景致。你我谈了几个月，不就是想尝试看看能不能细化到画的是哪个地域、与什么内容有关吗？还有，蔡题和溥跋已经被前辈们确定是真迹了，其内容过去一直没有好好咀嚼，今天就得仔细研究了，其中的历史文化信息还是相当丰富的。

12.40 问：这就是知识的积累和传扬吧！

答：是啊！20世纪80年代，人们说的最多的就是西方哲人培根的一句话："知识就是力量。""知识"变成"力量"是有前提的，那就是知识在被正确使用的前提下才能成为力量。如核能在正确的使用之下，可以变成电能，反之，变成的"核力量"会毁灭掌握知识者自己。知识被误用的最终结果是害了误用者自己，这类教训是很多的。

说到书画鉴定，误用知识的现象往往是与误用证据有关。任何一个专家和学者在论述自己的观点时，都不会反对证据的作用，问题是证据是否会被误用，如有人"发现"溥跋为双钩……我说过，书法图像出现双钩有四种情况，而且可能还有。此人还发现蔡京的"京"字款是伪款等。首先要理性地分析这个证据是怎么形成的，千万不能拿来就用，没有弄清产生"证据"的原因就匆下结论，就可能会误用证据，其结果是阐释得越多，知识的反作用力就越大。误用知识所带来的黑色幽默是很沉痛的。我感到很悲哀，这场关于《千里江山图》卷真伪争论的基点是很低的。

所说的"模糊度"，留给后人一个继续探讨的空间。否则，昨天某家说郭熙《早春图》轴上的款字对不上，是假的，今天某位说张择端《清明上河图》卷后张著的跋文用纸与画不配，是赝品，明天又有个谁说北宋佚名（旧作徽宗）《听琴图》轴风格不对，是明代画……如果都靠感觉，那还是缺少点什么。不然的话，我们前辈学者在20世纪刚刚澄清的早期绘画史这一潭清水，就有可能被怀疑一切的虚无主义观念搅浑了。

12.39 问：对于前辈的书画鉴定结果，我们应该采取什么态度？

答：科学的办法就是运用辩证法的基本原则来对待。首先是要尊重，但不盲从。这需要从头到尾认真研究前辈们的鉴定过程，也就是要仔细研读他们的著作。特别是要注意集体的鉴定研究结果，如20世纪60年代的鉴定小组和80年代的九人鉴定小组等，那更要认真对待。他们一致的意见，绝大多数都是正确的或基本正确，再过几百年还是这样。当然，在学术研究中，我们既要反对盲目迷信权威，又要反对无端怀疑。鉴定某一类特殊的绘画，如果需要某一类专门的知识，因受时代的局限，在当时可能缺乏这个知识，随着时代的发展，后辈人具备了这个知识，在这样的前提下，就有超越的可能。譬如说，假如有一天我们的后代通过科学手段能够细化纸绢和相关绘画材料的年代测定，正负差不超过十年，这是我们的前辈和我们所没有掌握的知识和工具。当然这个是有前提的，后人可以使用前人、前朝的绘画材料，前人则不可能使用他离世后的材料工具。如果我们以今天的认知水平确定了一件绘画为宋代真迹，但过了若干年后，被我们的后人用仪器测定出是宋人"使用了"明人的绘画材料，我们的结论就应该让后人们去批评、去修正。我们掌握的鉴定知识不及前辈，那就应该老老实实地

12.41 问：图像会被误读，文字材料会好一些吧？

答：一样会的。反方说找到了《千里江山图》卷是赝品的依据，就是清代学人朱彝尊的诗《题装潢顾生（勤）卷二首》，之一："梅边亭子竹边风，添种梁园一捻红。不独装池称绝艺，画图兼似虎头工。"之二："过眼云烟记未曾，香厨争级理签胜。残山剩水成完幅，想象张龙树不能。"[4] 这些被反方作为《千里江山图》卷是赝品的证据，朱彝尊是否见过梁清标手里的这幅画？梁清标与裱画师曾经在其他古画上做过手脚是否能成为他假造该图的证据？朱彝尊的这两首诗的创作背景是什么？反方应当研究一下"残山剩水"和"张龙树"，要被文献所左右，而不要去左右文献。全诗的核心意思是：有个"顾生"的画，可比顾恺之，但其画很残破了，裱画师完整修复了这个"残山剩水"，其手艺超过了唐代著名的裱画师张龙树。

[4]〔清〕朱彝尊，《曝书亭集》（卷二〇），四部丛刊景清康熙本，218页。

12.42 问：历史上有张龙树这个人，是大唐内府最有名的书画装裱大师，张彦远在《历代名画记》卷三里三次提到他。

答：这就是误读、误用文字材料的典型事例，先是望文生义，然后按照自己的需要去解释内容，属于双重错误。

12.43 问：您这就谈到学术争论了，使我想起反方在媒体上的激烈态度。

答：我们的讨论慢慢地从"大态度"过渡到"小态度"上了。说实话，学术研究不可能没有不同意见，目前最缺的就是学术争论。现在的我和过去的我都会有不同，更何况他人呢？学术争论不但要依托一定的平台，还要有一个良好的气氛，这个气氛就是共同的良好心态营造出来的。从学术讨论到争论，都属于理性思维的范畴，不能一争就怒，情绪冲动到歇斯底里。西方有句谚语："冲动是魔鬼。"用在学术研究上也是十分恰当的。

12.44 问：北京大学艺术学院在2018年5月举办的"跨千年时空看《千里江山图》——何为历史与艺术史的真实"人文论坛，出现了一些争论，您认为会议成功吗？

答：我认为还是成功的，如果这个学术会议没有争论，那倒未必成功。我曾与研讨会的策划者李松教授沟通过，会议和会后的出版物只针对观点，不针对个人；我也曾希望我与反方的争议能够在年轻人当中成为一个"和而不同"的范例。否则，以后谁还愿意发表不同意见？"不同"就意味着翻脸吗？那学术还怎么发展？思想还怎么进步？

12.45 问：我曾听到台湾佛光山开山宗长星云大师说过一句话："文化是用来交流的。"

答：是啊，学术也是用来交流的，学术是展现文化的内在，是文化交流的具体内容，不是用来发飙泄愤和攻讦责难的。通过平等交流来提高认知、丰富自己，是为了闻道，也是为了正道。去冲动、戒妄言，可以增加许多静气和理性。

再一个，要摆正自己的位置，千万不要把自己做的研究当作是"铁案"。大家到一起来讨论一个共同关心的学术问题，这就是探索。既然是探索，大家都是平等的，可以互相补充、互相质疑，都是为了弄清楚一段历史事实。忽然其中有一个人说，他为了做成"铁案"如何如何，那别人就没法讨论了。

12.46 问：为什么不能做成"铁案"？

答：这不符合人类认识客观事物的基本规律，对一个陌生的事物，特别是远离我们九百多年的艺术史片段，属于典型的复杂事物，人们很难一下子就弄清楚，常常是需要经过一个反复的过程，要不断地接受新的信息、不断地进行修正和调整，哪能上来就做出铁案来呢？再一个，学术论坛不是终审法庭，

自诩为"铁案",那就意味着别人的观点都是错的，不许有不同的声音，罔顾他人提供的材料和事实，特别是与己不利的事实，别人是"指鹿为马"，这等于彻底把自己封闭起来，与大家隔绝起来，这个不是学术讨论的态度。

12.47 问：您与反方的观点截然不同。

答：是的，我的基本观点来自前辈两代人的鉴定结果，我从内心里认同他们的结论。我所作的探索仅仅是就其中的一些具体问题进行细化和进一步分解。

12.48 问：你们在研究上有什么不一样？

答：其实双方的研究在口头上没有什么不同，都说要证据、要逻辑，关键在于践行。双方最大的不同是态度，譬如说我不敢做成铁案。从去年年底起，我三次修正了我的研究，那是因为我听到了不少建议，遇到了不同的意见，甚至指出了一些错误。曾有一个素不相识的年轻学者叫李夏恩，撰文对我论文中的两处观点提出疑问。我觉得人家是在南开大学学历史出身的，总有他的道理，于是重新追索文献、爬梳材料，发现我的确有错的和不准确的地方，立即更改过来。当然这是要很好地感谢人家的。同样是这位李夏恩先生，也对反方提出了在证据和逻辑方面的错误，得到的结果是相反的。

12.49 问：这应了《尚书·大禹谟》的一句话："满招损，谦受益，时乃天道。"

答：是啊，这个"谦"绝不是表面上的谦和、礼貌，而是内心感到自己的不足，这个不足感就会使自己处在理性的状态，催促自己向一切有知者学习。我现在才开始感受到徐邦达先生在八十多岁时说的一句话是十分真切的，说他过去写文章

是"虚心"，现在越来越感到"心虚"。由于老人家在晚年积累了更多的材料，常常调整、修改过去的观点，这令我十分感动。我回忆起 20 世纪 90 年代住在故宫工体宿舍时，与徐邦达先生家离得很近，窗对窗、楼对楼，可我的年纪与他相差近半个世纪，但他能非常平和地与我交流。有一个青年学者不太客气地建议他写文章之前要好好看某一篇论文，他立即拿笔记下了篇名和刊号。他一心想的是"怎么样才是对的"，而不是别的什么。

12.50 问：写论文的态度也与此一致吧？专门谈鉴定文物的文章与艺术史论文的写法是一样的吗？

答：它们都属于艺术史研究的一部分，如果在文中不专事讨论真伪问题，又觉得有疑问，可以暂时不作结论，一言以蔽之——存疑。如果专门著文，那是另有要求的，提出一件古代艺术品是赝品的观点，必须要进行具体的求证：一、这是什么时代的作品？要落实到大致的创作时间。二、是什么人作的？要落实到某个画家，至少要落实到某个地域的某一类人。三、画中是什么内容？要落实到与当时相关的历史文化背景里，以备验证。相反，反方确定《千里江山图》卷是赝品之后，说："不知道是谁画的，不知道是什么时候画的，不知道画的是什么。"这个态度就缺少了些什么。就如同有人看到某人衣着不合身，就大声疾呼："这是一个贼！"但不知道他在哪里偷的，不知道他偷的是谁的，也不知道是在什么时候偷的。以这种抛开证据的方法和武断的态度是无法说服别人的，即越过求证，从怀疑直接进入否定阶段。

12.51 问：再说到一个更具体的问题，就是如何将掌握的材料和分析变成学术论文？这应该怀着一种什么态度？

答：要有平民情怀。古代艺术史属于高雅文化，但很接地气，社会公众都愿意知道和了解。艺术作品来自生活，研究艺术作品的艺术史不能远离研究对象中的生活。当然，它与现实的生活会有不同程度的距离。艺术史研究的语言不可能是纯粹的生活语言，它同样也应该高雅起来，但不能高雅得让人听不懂、看不明白。有的学者写文章，不知是中文欠佳，还是不良译文看多了，一个观点绕着圈说，中间还要拽一些洋词或半生不熟的词，说得昏天黑地的，好像让你一下子看懂就显得作者没学问了。我读的时候都不敢眨眼，看得眼晕，读了几遍也弄不懂。有时候我想，是我跟不上趟了，还是作者太超前了？但是有一条，我不准我的学生学这一路的表述方式。你看看杨新先生写的几篇论文，研究的是高深的事，写起来有根有据，读起来就像小区里的大爷在和你聊养鸟的事，文笔非常轻松。这样的文章连着看几篇都不累，还容易记住。当然，并不是说要写成聊天式的文章，关键是要让人一眼就能读明白，没有距离感。反过来说，读者读不懂，说明作者自己就没有弄懂，还在那儿装懂唬人。外国的也是这样，你看人家爱因斯坦几句话就能把他的"相对论"说得透透的。为什么人们总喜欢说"大道至简""真理是朴素的"，就是这个道理。

12.52 问：注释是否也体现了作者的学术态度？

答：这是毫无疑问的。现在许多学术著作的注释不够完整，引文的出处必须有作者、作品、页码、出版单位、版本和出版时间，如果是古人的作品还要在前面加上时代，这是一个完整的注释链。有关这些，范景中先生专门有过十分精到和中肯的论述。[5] 现在由于数字技术在古籍资料方面的应用，注出公共的数据库和搜索路线也是可以的。

有的学者比较注意引文的出处，但是不顾及所用的图片、

[5] 范景中，《学术文章中的"致谢"与注脚》，刊于《新美术》，2016 年第 9 期。

线图、图表的出处，这些都是原作者的心血所成，也是有著作权的，不能不察。使用别人的线图或图表等而不注出处，同样属于学术不端。还有一种是古人的某个具体的学术观点在今天不被提及，但绝不能把这些作为自己的新发现，在发表时不标明观点出处。虽然这些逝者已经故去数百年了，超出了著作权保护的范围，但不等于后人可以拿为己有，必须注明其学术观点的原创来自何处，这取决于作者内心学德的自我约束。

此外，从事古画的鉴定与研究，不能一味取巧哗众，这也是一个态度问题。如衡量的尺子应该一致。在分析研究证据时，其逻辑性不仅要贯穿于对一件作品的研究，而且要贯穿于一生对所有作品的研究，用的都是一把尺子。

12.53 问：说到一把尺子，您做的《清明上河图》卷和《千里江山图》卷的研究，它们之间有什么不同？

答：相同的是它们都绘于北宋后期，在时间上前后相差仅七八年，都在表现当时的客观事物，画家都是名不见经传的高手，都需要考证。更多的是不同，《清明上河图》卷需要的是"解码"，它是在特殊的政治背景下产生的，遮蔽性强，特别是画中的图像内容隐含着当时人能读懂而今人未必读懂的内容，有许多是画外之意，甚至与画家的处境有关，有许多谜底藏在铁幕里，如同需要用钥匙打开铁皮柜查看物件一样，即从看不见到看见。《千里江山图》卷需要的是"求证"，画中的图像都能看得比较明白，没有什么隐秘或有特殊含义的图像，但未必知道它来自何处以及它们之间的有机联系，只是需要引证解释画中的图像之源，就如同用钥匙打开玻璃柜查看物件一样，从看见到看清、看透。

12.54 问：这个"研究的研究"差不多属于艺术史方法的

范畴，是艺术史研究的"工具箱"。

答：在一次会上，许多学者都说必须经常清理这个"工具箱"里的各种工具，弄清各类"工具"不同的性能和作用，也就是每做完一个课题，必须总结一下方法上的得失。除了材料之外，不顺手的地方一定是对使用某种方法还处在生疏阶段，这样就可以有针对性地读一些书、看一批画，充电加油。

结 语

问：我一口气追问了两年，这不仅仅有我个人的疑惑和不同意见，还有其他许多人转告的提问，我粗粗地数了一下有四百多个问题。学术研究不能总是为怀疑而怀疑，为争论而争论，关键是要解决问题。访谈就要结束了，最后是不是要"盘点"一下您回答的内容？

答：是的，真有必要，所谓"问题意识"都是从怀疑和自觉开始的。我前几天还在琢磨一件事儿，学术研究中的错误是怎么产生的？通常会在证据、理解、表达等三个方面出现错误，主要有三种类型：一种是缺乏证据，主观臆想产生了错误；另一种是具备证据，但误读或误用了材料，造成了错误；还有一种是掌握了证据，理解也到位，但自己没有说清楚，使接受者领会错了，或者把接受者弄糊涂了，会被公认为错误。最后一种是容易出现的问题，也冤得很。解决的办法就是在掌握各种文献材料的前提下，研究要贴紧证据，思考要遵循逻辑，写作要依照程序，语言要追求通达。

问：为了更清晰地表达您的研究结果，不妨概括一下。

答：那就要严格区别来自直接证据的结论和来自间接证据

的推论。这个结果得分三个部分来说：第一部分是王希孟其人的生生死死；第二部分是其画作《千里江山图》卷画史意蕴的里里外外；第三部分是该图鉴藏历史的前前后后。

希孟姓王，字号、里籍不详，北宋哲宗朝绍圣三年（1096）出生于"士流"的读书家庭。他早年极可能从闽东南沿海一带为游历、读书经洪州（今江西南昌）至庐山鄱阳湖（古称彭蠡湖），出湖口顺长江在润州（今江苏镇江）转船到平江（今江苏苏州），后沿运河一直北上到开封。徽宗大观元年（1107），他在某个贵人的提携下，进入了历史上唯一的皇家美术学校——画学，差不多用三年的时间按照"士流"的课程要求，学习绘画课程如佛道、人物、山水、鸟兽、花竹、屋木等，文化课程如大经、小经、古文字学、音韵学和博物学等。大观四年（1110），画学归属翰林图画院，王希孟结业后未能考入图画院，不得不应召到禁中文书库远离绘事，登录、整理从书艺局送来的文墨档案。政和二年（1112）初，王希孟极可能通过蔡京的引荐，得以向徽宗呈献绘画。蔡京题记曰："数以画献，未甚工。上知其性可教，遂诲谕之，亲授其法。"按照徽宗朝进翰林图画院的规矩，必须按照徽宗的旨意参加考试，在一定的时限里以唐人诗意入画。王希孟在 1112 年秋至 1113 年完成了大青绿山水画长卷《千里江山图》并呈上，画意颇有唐人孟浩然《彭蠡湖中望庐山》诗意，时年 18 岁（虚岁），徽宗嘉誉甚高，"谓天下士在作之而已"，遂转赐蔡京。王希孟在不到半年的秋冬季里突击赶工出大幅巨制，极可能因此积劳成疾，年二十出头辞世，未能进入翰林图画院。

问：上述都在前面一一考证过了，这差不多是年轻王希孟五百余字的"CV"（简历）了，第二个部分即关于这张画的本身，怎么认识?

答：这要分绘画背景、语言模式、表现内容、创作目的和绘画材料等等，说起来才会清楚一些。

一、该图的文化背景十分深厚。在艺术上，此前朝野的审美观念主要是两类：平民倾心"悲天悯人"的主题和文人雅好"萧条淡泊"的意境。从徽宗的一系列行为来看，他最大的作为几乎都集中在艺术突破上了，为一国之君的"使命感"充分显现出来了，即以"丰亨豫大"的艺术享受观念建立属于皇家的审美体系。在观念和技法上，已经解决了山水画表现超大场景和微画细节等问题。在绘画材料上，青色矿物质颜料和更细密的宫绢已基本满足了山水画创作的需求，客观上解决了绘画的用色和尺幅等问题。翰林图画院里已经基本形成了一批擅长画山水的专业画师，王希孟是徽宗看上的最年轻的青绿山水画能手。由此，完成《千里江山图》卷的条件和时机到了。

二、绘画语言集中在大青绿山水的画法上。王希孟《千里江山图》卷所采用的大青绿设色是青绿山水画史上的一次飞跃。唐代的设色山水偶用青色，徽宗在汲取晋唐画家设色山水的基础上所进行的大胆尝试，加大了青色在山水画设色的比例，建立了大青绿山水画的色彩系统，这在山水画史上是具有重要意义的。

三、表现唐人诗意的内容是当时画坛的时尚。该图在汲取前人布局置景的基础上，精心描绘了画家短暂一生中所经历的山川，其中以庐山、鄱阳湖为主要取景地，但绝不是现代意义的写生山水，含有孟浩然《彭蠡湖中望庐山》诗里的诸多景物要素。图中还点缀了闽东南的海景以及苏州长桥等地的景观，丰富了画面的审美效果。

四、要从徽宗和王希孟两个方面来看这幅画的创作目的。对徽宗来说，这是一张很好的范画，他要借这位年轻画家在设色方面的成功来推进图画院的画家们形成色彩意识，这个推手

就是蔡京；对王希孟来说，这是一块很硬的敲门砖，他要打开进入翰林图画院的大门。

五、借助科学仪器的检测结论。蔡题上的"京"字款曾经破损，清初的修裱师粘补错位，使之字形有一些失真。对徽宗朝一批画绢进行密度检测，《千里江山图》卷精细的绘画材料藏有许多潜台词，王希孟画绢的密度接近御用绢，比代笔者用的绢质要细密得多，证实徽宗极度重视王希孟的创作尝试。徽宗朝出现了一批与王希孟用绢门幅相近的创作、代笔作、唐画摹本，均为设色之作，表明宋徽宗要集中人力、物力强力解决宫廷画家的设色问题。

问：最后一部分就是关于这张画鉴藏和流传经过的前前后后，还有涉及修裱的左左右右，其中包括它在递藏中的艺术影响。

答：《千里江山图》卷的艺术影响是紧随着递藏路线扩散开的，将递藏与影响合在一起总结更为紧凑。先要解决的是鉴定问题，蔡题是真迹，尤其是在 20 世纪 60 年代和 80 年代两次全国书画鉴定组的两代鉴定家确认为真迹，这是毫无疑问的。我的具体意见是，蔡题因被过度翻看，绢质开裂严重，留下横向的破损纹路，与卷首的破损纹路基本相接，显然蔡题最初是写在卷首的前隔水处。蔡氏"京"字款的下半部绢丝断开并分离，古代修复师将款字的下半部上提以覆盖缝隙，出现倚斜，造成"京"字款腿短而不正的现象，与蔡京的标准名款差异较大。其后元代溥跋系对该图的观感，原先书写在两张信札上，后被梁清标裁去余纸并裱在卷尾。该卷的蔡题、溥跋真无疑，书写时皆符合各自的书风、身份和内容，尤其是蔡题，完全可以作为认知王希孟及其《千里江山图》卷的第一手史料。

《千里江山图》卷的主要递藏信息基本接近完整：五进宫、

三次裱，宫外藏家为三官（蔡京、高汝砺和梁清标）一僧（溥光）。1113 年，徽宗收下王希孟的呈献，第一次装裱应近似宣和装，蔡京在题中记下圣旨："天下士在作之而已。"徽宗一方面称颂王希孟的绝笔，另一方面暗示蔡京去推广该图的画法，要求宫里年轻画家们学仿该图的青绿画法，受此一定影响的有佚名（旧作赵伯骕）的《江山秋色图》卷等。希孟之作曾长期辗转在宫廷年轻画家的手里，弄得卷首卷尾两头破损严重。

1126 年，钦宗废黜蔡京，没收赏赐，该图二进宫。南宋初流到江南，入内府康寿殿，为高宗后吴氏所有，是为三进宫。其间该图被修复，蔡题被移至卷尾。南宋宫廷画家有一些青绿山水册页的用色手法与此图有关联。1189 年，吴太后离世，该图极可能通过南宋的外交使团流入金国。吕晓女士等撰文认为幅上"寿国公图书印"系金代尚书右丞相高汝砺的收藏印。

蒙古人灭南宋后，该图被大都（今北京）头陀教派大禅师溥光收藏，他以书札作跋，一生欣赏此图"百过"。他与赵孟頫过从甚密，该图的大青绿画法对赵孟頫及其后代起到一定的影响。

溥光圆寂后，该图极可能归属于溥光捐建的胜因寺。明时寺毁，该图虽然散佚，但其艺术影响仍在江南扩散。它曾经在南宋宫内外递藏了半个多世纪，设色风格对明末清初苏州片的辗转影响是相当大的。

明末清初，该图为梁清标所有，他对该图进行了第三次装裱和修复，卷尾接裱溥跋，并重新题签"王希孟千里江山图"。是图极可能是在梁清标故去后，被其后代出让给清内府，为乾隆皇帝所赏爱，书诗钤印其上，《石渠宝笈·初编》著录，是为四进宫。其间宫廷年轻画家王炳、方琮先后奉旨用心临摹了该卷，宫里许多山水画和人物画背景较多地出现了大青绿的手法。

1923 年，该图被溥仪盗出至长春伪皇宫，抗战胜利后又散佚，20 世纪 50 年代初被文物商靳伯声兄弟在琉璃厂所得，后出让文化部文物事业管理局（今国家文物局），1953 年拨交故宫博物院，这是《千里江山图》卷第五次进宫，最终结束了它的颠沛之旅。

鉴于文中有许多分析路线比较复杂，最后我们总结了一下研究思路的类型，想阐明王希孟和《千里江山图》卷的证据在哪里，证据有哪几种及该怎么用，借此更想总结一下寻找和使用证据的基本规律和法则。

问：您对王希孟及其《千里江山图》卷有了一个比较清晰和相对完整的认识，其中有结论和推论之分。

答：说实话，尽管我涉足了不少内容，提出了一系列的结论和推论，学界和同行、观众和读者能接受多少，需要一段时间的沉淀，我也需要不断地反思和纠正。

问：您觉得还有哪些问题没有解决？

答：就王希孟和《千里江山图》卷的研究来说，仅仅是接近阶段性的结束，这个阶段主要解决的是一些基础性的问题，当然有些是非常重要的环节，还有一些有待于以后解决了，也许我这辈子就解决不了啦。譬如说，在社会科学的层面，要看未来相关学科特别是宋史和文化史研究的成果如何，有没有可以借鉴的？画中到底有多少宗教内涵？艺术史层面上还有许多问题没有解决：王希孟出生在哪里？其籍贯会不会有一个大致的范围？他的"士流"家庭是什么样的？"大汉阳峰"下的几座砖木结构建筑是哪里的？还有一方小印和一方半圆印没有识出来，本阶段研究中那些推定出来的可能性和极可能性是否可以肯定下来，或者如何修正？还有更复杂的问题，如对该图进

行具体的技法分析，就图像学而言，没有大量展开研究，等等。此外，还要借助自然科学的研究工具和手段及其结果，在条件允许的情况下，以科学仪器检测该图的绘画材料，也许还需要与相关的绘画材料进行比对，如颜料的成分、产地，其作画染色的全部过程，历次修裱绘画的部位、方法和步骤等，所用补绢的具体年代能到哪个时段……有些是我没有解决的问题，别人已经解决了，我就不重复了，如牛克诚先生和黄海涛先生对该图的画法进行了实践性的研究，都很有价值。

问：真还有不少内容需要研究啊，如果未来的研究结果发现您现在的结论或推论有问题，怎么办？

答：那一定要纠正，决不能文过饰非，还要弄清楚当时出错的原因是什么。在科学面前、在事实面前，再老的资历、再多的经历也还是小学生。

参考文献

1. 〔唐〕张彦远《历代名画记》（卷五），《画史丛书》（一），上海人民美术出版社，1986 年版。

2. 《宋史》，北京：中华书局，1977 年版。

3. 〔北宋〕李昉《太平广记》，民国景明嘉靖谈恺刻本（中国基本古籍库电子版）。

4. 〔北宋〕刘道醇《圣朝名画评》，《画品丛书》，上海人民美术出版社，1982 年版。

5. 〔北宋〕董逌著、张自然校注《广川画跋校注》。开封：河南大学出版社，2012 年版。

6. 〔北宋〕欧阳修《文忠集》（卷一三〇），《鉴画》，《景印文渊阁四库全书》（第 1103 册），台北：台湾商务印书馆，1983 年版。

7. 〔北宋〕欧阳修《六一跋画》，《中国书画全书》（一），上海书画出版社，1993 年版。

8. 〔北宋〕韩拙《山水纯全集》，俞剑华编《中国画论类编》（下），北京：人民美术出版社，1957 年版。

9. 〔北宋〕郭若虚《图画见闻志》，《画史丛书》（一），上海人民美术出版社，1986 年版。

10. 〔北宋〕沈括《梦溪笔谈》，《景印文渊阁四库全书》（第 862 册），台北：台湾商务印书馆，1983 年版。

11. 〔北宋〕郭思辑《林泉高致》，俞剑华编《中国画论类编》（上），北京：人民美术出版社，1957 年版。

12. 〔北宋〕韩琦《安阳集钞·渊鉴类函》，《景印文渊阁四库全书》（第 1461 册），台北：台湾商务印书馆，1983 年版。

13. 〔北宋〕《宣和画谱》，《画史丛书》（二），上海人民美术出版社，1986 年版。

14. 〔南宋〕孟元老《东京梦华录》（卷二），《朱雀门外街》，济南：山东友

谊出版社，2001 年版。

15. 〔南宋〕邓椿《画继》，《画史丛书》（一），上海人民美术出版社，1986
 年版。

16. 〔南宋〕吴曾《能改斋漫录·记事二》，《清文渊阁四库全书》（中国基本
 古籍库电子版）。

17. 〔南宋〕周必大《文忠集》，《清文渊阁四库全书》（中国基本古籍库电
 子版）。

18. 〔南宋〕李焘《续资治通鉴长编》，《清文渊阁四库全书》（中国基本古籍
 库电子版）。

19. 〔南宋〕赵希鹄《洞天清录》，《清海山仙馆丛书》（中国基本古籍库电
 子版）。

20. 〔南宋〕赵彦卫《云麓漫抄》，北京：中华书局，1996 年版。

21. 〔南宋〕洪迈《夷坚志》，《清十万卷楼丛书》（中国基本古籍库电子版）。

22. 〔南宋〕周淙《（乾道）临安志》，清抄本（中国基本古籍库电子版）。

23. 〔南宋〕王应麟《玉海》，清光绪九年浙江书局刊本（中国基本古籍库电
 子版）。

24. 〔南宋〕周密《齐东野语》，《历代史料笔记丛刊》，北京：中华书局，
 1983 年 11 月第 1 版。

25. 〔元〕夏文彦《图绘宝鉴》，《画史丛书》（二），上海人民美术出版社，
 1986 年版。

26. 〔元〕熊梦祥《析津志辑佚》，北京：古籍出版社，1983 年版。

27. 〔明〕叶盛《水东日记》，清康熙刊本（中国基本古籍库电子版）。

28. 〔清〕徐松辑《宋会要辑稿》，北京：中华书局，1957 年版。

29. 〔清〕钦定（一作于敏中）《日下旧闻考》（一五五卷），《清文渊阁四库
 全书》（中国基本古籍库电子版）。

30. 〔清〕厉鹗《南宋院画录》，《画史丛书》（四），上海人民美术出版社，
 1986 年版。

31. 〔清〕佚名著《装余偶记》（七），中国文物研究所藏本，北京：文物出版
 社，2007 年影印出版。

32. 吴宗慈编辑《庐山诗文金石广存》，南昌：江西人民出版社，1996 年版。

33. 中国古代书画鉴定组编《中国古代书画目录》（一九），北京：文物出版社，
 1999 年版。

34. 中国第一历史档案馆编《溥仪赏溥杰皇宫中古籍及书画目录》，《历史档
 案》1996 年第 2 期。

35. 傅熹年《傅熹年书画鉴定集》，郑州：河南美术出版社，1999 年版。

36. 薄松年《中国绘画史》，上海人民美术出版社，2015 年版。

37. 阮璞《画学丛证·释"小景"》，上海书画出版社，1998 年版。

38. 杨新《胡庭辉作品的发现与〈明皇幸蜀图〉的时代探讨》，刊于《杨新
 书画鉴考论集》，北京：文物出版社，2010 年版。

39. 李方红《徽宗朝宫廷绘画再探》，中央美术学院人文学院 2018 届博士论文。

40. 王颋《书显昭文——元代书、画、诗僧溥光生平考述》，刊于《史林》，2009 年第 1 期。

41. 李慧斌《北宋末年翰林书艺局与时政关系考论》，刊于《福建师范大学学报（哲学社会科学版）》，2014 年第 6 期。

42. 吕晓《〈千里江山图〉卷的收藏过程与定名考》，《〈千里江山图〉卷的故事》，北京：故宫出版社，2017 年版。

43. 关键《宋高宗的书画鉴藏》，中国社会科学院研究生院 2016 年硕士专业学位论文。

44. 梁勇《元代青绿山水的考察与辨伪》，中国艺术研究院 2017 届博士论文。

45. 台北故宫博物院、东京文化财研究所《李唐万壑松风图光学检测报告》，台北故宫博物院，2011 年版。

46. An Index of Early Chinese Painters and Paintings T'ang, Sung, and Yüan（中国古画索引）By Jams Cahill University of California, Press Berkeley Los Angeles London, 1980.

47. 聂崇正《锦绣山河　尽收眼底——王希孟〈千里江山图〉》，刊于《文史知识》，1986 年第 7 期。

48. 杨新《关于〈千里江山图〉》，刊于《故宫博物院院刊》，1979 年第 2 期。

49. 傅熹年《王希孟〈千里江山图〉中的北宋建筑》，刊于《故宫博物院院刊》，1979 年第 2 期。

50. 牛克诚《〈千里江山图〉绘画语言解析——兼论作品时代、作者年龄及图、跋关系》，《〈千里江山图〉的故事》，北京：故宫出版社，2017 年 9 月版。

51. 曹星原《王之希孟：〈千里江山图〉的国宝之路》，《展记·宫·从王希孟到赵孟頫》3，北京：故宫出版社，2017 年 9 月版。

52. 曹星原《〈千里江山图〉是梁清标欺君罪证》，刊于《中国美术报》，2017 年 11 月 13 日。

53. 赵华《从"嘉禧殿宝"看〈千里江山图〉宋元时期的递藏》，刊于《中华书画家》，2018 年第 3 期。

54. 王中旭《千里江山——徽宗宫廷青绿山水与江山图》，北京：人民美术出版社，2018 年版。

55. 曹星原《你的王希孟难道是女身？十问某文物鉴定委员会委员》，刊于"星原说"微信公众号，2018 年 1 月 4 日。

56. 李夏恩《薛定谔的"画"——关于曹星原女士〈十问〉长文的商榷》，刊于《中国美术报》，2018 年 1 月 9 日。

57. 李夏恩《〈千里江山〉是伪作？谁是"欺君者"！》，刊于"喜雅艺术"微信公众号，2018 年 2 月 1 日。

58. 谈晟广《其所神居：宋代青绿山水画中的道教景观》，《跨千年时空看〈千里江山图〉》，山东画报出版社待出版。

附录

王希孟《千里江山图》卷著录

一、清宫《石渠宝笈·初编》著录

宋王希孟《千里江山图》一卷（上等余一）。贮御书房。

素绢本，着色画，无款，姓名见跋中。卷前"缉熙殿宝"一玺，又"梁清标印""蕉林"二印。卷后一印漫漶不可识，前隔水有"蕉林书屋""苍岩子""蕉林鉴定"三印，后隔水蔡京记云政和三年闰四月一日。

二、笔者著录

北宋王希孟《千里江山图》卷，画心纵 51.5 厘米，横 1191.5 厘米，绢本，青绿设色。1953 年入藏于故宫博物院。全卷展示了 50 多座山峰，20 余座山峦和 20 来座山岗和数十面坡、滩及大片水域，其间散落着 399 栋屋宇，25 座亭台，塔、坛各 1 座，11 座桥，96 条船，368 个人，13 头牲畜，2 只鹤及 2 群飞鸟，等等。

外包首题签为清梁清标行楷书："王希孟千里江山图"。

卷尾有北宋蔡京题（原题卷首）、元代溥光跋文，幅上有清乾隆皇帝弘历题画诗一首。钤印计有南宋高宗后、金高汝

砺、元溥光、清梁清标、清乾隆皇帝、嘉庆皇帝、宣统皇帝等38 方印。

蔡京跋文原系题记，位于该卷前隔水处，南宋初重裱时被移至卷尾后隔水，故称蔡京跋。跋曰：

> 政和三年闰四月一日赐。希孟年十八岁，昔在画学为生徒，召入禁中文书库。数以画献，未甚工。上知其性可教，遂诲谕之，亲授其法。不逾半岁，乃以此图进。上嘉之，因以赐臣京，谓天下士在作之而已。臣京。

其后系元代溥光跋，跋曰：

> 予自志学之岁，获观此卷，迄今已仅百过。其功夫巧密处，心目尚有不能周遍者，所谓一回拈出一回新也。又其设色鲜明，布置宏远，使王晋卿、赵千里见之亦当短气，在古今丹青小景中，自可独步千载，殆众星之孤月耳。具眼知音之士必以予言为不妄云。大德七年冬十二月才生魄。昭文馆大学士雪庵。溥光谨题。

钤印"雪庵"（朱文方）、"溥光"（白文方）、花押印（两点）。

卷首乾隆皇帝七律题画诗曰：

> 江山千里望无垠，元气淋漓运以神。北宋院诚鲜二本，三唐法总弗多皴。可惊当世王和赵，已讶一堂君若臣。曷不自思作人者，尔时调鼎作何人？丙午（1786）新正月。御题。

钤印："古稀天子之宝"（朱文方）、"犹日孜孜"（白文方）。

南宋高宗后吴芍芬于卷首钤印"康寿殿宝"（朱文方）。右下角不知是否疑为高宗后坤卦印（朱文长方），待考。

卷尾金高汝砺钤印："寿国公图书印"（白文长方）。

引首续绢钤清代"梁清标印"："蕉林收藏"（朱文长方）。前隔水钤梁印："蕉林书屋"（朱文长方）、"苍岩子"（朱文圆）、"蕉林鉴定"（白文方）。卷首钤印："梁清标印"（白文方）、"蕉林"（朱文方）。卷尾钤骑缝印："安定"（朱文长方）。后隔水上钤印："梁清标印"（白文方）、"河北棠村"（朱文方）。后隔水钤骑缝印："冶溪渔隐"（朱文长方）。尾跋钤印："梁清标印"（白文方）、"玉立氏"（朱文方）、"苍岩子"（朱文圆）、"蕉林秘玩"（朱文方）、"观其大略"（白文方）。

清乾隆皇帝于卷首钤骑缝印："石渠宝笈"（朱文长方）、"御书房鉴藏宝"（朱文椭圆）。卷首钤印："乾隆御览之宝"（朱文方）、"石渠继鉴"（朱文方）、"三希堂精鉴玺"（朱文长方）、"宜子孙"（白文方）、"五福五代堂古稀天子宝"（朱文方）。卷尾钤印："太上皇帝之宝"（朱文方）、"八徵耄念之宝"（朱文方）、"乾隆鉴赏"（白文圆）。

清嘉庆皇帝颙琰于卷中钤印："嘉庆御览之宝"（朱文椭圆）。

清宣统皇帝溥仪于卷中钤印："宣统御览之宝"（朱文椭圆）。卷尾钤印："宣统鉴赏"（朱文）、"无逸斋精鉴玺"（朱文长方）。

另，后隔水蔡京题文右侧留有骑缝残印（朱文半圆），不辨。

后　记

需要重申的是，本书是一篇写法特殊的研究论文，是为研究王希孟及其《千里江山图》卷而展开的问答式学术讨论。借对话之际，我曝光了关于对王希孟和《千里江山图》卷的一系列思考和曲折的探索过程，包括我个人对该图的一些初步认识，其中分结论和推论两种认知程度，尝试以问答、讨论的方式表述本人关于研究王希孟《千里江山图》卷及其时代的点滴收获。

在这一年多的时间里，我的许多考证是在不断修正、不断完善中渐渐形成的，就目前而言，还需要搜寻更多的直接证据和间接证据，使之完善一些。在这个过程中，应该感谢的前辈和朋友太多了，首先不能忘记五十年前最早研究王希孟与《千里江山图》卷的叶恭绰先生，要感激、感恩傅熹年、杨新、聂崇正等先生们在四十年前撰写的研究论文，使我们今天认识、研究《千里江山图》卷有了一个良好的学术基础。我收到的许多提问，听到的许多同道们的积极建议和善意提示，使我的研究也许较之前更接近历史真相的边缘。我特别感谢持相反意见的曹星原女士，我认为这是从另一个方面激励我要以更加谨慎

和科学的态度来分析一切疑问，使我的研究趋于相对科学。

在研究中，我遇到了如何确信蔡题原先在卷前的问题，随即咨询了在德国柏林警察机构里任高级文职警官的墨戈（Marco Schmidt）先生和浙江省公安厅实验室的倪韶阳等同志。他们都是研究物证的行家里手，在工作之余运用痕迹学的原理对此进行了验证。

在材料研究方面，在故宫博物院和辽宁省博物馆领导和有关部门领导的大力支持下，故宫博物院书画部画库的同仁和文保科技部的研究馆员王允丽女士、辽宁省博物馆文物保护部主任申桂云女士等就徽宗朝期间的宫绢进行了织法和密度检测，以证实《千里江山图》所用宫绢与徽宗朝宫绢的密切关系。

在研究过程中，多次向薄松年先生请教，不料先生于去年四月二日仙逝，未能亲见拙著付梓。范景中先生就体例的规范方面，给予了许多有益的帮助。本人在与李夏恩、凌利中、吕晓、梁勇、王中旭、赵华、杨丽丽、杨频等同行进行了不同方面的交流，获益良多。弟子梁勇、李子孺、王红波、姜润青、黄籽杰、陈春晓、谭频璇、闻方圆、张百彤、邹元、赵悦君等帮我通览了全稿，隋晓霖帮我绘制了图表。同样要感谢我的微信圈朋友，帮我提供了地方的民俗信息和图像。

本人限于专业知识，曾求教于多方学者，如著名地质学家权彪提供了关于庐山及长江中下游的地质特性的材料，著名法学家朱俭、梁永宏先生给予了关于法学界对使用各类证据的基本认识。

在学术调查中，感谢福建省仙游县政协文史委、仙游九鲤湖管委会、福建晋江画院等给予的信息支持和多方帮助，尤其感谢庐山档案馆馆长肖峰女士，工作人员龚姗女士和庐山管理局李延国，庐山图书馆陈岌，庐山遗产保护中心高峰等老领导、老专家对画中景观的指认和材料支持。

在研究中，故宫博物院图书馆、资料信息部和书画部资料室是我去得最多的地方，感谢那里的同仁对写书探索的支持，特别是资料信息部老领导胡锤先生为我提供了重要的研究资料，孙竟先生给予了许多看高清图的机会和相关提示，使许多扑朔迷离的疑案大白于天下。

感谢李松先生在2018年5月上旬策划召开了题为"跨千年时空看《千里江山图》——何为历史与艺术史的真实"的研讨会，并刊印学术论文集，给予这个题目一个研究与讨论的大平台。会上的讨论使我获益良多。

更使我感动的是北京航空航天大学教授张洪先生主动帮忙审稿，他以科学的态度和方法就书中的许多问题提出了中肯意见。老人家已经八十多岁了，如此扶持六旬晚辈，感人至深。

最后，感佩《中国美术》杂志不弃冗篇，给予我一年多的时间与广大读者和编辑保持密切交流，使我结交了许多朋友、增长了许多知识，深感收获满满。最后感谢编辑们为我在文中出现的缺漏和错误屡屡返工，在此鞠躬谢忱！

作者于2020年春节于元大都城墙遗址处

图　版

滿運以神北
宋院誠鮮二
本三唐法絕
韋多皴可驚
當世王和趙
已許一堂君
吾臣昌不自
思作人者尔
時調鼎作何
人

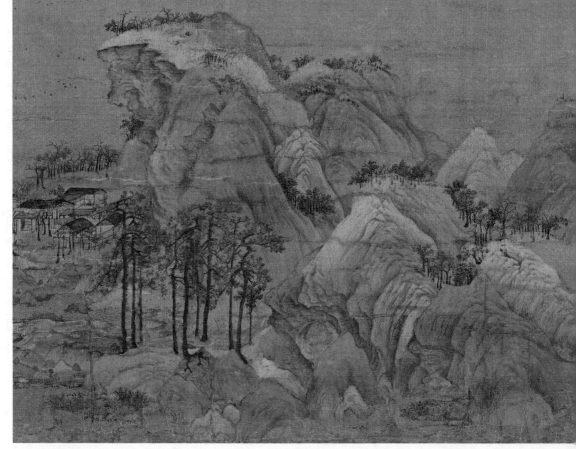

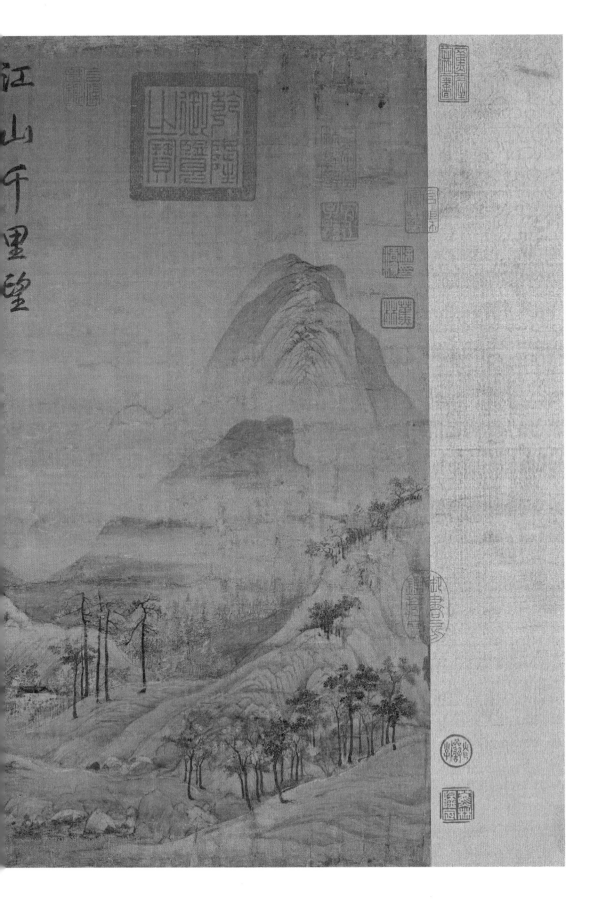

江山千里望

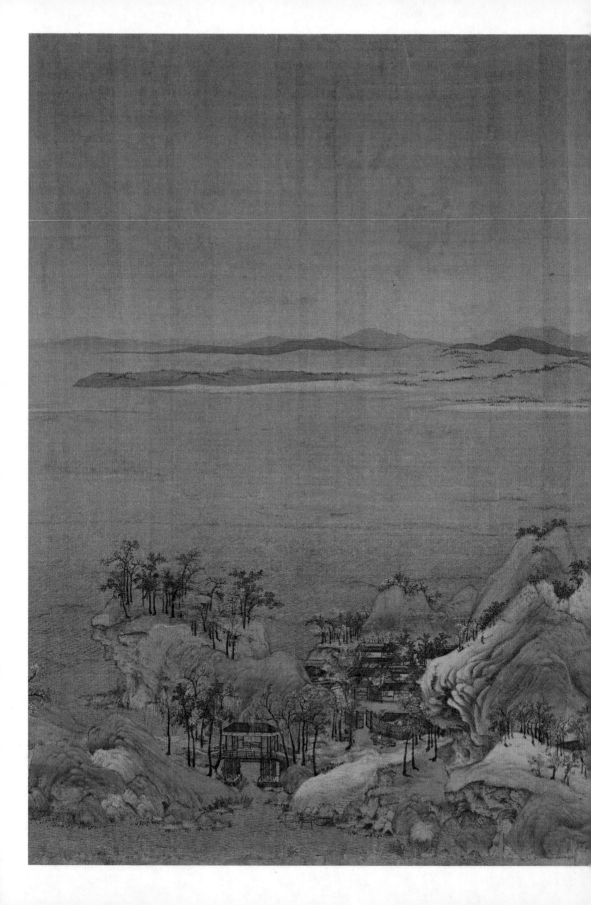

丙午新正月

御題

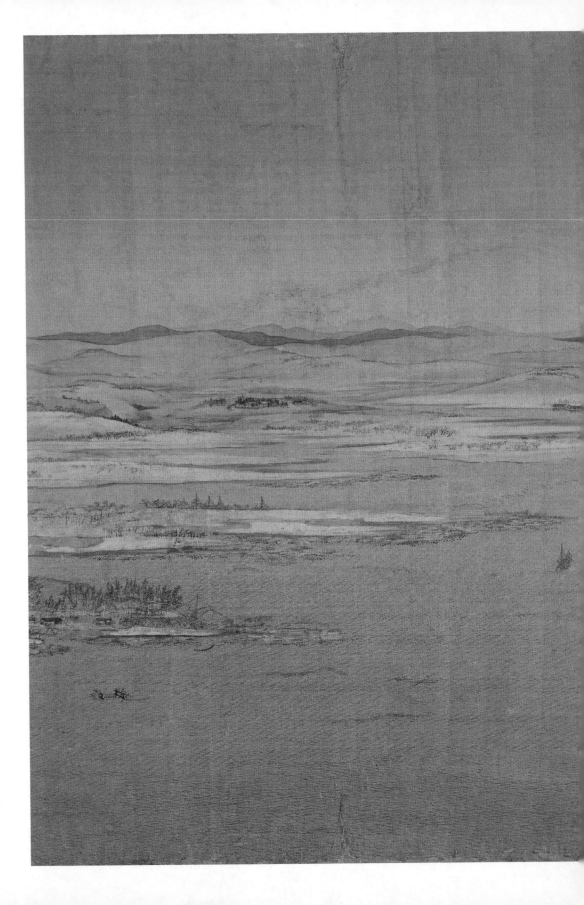

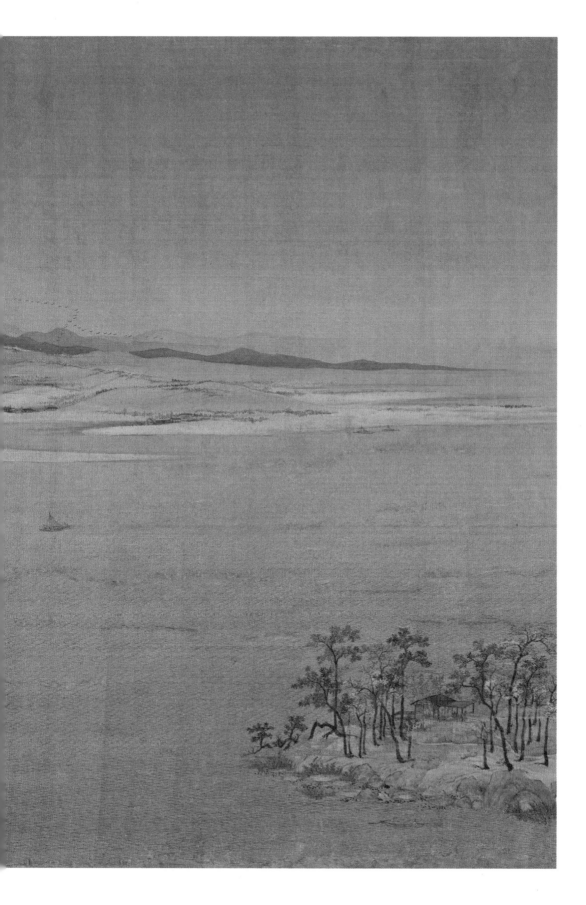

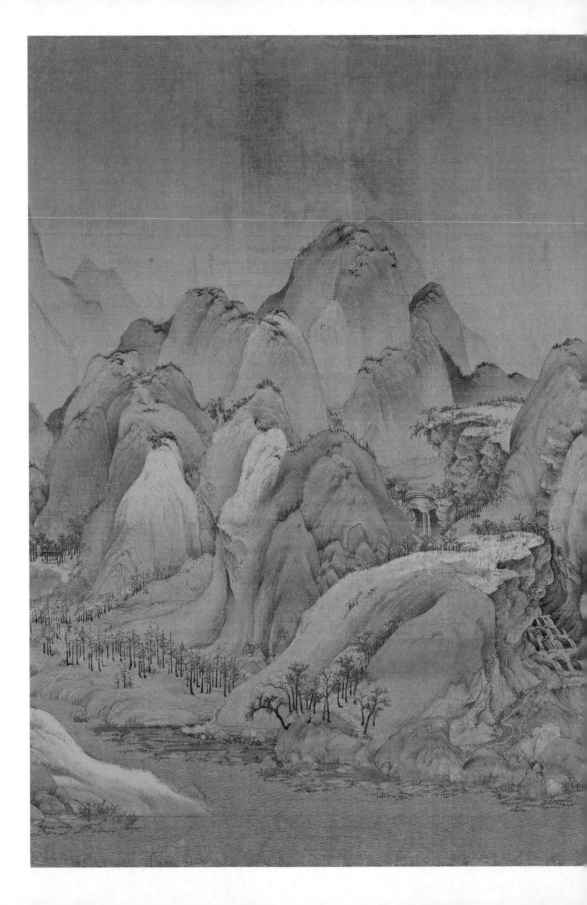

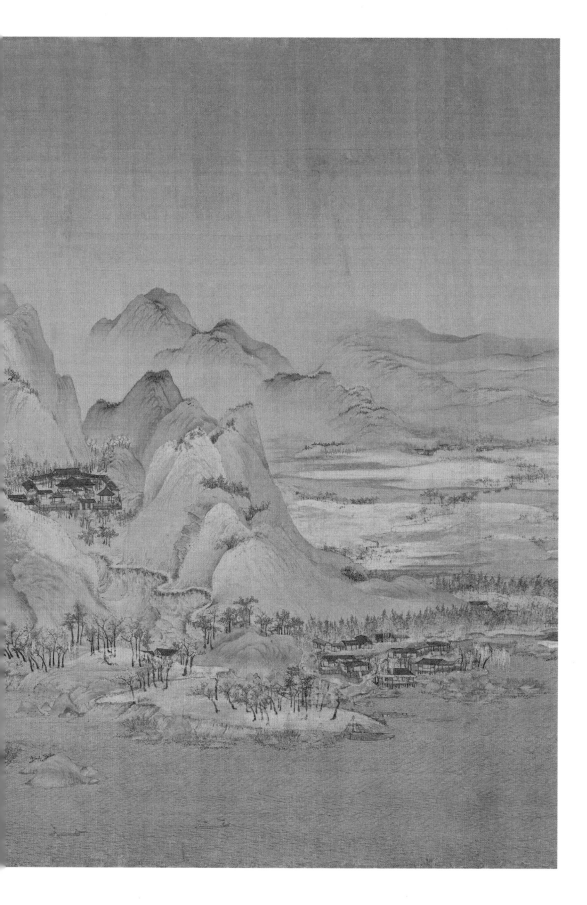

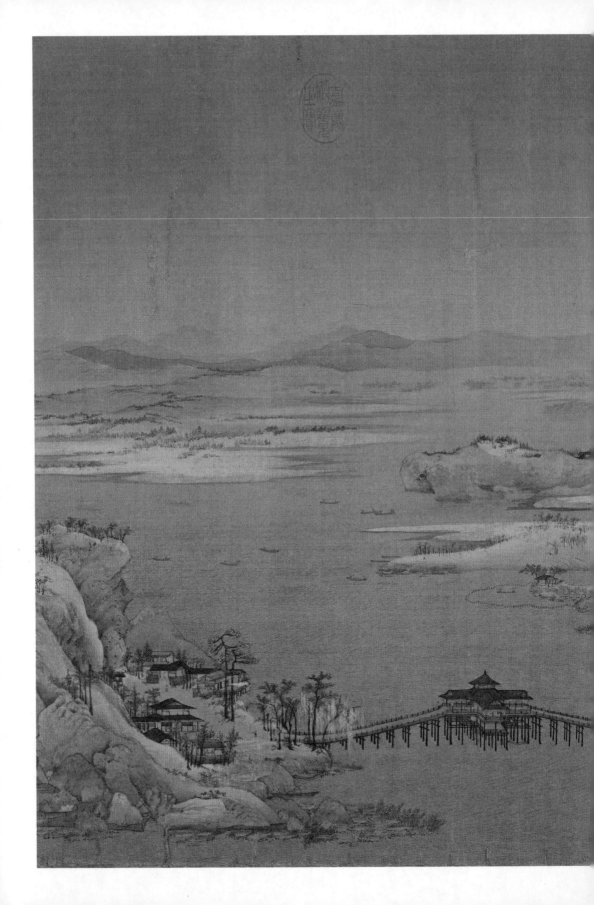

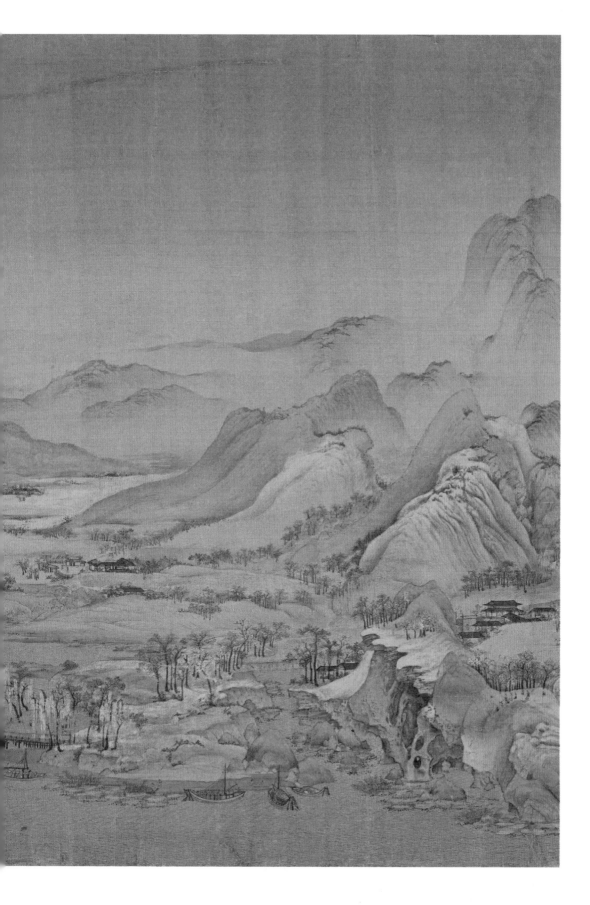

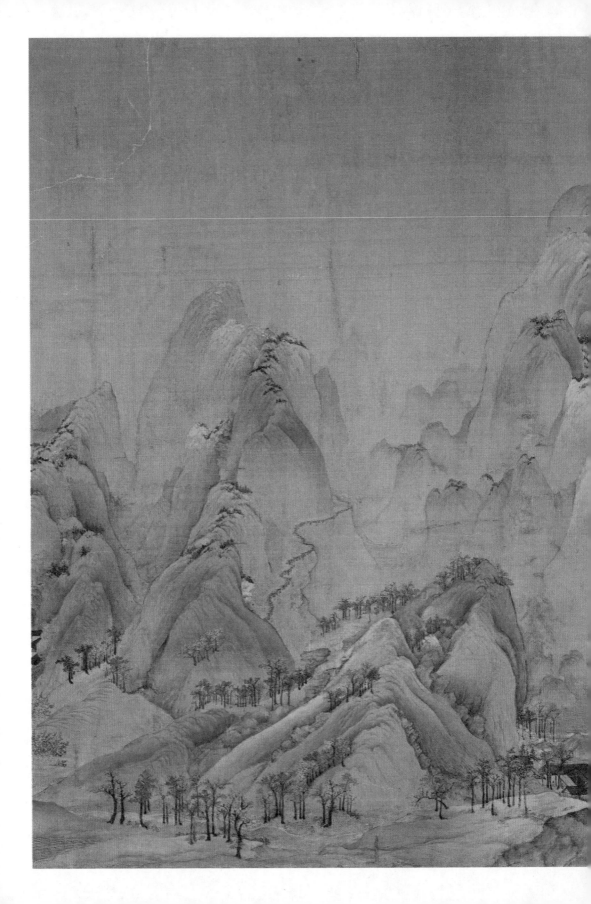

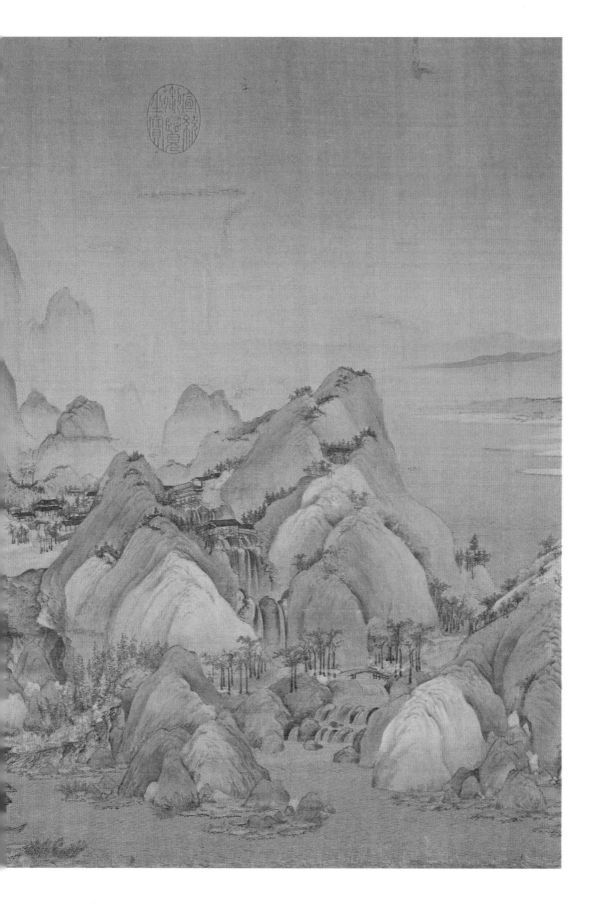

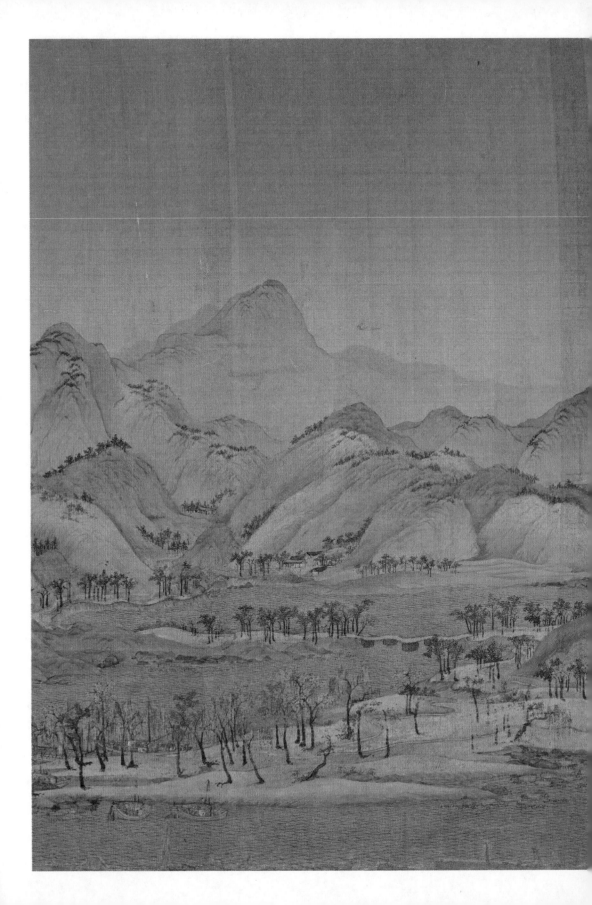

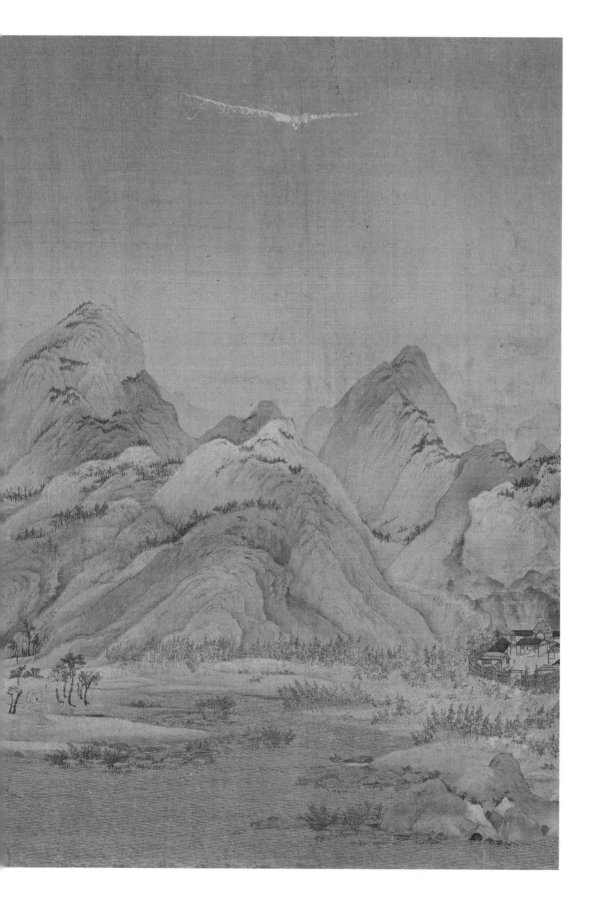

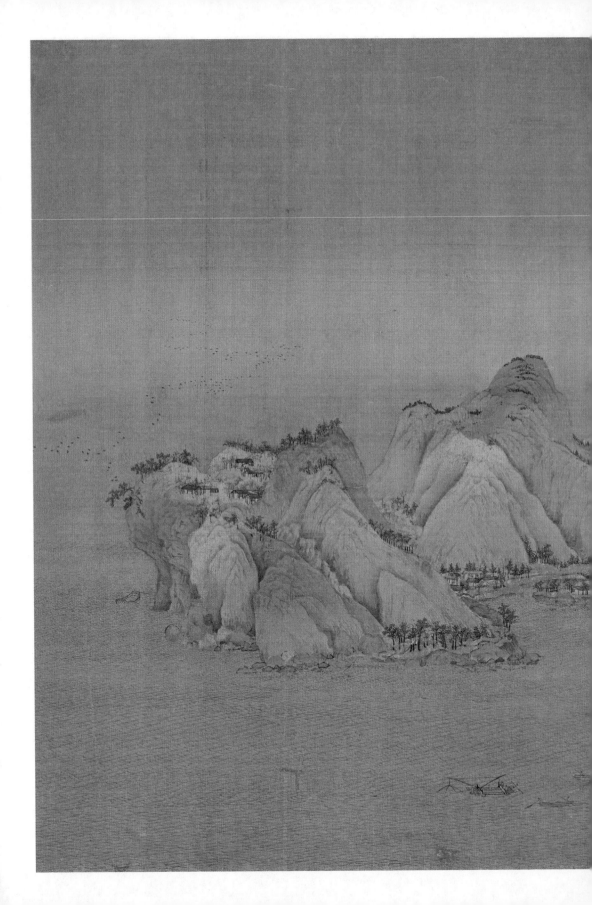

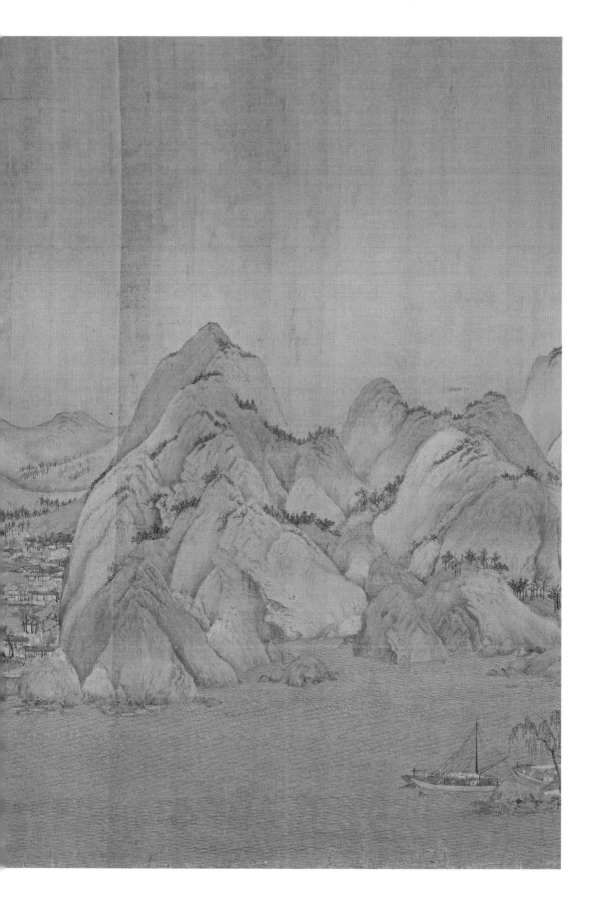

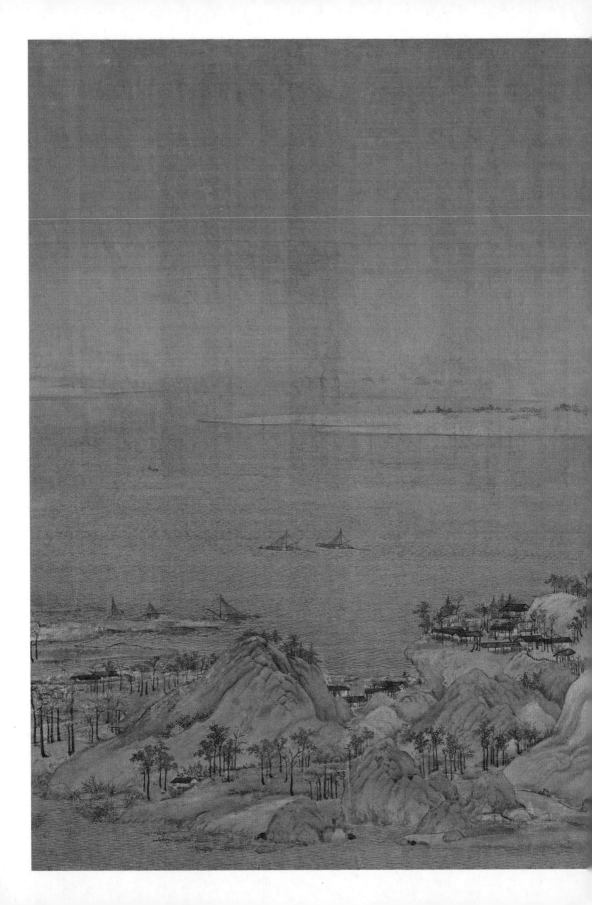

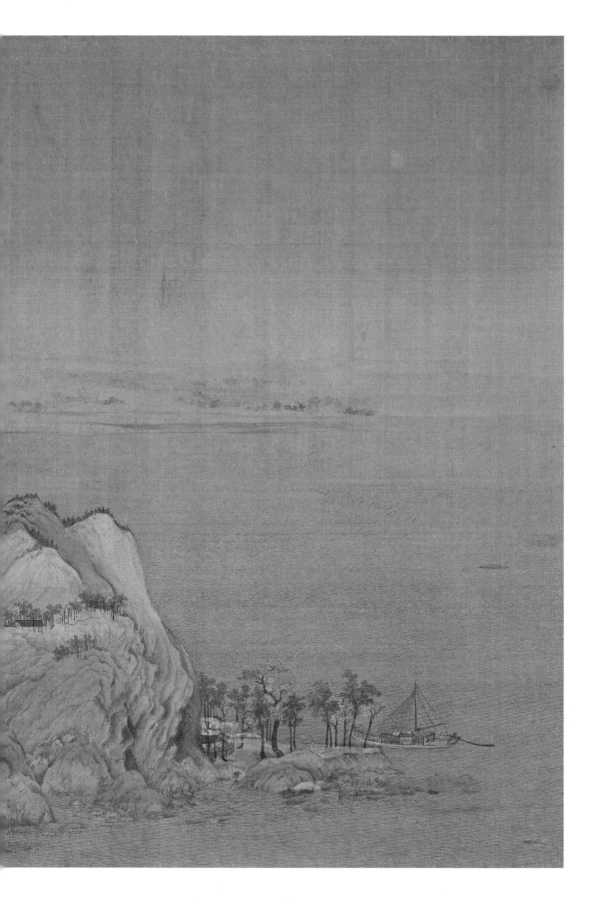

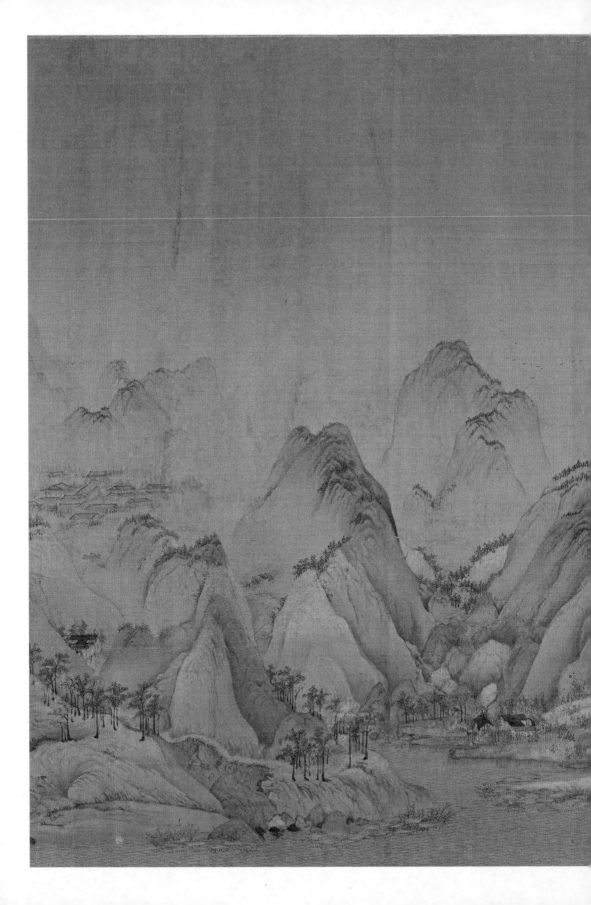

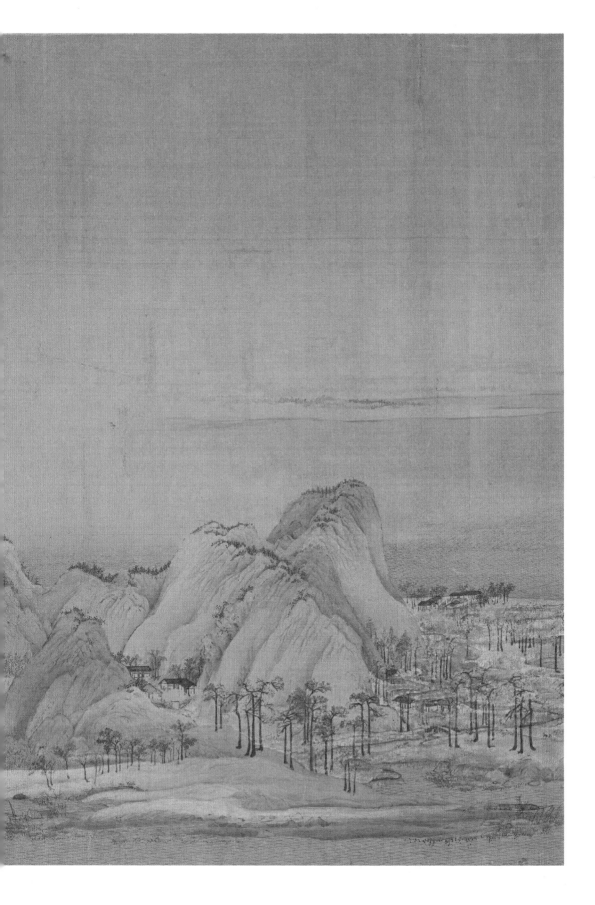

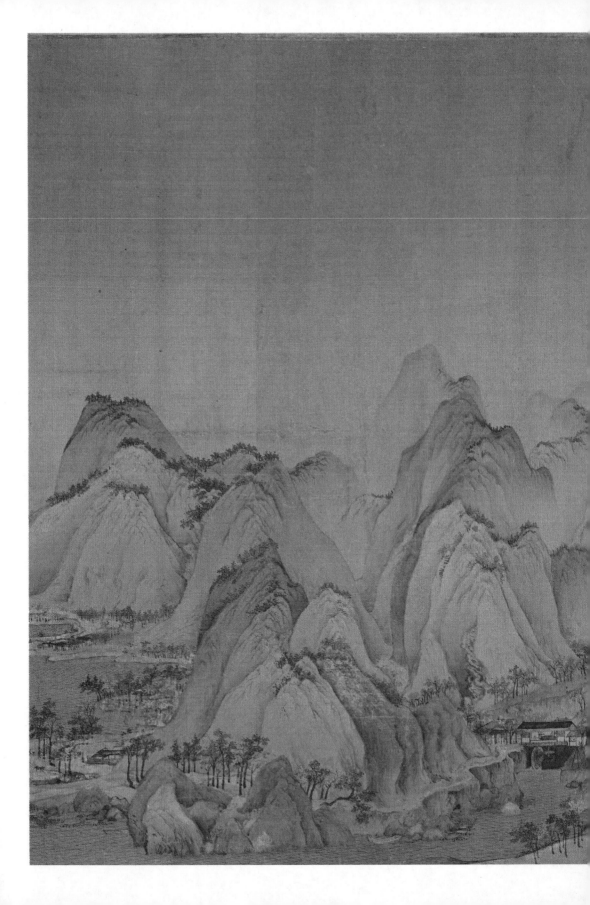

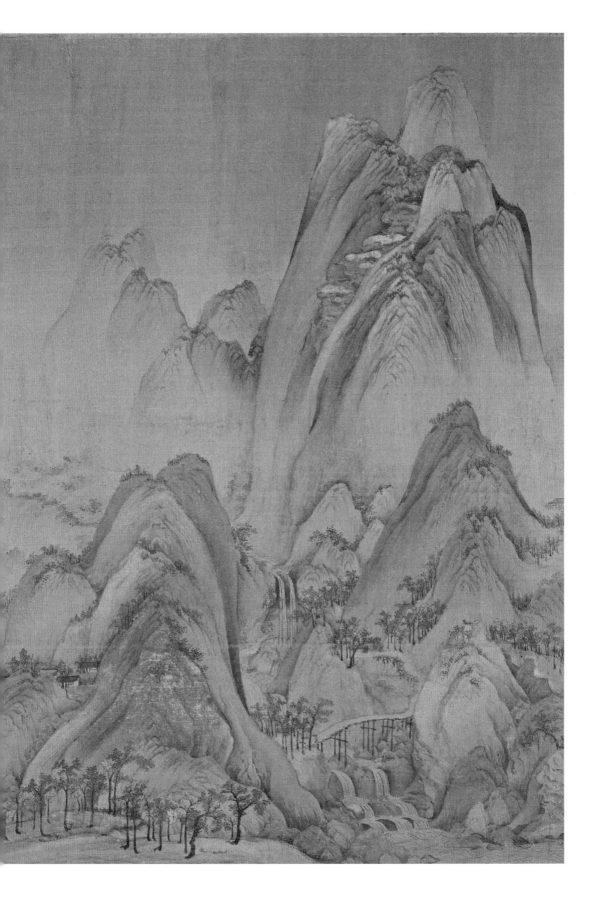

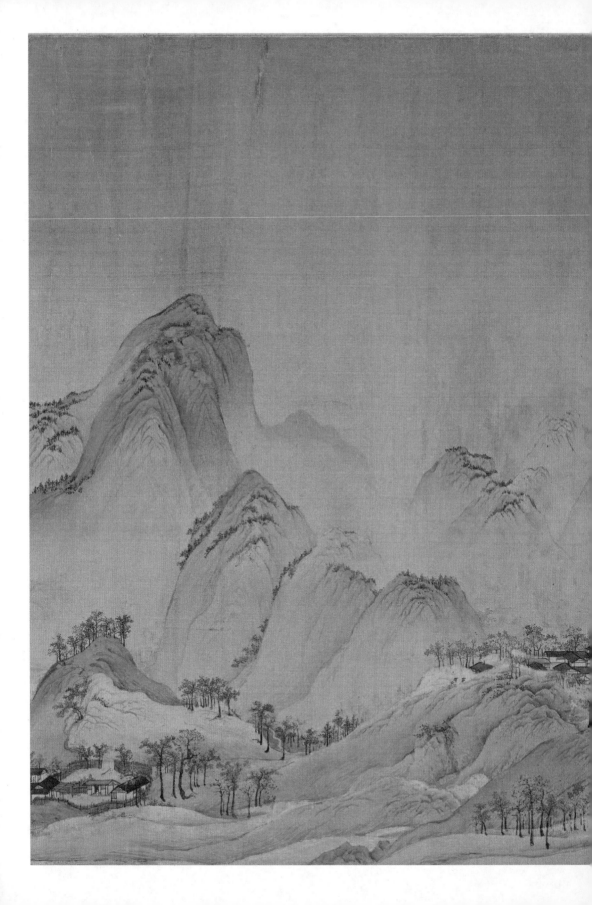

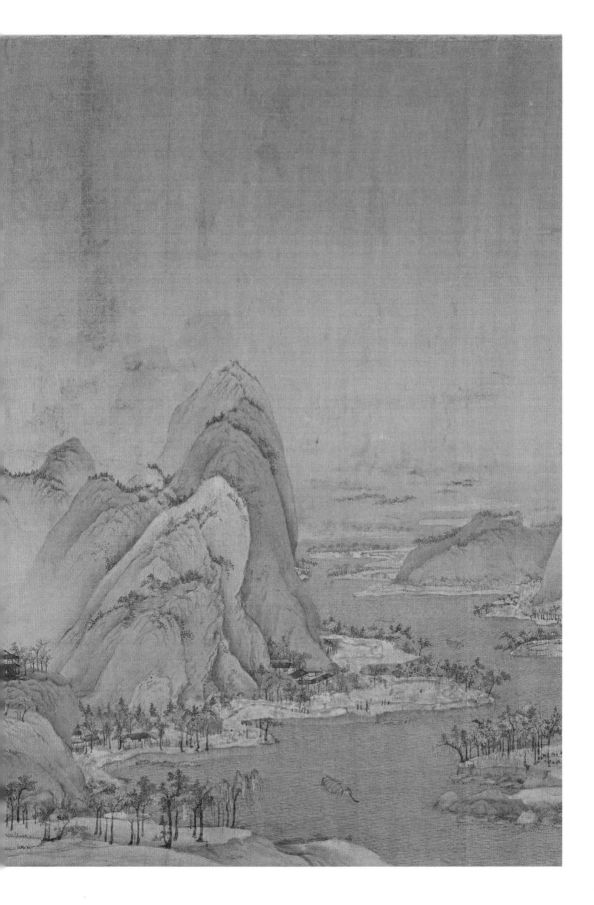

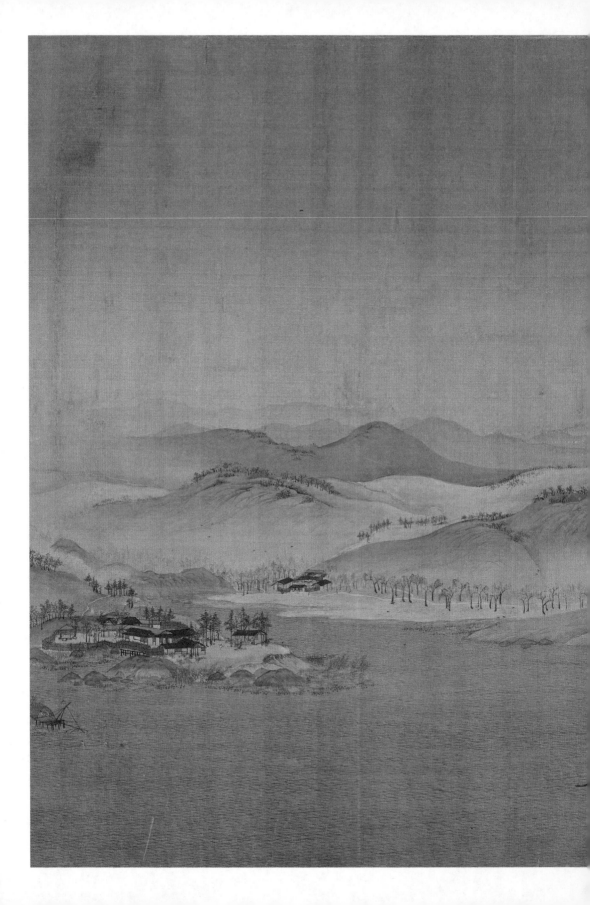

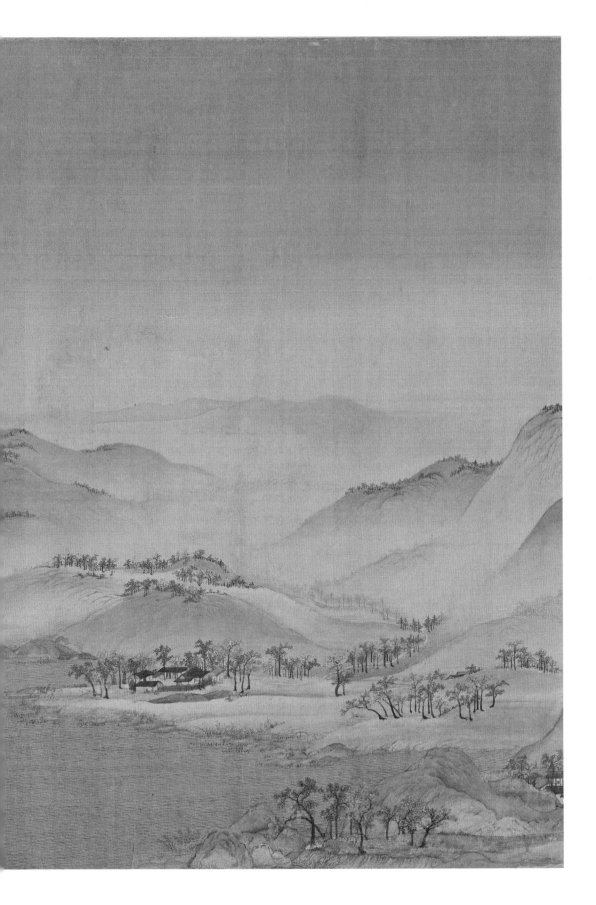

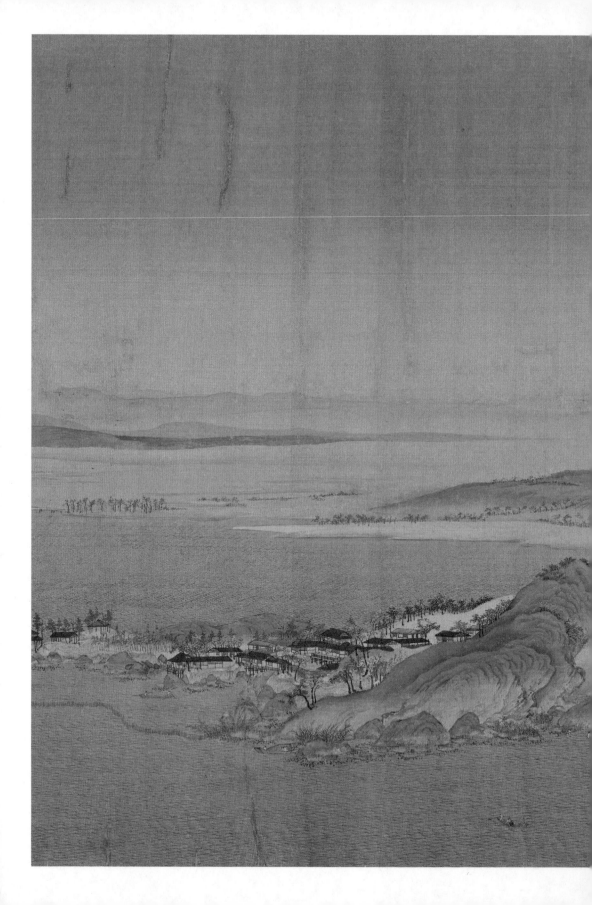

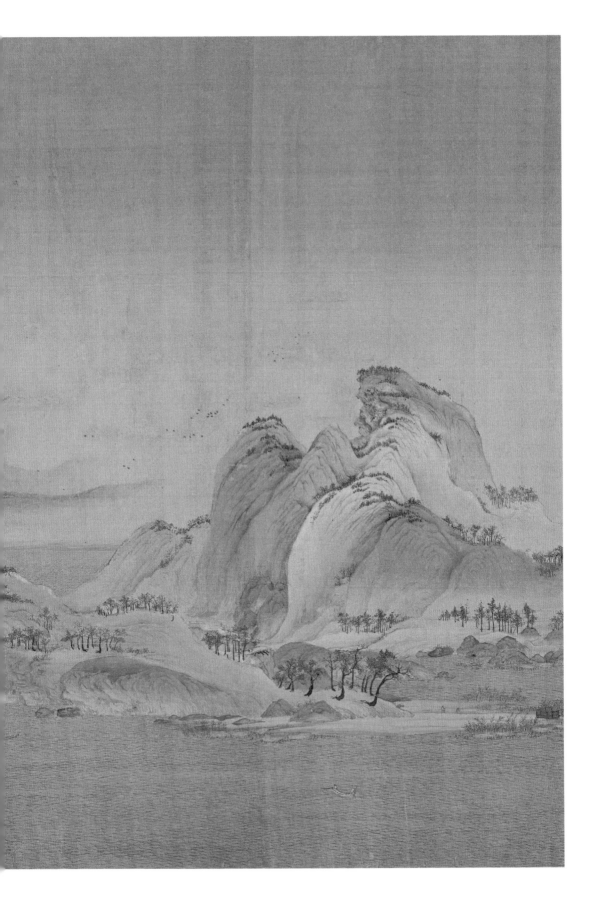

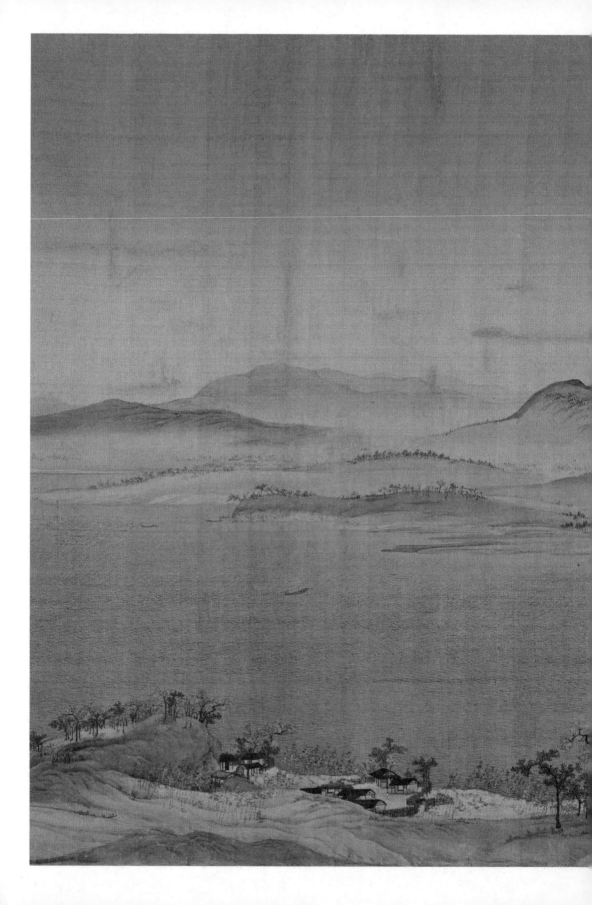

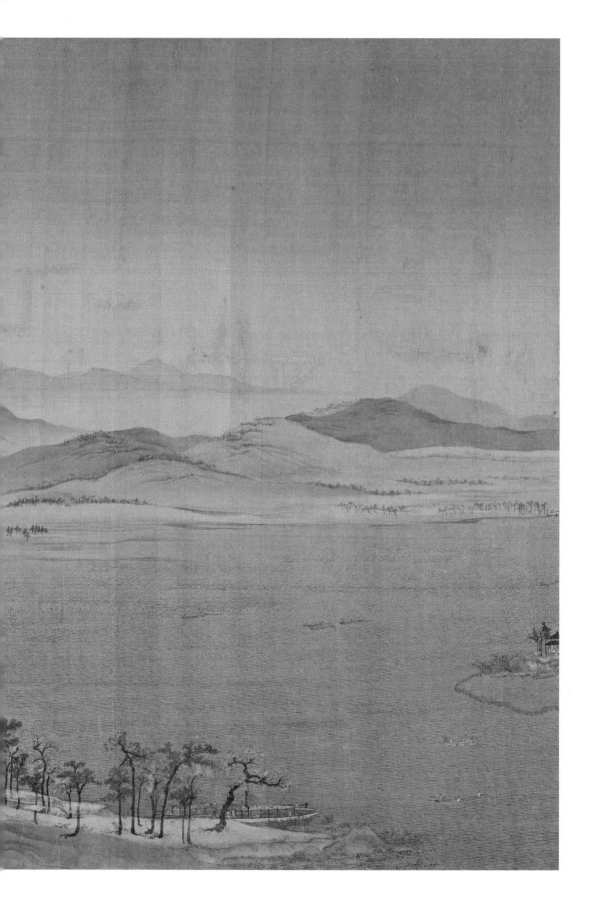

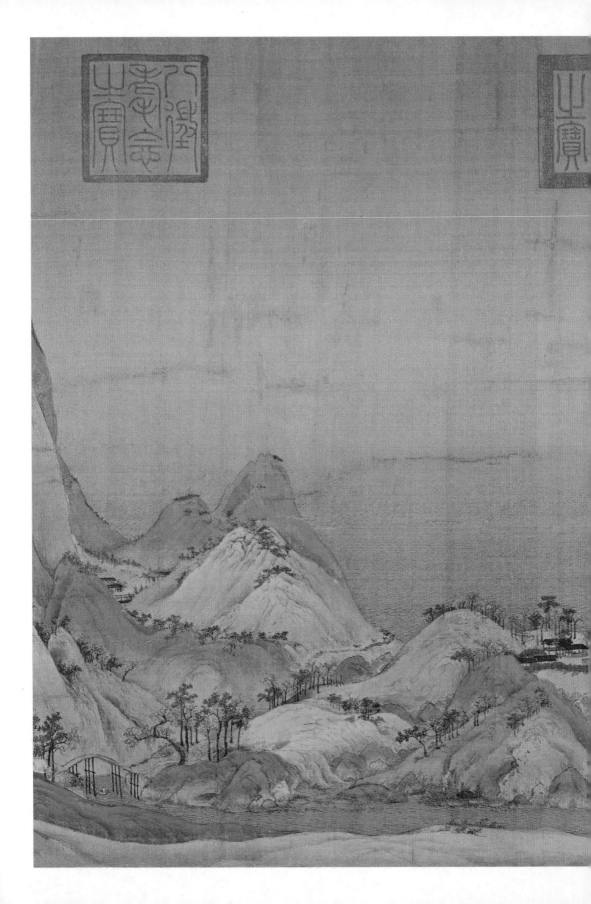

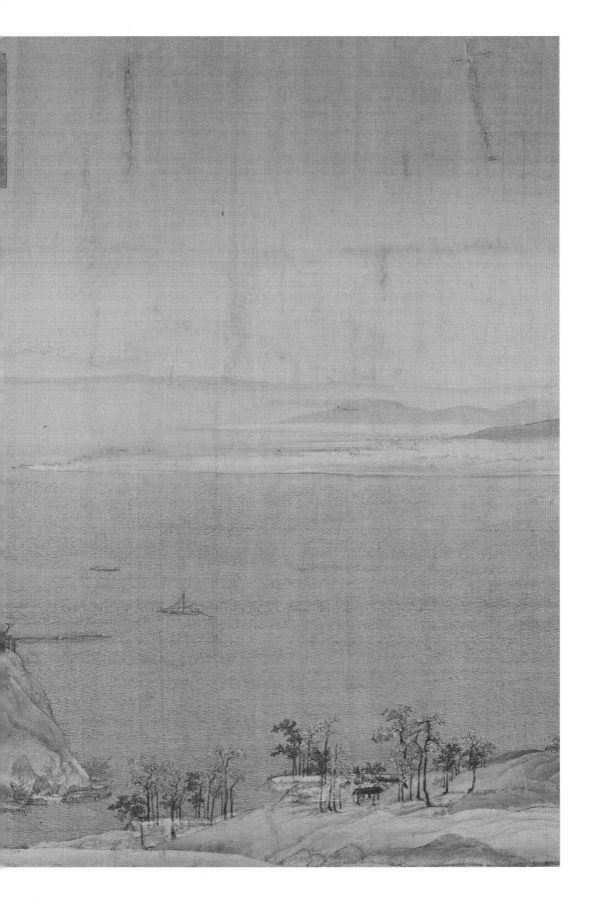

其功夫巧密處心目尚有不能周遍者所
謂一面拈出一面新也又其設色鮮明布
置宏遠使王晉卿趙千里見之亦當短
氣在古今丹青小景中自可獨步千載
殆眾星之孤月耳具眼知音之士必以予
言為不妄云大德七年冬十二月才生魄昭
文館大學士雪菴溥光謹題

政和三年閏四月一日賜希孟年十八歲昔
在畫學為生徒召入禁中文書庫數以
畫獻未甚工
上知其性可教遂誨諭之
親授其法不踰半歲乃以此圖進
上嘉之因以賜臣京謂天下士在作之而已

百问千里